时白林◎著

黄梅戏音乐概论

北京师范大学出版集团
BEIJING NORMAL UNIVERSITY PUBLISHING GROUP
安徽大学出版社

图书在版编目(CIP)数据

黄梅戏音乐概论/时白林著. —合肥:安徽大学出版社,2022.5
ISBN 978-7-5664-2118-0

Ⅰ. ①黄… Ⅱ. ①时… Ⅲ. ①黄梅戏－戏曲音乐－研究 Ⅳ. ①J617.554

中国版本图书馆 CIP 数据核字(2020)第 195899 号

黄梅戏音乐概论
Huangmeixi Yinyue Gailun

时白林 著

出版发行：	北京师范大学出版集团 安 徽 大 学 出 版 社 (安徽省合肥市肥西路3号 邮编230039) www.bnupg.com.cn www.ahupress.com.cn
印　　刷：	合肥远东印务有限责任公司
经　　销：	全国新华书店
开　　本：	170mm×240mm
印　　张：	28.25
字　　数：	420 千字
版　　次：	2022 年 5 月第 1 版
印　　次：	2022 年 5 月第 1 次印刷
定　　价：	89.00 元

ISBN 978-7-5664-2118-0

策划编辑：李　君		装帧设计：李伯骥　孟献辉	
责任编辑：李　君		美术编辑：李　军	
责任校对：李　健		责任印制：陈　如　孟献辉	

版权所有　侵权必究

反盗版、侵权举报电话：0551—65106311
外埠邮购电话：0551—65107716
本书如有印装质量问题,请与印制管理部联系调换。
印制管理部电话：0551—65106311

序

 黄梅戏在中华人民共和国成立之前被称为"黄梅调"。早在1939年上海世界书局出版署名"天柱外史氏"[①]撰的《皖优谱》的"引论"中有言："今皖上[②]各地乡村中，江以南亦有之，有所谓草台小戏者，所唱皆黄梅调……乡民及游手子弟莫不乐观之……他省无此戏也。"1959年，湖北艺术学院王民基[③]老师记谱整理、"黄枚（梅）县黄梅戏剧团编印了"《黄梅戏采茶戏唱腔集》，该书前言中就提到了"黄梅采茶戏是我省优秀的地方剧种之一……目前为了满足社会需要，演出移植很多的剧目，唱安徽黄梅调"。中华人民共和国成立后基本上都称之为黄梅戏了，是安徽省的主要戏曲剧种之一。

 我第一次接触黄梅戏是1950年冬在安庆市东乡的马家窝子，当时我是皖北行署文工团的一名乐手。1953年，我在安徽省文化局音乐工作组开始从事戏曲音乐工作。1954年冬，我被调到刚成立一年多的安徽省黄梅戏剧团参加移植朝鲜歌剧《春香传》的作曲，从此开始了六十多年对戏曲音乐（主要是黄梅戏）的系统学习、创作、研究与教学，直到今天。

 开始的二十多年，我先后向黄梅戏演员（包括老艺人、亲属和同事）丁永泉、胡遐龄、潘泽海、王剑峰、程积善、查文艳、龙昆玉、刘正廷、丁翠霞、丁紫臣、严凤英、王少舫、阮银芝、丁俊美、饶庆云等，乐师王文治、蔡少卿、王文龙等采访、记谱了一些传统唱腔、传说资料和曲牌。为了能更好地从事我的专业工作，1979年我要求调进新成立的安徽省文学艺术创作研究所（今安徽省

[①] 天柱外史氏是程演生（1888—1955）教授的别号，男，安徽怀宁石碑人，教育家、史学家、戏曲理论家，北大教授，安大校长。
[②] 皖上是安徽安庆之别称。
[③] 王民基（1932—2015），男，广西阳朔人。音乐家、书法家。

艺术研究院的前身）从事民族民间音乐的创作与研究，从那时起，再没有行政工作的负担与分心，我可以专心致志地从事我的作曲、指挥与理论工作的研究了。

我先后研读了戏曲音乐家刘吉典先生的《京剧音乐介绍》《京剧音乐概论》，戏曲音乐家王基笑先生的《豫剧唱腔音乐概论》和剧作家、音乐家王兆乾先生的《黄梅戏音乐》等书，这些书对我的启发很大，我感触良多。于是我开始撰写《黄梅戏音乐概论》，数易其稿，于1986年完成后交人民音乐出版社，由戏曲音乐理论家常静之先生担任责编，在他的协助下，1989年出版了平装本，1993年又出版了精装本。今蒙安徽大学出版社厚爱相约，他们希望再版此书能新修订出一本带有研究色彩的读物。书名为《黄梅戏音乐概论（增订版）》，或易名为《黄梅戏音乐研究》面世。我认真地思考后决定还是使用《黄梅戏音乐概论》。

经过将近一年的修订，我未动该书的主题框架，只是使某些文字表述（含谱例）更加完整些，增加的主要内容有二：其一是新选了十几个流行较广、名演员演唱、群众较喜爱的唱段；其二是充分体现了黄梅戏在发展衍进过程中演唱者的年龄与时代跨度，从黄梅戏的"三打七唱"十九世纪初期的丁永泉、严松柏，到当代风华正茂、"八〇后"的袁媛、丁飞等。出版社建议：为了让更多的黄梅戏爱好者不仅能从文字和谱面上了解黄梅戏的知识，而且可以更直观地品味及感受黄梅戏音乐的视听，可以增加一些音频、视频的段落，以二维码的形式放在书中。所以，我特地增选了24个唱段音、视频的内容，请读者、方家教正。

<div style="text-align:right">

时白林

2021年5月

</div>

目 录

第一章 黄梅戏音乐的渊源

黄梅戏名称的流变 ································ 2
 一、花鼓 ································ 4
 二、二高腔 ································ 7
 三、怀腔与府调 ································ 8
 四、皖剧与徽剧 ································ 14

黄梅戏的唱腔源流 ································ 16
 一、来自民间歌曲 ································ 16
 二、来自民间歌舞 ································ 27
 三、来自民间说唱音乐 ································ 33
 四、来自兄弟戏曲 ································ 40

第二章 黄梅戏音乐的分类及其构成

唱腔部分 ································ 48
 一、花腔 ································ 48
 二、彩腔 ································ 129
 三、主调 ································ 149

伴奏部分 ································ 239
 一、打击乐器与锣鼓点 ································ 240
 二、旋律乐器与曲牌 ································ 246

第三章 各种主调腔体的联用

一、传统女腔联用谱例 ·· 254
二、传统男腔联用谱例 ·· 273
三、传统男、女腔联用谱例 ··· 281
四、新编女腔联用谱例 ·· 293
五、新编男腔联用谱例 ·· 332
六、新编男、女腔联用谱例 ··· 343

第四章 黄梅戏声腔的运动规律

一、节拍与节奏的一般规律 ··· 364
二、调式的思维作用 ·· 368
三、不同腔体成因的剖析 ··· 380
四、唱词结构和语言特色对音乐风格的影响 ·· 392

附 录

附录一：黄梅戏传统大、小剧目一览表 ·· 406
附录二：黄梅戏采茶戏锣鼓与渔鼓字谱说明 ·· 411
附录三：当官难 ··· 412
附录四：江水滔滔向东流 ··· 416
附录五：晚风习习秋月冷 ··· 419
附录六：一路黄叶一片秋 ··· 421
附录七：天淡云闲 ·· 423
附录八：描药方 ··· 425
附录九：部分音频、视频选段 ··· 430

后记 ·· 445

第一章

黄梅戏音乐的渊源

黄梅戏名称的流变

中国在长期的封建社会中形成了辉煌灿烂的文化艺术。在这些艺术宝库中,由于我国所具有的特定历史条件,经过较长期的创造、积累和发展,出现了一种集歌唱、表演、音乐、舞蹈、说白、美术和杂技等于一体的戏曲艺术。这种艺术形式既不同于欧洲的歌剧、也不同于话剧和舞剧,她丰富多彩、绚丽多姿,是在世界上独树一帜的中国戏曲。据1981年《中国戏剧年鉴》中"全国戏曲剧种概况"统计的数字为293个,黄梅戏即其中之一。

中华人民共和国成立前的文艺,特别是地方戏曲,向来不被统治阶级重视,因此没有什么社会地位。金、元之杂剧,宋、元之南戏,发展到明、清时期的传统所唱的北曲、南曲,虽都曾有幸进入过宫廷,但在清代的《钦定四库全书总目提要》中,尚被贬为"南北曲非文章之正轨,故不录其词"。至于清代发展起来的各种地方戏曲,在统治者眼里,更是"不屑一顾"了。非但如此,清末民初的黄梅戏,还常被视为所谓"伤风败俗"的"花鼓淫戏"加以禁演。为了生活和剧种的生存,艺人们在旧社会受到的各种摧残与凌辱,更是令人发指。演员们经常被官府抓去,任意打骂、罚款、游街、坐牢等。有的艺人一生竟被抓去关押、坐牢达八次之多。黄梅戏就是在这样艰苦的条件下发展起来的。

黄梅戏是安徽的主要地方戏曲剧种之一。除安徽外,湖北、江西、江苏、浙江、福建、山东、山西、吉林、西藏等省都有专业黄梅戏剧团,足迹遍及全国。自从优秀传统剧目《天仙配》《女驸马》《夫妻观灯》和新编神话剧《牛郎织女》等被搬上银幕之后,其影响所及已远播海外。

黄梅戏诞生在湖北的黄梅县,当地叫"采子""采茶"或"喔嗬腔"。黄梅戏成长在安徽的安庆地区。因为过去所用的唱腔多为黄梅的采茶,故称之为

"黄梅戏"或"黄梅调"。在黄梅县采茶戏的唱腔中还保留有〔采茶调〕〔挖茶调〕等名称,但在安徽黄梅戏的唱腔中,除剧目的名字尚有《送香茶》《挖茶棵》外,只有〔挖菜棵〕这首曲调还保留着与剧目同名,除此之外,再也找不到与"茶"字有关联的唱腔名字了。

如前所述,像黄梅戏这种来自民间的地方小戏,既不载入史册,又缺少文字记录可资查考,要想弄清其发生、发展的全貌是非常困难的,几乎也是不可能的。就以该剧种的兴起而论,也是众说纷纭。有认为发生在湖北黄梅县的,也有认为发生在安徽安庆地区的;有认为发生在江西的,也有认为发生在鄂、皖、赣三省交界处的。从这些地区的地理方位及其所形成的民歌和地方戏曲的色彩来看,诸家之说也各有道理,但从艺人师从的记载,保留剧目以及积累的唱腔(这是最具说服力的)诸方面综合分析、全面衡量,还是以发生在湖北省的黄梅县,成长在安徽省的安庆地区之说较为合理,时间是在18世纪末,迄今有200多年的历史。

黄梅戏这种来自民间歌舞、说唱的地方小戏,在清末民初大多还保留着"忙则农、闲则艺"的半职业班社状态。每个班子只有少则五六人,多则十几人,伴奏全用打击乐器,这种形式叫作"三打七唱"的班子。即演出时由三人操打击乐器兼帮腔,七人出场演唱,这种形式较长期地活动在鄂、皖、赣三省边区的广大农村。

安徽是我国产茶的重点省份之一,因此,皖西的大别山区和皖南的黄山、九华山、天目山等山区都有名目繁多的茶歌,如〔采茶〕〔盘茶〕〔贩茶〕〔茶歌〕〔倒采茶〕〔十送香茶〕〔四季采茶〕〔十二月采茶〕等。但这些曲调都与黄梅戏的唱腔没有什么联系,而黄梅采茶戏中的〔采茶调〕,在黄梅戏中经过较长时期的艺术实践与发展,虽与原来的〔采茶调〕各自发展,差异增大,并且有了自己的名字叫〔开门调〕或〔元宵调〕,但仍可在旋律的运动规律上找出它们内在的联系。这也是黄梅采茶戏在安徽不叫采茶戏而叫黄梅戏的原因之一。

黄梅县的采茶戏与安徽的黄梅戏,尽管名称不同,但它们所号称的"大戏

三十六本，小戏七十二出①"的传统剧目则基本上是相同的。如大戏中的《天仙配》《双救主》(即《女驸马》)、《罗帕记》；小戏中的《夫妻观灯》《打猪草》《讨学俸》等。常用的唱腔，虽唱法不同(主要指旋律，其次是语言)，但曲式结构、调式的运用、板式和锣鼓点子的长短等也大多相同。据黄梅戏著名老艺人丁永泉②说，20世纪初还出现过采茶戏与黄梅戏艺人合班演出的情况。合起来时在剧本、唱腔、语言等以谁(指湖北与安徽)为主，那就看哪方的人数多。当时叫作"四不拗六"。另外，湖北、江西、安徽三省的艺人还在一起唱过采茶戏(黄梅调)。如果不是在剧目和音乐上有这么多相同相近处，这样做是不可能的。关于音乐方面的异同，将在后面论述。

黄梅戏在安徽除了叫过黄梅调之外，在其发展过程中还叫过花鼓、二高腔、怀腔、府调、皖剧、徽剧等名称。每一名称，都有其发展中的内涵，兹分述如下：

一、花鼓

花鼓也叫花鼓腔、花鼓调、花鼓戏，这是黄梅戏早期曾用过的名称。之所以有以上诸种叫法，原因有三：

第一，当时的黄梅采茶戏所用的主要曲调之一叫〔花鼓腔〕，后简称为〔花腔〕。在安徽流传时，这种〔花腔〕曲调常被艺人在正戏演完后，作为向观众"讨彩"(一种讨要的艺术方式)即兴演唱，于是该腔又被叫作〔彩腔〕。

① 这是清末民初的说法。据安徽省原文化局剧目研究室于1958年编的《黄梅戏传统剧目汇编》统计：大戏46个，小戏64个；湖北黄梅县黄梅戏剧团于1959年编的《黄梅采茶戏唱腔》统计：大戏36个，小戏76个。

② 丁永泉(1892—1968)，男，安徽怀宁人。艺名丁老六、丁玉兰。13岁师从叶炳迟学唱黄梅调，擅青衣、老旦。1926年将黄梅戏首次从农村搬进城市——安庆；1935年又与查文艳、郑绍周、王剑峰等20余人将黄梅戏搬进上海演出。丁永泉对黄梅戏的发展有卓越的贡献。

例 1

黄梅戏的男彩腔

(《夫妻观灯》④王小六唱腔)

王少舫① 演唱
时白林、王文治② 记谱

1 = E

小快板 活泼地 ♩=10

（乐谱略）

歌词：
我家住在大桥头，起名叫做王小六。
去年看灯我先走，今年看灯又是我带头。

① 王少舫(1920—1986)，男，江苏南京人。黄梅戏表演艺术家。8 岁随母学唱京戏，1950 年改唱黄梅戏，擅长老生、小生。在电影《天仙配》中饰董永，《女驸马》中饰刘大人。王少舫声音宽厚、唱腔明快、咬字清楚，对黄梅戏的发展有卓越的贡献。

② 王文治(1922—2013)，男，安徽安庆人。黄梅戏音乐家。擅二胡、高胡，中华人民共和国成立后自学作曲，曾获华东戏曲会演大会乐师奖。担任编、作曲的《白蛇传》《告粮官》《春香传》(合作)和电影《天仙配》(合作)等，均对黄梅戏的音乐发展有较大的贡献。

③ 锣鼓字谱的说明见"第二章　伴奏部分"中的"一、打击乐器与锣鼓点"。

④ 《夫妻观灯》原名《闹花灯》，1952 年由演员王少舫、丁紫臣，编剧郑立松改为此名。唱词由"玩友头"改为"王小六"。

黄梅采茶戏仍把这种唱腔叫作〔花腔〕或〔花鼓腔〕。它们的音阶排列、曲式结构、调式和锣鼓的使用，都比较相近，如例2。

例2

黄梅采茶戏男慢花腔
（《三保游春》吴三保唱腔）

$1=\flat B$ $\frac{2}{4}$

周香林 演唱
王民基 记谱

(昌① 出 呆 出 | 昌 出 呆 出 | 昌 一 昌 一 出 昌 出 出 | 昌 出 昌 一 出 |

昌 呆 呆 | 呆 一 打 呆) | 2 2 5 6 5 | 3 - | 2·5 5 5 3 2 |
　　　　　　　　　　　　　　 春　风　　　　　　哎

1·2 5 6 | 2 2 3 | 2 1 1 2 | 2 6 5 | 3 3 1 2 |
春雨　　春景如　　花嘞，　春山春水

3 3 1 2 | 2 3 2 6 | 1·3 2 1 6 | 5 - | (昌 出 出 昌 出 出
春景　　　　　　佳。

一 出 昌 出 出 | 昌 出 昌 一 出) | 1 2 5 3 | 3 2 $\overset{3}{2·1}$ | 6 3 3 1 |
　　　　　　　　　　　　　　　 杨柳恋莺　莺呐　　　恋哇

3 3 2·1 | 6 5 3 5 6 | (昌 出 出 昌 出 出 | 一 出 昌 出 出 | 昌 出 昌 一 出) |
柳哇，

3 2 1 6 5 1 | 6·5 3 5 6 | 5·6 1 | 2 3 2 1 6 | 5 - ‖
好花　迷　蝶蝶　迷　　　　　花。

① 锣鼓字谱说明见附录2。

黄梅采茶戏传到安徽之后,由于同当地各种民间音乐的结合和受高腔、徽剧的影响,发展较快,〔彩腔〕已自成一个腔系,不再用〔花腔〕这一名称了。由于剧目和曲调都在不断地扩大、发展,〔花腔〕在安徽的黄梅戏里又有了新的涵义:凡是不用〔主调〕和〔彩腔〕的名称者,一律称为〔花腔〕。它既指那些有专用曲调的生活小戏,如《夫妻观灯》《打猪草》《补背褡》等(这些戏里都有一至数首不同的曲调);也指那些有插曲性曲调的大戏和串戏,如大戏(也叫正本戏)《天仙配》中的〔五更织绢调〕和串戏《大辞店》中的〔打菜薹〕〔拍却调〕等。因此,〔花腔〕是对〔主调〕〔彩腔〕之外所有曲调的总称,不过更多的还是对那些有专用曲调"两小戏""三小戏[①]"唱腔的总称。

第二,清末民初,皖、鄂、豫三省交界的不少地方小戏都曾经叫过"花鼓"。如湖北的东路花鼓、西路花鼓,楚剧的前身也是花鼓,河南的光山、新县等地的麻邑哈,又叫豫南花鼓,安徽安庆地区的黄梅戏和皖南花鼓戏都曾有过"花鼓"的名称。

第三,受凤阳歌舞的影响。凤阳县自古多灾,逃荒在外的人们常以家乡的歌舞"凤阳花鼓"作为乞讨的方式。这种形式何时传入黄梅戏中虽已不可考,但黄梅戏的传统剧目《孔瞎子闹店》《挑牙虫》《逃水荒》等戏中都有〔凤阳调〕或〔凤阳歌〕(谱见例13、14、15)。"两小戏"《瞧相》中的小旦一出场的唱词也介绍:"奴是凤阳人,(哪衣呀)瞧相到如今,(哪衣呀)……"

二、二高腔

黄梅戏流行区域的大别山腹地岳西县和江南的青阳、贵池等县,都曾经是我国古老剧种高腔的流行区。岳西县的"岳西高腔",实际上是属于明末青阳腔流传衍变的一支。约在清代的乾嘉年间,正值黄梅戏由民间歌舞、说唱音乐将要走上戏曲道路的时候,也是高腔的鼎盛时期。兴起中的黄梅戏,受到同一地区流行的古老、成熟剧种的影响,乃是中国戏曲艺术发展中的常事。

[①] "两小戏"多指由小丑、小旦演出的对子戏,"三小戏"多指由小丑、小旦、小生演出的生活小戏。

黄梅戏的传统剧目是从高腔里搬过来的,大戏有《天仙配》①《金钗记》②《剪发记》③等;小戏有《钓蛤蟆》《卖斗箩》等。这些剧目被黄梅戏搬演后,连同高腔中的声腔也被搬过来了,因此在黄梅戏的形成过程中,曾被叫作"二高腔"。关于黄梅戏从高腔中具体吸收、搬用的情况,将在下一章中论述。

三、怀腔与府调

在黄梅戏唱"采茶"和"花鼓腔"的阶段,使用的语言是安徽宿松、望江、太湖等县和湖北黄梅县这一地区的语言,这一地区的语言基本属鄂北语系。之后则是流行到哪里,就以那里的语言为主。

清代康熙六年(公元1667年)建立安徽省,又在安庆设巡抚,安庆遂成为当时安徽省的政治、经济、文化中心,它既是安庆府治,又是怀宁县治的所在地。所以使用安庆官话,并吸收了安庆地区的民间音乐演唱的黄梅调,被人们称为"府调"或"怀腔"。

语言是形成地方戏曲剧种的重要因素之一。既用了安庆的语言,曲调的旋法也就不可能不作一些相应的变化。安庆(包括怀宁)的语言除了四声(阴平、阳平、上声、去声,没有入声)和鄂北语系的调差较大之外,它还具有柔和、易懂,语尾助词丰富等特点。因此,怀腔(或府调)已成为当时黄梅调中生命力最强的一个新流派。到19世纪上半叶时,发根自湖北黄梅县的黄梅调,已逐渐形成独具安徽地方特色的民间小戏了。从语言到曲调(也包括部分剧目和表演)都与黄梅采茶调有了较大差异。仅以传统花腔小戏《打猪草》④的唱腔为例,即可窥见一斑。

① 《天仙配》的故事早在魏曹植的《灵芝篇》中就有叙述。据清黄文旸《重订曲海总目》记载,《天仙配》来自明人传奇《遇仙记》;另清姚燮在《今乐考证》著录十中记载,《遇仙记》为"国朝院本"。

② 《金钗记》又名《百花亭》,《今乐考证》著录七中列为"明院本"。还有的高腔剧目如《六国封相》,早期的黄梅戏曾演过。

③ 《剪发记》又名《花亭会》《三难记》,高腔名《珍珠记》。姚燮在《今乐考证》著录七中列为《明院本》,名《高文举》。

④ 据说《打猪草》是根据发生在安徽宿松县的真实故事所编。收尾乐句似望江民歌《挑花灯》。

例 3

五声徵调式打猪草调

（《打猪草》陶金花唱腔）

严凤英① 演唱
时白林、王文治 记谱

② 严凤英(1931—1988)，女，安徽桐城县人。黄梅戏表演艺术家，擅花旦。15岁师从严云高学唱黄梅戏，后在艺术上得益于著名艺人丁老六甚多。在影片《天仙配》中饰七仙女，《女驸马》中饰冯素珍，《牛郎织女》中饰织女。严凤英唱腔朴实深情、吐字清楚、音色优美、表演细腻，对黄梅戏的发展有卓越贡献，被誉为黄梅戏的一代宗师。

这首散发着泥土芳香的曲调,欢快动听,朴实无华,几乎成了定谱的唱段。它是严凤英在继承了前辈怀腔艺人传统的基础上,作了某些丰富而成的一首五声徵调式唱腔。

黄梅县采茶戏的唱法则是这样:

例 4

六声宫调式打猪草调
(《打猪草》陶金花唱腔)

乐柯记① 演唱
时白林　记谱

(乐谱)

例 4 是一首包括偏音变宫(Si)在内的六声宫调式。据该唱段的演唱者乐柯记告诉我,这是他在抗日战争前向著名采茶艺人(他的老师)余海仙学来的。该曲粗犷有余,早就不再传唱了。1959 年王民基根据余海仙演唱的打猪草女腔如下:

① 乐柯记(1918—1994),男,湖北黄梅人。幼年时曾学唱渔鼓,后师从余海仙学采茶,擅花旦,中华人民共和国成立后曾任湖北黄梅县黄梅剧团团长。

第一章 黄梅戏音乐的渊源

例 5

六声商调式的打猪草调

（《打猪草》陶金花唱）

余海仙 演唱
王民基 记谱

例 6

六声羽调式打猪草调

（《打猪草》陶金花唱腔）

胡玉庭 演唱
时白林 记谱

[乐谱部分]

例6是一首包括偏音清角（fa）在内的六声羽调式①。这首唱腔是根据1956年录音记谱的。唱腔的旋法与调式虽有别于例4，但曲式结构（包括唱腔的句式、节拍的交替、锣鼓的位置和衬词、衬句的使用等）仍与例4大体相同。

曾经有"黄梅戏的梅兰芳"之美誉的丁永泉，正是黄梅戏在"怀腔"这一发展阶段的主要代表人物，他在1956年口授的唱腔是：

例7

五声徵调式打猪草调

（《打猪草》陶金花唱腔）

丁永泉 演唱
时白林 记谱

[乐谱部分]

① 这是一首六声音阶的A羽调式。从5～19小节也可记成A用调式，使该曲成为角、羽交替调式。

这段唱腔与例4、例6相比,虽曲体的样式略同,但却有以下明显的发展和演变:1.不用交替节拍,乐句比较对称;2.不用偏音,音阶排列为五声徵调式;3.锣鼓过门的使用有改变,末句与复句之间增加了锣鼓过门,使全曲的顿逗清楚,朴实活泼;4.旋律比较简明流畅。为了便于比较,列表如下:

占小节数 演唱者 乐句顺序	第一句	第二句	第三句	第四句	复句	节拍	音阶排列	调式
严凤英	4＋1	3＋1	3	5＋2	8	划一	五声	徵
乐柯记	3＋1	2＋1	1·5	1·5	2	交替	六声	宫
胡玉庭	4＋1	5＋2	3	3	10	交替	六声	羽
丁永泉	4＋1	3＋1	3	5＋2	8	划一	五声	徵
余海仙	4＋2	3＋2	3	6	4	划一	六声	商

从上表中可以看出,乐柯记与胡玉庭的唱法,虽句幅长短、音阶排列和调式都不同,但基本框架(包括节拍与锣鼓)大致相同。严凤英与丁永泉的唱法,除曲调的旋法有所不同外,其他方面则完全相同,但与乐柯记、胡玉庭、余海仙的唱法,则在唱腔句幅、旋法、音阶排列、节拍、调式,乃至锣鼓安排等方面,均有明显的不同。中华人民共和国成立前黄梅戏的唱腔素无乐谱,全靠艺人口传心授,因此有"黄梅戏十腔九不同,各唱各的板,各唱各的音"之说,但以上的差别不是节拍与旋法的"十腔九不同"的问题,而是体现着黄梅戏由

民间歌舞、说唱走向地方戏曲的一个历史时期的发展标志。旧时的戏曲由于时代等诸多因素,又无专业音乐人士参与(昆曲例外),声腔与器乐曲牌全由演员与乐师传承与编创,形成异彩纷呈,黄梅戏也不例外。

四、皖剧与徽剧

这两个名称在黄梅戏的发展过程中虽然都曾使用过,但时间都比较短。

1. 皖剧

据丁永泉在中华人民共和国成立后回忆:1926年黄梅戏在安庆首场演出的当晚,他们正在卸妆时就莫明其妙地被官方抓去。"过堂"时,他们为了回避官方视黄梅戏为"花鼓淫戏",当被问他们是干什么的时候,他们回答说是唱皖剧的。就这样,黄梅戏又多了一个"皖剧"的名字。艺人们忍受着官方的大敲竹杠,将每日演出收入的大部分用来交"税",剩下的微薄收入就连糊口都有困难。但这个一向受待遇不公正、群众很喜爱的地方小戏,从此在城市的演出算是备了"案",合了"法"。这一事件对黄梅戏的发展是一个重要的转折。作为一个剧种的名称,在中华人民共和国成立后还偶尔有人把黄梅戏叫作皖剧,这一名称是带有历史偶然性的。

2. 徽剧①

黄梅戏之所以叫作徽剧有两层意思,其一是借用。如同皖剧一样,目的是为了避"花鼓淫戏"之嫌;其二是在艺术上对徽剧曾进行过一些吸收和借鉴。值得一提的是,在黄梅戏的发展过程中,曾经一度与京戏同台演出,名之曰"京徽合演"。这里的所谓"徽"就是黄梅戏。

抗日战争爆发后,安庆的京戏和黄梅戏的艺人都逃亡到农村、山区去了,后来有的回到城市,有的留在农村,人员散落,经营惨淡,京戏和黄梅戏的艺人都在设法谋生。京戏的艺术虽相对较高雅、完整,但由于染有若干宫廷气,与农村群众的生活、审美等均有一定的距离;黄梅戏的艺术虽较平俗、简单,

① 徽剧,又名徽班、徽戏,是安徽的古老剧种之一。清代中叶,曾是它的全盛时期,影响所及,遍及中国之大部省市,受到宫廷之青睐。清末逐渐衰落,并衍变为京戏。其主要声腔有〔吹腔〕〔拨子〕〔四平〕〔二黄〕〔西皮〕等,均被京戏继承并发展了。

但生活气息浓郁,群众喜闻乐见,因此两个剧种的艺人常联合演出。在节目中的人员倒换不过来的情况下,双方的演员就要互相补充,于是就出现了黄梅戏演员唱京戏,京戏演员唱黄梅戏的"京徽合演"的局面,群众称这种形式为"两下锅"。在当时除了黄梅戏,安徽的其他几个地方剧种都出现过与京戏合演的局面。皖中的庐剧(原名倒七戏)与京戏合演时叫"四平带折",意为京戏与庐剧各演两个剧目,之后庐剧再加演一个折子戏(也叫"找戏");江南的皖南花鼓戏与京戏会演时叫"二蓬子",等等。

黄梅戏在未同京戏合演之前,为了解决营业问题,还同大鼓书合演过,而且找了一个会唱大鼓的女演员参加,原因是当时黄梅戏的女演员太少,只有两三个人。黄梅戏艺人参加"京徽合演"这一艺术实践的有丁永泉、柯剑秋(又名柯三毛)、王剑峰、程积善等;京戏艺人参加的有王少舫、查文艳、何玉凤夫妇等。

形式的改变也涉及某些内容的改变。黄梅戏演员不光演京戏剧目中的角色时要唱京戏的唱腔,在演黄梅戏的剧目时,有时也要唱上几段京戏的唱腔。如正本戏《凤凰记》中包公观星斗一场,把黄梅戏原来要唱〔仙腔〕的地方改唱了京戏的〔二黄〕;《鸡血记》中的王香保唱〔西皮流水〕;就连花腔小戏也有插唱京戏唱腔的。如《送香茶》中的杨氏开假药单时唱〔西皮〕〔十八扯〕;《打豆腐》中的王小六唱〔西皮〕,以及正本戏中的有些花脸把〔西皮〕拆散了唱等。

"京徽合演"是特定历史时期的产物,然而后来在黄梅戏的剧目中插唱京戏的皮黄乃至演出个别单出戏似乎成了"时髦"。当时的青少年演员潘璟琍、丁俊美等,都把京戏的唱腔当作插段在黄梅戏里唱过,严凤英在这期间主演的京戏《梅龙镇》《坐楼杀惜》等在观众中颇有影响。中华人民共和国刚成立时,由王少舫导演的时装戏《枪毙阎瑞生》,前半部唱的是黄梅戏,后半部的唱腔基本上都是京戏。因为京戏与黄梅戏的声腔和唱法在风格上差距太大,不易协调,所以从1951年起,黄梅戏不再有插唱京戏声腔的现象。

黄梅戏的流行地区,也是历史上徽戏的流行地区,因此黄梅戏在其成长过程中,在音乐方面吸收徽戏和京戏以营养自己的事例颇多。仅以伴奏为例,旧时黄梅戏演出时只由三人操打击乐器;清末民初时,徽戏艺人柯巨安、

任维双等曾先后在望江、祁门等地将徽戏的主要伴奏乐器胡琴试用为黄梅戏托腔;1930年,有位唱小生的京戏艺人汪云甫,因嗓子坏了,但他会拉胡琴,也会吹唢呐、笛子,他也为黄梅戏的班社用胡琴托过腔;在"京徽合演"阶段,还先后有京戏琴师小喜子(扬州人)、刘品江(天津人)、秦明德(苏州人,原来是当地民间坐唱"小堂面"的演员,后又为京剧团拉胡琴)等人为黄梅戏的演出用京胡伴奏。除此之外,在打击乐器和曲牌的使用方面,黄梅戏也吸收、借鉴过徽戏与京戏。个别黄梅戏剧目中的人物还用徽戏的唱腔演唱过。如《鸡血记》中的老生王百昌,有一段唱词就是用徽戏的〔高拨子〕演唱的。

黄梅戏的唱腔源流

黄梅戏音乐的内涵,应当包括传统中各种不同类别的唱腔,伴奏的乐器,曲牌和在传统基础上改编,以至运用现代作曲技巧创作的各种形式有代表性的唱段和描写音乐等。本部分只侧重对黄梅戏传统唱腔的探讨。

一、来自民间歌曲

杨荫浏先生在《中国古代音乐史稿》"明、清戏曲发展二"中关于小调戏曾说:"有些地方戏曲,其唱腔是由当地民间流行的民歌小调的声腔连接而成。如安徽的花鼓。"安徽的地方小戏有四种叫花鼓,黄梅戏也曾被叫过花鼓。杨荫浏在这里指的是安徽所有的花鼓还是某一地方的花鼓,尚不清楚。但安徽包括黄梅戏在内的花鼓,它们唱腔中的一部分或大部分,也都是"由当地民间流行的民歌小调连接而成"的。黄梅戏在未粉墨登场之前,是乡间村民们在田间、场地劳动时所唱的茶歌、小调、说唱等。

1. 分析一首来自茶歌的戏曲唱腔

茶歌刚被搬上舞台时的歌腔是什么样子?因无资料可查,无法知道。湖

北黄梅县采茶戏艺人周香林唱的〔采茶调〕,虽然在当今安徽黄梅戏的唱腔中已没有这一名称,但其旋律在不少地方与黄梅戏《夫妻观灯》中的〔开门调〕和《三字经》中的〔流水板〕还有较多的相同处。另外,黄梅采茶戏的《夫妻观灯》里也有一首〔开门调〕,其曲调与上面几首唱腔的关系亦极密切,为了便于分析、比较,兹将这四首同根异枝的曲调组列如下:

例 8

采茶戏与黄梅戏四首相近曲调比较

① 记谱为 $\frac{2}{4}$,因演出中经常用打双板处理(即每小节击两板),故有 $\frac{1}{4}$ 节拍(流水)感。

采茶戏 〔采茶调〕	昌且)	(11) 6 6̲ 1̲	6̲ 5̲	3·̲ 5̲ 3	6̲ 6̲ 1̇	6 6̲ 6̲ 1̲̇ 3
		上哪 山	容 易	下 山	难,哪 喂	呀

采茶戏 〔开门调〕	昌呆)	(11) 6 6̲ 1̇	2·̇ 3̲	6̲ 1̲̇ 6̲ 6	6̲ 3̲ 2̲ 3̲ 2̲ 1̇	2̇ 2̇ 3̲ 3̲ 2̲ 2̲
		火炮(喂)	连天	哪 气(呀)	焰 高,哇	哎呀我的

黄梅戏 〔开门调〕	(10) 6 6̲ 5̲ 6	1̲̇ 3̲ 3	3̲ 1̲̇ 6̲ 1̲̇ 5̲	6 0 6·̲ 5̲
	火炮(哇)	连 天	门(哪) 前 绕,	喂 却

黄梅戏 〔流水板〕	(15) 3̲ 5̲ 6	1̲̇ 3̲ 3	3̲ 1̲̇ 6̲ 5̲ 6	6·̲ 5̲
	缺少(哇)	银 钱	做(哇) 买 卖,	喂 却

2 2	3̲ 5·̲	(16) 3	2̲ 3̲ 5̲	3̲ 2̲ 1̇	2·̇ 3̲	7̲ 2̲ 7̲ 6̲	5 —
扭哇	呵 哎		扭断 了	紫 金	钗	呀	

(15) 1̲̇ 3̲	2̲̇ 3̲ 2̲ 1̇	6̲ 1̲̇ 5̲	6	1̲̇ 2̇	2̲̇ 1̲̇ 6̲
冤哪	家 舍	哟 咿	咳	嗨	

(15) 6̲ 6̲ 1̲̇ 3̲	3̲ 0	3·̲ 5̲	6̲ 1̲̇ 6̲	3̲	3̲ 2̲	3̲	5 —
喂却 衣喂却	喂 却	冤 哪	家 舍呀		嗬		嗨

(25) 6̲ 6̲ 1̲̇ 3̲	3̲	3·̲ 2̲	3̲ 2̲	3·̲ 2̲	3̲ 5̲	3	3̲ 3̲ 5̲
喂却 衣喂却	喂却	冤 哪	家 子	郎 呀	舍		嗨 嗨子

这四首唱腔尽管曲名各异,但却有很多共同之处。

(1) 唱词的格律相同

将唱词中的衬字与衬句都去掉,则形成:

曲名	句序	唱词	字数	音节结构
采茶调	第一句	年年有个三月三,	7	二二三(或四三)
采茶调	第二句	上山容易下山难,	7	二二三(或四三)
采茶调	第三句	扭断(了)紫金钗。	5	二三
开门调①	第一句	正月十五闹元宵,	7	二二三(或四三)
开门调①	第二句	火炮连天门前绕,	7	二二三(或四三)
开门调①	第三句	锣鼓(儿)闹嘈嘈。	5	二三
流水板	第一句	小女(子)家住麻市街,	7	二二三(或四三)
流水板	第二句	缺少银钱做买卖,	7	二二三(或四三)
流水板	第三句	小奴家做招牌。	6	三三

这种由三个句式结构的民间词体和长短句唱词的词组(7、7、6或7、7、5)比较自由,为了增强曲调的欢快与活泼,演唱时加进些不表达具体内容与形象的衬字或衬句,此乃中国民歌的常用手法。黄梅戏的花腔小戏中有很多唱腔都还保留着这种浓郁的民间色彩。有的是五字句,有的是近似说唱体的七字句,也有长短句。上举的三首唱腔,虽有不同程度的歌舞化或戏曲化(因为《夫妻观灯》中的〔开门调〕不仅旋律有因人而异的变化,在板式上也有些变化,如 $\frac{1}{4}$ 与 $\frac{2}{4}$ 甚至 $\frac{3}{4}$ 节拍交替出现等情况),但在唱词的格律上还是保留着民歌体的风格。

(2)衬字与衬句(衬腔)的使用基本相同

采茶戏的两首曲调衬字与衬句的相同处虽然还没有两首〔开门调〕的相同处多,但黄梅戏的〔开门调〕与〔流水板〕衬字与衬句的使用除结束句外几乎完全相同。〔采茶调〕的衬字与衬句的使用与后两者之间有明显的区别,且第三句又通过复句的形式让衬字与衬句穿插其中。

① 采茶戏与黄梅戏的〔开门调〕唱词虽有三字之差,但同韵,故只列一首。

(3)锣鼓的使用与全曲的长短大致相同

两首〔开门调〕与〔流水板〕的锣鼓基本相同,长短也差不多。它们分别为42拍,44拍和40拍;〔采茶调〕的锣鼓与全曲的长短大致相同,第三句与复句之间多了三小节的锣鼓过门,全曲为60拍。

上列唱腔之间最大的不同,表现在曲调情趣的音阶排列与调式上。〔采茶调〕从谱面上看虽为六声音阶(包含偏音变宫 **7**)的角、徵交替调式,但按五声音阶记谱的一般规律,从第十八小节起则形成以变宫为角,转到它的属调上去了,因此该腔实为一首旋宫转调的角、宫交替调式。第一首〔开门调〕也不应看成六声音阶(包含偏音清角 fa)的羽、清角交替调式,因为从第十九小节起,它已逐渐将宫音的位置移到下属音清角上去了,终止音 fa 的出现既不是临时强调的偏音或以偏代正,也不是暂转调,而是完全明确到另一个调性上去了,因此该腔实为一首旋宫转调的羽、宫交替调式。第二首〔开门调〕和〔流水板〕,虽同为五声音阶,但前者明显是角、宫交替调式,而后者则是一首完整的角调式。

像例8中四首唱腔名称不同,关系密切,有同有异,各自都有着不同的变体,在黄梅戏中不乏其例。从这一唱腔的发展衍变中可以看出,中国戏曲声腔的产生,很多都是来源于民间的歌曲,随着戏剧艺术的发展和时代的前进,在没有专业作曲人员参加的情况下,具有革新精神和创造性的演员们(包括乐队的伴奏人员)发挥了他们在音乐创作上的才干,丰富并发展了能表现新内容、适应新要求的新唱腔。更有甚者,是把一个剧种通过流行地区的改变,吸收当地新的音乐养料,搬演或创作新的剧目和其他多种复杂因素,裂变为两个,或更多的戏曲剧种。安徽的黄梅戏,江西的武宁采茶戏等虽都有"源于黄梅县的采茶戏"之说,但都是在沿着自己的道路向前发展,很多戏曲剧种都自觉或不自觉地采用着这种手法,形成了我国戏曲艺术争丽斗艳、百花竞秀的独特局面。

2. 与安徽民歌的密切关系

在黄梅戏传统戏里的一百多首花腔曲调中,很多都和安徽安庆地区的民间歌曲保持着非常密切的内在联系。黄梅戏的历史虽不是太长,但毕竟也有

两个世纪了。这些来自民歌的黄梅戏花腔曲调,有的虽还保持着与民歌相同的曲名,但旋律已不完全相同或完全不同了;有的是曲名虽不同,但旋律还大致相同或完全相同;而有的则不仅曲名相同,旋律也完全相同,在农村地区还被广泛地传唱着,兹分述如下。

(1) 名同曲同

A.〔十绣〕(又名〔绣五更〕〔十绣调〕)。

它虽不像〔孟姜女〕〔五更调〕那样流传得广泛,但全国却有多种风格不同的〔十绣〕。黄梅戏的花腔小戏《绣荷包》和串戏①《逃水荒》《闹官棚》中都有〔十绣调〕,它们与安庆太湖、潜山等地的民歌〔十绣〕在唱词格律(5+5+7或9的三句式)、衬词、衬腔等方面都基本相同。

例 9

安庆地区民歌十绣

石神明 演唱
朱永胜 记谱

[乐谱:1=E]

一绣广东城,(我的辛儿梭)大军来扎营,(我的流儿梭)绣一个城镇无(里)无日子过。(呀)辛梭流梭刘郎二梭干的干哥舍 与郎就绣一个辛儿梭)

B.〔撒芥菜〕(又名〔打菜薹〕)

黄梅戏的串戏《大辞店》里有一折戏的名字就叫《撒芥菜》或《打菜薹》,唱腔与安庆地区流行的民歌〔撒芥菜〕基本相同。

① 串戏是指由几个不同的花腔小戏串在一起,这些花腔小戏大多又都有自己的〔花腔〕曲调和戏名,即可联合在一起演,也可独立演。

例 10

安庆地区望江民歌撇芥菜

陈品祥 演唱
鲁鹏程、鲁敬之 记谱

(乐谱略)

其他像流行在望江、宿松等地的民歌〔补背褡〕也同黄梅戏〔补背褡〕的曲调差不多。

(2) 名异曲同

在安徽的民歌中，主要是安庆地区的民歌，有不少在曲调上虽与黄梅戏的唱腔相似或大同小异，但名字却不同。如正本戏《鸡血记》中的〔梳头调〕，在潜山、太湖等地的民歌中叫〔干嫂子〕；正本戏《锁阳城》中的〔碓大麦调〕，在

东至等地叫〔求姐歌〕；花腔小戏《闹黄府》中的〔十不清〕（又名〔十不全〕①）在望江、宿松等地的民歌中叫〔红绣鞋〕，而在桐城、枞阳等地的民歌中又叫〔五更鼓〕；花腔小戏《打纸牌》中的〔打纸牌调〕，在怀宁等地的民歌中叫〔正月初一拜新年〕，而在岳西的民歌中又叫〔十杯酒〕，等等。现以〔十不清〕为例，组列如下：

例 11

〔十不清〕〔红绣鞋〕〔五更鼓〕联谱例

① 在北方的"蹦蹦"中叫〔十不闲〕。

[十不清] $\frac{2}{4}$ 3 2 3 5 6 | 6 1 6 3 5 | 2 1 2 3 1· 6 | 5 1 1 3 |
　　　　　　花个莲子里　里个莲子花哎　哟　　花鼓 连厢

[红绣鞋]　5　5　6 3 0 | 5↗　　 1 | 5 1　6 6 5 | 3 3 5 3 2 1 |
　　　　　来。呀　哎哟　起　　了　心嘞奴的的　小里个小 乖

[五更鼓]　5　　5 3 | 5· 6 1 | 2· 3 1 6 | 5 5 5 6 1 |
　　　　　边。　哎哟初　次相　会吔　叫奴家怎哪

5　6 5 6 1 | 5　6 5 6 1 | 5 6 5 3　5 ‖ 　胡遐龄 演唱
打　一么莲　花　哎　哟。　　　　　　时白林 记谱

2 2　3 2 3 5 | 2· 1　2 | 2　0 ‖ 　陈子祥 演唱
乖吔 哎　　　 哟。　　　　　　　　　鲁鹏程
　　　　　　　　　　　　　　　　　　鲁子敬 记谱

1 3 5　5 | 6 5 6 1　5· 3 | 5　- ‖ 　陈全福 演唱
开言哪　哎　哟。　　　　　　　　　周大牙
　　　　　　　　　　　　　　　　　陶宜贵 记谱

　　这三首曲调都是五声音阶,在曲式结构、节拍与节奏及乐曲表现的情趣与风格等方面都差不多,在唱词上则悬殊较大。〔十不清〕是属于不对称的上下句式,〔红绣鞋〕和〔五更鼓〕又是分属于两种不同样式的,长短句的三句式,它们都用了不同的衬字与衬句的手法使三者几乎等长,使已成为戏曲的曲调与民间的曲调仍保留着密切的关系。

　　(3) **名同曲异**

　　在安徽民歌中常能遇到这种情况:民歌的名字与黄梅戏中一些花腔虽名字相同,但曲调则完全是另一种样子。如〔十绣调〕,在本节(1)中虽举了名称与曲调都相同的例子,但在过去不是黄梅戏流行区的六安、金寨、芜湖等地的民歌〔十绣调〕,与黄梅戏中的〔十绣调〕则很少有相同处。

例 12

金寨县上下句的十绣调

牛维生 记谱
（演唱者不详）

[简谱：♩=90，2/4拍]

一绣手巾四方方四方方，去年想你到今年乃嗬嗬嗨到今乃年。

在六安有一种三句式的〔十绣调〕（唱词为 5＋7＋5）；在芜湖流行一种四句一反复的〔十绣调〕（唱词为七字句）；在泾县则流行一种用锣鼓伴奏的歌舞〔十绣调〕，形式多种多样。

黄梅戏的花腔小戏《卖杂货》里有几首曲调虽也叫〔卖杂货〕，但它与安徽的民歌〔卖杂货〕没有什么相同之处。

黄梅戏的传统剧目中约有五十个是属于两小戏、三小戏和独角戏的，这些反映民间生活与爱情的剧目，大多都是没有道白，从头唱到尾，或者是有道白但很少，仍是以唱为主的，其唱腔开始是从民间歌曲中直接搬用，之后再逐渐改动、丰富、发展的。如独角戏中的《闺女自叹》是由民歌〔闺女调〕〔闺女自叹〕吸收了民歌〔十月怀胎〕〔愁怀胎〕等发展而成的；《恨大脚》《恨小脚》是根据民歌〔十恨调〕发展而成的；《苦媳妇自叹》是由民歌〔童养媳自叹〕〔苦媳妇歌〕〔唱十二月〕等发展而成的。后来因为源于〔花鼓腔〕的〔彩腔〕旋律清新流畅，动力性较强，可塑性也较大，以上这些被搬上舞台的独角戏，为了能更好地表达人物，增强其戏曲风格，都不再用原来的民歌演唱，而改用〔彩腔〕演唱了。

二、来自民间歌舞

1. 凤阳花鼓与莲花落(lào)

在黄梅戏的传统剧目中，有些唱腔是来自民间歌舞的，虽然已经有了若干改变或发展，但仍可以看出它们之间的关系。

花腔小戏《孔瞎子闹店》和串戏《闹官棚》中都有一首曲调名叫〔凤阳调〕。

例 13

凤 阳 调

（《孔瞎子闹店》花鼓婆唱腔）

丁永泉 演唱
王兆乾 记谱

[乐谱]

这首曲调在戏中规定是由"花鼓婆"唱的，故它在风格上保留的民间歌舞凤阳花鼓的韵味比较浓。

例 14

凤阳花鼓
（又名凤阳歌）

♩= 116

4/4 5̄3̄ 2̄3̄ 5 - | 3̄5̄ 6̄1̄ 5 - | 5̄5̄ 1̄ 6̄ 5̄3̄ |
左手鼓，右手锣，手拿着锣鼓

2̄5̄ 3̄2̄ 1 - | 1̄1̄ 6̣̄5̄ 5̄3̄ | 2̄2̄ 2̄3̄ 5 - |
来唱歌，别的歌儿我也不会唱，

5̄5̄ 1̄ 6̄ 5̄3̄ | 2̄5̄ 3̄2̄ 1 - | 5 5̄3̄ 2̄ 1̄2̄3̄5̄ |
单会唱个凤阳歌，凤阳歌。

2̄1̄ 6̣̄2̣̄ 1 - | 5 3̄2̄ 1̄ 6̣̄1̄ | 5 3̄2̄ 1̄ 6̣̄1̄ |
哎哎哎哟 嘚儿另当飘一飘，嘚儿另当飘一飘，

5̄ 1̄5̄ 1̄ 1̄6̣̄ 1̄ | 1̄ 1̄ 1̄6̣̄ 1̄ - ‖
嘚儿飘嘚儿飘飘一飘，嘚儿飘飘一飘。

（选自安徽省文化局音乐工作组：《安徽民间音乐（第 1 集）》，
合肥：安徽人民出版社，1957 年，第 240 页。）

本例〔凤阳花鼓〕是一首比较典型的〔凤阳歌〕，这首脍炙人口的曲调在安徽省内外都较广泛地流传。例 13〔凤阳调〕实际上是例 14 的另一种唱法，还保持着较浓的民歌体。在花腔小戏《挑牙虫》中女主角唱的一段〔凤阳歌〕，就与上两例有明显的不同了。

例 15

凤 阳 歌
（《挑牙虫》大嫂唱腔）

丁永泉 演唱
时白林 记谱

1 = D 2/2

1̇. 1̇ 2̇ 1̇ | 6 1̇ 2̇ 1̇ 6 5 | 3 2̄3̄ 5 - |
妹妹带路大街　　　　上，

（匡·个 龙冬 匡 呆） | 1 1 1 6 5 | 3 5 6 5 3 2 |
　　　　　　　　　　　只 见 大 街　热 闹　洋

| 1 2 3 1 — |（匡·个 龙冬 匡 呆）| 1 1 1 2 2 |
洋。　　　　　　　　　　　　　　　铜 匠 店 里 头

| 3 5 3 5 | 3 5 3 5 | 3 5 3 5 |
叮 叮 当 当 当 当 叮 叮 叮 当 当 叮

| 3 1 2 1 6 5 | 3·5 2 3 5 — |（匡·个 龙冬 匡 呆）|
叮 当 哎　　响，

| 2 1 6 1 1 | 3 5 3 5 | 3 5 3 5 |
铁 匠 店 里 头 当 当 叮 叮 叮 叮 当 当

| 3 5 3 5 | 2 5 5 6 6 | 1 2 3 1 — ‖
叮 当 当 叮 响 叮　　　当。

这首曲调虽然也是以主三和弦的各音为骨干行腔的五声宫调式，但由于锣鼓的加入和旋法、节拍、节奏的改变，已开始戏曲化了，而且由于演唱者和唱词的不同，也带来了曲调的不同。

〔莲花落〕原是我国北方的民间歌舞，安徽也广为流行，且有很多不同的唱法。黄梅戏也将该曲吸收到了不同的剧目中。

例 16

莲 花 落
（《吐绒记》总邦头唱腔）

丁紫臣 演唱
时白林 记谱

| 6 5 6 1 | 1 6 5 6 | 3 2 3 5 5 | 6 6 5 6 |
公 堂 领 了 大 人 命，我 到 乡 下 去 拿 强 人，

```
| 1 1· 2 1 1 | 6 5 6 | 6 5 6· 2 | 1 1 6 |
  高堂 哭 坏了  年迈母，绣房妻    子 啊

| 2· 3 1 6 | 5 5  1 | 6 6 1 | 6 5 4 | 5 0 ‖
  三 支 花儿 开 呀  两 朵 玫 瑰 花，
```

《吐绒记》是黄梅戏的传统正本戏，〔莲花落〕在这里是当作"插曲"演唱的。在花腔小戏《闹黄府》中也有一首"插曲"性的唱段，名〔十不清〕，该曲前半部的旋律为：

例 17

<center>十 不 清</center>

<center>（《闹黄府》花郎与众丫环唱腔）</center>

<div align="right">丁俊美 演唱
时白林 记谱</div>

```
2/4 | 6 5 6 5 | 6 6· | 2· 3 1 | 6 5 6 5 | 2· 3 1 |
     （花）说把天道 听呐，（众）哎 哟 一么莲花 哎 哟

| 6 5 6 5 | 3/4  6 5 6 5 6 6 | 5· 1 3 5 | 2/4  6 6 5 6 |
  一么莲花（花）天道那里  就听 得 清？（众）花莲子里

| 1 6 6 5 6 | 2· 3 1 6 | 5· 1 6 3 5 | 6 5 6 | 5  3 5 6 | 5· 3 5 ‖
  里莲子花 哎  哟  花鼓莲厢 打一么莲花 哎  哟
```

〔莲花落〕与〔十不清〕的旋律、节奏不仅有相同、相似处（如两曲开始的几个小节），它们和黄梅戏的传统花腔小戏《夫妻观灯》中的〔观灯调〕的旋律也大致相同。

2. 闹花灯、彩腔与龙船调

安徽农村每年春节至元宵节期间有玩灯会以自娱的习俗。灯会的形式有旱船、高跷、推车、玩灯等。安庆地区比较多见的灯歌为〔十把扇子〕〔十二条手巾〕〔十二月花神〕〔旱船调〕〔龙船调〕〔闹花灯〕〔彩腔〕〔卖杂货〕〔踩地盘

等。以上这些灯歌在黄梅戏的传统唱腔中现存的尚有〔闹花灯〕〔彩腔〕〔龙船调〕和〔卖杂货〕。

(1) 闹花灯

黄梅戏的花腔小戏《夫妻观灯》原名就叫《闹花灯》,由于长期的艺术实践,不断丰富、发展,虽已戏曲化了,但作为民间歌舞形式的〔闹花灯〕曲调依然在农村流行。

例 18

岳西县的闹花灯

刘和声 演唱
徐东升 记谱

[乐谱]

腰，喂 龙灯 又来了，喂 姐在 后面 做什

咋，嘞 歪只 歪，呲 绊花 鞋，呲 扭只 扭，喂

走出 来，呲 一见着 儿父就 深哪

深深 拜， 呀 （仓 仓）嗨哟 嗨

（仓 仓）
一 呲 一 嗬子 嗨哟 嗨 一见着 儿父就

深哪 深深 拜 呀。

 这首灯歌从唱词的格律、曲式的结构、调式和节拍的布局到曲调的风格、情趣等，都与黄梅戏《夫妻观灯》的唱腔保持着极为密切的关系。

 (2)彩腔

 在农村玩灯会时出现最多的灯歌就是〔彩腔〕，〔彩腔〕不仅可以在玩灯时唱，也可以用〔彩腔〕唱花腔小戏《游春》《送绫罗》《三字经》等。

例 19

玩灯会时期唱的彩腔

丁永泉 演唱

$\frac{2}{4}$ 2 2 5 6 5 | 3 3 · 2 6 1 2 | 6 5 · | 3 5 3 3 | 3 3 1 2 |
不该　　不该 真 不　该，　不该半夜　送灯

2 3 5 6 5 3 2 | 1 2 3 2 1 6 | 5 — | (匡　匡·个 | 令匡 令 | 匡 呆) |
来。

2 2 5 5 3 | 3 2·1 6 | 6·1 2·3 | 1 2 6 | (匡·冬 冬 冬 |
吵得老人家 要　　　　睡　　觉，

匡 呆) | 5·5 3 3 | 3 3 1 2 | 2 5 3 1 | 2 2 1 6 | 5 — ||
　　　　吵得小孩 要起　　　　　来。

（3）龙船调

〔龙船调〕又叫〔五月龙船调〕，本来是安庆地区的农村歌舞曲，唱腔活泼、明快。黄梅戏在花腔小戏《点大麦》和正本戏《渔网会母》中都在用，和现在农村仍在演唱的〔龙船调〕大致相同，只是黄梅戏的〔龙船调〕加进了锣鼓过门，旋律更流畅了。

三、来自民间说唱音乐

黄梅戏从民间说唱吸收的唱腔，有黄梅歌、渔鼓和新八折。

1. 黄梅歌（又名山歌）

从前，在黄梅县的农村，每逢春节过后，总有些爱好文艺的识字人，从城镇坊间买些木刻的唱本《梁山伯下山》《孟姜女》之类，在村内作自娱或娱人的演唱。演唱时没有任何乐器伴奏，手捧唱本，边看边唱。唱的曲调名〔黄梅歌〕。

例 20

黄梅歌之一

桂遇秋 演唱
时白林 记谱

节奏较自由

(乐谱)

一想梁兄日落西吔，犹如刀割肚中皮吔。天边想到地边转哪，不知梁兄在哪里呀，独自一人好孤凄呀。

〔黄梅歌〕的一种形式是复合节拍（$\frac{5}{4}$）七字句对称的四句式。

例 21

黄梅歌之二

桂遇秋 演唱
时白林 记谱

(乐谱)

自从盘古分天地吔，三皇五帝战乾坤哪。前朝后代都不表喂，单表宋朝一新闻哪。

这两首〔黄梅歌〕都是五声徵调式,前者的乐汇中如:

"2 $\overset{12}{1}$ $\underline{6}$ | $\underline{5}$ - 0 |"

虽然在黄梅戏的唱腔中有变异形态出现,因该曲是五句式的结构,音域太窄,(只有六度)不便处理民间说唱中对仗的唱词,故直接继承者不多。后者(之二)则不同,四句唱词旋律的中结音分别为 2、5、6、5,这与黄梅戏的〔彩腔〕四个中结音 5、5、6、5 和〔打猪草调〕(见例3、38)四个中结音 6、5、6、5 比较接近。更为重要的是后者的乐汇在黄梅戏唱腔中有各种不同形态的变异出现,特别是在花腔曲调中更为突出。

这种歌谣体(或说唱体)形式的歌腔,在安庆地区也较为流行。与黄梅县相毗邻的宿松县的〔驾竹排〕,就与〔黄梅歌〕很相似,所不同的是在安徽它不是以"唱书调"出现,而是被叫作"哼山歌"。

例 22

驾 竹 排
(哼山歌)

沈国田 演唱
陶　演 记谱

1 = D 3/8

郎在河里驾竹排呐,姐提菜篮下河来。郎把篙子打姐水呀,姐把罗裙两分开,来驾排哥哥上岸来。

2. 渔鼓

〔渔鼓〕又名〔排门①〕〔道情〕,是我国流传很广的一种民间曲艺,各地的演唱形式和所用曲调差别较大。黄梅县唱的〔渔鼓〕,是一种上下句式的曲调,对黄梅戏有直接影响。

例 23

黄梅渔鼓

乐柯记 演唱
时白林 记谱

♩=114

（曲谱略）

① 〔排门〕为沿门乞讨的意思。
② 过门的字谱说明见附录2。

[曲谱]

```
3 5 2 | 3 5 2 | 2   1 6 | 5 3 5 | 5   3 | 3 - |
愚弟咂  不喂    敢    提    咂。

(过门同上) | 1 6 1 | 1 6 1 5 | 6 1 5 | 5   1 2 |
             好言    几 句    安       排

5 - | 3· 5 2 | 2 - | (过门同上) | 5 3 5 |
定      哎,                              慌 忙

3 5 2 | 2 3 6 | 6   1 6 | 5 3 5 | 5 - ‖
提起    小 喂    戏        文。
```

这段唱腔中出现最多的音组（或叫动机）是"5 3 5"（包括低八度的"5 3 5"）和"3 5 2"。这两种音组在黄梅戏〔主调〕中的〔平词〕与〔火攻〕中也是出现最多的。〔平词〕是否从黄梅采茶戏的〔慢七板〕衍变而来，尚无根据，但有关联。〔慢七板〕的声腔同〔渔鼓〕的曲调又有较密切的联系。

例 24

黄梅采茶戏慢七板

（《功夫》陈氏唱腔）

余海仙[①] 演唱
王民基　记谱

1=F 4/4 2/4
♩=84

(一打 一 昌 一 昌 | 一出 昌出出 昌出昌 一出 | 昌 呆呆呆 一打 呆) |

(且且且 且
5 5 6 1 5 - | 6 5 3 2 3 5 | 1 2· 0 0 |
听哪二 爷 出 哎 此 言

① 余海仙（1904—1967），男，湖北黄梅县人。黄梅采茶戏著名演员，艺名有"盖三县"之誉。余海仙擅长饰旦角，擅长剧目有《山伯访友》《告经承》等。

[乐谱：银来牙哎 破，（帮腔）哎 银来牙来咬 破哇 呆一打呆）（陈唱）为什么 平哪日里 陡哇起风波？（打打打打打）低呀下 头来哎 心中想过，哎 我还要 将好言啰 与夫来劝和 喂。]

安庆地区望江、宿松老的黄梅戏〔平词〕的唱法同渔鼓、〔慢七板〕的唱法比较接近。

例 25

望江女平词

（《告经承》陈氏唱腔）

龙昆玉 演唱
时白林 记谱

1 = C 4/4

[乐谱：听相公哎 出咙 此言 我心 哪 快爽，（帮腔①）哎]

① 此处的帮腔速度要慢一半，帮腔结束后仍按原速。帮腔中的锣从略。

[乐谱：简谱，含唱词]

我心呐 快吔爽，

(陈唱)读书哎人哪 理呀应该 去求喂文库。

尊声 我夫 在此 等，

哎 (锣鼓略) 妻呀备

包裹 夫下 科场。

黄梅戏正本戏中的《珍珠塔》，男主角方卿有一段唱词就是用两种不同旋律的〔道情〕①演唱的（见例 123、124）。这两种〔道情〕的曲调，既不同于黄梅的〔道情〕，也不同于宿松流行的〔道情〕。据黄梅戏老艺人丁紫臣、查瑞和说，后一种〔道情〕是抗日战争时期从京戏中借鉴来的。宿松〔道情〕的说唱味和泥土气都较强，结束句与黄梅戏的〔彩腔〕颇相似。

例 26

宿松道情

演 唱 者 不详
陶 演、殷耀林 记谱

$1=C$ $\frac{4}{4}$

寨下景哪 好十 分呐， 哎好呀那个 好风光，

① 演员演唱时左臂竖抱渔鼓和简板，但不演奏，而是将简板插在渔鼓的上端，起道具的作用。

[乐谱:
5 5 6 5 5 5 6 6 6 5 5 | 5 5 5 6 5 5 5 6 6 5 5 |
栀子呀花啦个绿油子叶啦，一朵啦个花开 十里香啊，

5 6 1 2·3 2·3 | 2/4 5 6· | 3/4 2 2 2 3 2 2 2 6 |
十里 香呀哪哈 呀咳。 千朵啦个花呀

5 5 5 6 5 5 2 | 5/4 6 6 6 5 5 6 6 5 5 2 |
万朵啦个花呀，哈 奴家子心思对谁说，啦哈

2 2 2 2 6 6 6 1 2 | 2· | 3/4 5 5 5 6 5 5 2 |
望湘子望到荷花儿谢，吔 湘子奴的夫哪

4/4 6 6 5 5 5 6 6 5 5 | 2/4 0 5 6 1 | 5/4 2·3 2 1 6 5 - - ‖
荷花谢啦个不见归呀， 不见啦 归呀。]

3. 新八折

望江、枞阳、桐城等地的农村，流行着一种民间单人说唱叫〔新八折〕，又叫〔特别歌〕〔桐城歌〕。演唱时演员自打小鼓，或者小锣，有点像凤阳花鼓的形式。〔新八折〕搬进黄梅戏之后，仍系独角戏，自打自唱，形式活泼。怀宁黄梅戏艺人郑绍周尤擅长〔新八折〕，他自编自唱的〔新八折〕受到观众与同行的一致好评。严凤英也曾跟他学习（见例87）。

四、来自兄弟戏曲

黄梅戏音乐在发展过程中，除了从民间歌曲、歌舞、说唱等吸收营养或直接搬用外，还从在这一地区流行的戏曲音乐中吸收相关成分，吸收的主要对象是高腔。① 如《天仙配》中大量使用的已被列为黄梅戏〔主调〕的〔仙腔〕和〔阴司腔〕，就是来自高腔的两个曲牌。在黄梅采茶戏中，一直还把〔仙腔〕叫〔高腔〕；把〔阴司腔〕叫阴司高腔。虽然曲调有了改动、发展——这是戏曲

① 高腔，在皖南名"青阳腔"，在皖北的岳西名"岳西高腔"，在太湖名"太湖曲子"等。

音乐在吸收中,为了保持自己剧种风格统一的一种必然手段——但仍保留着五声商调式和高腔的韵味。

例 27

黄梅采茶戏女高腔

(《湘子化斋》韩湘子唱腔)

余海仙 演唱
王民基 记谱

1=F 2/4
♩=87

(呆 呆 | 呆·呆 令 令 | 呆 —) | 6 6 | 5 5 | 3 |
　　　　　　　　　　　　　　　　　　二 八 佳 嘞

2· 3 | 5 5 3 3 5 | i 6 | 6· i |
人　　下 嘞　　　　天　　台,

6· 5 5 | 3 — | (呆 呆) | 5 3 5 i | 6· 3 |
　　　　　　　　　　　　　　枉　费　哎

6 5 5 5 | 3 — | 1 1 1 | 1· 2 3 1 | 2 — |
哎　　　　　　　为 人 哪 托　凡　　胎。

5 5 5 i | 6 — | 6· 5 5 5 6 | 3 — | i 6 5 3 |
恨 媒 婆 呀 哟　　喔 嗬 嗬　　　　　狗 才

3· 1 6 1 | 1 1 3 | 2 — | 5 5 6 | 0 i 6 5 |
三 遭 两 次　我 呀 家 来,　一 哎 说　韩 家

5 3 5 6 6 5 3 | 0 3 5 6 1 | 6 1 1 | 3 1 3 5 | 2 — |
多 豪 富,　　　二 说　公 子 美 貌 秀　才。

5 3 5 6 | 0 i 6 5 | 6 5 5 6 5 | 0 3 6 1 | 6 1 1 |
爹　娘　　听 她 来 巧 言 舌,　　强 媒　作 证

3· 5 1 | 1 2 | 3 5 i 5 | 6 5 3 | 3 5 3 5 |
巧　安　排。　得 我 的 银 饯　煎 药 吃,　铁 打 牙 床

```
| 6 6 5 | 3 1 6 5 | 5 6 5 3 2 5 | 1 | 6 6 5 3 |
  睡断 桦， 六月脾寒 打 起 来， 三 寸  舌嘞

| 2 - | 5 3 | 3 3 | 1 | 1 3 | 2 - ‖
  尖   拖 喂   出    来。
```

这首来自青阳腔的黄梅采茶高腔是五声商调式，在黄梅戏中常见的〔仙腔〕，虽已演变成五声徵调式了，但老的唱法仍保留着商调式的风韵，演唱时配上锣鼓伴奏和人声帮腔，常使人联想到明代汤显祖在《宜黄县戏神清源师庙记》里说的："江以西弋阳，其节以鼓，其调喧，至嘉靖而弋阳之调绝，变为乐平，为徽、青阳……"

例 28

黄梅戏老仙腔

（《天仙配》七仙女唱腔）

胡玉庭 演唱
时白林 记谱

$1=\flat B$ $\frac{2}{4}$ $\frac{3}{4}$

（衣冬 冬冬冬冬 | 3/4 匡匡 令匡 令 | 2/4 匡冬冬匡冬 | 匡呆呆）|

〔起板〕　　　　　　　（衣冬0冬 匡呆）（帮腔）
| 3 3 2 2 | 3 2 1 2 1 6 | 6 - | 2.3 1 2 1 6 | 5 0 1 6 1 |
 董郎夫 凡 间 人　　　　　那 厢　　　 起

（衣冬0冬 匡呆 0冬匡 冬冬 冬冬冬冬 匡冬冬匡冬 冬冬空匡）
| 3 3· 2 | 2 1 6 1 | 2· 1 | 6 | 5 0 6 1 |
 疑，吔　　　　　　　　　　　　那 厢

（冬冬空匡 0冬冬空匡 0匡0匡 匡呆）　　　　（止）
　　　　　　　　　　　　　　　　　　　　　　（下句）
| 6 6· 5 | 4· 5 | 5 4 2 4 2 4 | 5 0 | 1 6̂ 1 3 |
 起 疑　　　　　　　　　　　　　　 他把我

[乐谱：只当作结发的夫妻。]

〔数板〕手牵手 好一比 鸳鸯一对, 行路犹如

展翅高飞。麻雀 掉在糠箩里,

一场 欢喜 一场泪悲啼。〔迈腔〕来在槐树

(衣 冬冬冬冬 衣冬 衣冬衣 匡 衣冬冬 匡冬冬冬冬

生巧计,

匡呆)叫董郎你缓行 走 在此歇息在此

〔帮腔〕(冬冬 衣冬衣 匡)

歇 息。

这段唱腔是以 $1=\flat B$ 的 F 徵调式记谱的,是有偏音 fa 的六声徵调式,如果将它记成 $1=\flat E$ 的 F 商调式,就可以比较清楚地看出这首唱腔同高腔和黄梅采茶戏的相似之处了。黄梅戏主调之一的〔阴司腔〕(见例184)及作为《天仙配》插曲使用的〔五更织绢调〕(见例121)都还保留着五声商调式。

花腔小戏《钓蛤蟆》中使用高腔的曲调有三首(见例64～68),其中有两首注明为"高腔",另一首叫〔撒帐调〕。这三首曲调虽然音阶排列、曲式结构、

节拍与节奏的使用和锣鼓的打法均不相同,但它们却都保留了皖南目连戏和岳西高腔①常用的五声商调式及其古朴感。这种商调式的使用,与黄梅戏兴起之初"两小戏""三小戏"常用的徵、宫、羽调式相比,有明显风格与曲趣上的差异。在当代仍继续发展的黄梅戏声腔中,五声商调式和七声商调式经常被采用并得到了进一步的发展。如影片《牛郎织女》中的混声二部合唱《相会何时恨绵绵》②和影片《孟姜女·梦会》等。为便于研究与比较,兹举目连戏和岳西高腔各一首。

例 29

① 安徽的皖南目连戏、青阳腔和大别山的岳西高腔,都是唱曲牌体的高腔,中华人民共和国成立后均无专业剧团。岳西高腔又叫岳西青阳腔,是青阳腔在岳西的一个分支。
② 陆洪非:《牛郎织女》,合肥:安徽人民出版社,1980年,第74页。
③ "南无"为梵语;应读成"那么"或"南谟",此处意为"归命"。
④ 下句帮腔本应有锣鼓伴腔,因该谱系口传,故锣鼓缺。

第一章 黄梅戏音乐的渊源

(帮腔)——(止)
1 2̇3̇ 2 6̇1̇ | 3 2̇3̇2̇ 1̇ | 2̇7 6 5 | 6 - | 5·6 1̇ 6 |
刺 破 纸 糊 窗，南 无！ (僧、尼唱) 透 引

(帮腔)——
3̇2̇3̇ 1̇ 6 | 5 3̇5̇ 6 1̇ 6 | 6 1̇ 6 | 5 6̇5̇3̇ | 2· 3 |
春 风 一 线 凉。 南

(止)
5 6̇5̇3̇ | 2 2 | 3 5̇1̇ 6̇ | 1̇ 1̇ 2 - | 0 0 |
无 阿 弥 陀 佛！

(帮腔)——(止)
3̇2̇3̇ 1̇1̇ | 2̇·3̇ 2̇1̇6̇ | 3̇3̇2̇ 1̇1̇ | 2̇1̇6̇ 5̇5̇3̇ | 6 - |
(僧、尼唱) 蜂儿 对对 嚷， 蝶儿 阵阵 忙，南 无！

5·6 1̇ 6 | 3̇2̇3̇ 1̇ 6 | 5 3̇5̇ 6 1̇ 6 | 6 1̇ 6 |
(僧、尼唱) 倒 拖 花 片 过 宫

(帮腔唱)————(止)
5 6̇5̇3̇ | 2· 3 | 5 6̇5̇3̇ | 2 2 | 3 5̇1̇ 6̇ | 1̇ 1̇ 2 - | 0 0 ‖
墙。 南 无 阿 弥 陀 佛！

例 30

岳西高腔〔哭皇天〕①

(《琵琶记》正旦唱腔)

储遂怀 演唱
沈 执 记谱

廿 5 1̇ - 2̇/5̇ 5 #1̇↓ 5̇6· 5 3̇5̇ ♭3̇↓ 0 5 ♮3̇2̇3̇5̇ 2̇ -
呃 呃

① 在岳西高腔各种曲牌的唱腔中，以五声角、羽、商三个调式为最多。每种曲牌根据唱词、人物和演员的不同，又有各种不同的旋法，不过曲式结构与调式基本不变。

黄梅戏的音乐是由各种不同结构的唱腔和乐队伴奏两大类构成的。在这两大类中,又以唱腔部分为主。因此,本书将着重对此加以阐述。

第二章

黄梅戏音乐的分类及其构成

唱腔部分

黄梅戏从形成到今天的大约两个世纪中,经过历代艺人的不断创新、吸收、积累和发展,留下了相当丰富的遗产。按照唱腔的曲式结构、旋法特点和使用规律等,可将现有的唱腔大致归纳为三个腔系,即:一、〔花腔〕;二、〔彩腔〕;三、〔主调〕。

一、花腔

关于〔花腔〕的含义,已在前文中作了简要的介绍。在生活、爱情小戏,民间故事的串戏和题材比较广泛的正本戏里,都有风格各异的〔花腔〕存在,兹分述于后。

1. 用于小戏的花腔

〔花腔〕使用最多、色彩最浓、个性最强的是体现在黄梅戏的生活小戏里。这些小戏的〔花腔〕大多数都是比较固定、独立的曲调。如《打猪草》《夫妻观灯》《补背褡》《卖杂货》等小戏,都有数目不等的专用曲调,它们之间各自独立、互不借用。这部分有专用曲调的小戏(也包括为数不多的几个互相通用的小戏)叫作"花腔小戏",其曲调的共同特点是生活气息浓、地方特色强、民歌色彩重,一般都比较明快、流畅。

用在小戏中的花腔一览表

顺序	唱腔名称	所属剧目	演唱者	备注
1	彩腔	《夫妻观灯》	王少舫	又名《闹花灯》
2	开门调	《夫妻观灯》《三字经》	严凤英	该腔用在两个戏中

顺序	唱腔名称	所属剧目	演唱者	备注
3	开门调对板一	《夫妻观灯》	严凤英 王少舫	该腔用在两个戏中
4	开门调对板二	《夫妻观灯》	严凤英 王少舫	
5	观灯调一	《夫妻观灯》	严凤英 王少舫	彩腔的发展,转调。
6	观灯调二	《夫妻观灯》	严凤英 王少舫	彩腔的变形,不转调。
7	观灯调三	《夫妻观灯》	严凤英 王少舫	彩腔的发展,转调。
8	观灯调四	《夫妻观灯》	严凤英 王少舫	彩腔的变形,不转调。
9	打猪草男腔	《打猪草》	丁紫臣	使用衬腔与衬句
10	打猪草女腔	《打猪草》	严凤英	使用衬腔与衬句
11	对花调	《打猪草》	严凤英 丁紫臣	使用衬腔与衬句
12	对花调对板	《打猪草》	严凤英 丁紫臣	彩腔对板的变化
13	打豆腐男腔	《打豆腐》	丁紫臣	使用衬词与衬句
14	打豆腐女腔	《打豆腐》	彭玉兰	使用衬词与衬句
15	打豆腐老腔	《打豆腐》	胡遐龄	男女同腔
16	大蓝桥	《打豆腐》	熊少云	原为《蓝桥会》的唱腔
17	闹元宵调	《打豆腐》《瞎子捉奸》	丁紫臣	中华人民共和国成立前唱京戏西皮
18	打纸牌调	《打纸牌》	程积善	男女不分腔,民歌色彩重。
19	补背褡调	《补背褡》	王少舫	男女不分腔,民歌色彩重。
20	烟袋调	《补背褡》	田玉莲	男女不分腔,民歌色彩重。
21	椅子调	《补背褡》	王少舫 田玉莲	男女不分腔,民歌色彩重。
22	讨学俸男腔一	《讨学俸》	钱悠远	又名《讨学钱》
23	讨学俸男腔二	《讨学俸》	胡遐龄	
24	讨学俸女腔一	《讨学俸》	丁永泉	
25	讨学俸女腔二	《讨学俸》	李桂兰	
26	赶狗调	《送绫罗》	丁俊美	全剧无白,该戏也用彩腔。

顺序	唱腔名称	所属剧目	演唱者	备注
27	送绫罗对板	《送绫罗》	丁俊美	
28	送绫罗调	《送绫罗》	陈月环	
29	十不清	《闹黄府》	丁俊美	又名《十不全》《十门亲》
30	纺线纱女腔一	《纺线纱》	潘泽海	又名《卖线纱》
31	纺线纱女腔二	《纺线纱》	潘泽海	又名《卖线纱》
32	纺线纱男腔一	《纺线纱》	聂龙江	又名《卖线纱》
33	纺线纱男腔二	《纺线纱》	刘正廷	又名《卖线纱》
34	瞧相调	《瞧相》《卖疮药》	丁俊美	
35	凤阳歌	《挑牙虫》	胡遐龄	
36	撒帐调一	《钓蛤蟆》	丁翠霞	也可唱仙腔
37	撒帐调二	《钓蛤蟆》	胡遐龄	
38	撒帐调三	《钓蛤蟆》	龙昆玉	
39	高腔贺花烛一	《钓蛤蟆》	龙昆玉	
40	高腔贺花烛二	《钓蛤蟆》	胡玉庭	
41	郎当调	《瞎子捉奸》	丁紫臣	
42	五月龙船调	《点大麦》《渔网会母》	胡遐龄	
43	点大麦调	《点大麦》		也有人唱平词
44	小放牛	《点大麦》		作为出对子,曾有人唱此曲与民歌同。
45	卖疮药调	《卖疮药》	胡玉庭	也可唱瞧相调,全剧无白。
46	卖老布调	《卖老布》	胡玉庭	也可唱瞧相调,全剧无白。
47	送同年歌	《剜瓢》	胡玉庭	又名《送郎歌》《桐城歌》。
48	汲水调一	《蓝桥会》《闹官棚》	严凤英	开始处原用牌子,后唱平词。
49	汲水调二	《蓝桥会》	严凤英	全剧只一句白
50	汲水调三	《蓝桥会》	严凤英	
51	划船调	《登州找子》	丁翠霞	该戏虽用主调,但划船调为主腔。
52	卖杂货调一	《卖杂货》	宁少华	全剧无白
53	卖杂货调二	《卖杂货》	龙甲丙	
54	卖杂货调三	《卖杂货》	汪琪 宁少华	
55	卖杂货调四	《卖杂货》	胡玉庭	
56	菩萨调	《游春》		该戏以彩腔为主

顺序	唱腔名称	所属剧目	演唱者	备注
57	开门调	《三字经》	程积善	与《夫妻观灯》的腔不同
58	流水板	《三字经》	陈月环	该戏以彩腔为主
59	开门调对板	《三字经》	胡玉庭	
60	新八折	《新八折》	严凤英	独角戏,自打自唱。
61	绣荷包调	《绣荷包》	丁永泉	很少演出
62	十绣调女腔	《绣荷包》《逃水荒》	程积善	
63	十绣调男腔	《绣荷包》	余海仙	黄梅县
64	望郎调一	《姑嫂望郎》	余海仙	全剧无白
65	望郎调二	《姑嫂望郎》	余海仙	全剧无白
66	补缸调一	《小补缸》	陈金多	来自徽戏
67	补缸调二	《小补缸》	吴来宝	
68	染围裙调	《染围裙》	周香林	旋律似〔点大麦〕
69	鲜花调	《二百五过年》	胡遐龄	系不固定的插曲

例 31

开 门 调

（《夫妻观灯》王妻、王小六唱腔）

严凤英、王少舫 演唱
时白林、王文治 记谱

$1=B\ \frac{2}{4}$

（妻）正（哪）月 十（啊）五 闹（哇）元
宵 呀呀子 哟， 火炮（哇）连天
门（哪）前绕,（合）（喂却 喂却 衣喂却 喂却 冤哪家 舍呀嗬
嗨 （妻 郎呀） 锣鼓儿闹嘈 嘈 哇。

《夫妻观灯》虽已成为完整的戏曲剧目,但其歌舞的痕迹仍较为明显,唱腔也是如此。以〔开门调〕为例,在这首以七字句为基础的三句不对称的唱词中,既有感叹词"哪""啊""哇"等衬字,也有称谓词"冤家""郎呀"等衬词,这些衬字、衬词既有使旋律活泼,增加亲切感的作用;也有使演员在演唱时的口形打开,将唱腔"送得远"的作用,因为"哪""啊""哇"等字均为张口音。

除衬字、衬词外,该腔还用了感叹词与助词,如"呀呀子哟",以及把感叹词与称谓词结合在一起的:

"喂却喂却依喂却,

喂却冤哪家舍呀嗬嗨,

郎呀!……"

在曲调方面用不同节奏与不同长度的衬腔,形成"滚腔化",使衬词与唱腔达到完美的结合,并使其在全曲形成一个不可分割的有机整体。这段唱腔因衬词、衬腔与衬句的使用而改变了乐曲的结构,增加了腔体的篇幅。

例 32

<center>开门调对板一</center>

<center>(《夫妻观灯》王小六、王妻唱腔)</center>

<div style="text-align:right">严凤英、王少舫 演唱
时白林、王文治 记谱</div>

$1=\text{B} \ \frac{1}{4}$

| 6 5 | 6 1 | 6 1 5 5 | 6 0 | 6 1 5 5 | 6 0 |
(妻)花开 花谢 什么花儿 黄? (王)兰花儿 黄,

| 1 1 3 3 | 3 0 | 1 3 | 3 0 | 1·1 6 5 | 6·5 |
(妻)什么花儿 香? (王)百花 香。(妻)兰花 兰香 百花

| 6 5 | 3·2 | 3 5 | 6 5 | 6 0 | 3 2 | 3 5 |
百香, 相思 调儿 调思 相, 自打 自唱

| 6 5 | 6 0 | 6·5 | 6 5 | 6·5 | 6 5 | 3·2 |
自帮 腔, 咦嗬 郎当 呀嗬 郎当 瓜子

第二章 黄梅戏音乐的分类及其构成

（乐谱：梅花响叮当，（合）喂却喂却依喂却，喂却冤哪家舍呀嘀嗨郎呀 九月里菊花黄哪。）

〔花六槌〕（衣冬冬冬冬 匡匡令匡令 匡冬匡冬冬 匡呆）

（妻）环环子扭，（王）开门喽，（妻）扭扭子环，（王）开门栓。（妻）用手开开门两扇，嗟！只见当家的转哪 转回还哪。

〔落板〕

〔收槌〕（衣冬 衣冬衣 匡〇〇）

黄梅戏的词格比较多样，这一段对板的唱词组合比较典型。以七字句为基础，中间以三字、四字、六字和九字的词组和句逗相交替，使滚腔得到发展。再加上丰富、逗趣的衬词与衬腔，曲调更显得活泼、生动且欢乐。

例 33

开门调对板二
（《夫妻观灯》王妻、王小六唱腔）

$1=B$ $\frac{1}{4}$

严凤英、王少舫 演唱
时白林、王文治 记谱

强而兴奋地 〔蛤蟆跳缺〕

（合）东也是灯， 西也是灯，

[曲谱]

这段唱腔除去两个〔落板〕的形式之外,出现两次对板,其一是四字对板,其二是五字对板。四字与五字又形成了一种乐段的对应。

例 34

观 灯 调 一

（《夫妻观灯》王妻、王小六唱腔）

严凤英、王少舫 演唱
时白林、王文治 记谱

1=♯F 2/4

6 3 2 1 | ³2 6 6 5 | 5 5 6 1 | 2 3 1 6 5 | 5 6 1 |
（妻）这班　灯观过了身，那厢又来一班

（衣冬 冬）　〔花四槌〕
3 2 3 2 3 1·6 | 5 — | 匡 匡·冬 | 令匡衣令 | 匡 呆）|
灯。

〔对板〕

1=B（前 6=3 后，打双板）

‖: ⁵3 ³1 6 0 | 6 5 6 0 :‖: 6·5 6 0 | 6 5 6 0 :‖
（妻）观长的，（王）是龙灯；（妻）虾子灯，（王）犁弯形；
（妻）观短的，（王）狮子灯；（妻）螃蟹灯，（王）横爬行；

3 3 1 6 0 | 6 5 6 0 | 6 6 5 6 0 |
（妻）鲤鱼　灯，（王）跳龙门；（妻）乌龟灯，

6·5 6 ¹6 | 1 3 3 0 | 3 2 3 5 | 6 5 6 0 |
（合）头　一缩，颈一伸，不笑人来也笑人，

3 3 2 3 5 | 6·5 3 2 | 0 3 5 2 | ³5 3·2 | 1 — ‖
笑得我夫妻肚　哇　　肚子痛哪。

　　该曲是〔彩腔〕的发展，可以说第一句是从〔补背褡〕中吸收来的，观灯时下属调，形成♯C 徵与转调后的♯G 羽和 B 宫的交替调式。唱词的结构为不对称的三字句,风趣、生动。

例 35

观灯调二

（《夫妻观灯》王妻、王小六唱腔）

严凤英、王少舫 演唱
时白林、王文治 记谱

$1=\text{\#}F$ $\frac{2}{4}$

（妻）这班 灯 观过了身，那厢又来一 班

（衣冬冬 〔花四槌〕
灯。 匡 匡·冬 冬匡衣令 匡呆呆）

渐慢 （衣冬冬
手捧莲花 灯 一 盏，

〔花二槌〕 〔对板〕
慢 ♩=88
匡·冬冬冬 匡呆） ‖:
（妻）二 家 有喜（王）三 盏
（妻）四 季 如意（王）五 盏
（妻）六 六 大顺（王）七 盏

灯，（妻）三 元 及第 （王）灯哪 四 盏，
灯，（妻）五 子 登科 （王）灯哪 六 盏，
灯，（妻）七 子 团圆 （王）灯哪 八 盏，

（妻）八 仙 过海（王）九 盏 灯，（妻）九 龙 盘柱

（衣冬冬 〔花二槌〕
灯 十 盏， 匡·冬冬冬 匡 呆）

第二章 黄梅戏音乐的分类及其构成

〔收槌〕
(衣冬 衣冬衣 匡)

(合) 十全 十美 满堂 红。

这是一首包括借用了七字句〔彩腔对板〕形式的〔观灯调〕，是〔彩腔〕的变形，系完整的 ♯C 徵调式。

例 36

观 灯 调 三

(《夫妻观灯》王小六、王妻唱腔)

1=♯F 2/4

严凤英、王少舫 演唱
时白林、王文治 记谱

快板 热烈地 ♩=100

〔花六槌〕
(衣冬 冬冬冬 匡匡令匡 令 匡令匡令令 匡呆呆)

(合) 这班 灯
(合) 这班 灯
(合) 这班 灯

观 过了身，那厢又来 一班 灯。
观 过了身，那厢又来 一班 灯。
观 过了身，那厢又来 一班 灯。

(衣冬 冬 〔花四槌〕
匡 匡·令 令匡衣冬冬 匡呆呆)

(妻) 手捧 周朝 灯
(妻) 手捧 三国 灯
(妻) 手捧 唐朝 灯

57

 (衣 冬 冬) 〔花二槌〕
 5̣ 3 1 | 3 ₓ2 3 2 | 1 ³ₓ2 2 1 6 | 匡·冬冬冬 | 匡 呆) |
 一 盏,
 一 盏,
 一 盏,

〔对板〕 稍快
1 = B (前 2 = 6 后, 打双板)
 6 5 6 0 | 6 5 6 0 | 3 2 3 5 | 6 5 6·5 |
(王)叫老婆, (妻)做什么? (王)何谓周朝 灯一盏,你
(王)叫老婆, (妻)做什么? (王)何谓三国 灯一盏,你
(王)叫老婆, (妻)做什么? (王)何谓唐朝 灯一盏,你

 3 2 3·5 | 6 5 6 0 | 3 1 6 5 | 6 6 5 6 0 | 3·2 3 5 |
 3 2 3 5
一一说把 为夫听。(妻)周文 王 去访贤, 无稽带路
一一说把 为夫听。(妻)驾坐西川 刘备灯, 默想荆州
一一说把 为夫听。(妻)有唐 僧 去取经, 前头走的

 |1.2.
 6 5 6 0 | 3 2 3 5 | 6 5 6 0 | 3 2 3 5 | 6 5 6 0 |
在河边, 姜子牙 坐车辇, 臣坐车 君背辇,
关公灯, 喝断灞桥 张飞灯, 怀抱阿斗 子龙灯,
猪八戒, 后面跟的 是沙僧,

 稍慢 (衣冬 冬)①
 3 2 3 5 | 6·5 3 2 | 0 3 5 2 | 5 ⁶ₓ5 3·2 | 1 - |
(合)愿保周朝 八 呀 八百年 哪。
(合)神机妙算 孔 哇 孔明灯 哪。
(合)大闹天宫 孙 哪 孙悟空 哪。

匡冬冬匡 0 | 衣冬冬 | 匡冬冬匡 0 | 衣冬冬 | 匡 匡·冬 | 令匡衣令令 | 匡呆呆) |

① 这段锣鼓为〔蛤蟆跳缺〕的另一种形式。

$$mp \quad p \longrightarrow mf$$

(冬冬 冬冬 衣冬 衣冬衣 匡 0)

5 $\widehat{5 \cdot \overline{\overset{6}{5}}}$ | 3·2 3 1 | 2 0 $\overline{2 \overline{3}}$ | $\overline{\overset{\frown}{2 1}} 2$ | 2 — | 0 0 :‖

(嘿 嘿 依子呀嗬 嗨 嗨嗨 嗨嗨嗨)

这是〔彩腔〕的另一种发展样式。转到下属调后出现了滚唱。调式组合上除 #C 徵、#G 羽和 B 宫之外，由于段尾的完整衬腔出现，又多了一个 #C 商调式。

例 37

观灯调四

（《夫妻观灯》王小六、王妻唱腔）

1=#F 2/4

严凤英、王少舫 演唱
时白林、王文治 记谱

$\underline{6\ 3}\ \underline{2\ 1}$ | $\underline{2\ 1}\ \underline{6\ \underline{5}}$ | $\underline{\underline{5}\ \underline{5}}\ \underline{\underline{6}\ 1}$ | $\underline{2\ 3}\ \underline{1\ 6}\ \underline{5}$ | $\underline{5\ 6}\ 1$ |

丢了　腔，丢了　腔，丢了南腔　与　北

(衣冬冬

$\underline{2\cdot 3}\ \underline{1\cdot \underline{6}}$ | $\underline{5}$ — | 匡 $\underline{匡\cdot 冬}$ | 令匡 令呆呆 | 匡 呆) |

腔。

(衣冬冬

$\underline{3\ 1}\ \underline{2\ \overset{3}{\overline{5}}}$ | $\underline{3\cdot 2}\ \underline{1\ 2\ 2\ 6}$ | $\underline{5}$ $\underline{3\ 1}$ | $\underline{3\ \overset{1}{\overline{2}}}\ \underline{3\ 2}$ | $\underline{1\ \overset{3}{\overline{2}}}\ \underline{2\ 1\ 6}$ |

百样花灯　都　　　看　　过，

渐慢

$\underline{匡\cdot 冬}\ \underline{冬\ 冬}$ | 匡 呆) | $\underline{5\ 5}\ \underline{6\ 1}$ | $\underline{2\ 3}\ \underline{1\ 6}\ \underline{5}\ 0$ |

　　　　　　夫妻 双双 把家

(冬·冬 冬冬 衣冬 衣冬衣 匡 —)

$\underline{\overset{\frown}{5\ \underline{6}}}\ 1$ | $\overset{3}{\overline{2\ 3}}\ \underline{1\cdot \underline{6}}$ | $\underline{5}$ — | 0 0)‖

还。

该腔除第一乐句外,其余全是〔彩腔〕,也可以说,由两个小节组成的第一句是〔彩腔〕第一句的压缩型。

例 38

打猪草男腔①

(《打猪草》金小毛唱腔)

丁紫臣 演唱
时白林、王文治 记谱

1 = E 2/4

（衣冬衣冬 匡 呆）
3· 2 3 1 | 2· 3 1 | 6· 3 2 6 | 1 6 0 | 0 0) |
小 子 本 姓 金， （呀 子 依 子 呀）

（衣冬衣冬 匡 呆）
6· 1 2 3 | 1 2 2 1 6 | 5 — | 0 0 | 3 2 3 1 |
笋 子 年 年 兴， （依 嗬 呀） 一 家 人 吃

2 3 2 1 6 | 5 6 0 | 1 1 3 2 1 6 | 5· 6 1 0 |
饭， （呐 嗬 啥） 全 靠 这 一 园 笋，

（衣冬冬 匡冬 冬冬冬冬 匡 呆）
2· 1 6 5 6 | 5 — | 0 0 | 0 0 | 5· 6 1 0 | 3 3 2 1 6 |
（呀 子 依 子 呀） （呀 子 依 依 子 呀 啊

5 6 0 | 1 1 3 2 1 6 | 5· 6 1 0 | 2· 1 6 5 6 | 5 — ‖
啥） 全 靠 这 一 园 笋 呀 子 依 子 呀。

《打猪草》的男女腔都是重复了带衬腔的尾句,强调了终止式,使曲调更稳定。

① 老的打猪草调是男女同腔的,由于女演员的出现,男女曲调逐渐分腔,此即一例。

例 39

对 花 调

（《打猪草》陶金花、金小毛唱腔）

严凤英、王少舫 演唱
时白林、王文治 记谱

1=E 2/4

中速

（陶）郎对 花，姐对 花， 一对 对到 田埂

（衣冬冬 匡 匡·冬 冬匡 冬冬冬冬 匡 呆）

下，

〔对板〕

丢下一粒 子 （金）发了一棵 芽。（陶）么 杆子

么叶？（金）开的什么 花？（陶）结的 什么 子？

〔落腔〕

（金）磨的什么 粉？（陶）做的 什么 粑？ 此 花

叫作 （合）（呀的呀嘚儿 喂 嘚儿 喂 嘚儿 喂 嘚儿

喂 嘚喂的 喂）叫作 什么 花？

例 40

对花调对板

(《打猪草》陶金花、金小毛唱腔)

严凤英、王少舫 演唱
时白林、王文治 记谱

$1=E$ $\frac{2}{4}$

〔对板〕

(陶)八十岁的公公喜爱什么花？(金)八十岁的公公喜爱卍字花。(陶)面朝东，什么花？(金)面朝东，是葵花。

〔落板〕

(陶)郎对花，姐对花，不觉到了我的家。

例 41

打豆腐男腔

(《打豆腐》丑唱腔)

丁紫臣 演唱
张庆瑞 记谱

$1={}^{\flat}E$ $\frac{2}{4}$

(衣冬 衣冬 匡呆)

黑着黑着天色晚,那么哈 没买黄豆怎回家,没买黄豆啊 嗨嗨衣嗨嚆呀我怎回家那么哈。

第二章 黄梅戏音乐的分类及其构成

例 42

打豆腐女腔①
（《打豆腐》旦唱腔）

彭玉兰 演唱
张庆瑞 记谱

1=♭E 2/4

5·3 2⃞2 | 1 16̣ 5̣ | 5·3 2⃞2 | 1 2 6̣ | 5̣ⱽ 6·5 |
一 杯 酒 慢 慢 斟，保 佑 小 六 上 天 庭，保 佑

6̣1 2⃞2 | 2 0 3·2 | 1 2 6̣ | 5̣ 6̣15̣6̣ | 2 2 6̣5̣ ‖
小 六 嘞 嗨 嗨 衣 嗨 哟 呀 上 天 庭 那 么 哈。

例 43

打豆腐老腔
（《打豆腐》丑唱腔）

胡遐龄 演唱
时白林 记谱

2/4

5·3 2 2 | 2 1 2 | 2 6̣ 5̣ | 2 2 2 2 | 6̣6̣ ¹3̣ 3 5 |
我 是 你 家 亲 大 大，晚 大 大，不 像 人 家 不 相 认 的 个

6̣1 3̣ 5̣ | 6̣1 6̣ 5̣ | 6̣1 3̣ 5̣ | 6̣1 6̣1 6̣6̣ | 5̣ - ‖
不 相 干 的 乾 大 大，大 大 接 你 去 瞧 戏 那 么 哈。

例 44

大 蓝 桥
（《打豆腐》王小六唱腔）

熊少云 演唱
时白林 记谱

（衣 冬 衣 冬 匡 呆）

2/4 6̣5̣6̣3̣ | 0 1̣ 2̣ | 6̣6̣ 3̣ | 6̣5̣· | 0 0 | 3·5̣6̣ 1 |
黑 着 黑 着 天 色 晚， 小 六 收 拾

① 打豆腐的唱腔仍保留着男女同腔，此处的腔系旦角专用，略有区别。

$$5 \widehat{6\ 5}\ 3\ |\ 0\ \widehat{1\ 6}\ 1\ |\ 2\cdot\ 3\ \widehat{5\ 3\ 5}\ |\ 0\ 5\ 2\ |\ 3\cdot\ 2\ \widehat{1\ 6\ 1}\ \|$$
转回家， 小六 收 拾 转 回 家。

也可将结束句唱成：

$$0\ 5\ 2\ |\ 3\cdot\ 2\ \widehat{1\ 6\ 1}\ |\ 1\ \widehat{5\ 3}\ \widehat{2\ 1\ 5\ 6}\ |\ 1\ -\ \|$$
转 回 家。

该腔因原来曾用在《蓝桥会》中而得名。20 世纪二三十年代，因演员多爱唱〔平词〕，于是〔大蓝桥〕调被青阳的演员常用在《打豆腐》中。

例 45

闹元宵调
（《打豆腐》王小六唱腔）

丁紫臣 演唱
时白林 记谱

$\frac{2}{4}$

3 \widehat{3\ 5}\ \widehat{6\ 6\ 5}\ |\ \widehat{6\cdot\ 5}\ 3\ 0\ |\ ^{5}\widehat{3\ 3\ 5}\ \widehat{6\ 6\ 5}\ |\ \widehat{6\cdot\ 5}\ 3\ 0\ |\ 3 \widehat{3\ 5}\ \widehat{6\cdot\ 5}\ |

正月 里那么 衣 哟 是 新年,那么 呀 哟 家家 呀

$\widehat{6\ 5\ 3\ 5}\ 3\ 0\ |\ \widehat{6\cdot\ 5}\ \widehat{3\cdot\ 5}\ |\ \widehat{6\ 1\ 6\ 5}\ 3\ 0\ |\ 3\cdot\ 5\ \widehat{6\ 5\ 3}\ |\ ^{3}\widehat{5\ 5\ 5}\ \widehat{3\ 2\ 5}\ |\ ^{5}3\ -\ \|$

户 户 衣 哟 呀 哟 过 的过新 年哪么呀衣 哟。

这是一首五声角调式的〔花腔〕，原用在闹剧《瞎子捉奸》中。中华人民共和国成立后，经过整理上演的花腔小戏《打豆腐》，将《瞎子捉奸》的部分情节吸收到《打豆腐》中来了，《瞎子捉奸》的花腔曲调〔闹元宵〕也一并被吸收。

例 46

打纸牌调
（男女不分腔）

程积善 演唱
时白林 记谱

$\frac{2}{4}\ \frac{3}{4}$

3 \widehat{3\ 5}\ \widehat{6\ 1}\ |\ ^{5}\widehat{6\ 5\ 5\ 3}\ |\ \widehat{3\ 3\ 5}\ \widehat{6\cdot\ 5}\ 3\ |\ \widehat{3\ 3\ 5}\ \widehat{6\cdot\ 5}\ 3\ |

家住 湖北 老母猪街,起名字叫 作 起名字叫 作

第二章 黄梅戏音乐的分类及其构成

$\underline{3\ 2}\ \underline{5\cdot 6}\ \underline{1\ 1}\ |\ \underline{3\ 1\ 2}\ \underline{3\ 2\ 3}\ |\ \underline{2\ 2\ 3}\ \underline{5\ 5}\ |\ \underline{2\ 5}\ \underline{6\ 5\ 3\ 2}\ |\ \underline{1\ 2\ 3}\ 1\ \|$
毛 子　才呀　一呀子哟哟　呀呀子哟哟　毛子啊　　才呀。

例47

补背褡调

（《补背褡》男女同腔）

王少舫 演唱
时白林 记谱

$1=\flat E$　$\frac{2}{4}$

$\underline{3\ 3}\ \underline{2\ \overset{3}{\frown}\ 2}\ |\ \underline{\overset{3}{\frown}\ 6\ \underline{6\ 5}\ \underline{5\ 0}}\ |\ \underline{6\cdot 1}\ \underline{3\ 5}\ |\ \underline{6\ \overset{5}{\frown}\ 3}\ \underline{2\ \overset{3}{\frown}\ 2}\ |\ \underline{1\ \overset{5}{\frown}\ 2}\ \underline{1\ \overset{6}{\frown}}\ |$
明早晨　　要赶集，　背褡破了　呀儿哟　三哪条

（衣冬冬　匡·个　龙冬

$\underline{\overset{\frown}{6\ 5}}\ 0\ |\ \underline{\overset{\frown}{6\ 5}}\ \underline{\overset{\frown}{6}}\ |\ \underline{1\ 6\ 1}\ \underline{\overset{3}{\frown}\ 2\cdot 2}\ |\ \underline{6\ 6}\ \underline{2\ 3\ 6}\ |\ \underline{5\ 6\ 5}\ 0\ |\ 0\ |$
筋，　　我找　干　　妹妹　与我打补　钉哪，

匡呆呆）$|\ \underline{\overset{5}{\frown}\ 6}\ \underline{\overset{\frown}{5}\ 6}\ |\ \underline{1\ 6\ 1}\ \underline{\overset{3}{\frown}\ 2\cdot 2}\ |\ \underline{6\ 6}\ \underline{2\ 6}\ |\ \underline{5\ 6\ 5}\ \|$
　　　　　我找　干　　妹妹　与我打补　丁哪。

例48

烟 袋 调

（《补背褡》男女同腔，此系旦唱）

田玉莲 演唱
时白林 记谱

$1=\flat E$　$\frac{2}{4}$

$\underline{5\ 3}\ \underline{3\ 2}\ |\ 1\ \underline{1\ 6}\ |\ \underline{5\ 3}\ \underline{3\ 2}\ |\ \underline{1\ 6}\ \underline{1\ 0}\ |\ \underline{1\cdot 2}\ \underline{3\ 1}\ |$
小　小　烟袋　点翠　兰，　哪　小小郎儿

① 此处也可唱成：$\underline{6\ 3}\ \underline{2\ 1}\ |\ \underline{2\ 6}\ \underline{5}\ |$
　　　　　　　　明早　起 要赶集，

（衣冬冬 匡·个 龙冬 匡 呆）

2 ₃̇2 1 6̣	6̣ 3 2 6̣	1 6·	0	0	0
来　乖巧郎儿来					

6̣ 5̣ 6̣	1 ²³2	6̣ 5̣ 1 6̣	5 -	6·̣ 5̣ 1 6̣
烟袋　买　了	心肝呀	衣哟		瓜子调儿

5 -	6̣ ¹̇6̣ 3	₃̇2 0 2 6̣	6̣ 1 2 3	1 1 0
嗦	哎哎哟	哎哟多少	钱？	呐

（衣冬冬 匡·个 龙冬 匡 呆）

2· 2 6̣	5 -	0 0 0	0 0	6̣ 3
我 的 干 哥。				哎哎

2 0 2 6̣	6̣ 1 2 3	1 1 0	2· 2 6̣	5 - ‖
哟 哎哟多少	钱	呐	我 的 干 哥。	

这段曲调正词只有两句，"小小烟袋点翠兰，烟袋买了多少钱？"占八个小节，而衬词和衬腔（包括锣鼓过门）则占二十二个小节，如果将衬词与衬腔去掉，虽并不影响其文学上的表现意义，但在音乐上则成了两个孤立的乐句，构不成一个完整的乐段或曲调。

例 49

椅 子 调

（《补背褡》男女同腔）

王少舫、田玉莲 演唱
时　白　林 记谱

$1=\flat E$　$\frac{2}{4}$

（衣冬 衣冬　匡 呆）

2· 2 3 1	2 ₃̇2 3	1 -	0 0	6̣ 1 2 3
青的青丝发，	衣嚄儿呀			柳的柳叶

（衣冬 衣冬 匡 呆）

1 2 2̇ 1 6 | 5 — | 0 0 | 1 1 3 5 | 6 — |
眉， 衣 嗬 儿 呀　　　　　　樱 桃 衣 嗬 嗨

6 2 2 6 | 5 0 5 | 6 6 0 5 | 6 6 0 5 | 6·1 2 3 |
小 口 衣 嗬 儿 呀　嘚 儿 糯 呀　嘚 儿 糯 呀　嘚 儿 糯 的 糯 米

（衣冬 衣冬

1 2 6 | 5 6 3 | 5 — | 匡·个 龙 冬 | 匡 呆） 5 |
牙， 我 的 干｛哥　哥！／妹　妹！　　　　　　　　　　嘚 儿

6 6 0 5 | 6 6 0 5 | 6·1 2 3 | 1 2 6 | 5 6 3 | 5 — ‖
糯 呀　嘚 儿 糯 呀　嘚 儿 糯 的 糯 米　牙 我 的 干｛哥　哥。／妹　妹。

这段唱腔是由生、旦两人同时唱的，故在称谓词中有同时出现"干哥哥，干妹妹"的现象。

例50

讨学俸男腔一

（《讨学俸》老先生唱腔）

钱悠远 演唱
时白林 记谱

2/4 2 3 | 1 2 0 | 2 2 6 | 5 6 0 | 2 3 |
巍 巍 乎　动 了 身，　荡 荡

2· 0 | 2 2 2 | 3· 0 | 5 5 5 3 | 5 6· |
乎　　走 出 啊 门。　走 出 哎 门 外

2 2 6 | 6 0 | 2 2 2 | 5 5 6 0 | 2 2 2 6 |
抬 头 看， 不 觉 啊 来 到　陈 大 嫂 家

[乐谱：黄梅戏唱腔曲谱，含简谱与唱词]

唱词（随谱）：
门。站之在门外 高声呐请，
单就请，请一声呐陈大嫂 开的开开
（匡切 一切 匡 — 切呆 一呆
门 那么哈 呀的一么嗨 嗨的一么
匡 — 切 匡 切 匡 切呆 一呆 匡 切呆 匡 — ）
哈 请一声呐陈大嫂 开的开开 门 那么哈。

《讨学俸》是经常上演的剧目。艺人常根据自己的理解与要求进行改编。因此剧本、唱词和曲调都有因人而异的现象，而且差别很大，这也是过去演员们在艺术上形成不同风格的重要因素。为便于比较，男女腔各选两段。

例 51

讨学俸男腔二

（《讨学俸》老先生唱腔）

胡遐龄 演唱
时白林 记谱

[乐谱]

唱词：
巍巍乎 动了 身，荡荡
乎 老先生。虽然榜上 未得中，我

① 此处的伴腔锣"呀嗨锣"。老的唱法是锣鼓处要帮腔。下同。

例 52

讨学俸女腔一

（《讨学俸》陈大嫂唱腔）

丁永泉 演唱
时白林 记谱

〔讨学俸调〕

1·1 3̇·5̇ | 6̇ 0 | 1·6̇ 1 1 | 6̇ 5̇ 0 | 5 3̇5̇ 6 3 |
开 开 门 来 看，嗟！却 是 老 先 生。 仁 义 礼 智

#1̇ 3̇2̇ 2 0 | 3 5 6 5 | 3̇ 3̇ 5 3 | 5 3 3 1 | 2 1·6̇ |
信， 未 曾 出 门 礼 相 迎。那 嗬

（匡 切 一 切 匡 — 切 切 一 切 匡 —

5̇ — | 6̇ 1 3̇5̇ | 6̇ 1̇·6̇ 0 | 2·6̇ 1 2̇1̇ | 6̇ 5̇ 0 |
呀 呀 的 呀 嗬 嗨 嗨 的 嗨 嗬 呀

切 匡 切 匡 个 切 匡 切 匡 切 呆 匡 —）

3̇5̇ 6 3 | 2 5̇ 3 | 5 3̇ 1 | 2·3̇ 1 6̇ | 5̇ — ‖
未 曾 出 门 礼 相 迎 那 嗬 呀。

例 53

讨学俸女腔二

（《讨学俸》陈大嫂唱腔）

李桂兰 演唱
王兆乾 记谱

5 3 2 1 | 6̇ 5̇· | 6̇ 5̇ | 6̇ 0 | 5 3 2 3̇2̇ |
桃 之 夭 夭 梳 乌 云， 其 叶

〔对板〕

6̇ 6̇ 0 | 2 1 2 2 | 6̇ 5̇· | 3̇· 3̇ 3 5 | 6̇ 5 6 |
蓁 蓁 换 衣 衿。 之 子 于 归 忙 答 应，

5 3 2 3 2 | 2 1· | 2 6̇ 5̇ 1 | 6̇ 5̇· | 5̇·5̇ 6̇ 5̇ |
宜 其 佳 人 来 开 门。 是 亲 不 是

6̇ 5̇ 6̇ 5̇ 3̇ | 2 6̇ 5̇ 1 | 6̇ 5̇· | 5̇· 5 5 5 | 6̇ 0 |
亲， 非 亲 却 是 亲。 开 开 门 来 看， 哟！

〔讨学俸调〕

（谱例略）

这几段唱腔从节奏、旋律和韵味来看，都表现出说唱音乐的风格。

例 54

赶 狗 调
（《送绫罗》小旦唱腔）

丁俊美 演唱
时白林 记谱

（谱例略）

① "言和意不和"是衬词，其作用与"呀子衣子呀"之类相同，无具体意思。

例 55

送绫罗对板

（《送绫罗》小旦、小生唱腔）

1=F 2/4

丁俊美 演唱
时白林 记谱

（妹）一见干哥哥生得坏，不辞干哥哥走出来。

（衣冬冬 匡 匡·个 令匡 令 匡 呆呆）

〔对板〕

（哥）干妹妹前面走，为何不回来？（妹）抬头来观看，嗟！
（妹）回来就回来，把我怎安排？

〔赶狗调〕

无人来笑我，哪一个笑我他是个大萝卜①，言和意不和，哪一个笑我他是个大萝卜，言和意不和。

（衣冬冬 匡·个 冬冬 匡呆）

这种〔对板〕多为男班时代，或者是有了女演员后又为两个女演员的唱法。当男女合演时男腔则借用《打猪草》中〔对花〕的旋律：

① "大萝卜"是当地的方言，含有"傻瓜"的意思。

(哥)干妹妹前面走， 为何不回 来？

例56

送绫罗调

(《送绫罗》小生、小旦唱腔)

陈月环 演唱
王兆乾 记谱

$1=E \frac{2}{4}$

〔赶狗调〕
5 3 5 3 | 2 3 2 1·6 | (2 6 1·2 | 6 5·) 1 2 3 2 1 6 | 5 -
过 了 这 道 河， 到 了 那 山 坡，

〔卖杂货调〕
1 6 5 3 | 2· 3 | 1 2 1 6 | 5 0 |
妹 妹 呀 二 人 哪

$1=A$(前1=后5)
5 3 3 2 | 2 3 5 2 3 | 5 3 2 | 1 - ||
图 哇 图 快 乐 啊。

这首唱腔是由两个不同的小调重新组合在一起的。前四小节为〔赶狗调〕，后八小节为花腔小戏《卖杂货》中的〔卖杂货调〕，结合之后调性、调式均发生了变化，颇具新意。通过此例亦可看出，有造诣的艺人在前进的道路上是从不墨守成规的。将不同的曲调进行有机组合，使其成为新腔的做法是"古已有之"的。

例57

十 不 清

(《闹黄府》花郎与众丫环唱腔)

丁俊美 演唱
时白林 记谱

$1=C$

$\frac{2}{4}$ 6 5 6 5 | 6 6· | 2· 3 1 | 6 5 6 5 | 2· 3 1 | 6 5 6 5 |
(花)说把天道 听呐，(众)哎 哟 一么莲花 哎 哟 一么莲花

例 58

纺线纱女腔一

（《纺线纱》旦唱腔）

潘泽海 演唱
时白林 记谱

第二章 黄梅戏音乐的分类及其构成

〔花二槌〕

匡·冬冬冬 | 匡 呆) | 3 5 3 $\overset{3}{\underset{=}{2}}$ | 1 $\overset{3}{=}$2·1 | 2 3 2 $\overset{1}{\underline{6}}$ |
抱 起 我 的 乖 宝 宝 舍

(衣冬 冬 冬冬)　　　〔花六槌〕

1 1 3 | $\overset{\smile}{2}$ 1 $\underline{6}$ | $\underline{5}$· $\underline{5}$ 1 $\underline{6}$ | $\underline{5}$ - | $\frac{3}{4}$ 匡 匡 令 匡 令 |
为 娘 要 扫 地 下 呀 嗬 儿 呀。

(衣冬 衣冬

$\frac{2}{4}$ 匡 冬 匡 令 令 | 匡 呆 呆) | 5 5 3 5 2 | 5·3 2 3 2 | 1 - |
前 堂 扫 几 下，呀 嗬 儿 呀

(衣冬 衣冬　匡 呆)

匡 呆) | 3 2 5 3 | 2·$\overset{3}{=}$2 $\overset{1}{=}$2 6 | 5 - | 0 0 |
后 堂 扫 几 下， 呀 嗬 儿 呀

　　　　　　　　　　　　　p
5 5 3 2 | 5·3 2 1 | 2 0 2 $\overset{1}{\underline{6}}$ | 5 7 $\underline{6}$·$\overset{1}{=}$6 | 1 2 3 2 |
扫 得 就 为 娘 的 舍 哎 哟 头 痛 呵 嗟 眼 又

　　　　　　　　　　　(衣冬 冬
$\overset{1}{=}$5· $\underline{5}$ 1 $\underline{6}$ | $\underline{5}$ - | 匡·冬冬冬 | 匡 呆) | 5 5 3 2 |
花。呀 嗬 儿 呀　　　　　　　　　　　　　扫 得 就

　　mp
5·3 2 1 | 1 0 6 0 | 2 1 3 2 | 2 3 2 | $\overset{6}{=}$5· $\underline{5}$ 1 $\underline{6}$ | $\underline{5}$ - ‖
为 娘 的 舍 嗟！头 痛 就 眼 又 花 呀 嗬 儿 呀。

例 59

纺线纱女腔二
（《纺线纱》旦唱腔）

潘泽海 演唱
时白林 记谱

$\frac{2}{4}$ 5 3 5 6 | 5 3 5 3 | 2 5 3 5 | 1 $\overset{23}{=}$2 | $\underline{6}$ $\underline{6}$ 5 $\underline{6}$ |
头 戴 一 枝 花， 衣 子 呀 嗬 儿 一 呀 一 哟 哇 我

肩驮着小娃娃，哟嗬嗨 手拿棉线子，啊 一子呀嗬一呀一 哟 卖线子买棉花。呀一哟 呀呀一哟 一子呀嗬 一呀一哟 卖线子买棉花呀一哟。

例 60

纺线纱男腔一

（《纺线纱》丑唱腔）

聂龙江 演唱
时白林 记谱

家住么湖广就大省城，那么嗨 嗨子一嗬儿嗨 起名字

第二章 黄梅戏音乐的分类及其构成

例 61

纺线纱男腔二

（《纺线纱》丑唱腔）

刘正庭 演唱
王兆乾 记谱

① ② "行送行送""行行送"是介于感叹词与表意词之间的一种衬词，与"呀子哟"之类的作用相同。

| 1· 2 | 5 3 3 2 | 5 5 3 3 2 | 1 2 6 |
| 行 送 行 送 行的个 行 送 行 送 行

| 5 — | 1 1 6 1 | 1 6 5 3 | 5 6 5 1 | i 6 — ‖
| 送 大 街 上 买 纱 纹哪 行 行 送。

《纺线纱》的曲调虽也因人而异，但差别较小，以这四种较为常见。男女腔均为徵、羽两种调式。

例 62

瞧 相 调

（《瞧相》旦唱腔）

丁俊美 演唱
时白林 记谱

$1=F$ $\frac{2}{4}$

3 2 3 2 | 1 6 1 3 | 2 1 6 | 6 2 2 6 | 5 5 1
奴是凤阳 人，呐 一 呀 瞧相到如 今，哪一

6 5 6 | 2 1 2 | 0 3 2 3 | 1 3 2 | 6 2 2 6
呀 丈 夫 在 家 望， 望奴家转回

5 6 1 | 2 1 2 6 |（匡·冬冬冬 | 匡 呆）| 3 1 2 |
程，挂心 喏。 一 儿 哟

1 3 2·1 | 6 2 2 6 | 6 1 | 2 1 2 6 ‖
呀儿哟 望奴转回程， 挂 心 喏！

该曲原来只用在《瞧相》中，曲调与戏同名，后来也用在《卖疮药》《卖老布》等戏中。这首曲调的词格是五字句的四句半结构，词腔唱完后，通过两小节的锣鼓和两小节的衬腔插句，将末句重复一次，使衬词、衬腔与正词、正腔形成了对比，全曲显得生动、活泼。

例 63

凤 阳 歌

（《挑牙虫》旦唱腔）

胡遐龄 演唱
时白林 记谱

$\frac{2}{4}$ 6· 5 | 6 i | 3 2 3 5 - | 6 5 3 2 3 5 - |
大 凤 阳 来 小 凤　　阳，
大 户 人 家 卖 骡　　马，

（匡·个 龙冬 | 匡 呆） 5 6 i | 6 5 3 | 3 2 5 | 6 5 3 2 |
　　　　　　　　凤 阳 本 是 好 地
　　　　　　　　小 户 人 家 卖 田

（衣冬 冬 冬冬
1 2 3 | 1 - | $\frac{3}{4}$ 匡 匡令匡 令 | $\frac{2}{4}$ 匡令匡令 | 匡 呆）：‖
方。
庄。

6 5 5 | 6 5 | 3 2 3 5 - | 6 5 3 2 3 5 - | （匡冬冬冬
小 女 子 家 中 无 事　　做，

匡 呆） | 5 3 3 5 | 6 5 | 2 3 5 | 6 5 3 2 | 1 2 3 | 1 - ‖
　　　　学 挑那个 牙 虫① 度 日　　光。

这是〔凤阳歌〕的基本结构形式。第一章中例 15 的〔凤阳歌〕已有了发展。

① 旧社会"挑牙虫"是一种职业，即农村看牙病的行医。

例 64

撒 帐 调（高腔）一
（《钓蛤蟆》老丫环唱腔）

丁翠霞 演唱
王兆乾 记谱

$\frac{2}{4}$ 6 5 6 | 0 1 6 5 | 6 3 5 | 6 5 6 | 匡 呆）① |

撒帐东　好一个撒帐　东，　　　（衣冬衣冬

3 5 6 5 | 1 5 3 | 2 1 2 | 匡 呆）| 6 5 6 5 |

好比仁贵去征　东。　　　　（衣冬衣冬　　　仁贵得了

1 3 5 | 6 5 6 | 3 5 3 5 | 6 3 3 | 3 1 6 5 |

胭　脂　马，　人似英雄马赛龙。花正开

6 5 6 | 3 5 6 5 | 6 5 6 3 3 | 5 5 1 | 5 3 2 1 | 2 — ‖

月正圆，花开月圆 月当先月里 嫦娥爱 少　年。

《钓蛤蟆》系来自高腔的剧目，黄梅戏的唱法已有改变。当剧中成婚"撒帐"时，可仍唱高腔的〔贺花烛〕。

例 65

撒 帐 调（高腔）二
（《钓蛤蟆》老丫环唱腔）

胡遐龄 演唱
时白林 记谱

$\frac{2}{4}$ 6 5 3 5 | 6·5 3 5 | 6·5 3 | 5 $\overset{6}{5}$ 3 | 3 — | 呆 呆）|

撒帐东来撒　帐　东，　　　　　　　　（衣呆衣呆

① 此处的〔花腔一槌〕亦可打成〔小五锣〕：衣呆　衣呆 呆 | 呆 呆 ‖

正词唱完后，为了增强喜庆气氛，又加了几句表意性的衬词"花正开""月正圆"，使歌腔的结构改变，篇幅增长，让商调式的终止更趋稳定。

例66

撒 帐 调（高腔）三
（《钓蛤蟆》老丫环唱腔）

龙昆玉 演唱
时白林 记谱

[乐谱：二十四桥桃园洞，新人房中锦屏风。落里落莲落 落里落莲落 落里落莲一么落流莲一么落 流莲一么落 流莲。]

在传统的五声性调式中，这是一首属于清乐音阶（又名新音阶）的商调式，旋律运动中的 si 不降，fa 也不升。do 级进到主音 re 时，作为导音的 do 升高半音。

例 67

高　腔〔贺花烛〕一

（《钓蛤蟆》老丫环唱腔）

龙昆玉 演唱

[乐谱：花烛银辉迎送亲人入洞房。卷起红罗帐，搭在银钩上，今夜巧鸳]

此曲系口传,记谱时未记锣鼓。

例68

高　腔〔贺花烛〕二
（《钓蛤蟆》老丫环唱腔）

胡玉庭 演唱
王兆乾 记谱

[乐谱：结成双唱段，含锣鼓念白"衣打 衣打 呆"、"打打 匡"、"匡匡次 匡匡次匡 次冬匡"等]

以上两首唱腔也是《钓蛤蟆》中闹洞房时老丫环带众丫环唱的，是同一首词的两种不同唱法，艺人们都称此为〔高腔〕，在岳西高腔中叫〔贺花烛〕。

例69

郎 当 调（又名呐堆歌）

（《瞎子捉奸》皮瞎子唱腔）

丁紫臣 演唱
时白林 记谱

[乐谱：2/4拍，唱词"高山头上一庙堂，啊我的郎当我的郎当，姑嫂二人去呀去烧香。啊大郎"，含锣鼓念白"衣冬冬 匡冬冬冬 匡呆"]

例 70

五月龙船调

（《点大麦》小旦、小丑同唱）

胡遐龄 演唱
时白林 记谱

```
                              (衣冬冬
 1 5̣ 6̣ | 6̣ 3 1 | 2· 5 3 1 | 2 - | 匡· 冬 冬 冬 |
  新  年    新 年 过    哇,

 匡 呆 呆)| 5· 3 | 5 6 1 | 6 5 3 | 2 - | 1· 2 3 5 |
          哟   呀子 一 子呀   过      新

 2 3 2 1 | 1 6̣ 6̣ | 6̣ 3 1 | 2· 5 3 1 | 2 - ‖
  年 哪 就 把 新  年   新 年 过       哇。
```

除《点大麦》外,正本戏《白扇记》中《渔网会母》一场也唱〔五月龙船调〕。

例 71

点大麦调（又叫歇荫调）

（《点大麦》小丑、小旦唱腔）

```
 2/4 5 5 | 6 5 | 5 2 3 2 | 1 1⁶̣ | 5 5 5 5 3 | 2 1 |
 (旦)正 月 好 唱  祝 英 台 呀,  叫声当家的哥,你

                    〔对板〕
 6̣ 5̣ 1 2 | 1· 6̣ 5̣ ‖: 5 3 5 3 | 2· 3 1 | 2 6̣ 6̣ 1 2 | 6̣ 5̣ :‖
  快快 转 回  来   呀,(丑)回来就回来,  把我 怎安 排?
                    (旦)正月有个节,   当家的可晓 得?
                    (丑)正月么事节,   我心 一抹 黑?
                    (旦)正月元宵节,   难道你不晓 得?

 6̣ 5̣ 6̣ 5̣ | 6̣ 0 | 2 6̣ 1 1 | 6̣ 5̣· | 5 3 3 2 | 1 2 |
 (丑)提起 元宵 节,  只有我晓 得。  心想去 看 灯 哪,

 2 6̣ 1 1 | 6̣ 5̣· | 5 3 5 3 | 2· 3 1 | 2· 6̣ 1 2 | 6̣ 5̣· |
  又怕天 不 晴。 打开纱窗 望  啊,朗朗一 天 星。
```

```
    5 53 | 2·3 1 | 3 2 3 1 | 2 0 5 53 | 2·3 1 |
（旦）刘郎  夫  去 看 灯，  早 早 去，

  2 6 1 2 | 6 5· | 5· 3 | 2 1 | 2 6 1 ²1 |
早 早 转 回 程， 免 得 妻 子 常 挂 在 心

  6 5· | 5 5 6 3 | 5 5 ³5 | 5 5 3 | 2 3 1﹨|
中。 正月 紫铜  锁 哇  （合）通 啊  通 啊
                                        （衣 冬 冬
 1 1 1 5 | 1 2 1 6 | 5 — | 匡·冬冬冬 | 匡 呆）|
通 进 三 把  火 哇

  5 53 | 2 3 1﹨| 1 1 1 5 | 1 2 1 6 | 5 — ‖
通 啊 通 啊 通 进 三 把 火 哇。
```

（选自王兆乾：《黄梅戏音乐》，合肥：安徽人民出版社，1957年。）

例70与例71两首唱腔为花腔小戏《点大麦》的"主腔"，不过也有人不唱它们而改唱〔平词〕〔彩腔〕和〔小放牛〕。

例72

卖疮药调

（《卖疮药》小丑唱腔）

胡玉庭 演唱
王兆乾 记谱

```
²⁄₄ 2 2 1 2 | 2  3 2 | 2 3 2 1 6 | 6 6 6 1 6 | 6 6 1 |
   小佬本姓 郭，    家住梅凉  河，喂

  6 5 6 | 3·2 1 3 | 2 1 6 | 6 6 6 1 6 | 6 6 1 6 —﹨‖
  哎       家住 梅 凉 河喂！
```

《卖疮药》是嘲讽卖假药的过路郎中的。这种由两句唱词构成的词格，由

于曲调缺乏对应的衬腔作补充和扩展,所以该戏的唱腔后来被〔瞧相调〕取而代之了。

例 73

卖老布调

（《卖老布》丑唱腔）

胡玉庭 演唱
王兆乾 记谱

$\frac{2}{4}$ 3 32 3 32 | 1·2 323 | $\widetilde{2}$ 16 | 66 16 | 5 5 6 |
家 住 在 汉 阳，　　　对 面 是 武 昌，呃

（转调：前1＝后5）

5 — | 5 3 5 | 0 32 32 | 12 323 | 2·3 16 |
学 个 轻 巧 艺，

6 6 6 1 | 5 5 5 6 | 6 5 6 | 1 — ↓ | 〔花二槌〕3 1 2 2 |
卖 布 度 日 光，啊　　卖 布 哟！　　　　令 郎 抗 啊

1 3 2 2 | 6 6 1 6 | 5 5 5 6 | 5 6 5 6 | 1 ↓ 0 ‖
郎 令 抗 啊 卖 布 度 日 光 啊　　卖 布 呵！

例 74

送同年歌

（《剜瓢》旦唱腔）

1＝D

胡玉庭 演唱
时白林 记谱

$\frac{2}{4}$ 5 3 2 | 32 53 2 | 2 53 321 | 2 2 32 53 |
我 送 年 哥 窗 外 边，呐

2·1 2 0 | 6 5 61 | 1 32 21 | 1 23 16 | 5 65 |
哟　顺 手 摸 到 呀 儿 哟 四 百 钱 呐

(匡 冬冬 冬冬冬冬 | 匡 呆) | 1.3 26 | 11 216 | 5 6 5 ‖
　　　　　　　　　　　　　哎 子 哟　四 百　　钱 呐。

《剜瓢》又名《剜木瓢》。全剧除开始的六句唱词用〔主调〕中的〔平词〕演唱外，其余全唱〔送同年歌〕。〔送同年歌〕即民歌〔送郎歌〕。

例 75

汲 水 调 一

（《蓝桥汲水》旦唱腔）

严凤英 演唱
夏英陶 记谱

$1=\flat E$ $\frac{2}{4}$

3 1 2 | 5 65 | 3 2 | 1 1 3 | 2 — | 3 2 3 2 |
杉　木 水　桶　（辛 郎 儿 唆）　　拿　一

（衣冬冬　匡·个 龙冬　匡 呆）
1 6 5 3 | 2 2 6 | 1 6. | 0　0 | 0　0 | 6 5 6 |
担，（溜 郎 儿 唆）　　　　　　　　　桑 树

2 3 2 7 6 | 6 5　6 | 2 3 2 7 6 | 5 0 6 | 1 1 |
扁　担（辛　唆 溜　唆，溜 郎 儿 唆，

　　　　　　　　　　　　　　　　（衣 冬 冬
1.2 5 3 | 2 3 2 1 | 2 2 7 6 | 5.6 1 | 2 2 7. 6 5 6 | 5 — |
秧 儿 唆，）忙　上 肩。（什 当 溜 儿 唆）

匡·个 龙冬 | 匡 呆） | 2 2 7 6 | 5.6 1 | 2 2 7. 6 5 6 | 5 — ‖
　　　　　　　　　　　忙　上 肩。（什 当 溜 儿 唆。）

《蓝桥汲水》又名《蓝桥会》，是个唱工戏，全剧只有一句白。

例 76

汲水调二
(《蓝桥汲水》旦唱腔)

严凤英 演唱
夏英陶 记谱

[乐谱：走出门来(咦么郎当)抬头看,(呀么郎当)三条大路(嗨嗨咦儿嗬,嗨嗨呀儿嗬)走中间。(咦么郎当,郎得儿郎当郎得儿郎当)唆儿嘞 唆儿嘞 嗨嗨咦嗨嗬,唆儿嘞 唆儿嘞 奴家的小情哥。衬词：衣冬冬匡·个龙冬匡呆]

　　这段唱腔虽然所用主要乐汇、乐句与前曲相同,但由于段尾有个衬腔型的乐段,再加上表意性衬词"奴家的小情哥"在终止处的使用,使变化、对比的曲调更显得喜悦、新颖。

例 77

汲水调三
（《蓝桥汲水》旦唱腔）

严凤英 演唱
夏英陶 记谱

（乐谱略）

例 78

划船调（湖北称〔荡船调〕）
（《登州找子》贾氏、船家唱腔）

丁翠霞 演唱
时白林 记谱

$1={}^{\flat}E$

〔顺单子〕

（乐谱略）

$$\begin{array}{l}
\text{匡·打 呆呆 | 匡 呆)} \quad \frac{1}{4}\ 3\cdot 5\ |\ 6\ \dot1\ |\ 6\ 3\ |\ 5\ 3\ |\ 5\cdot 3\ | \\
\qquad\qquad\qquad\qquad\qquad 大\ 通\quad 河\ 下\quad 开\ 船\ 走,\quad 扯\ 起
\end{array}$$

(乐谱：划船调唱段，含唱词"蓬来跑顺风。连蓬带桨跑得快，一问干父哟嗬嗨二问干父哟嗬哈哟嗬嗨哟嗬哈什么地名哪。")

《登州找子》又称《上河洲》《下河洲》。该戏中虽然也唱〔平词〕〔八板〕〔彩腔〕，但〔划船调〕为其主要唱腔。

例79

卖杂货调[①] 一

（《卖杂货》货佬唱腔）

宁少华 演唱
时白林 记谱

（乐谱：2/4拍，唱词"大季登场稻满仓，喏 家家户户家家户户喜的喜洋洋啊 呆 要添新衣裳。喏"）

① 〔卖杂货调〕也叫〔江西调〕。

第二章 黄梅戏音乐的分类及其构成

| 3·2 3 5 | 2 2̂3 2 1 | 6̣ - | 5·5 5 2 | 5·6 3 2 | 1 - ‖
郎 匡衣郎 匡啊　　　　　要 添新衣 裳 喏。

例 80

卖杂货调二
（《卖杂货》货佬唱腔）

龙甲丙 演唱
王兆乾 记谱

2/4 3 2 5 6 | 1 1 3 | 2 - | 5·5 3·3 1 | 5 6̣ 3 | 2 - |
肩把担儿 挑，哇 得儿哟　　手把鼓来 摇，哇 得儿哟

5 6 7 | 6·7 | 5 6 5 3 | 2 3 2 | 5 2 | 0 3 2 |
惊 动啊　四 方　　四方姑哇　姑 嫂

(冬冬·
5 3 2 | 1 - | 匡·冬冬冬 | 匡 呆) | 5 6 7 | 6·7 |
瞧。哇　　　　　　　　　　　　　惊 动啊

5 6 5 3 | 2 3 2 | 5 2 | 0 3 2 | 5 3 2 | 1 - ‖
四 方　四方姑哇　姑 嫂瞧哇。

例 81

卖杂货调三
（《卖杂货》姑、嫂、货佬对唱）

汪琪、宁少华 演唱
时 白 林 记谱

1=♭E 2/4

(衣冬 衣冬
3·2 3 5 | 6 1̇ 6 5 | 3 2 3 2 | 2 - | 匡 呆) |
（姑）货郎哥 我家到，　一嗬呀

(衣冬 衣冬
3·2 3 5 | 6 1̇ 6 5 | 3 2 3 5 | 6 2 3 | 2 - |
（嫂）我 做 红媒 你 讨 亲，一嗬呀

例82

卖杂货调四

（《卖杂货》姑、嫂、货佬对唱）

胡玉庭 演唱
王兆乾 记谱

花腔小戏《卖杂货》是由以上四首曲调组成的。它们都没有独立的名字，这里用一、二、三、四来区分。虽然这四首唱腔的词格都是三句式的结构，但唱词字数的多寡直接影响着曲调结构的长短；衬词句式的长短又影响着衬腔句幅的大小。因此，这四首唱腔虽没有独立的腔名，但其区别是明显的，前三首都是六声宫调式，第四首是六声清角调式。如果将第四首移到下属调记谱，则该首也是六声宫调式。

例 83

菩 萨 调

（《游春》旦唱段）

| 1 2̲3̲ 2̲1̲6̲ | 5̇ 0 5̇ 5̇3̇ | 5̇·6̇ 1 | 3̇5̲3̇2̇ 1̲2̲7̲6̲ |
水米 不沾牙，儿的 王干 妈

（衣冬衣冬 匡呆）

| 5̲6̲1̲ 2̲1̲6̲ | 1·3 2̲1̲6̲ | 5̇ — | 0 0 6̲5̲0̲6̲ |
妈妈 儿的 娘 儿的 妈！ 珍肴

| 2̲3̲2̲ 1̲1̲1̲ | 2̲ⁱ6̲ 0 | 1̲6̲1̲ 2̲3̲2̲ | 1·3 2̲1̲6̲ | 5̇ — ‖
美 味我的妈吔 儿 也吃不 下。儿的妈！

（选自安徽省黄梅戏剧团：《黄梅戏常用曲调选》，
合肥：安徽人民出版社，1960年。）

例 84

开 门 调
（《三字经》丑、旦唱腔）

程积善 演唱
时白林 记谱

$\frac{2}{4}$ 6̲1̲ 5̲ | 6·5̲ 3 | 6̲1̲ 5 | ⁵6̲·5̲ 3 | 3·5̲ 6̲1̲ |
小哇 女 住喂 在呀 十的十字

$\frac{1}{4}$ ⁵6̲ⁱ6̲ | ⁵6̲6̲5̲ 3̲ 3̲ | (匡·个 | 龙冬 | 匡呆 |
街呀 呀呀子哟舍，

呆） | 6̲5̲ 6̲1̲ | 1̲3̲ 3 | 3·5̲ 6̲1̲ | 6̲1̲3̲
缺少 银钱 做买 卖喂却 喂却一喂

3 | 6̲1̲ | 3̲5̲ 6̲1̲ | 3̲2̲ 3 | 3̲5̲ 6̲1̲1̲
却 喂却 冤家 嗦思 郎嗬舍 嗨嗨一嗨子

| ⁵3̲ 3̲ | 3̲5̲ 6̲1̲ | 5̲6̲ 5̲6̲ | 5̲6̲5̲ 3 ‖
哟舍 银钱那里来哟 嗨哟 嗨哟 舍。

第二章 黄梅戏音乐的分类及其构成

例 85

流水板（谱见例8）

（《三字经》旦、丑唱段）

例 86

开门调流水对板

（《三字经》旦、丑对唱）

胡玉庭 演唱
王兆乾 记谱

$\frac{1}{4}$　2 32｜#1 2 3｜3 2 1 1｜$\frac{1}{7}$2｜3 2 1｜$\frac{1}{7}$2｜
（旦）花开　花香　什么花儿　香？（丑）兰花儿　香，

3 2 1 1｜2 $\overset{2}{6}$｜2 3 1 1｜$\frac{1}{7}$2｜2 3 1｜2#1 2｜
（旦）什么花儿　黄？啊（丑）北花子　黄。（齐）南花南　香，

2 3 1｜2 3 1｜2 3 2 1｜2 3｜2 3 2 1｜2　3 5｜3 5｜3 2 1｜
北花　北香，腔也是调，调也是腔，自唱　自调　自帮

2　2｜2 3 2 1｜2｜2 3 2 1｜2　2｜2 3 2 1｜2　2｜
腔。啊 菊花儿　黄，一嗬子　郎当　呀嗬子　郎当

2·　3｜2　2｜2　3｜2 3 1｜2　2｜2·　5｜3 2 1｜
郎的　郎当　冬呃　冬仓　啊　瓜子　梅花

2　3 5｜2 3 1｜2｜2·　3｜2·　3｜3 2 1｜2｜
响呃　响叮　当。喂却　喂却　一　喂却

2 2 2 2｜2　2｜$\frac{1}{7}$6　6｜2#1 2｜$\frac{1}{7}$6｜6　6｜2　2｜
喂却我的　冤呐　家舍　郎哟　嗨　嗨嗨　一嗨

#1 7 2｜2 3 6｜6 1 5｜1 2 2｜2　2｜6·　6｜2 1 2｜$\frac{7}{7}$6↓‖
哟舍　九月　菊花　香啊。嗨哟　嗨哟　舍。

这段曲调与《夫妻观灯》中的〔开门调对板〕（见例 32）非常相似。尽管两者的唱词、衬词、节拍、句逗和有些音调都相差无几，但在艺术感染力上后者则显然逊色很多。主要原因是后者的节奏较呆板，旋律又多在两三个音级之间摆动，全曲缺少层次和对比变化，所以特点不那么鲜明。

例 87

新八折（又名《桐城歌》）

（独角戏《新八折》唱腔）

严凤英 演唱
时白林 记谱

$1=E$ $\frac{1}{4}$

① "扯白"为安庆方言，意为说谎。

```
6·6 | 62 | 76 | 50 | 2₃²2 | 12 | 31 |
磨子 一 冻 两 半 截， 列位 要是 不 相

2₃²2 | 33 | 12 | 0 32 | 1·2 | 35 | 2 32 | 1 ‖
信，那 瘌痢 头 上   就 冻 得 一 汪 白 呀。
```

在第一章论述黄梅戏音乐的历史沿革时曾说，〔新八折〕系来自民间的说唱。在本段曲调的唱词中，曾两次出现演员与观众感情交流"列位"的词汇，即说唱的痕迹。曲调保留的说唱性尤为明显，只是严凤英在演唱这首唱段时，已不是自打小锣小鼓，而是用了黄梅戏花腔中常用的"二槌""六槌"的锣鼓和丝竹乐伴奏，不过说唱音乐的风格犹存。本段较长，因后面的唱词格调不高，故略。

例 88

绣荷包调

（《绣荷包》小旦、小生同唱）

丁永泉 传谱
时白林 记谱

```
³/₄ 65 32 | 1̇2 65 | 656 1̇2 | ²/₄ 1̇2 6 | 5 65 |
   清早  起，下床 来， 用手 拨起   红绣   鞋。

（匡·个 龙冬 | 匡 呆） ³/₄ 656 1̇2 | ²/₄ 1̇2 6 | 5 65 ‖
                         用手 拨起   红绣   鞋。
```

例 89

十绣调女腔

（《绣荷包》旦唱腔）

程积善 演唱

```
              （衣冬 衣冬
²/₄ 31 33 | 22 12 1 | 1̇ 6· |  匡 呆） | 5 6 1₃² |
一绣 广东 城，呐兴 儿  嗨              城里扎大
```

营，哪留儿 嗦　　　　　　　　绣个曹操 点雄兵。

飘嗦留嗦 留郎二嗦 奴的哥 哥与郎 绣一个

二留 嗦　　　　　　　　飘嗦留嗦 留郎二嗦

奴的哥 哥与郎 绣一个 二留 嗦。

例90

十绣调男腔
（《绣荷包》生唱腔）

余海仙 演唱
王民基 记谱

我在学中 坐呀，肚中着实 呀饿，

只望先那 生 放早 哇学，喂 哎

昌出） 只望先那 生 放早 喂学喂 哎。

《绣荷包》是由同名民歌发展为戏曲的，这些同名民歌至今仍在民间传唱。该戏因故事情节太简单，中华人民共和国成立前就很少有人演出。其中的〔十绣调〕女腔，除在《绣荷包》中演唱外，在串戏《闹官棚》中的《逃水荒》和

《闹官棚》单折中也使用。

例 91

望郎调一
（《姑嫂望郎》嫂唱腔）

余海仙 演唱
王民基 记谱

$1=\flat B$ $\frac{2}{4}$ ♩=76

正月么里来 倒采吔 茶， 牡丹吔 花

梅花儿开 呀 梅花那个开 得 锦绣花儿开。哪

哎哎 香哪哎 哎呀 哟嗬嗨 呀。

例 92

望郎调二
（《姑嫂望郎》姑唱腔）

余海仙 演唱
王民基 记谱

$1=\flat B$ $\frac{2}{4}$ ♩=76

二月么里来喂 哟 燕花儿 开，呀么哟 燕花那个开得

哎呀啦啦燕花那个 开得哎呀啦啦 这个那个绕高

梁。哪嗨 （且且） 这个那个 绕高梁哪 嗨。

黄梅戏《姑嫂望郎》的剧本与黄梅采茶戏的剧本相同。内容是通过"十二月对花"的形式表达小姑子思念情人、嫂子想念丈夫的心情。因长久不演,唱腔已失传,上面的两首唱腔都是黄梅采茶戏的。

例 93

补缸调一
（《小补缸》小丑、小旦同唱）

陈金多 演唱
王兆乾 记谱

$\frac{2}{4}$ 1 6̂5 5 5 | 1 6̂5 5 5 | 3̂ 3̂ 3 2 ↘ | 2 3 2̂6 1 6 |
忙把 担子 来挑 起呀，一么郎当 一么郎 当

3̂ 3̂ 3 3 | 6̂ 1̂ 2 3 1 1 | 2 1̂ 6 5 | 6 5̂ 6 5 ‖
挑起 担子 走 四 方呀。一么郎当 一么郎当。

例 94

补缸调二
（《补缸人》唱）

吴来宝 演唱
王兆乾 记谱

$\frac{2}{4}$ 5· 5 3 5 | 6· 3 5 5 | (5̂6̂5̂3 2·5 | 3̂2̂1̂6 2 |
忙把担子 来挑起呀，

2̂3̂5̂5 2̂3̂5̂5 | 3̂2̂1̂6 2) | 3̂ 3̂ 3 3 | 6̂1̂2̂3 1 1 |
挑起担子 走四 方呀。

(1̂2̂1̂6 5 | 6̂5̂6̂1̂6 5 | 5̂6̂1̂1 5̂6̂1̂1 | 6̂5̂6̂1̂6 5) ‖

黄梅戏的花腔小戏《小补缸》是从徽戏移植的。〔补缸调〕从曲式结构、调式和基本旋法都与民间歌舞《王大娘补缸》（谱见中国音乐研究所：《中国民歌》，北京：音乐出版社,1959 年,第 200 页。）基本一致。

例 95

染围裙调

(《染罗裙》梅染匠唱腔)

1=C 2/4 ♩=108

周香林 演唱
王民基 记谱

3 3 5 | 6 1 5 | 6 1 5 | 6 5 1 | 6·5 5 3 |
我在　后　面搞　染　缸，哪呀　哟嗬嗬

3 5 6 3 | 2 2 3 | 2 1 2 | 5 3 5 | 5 3 | 1 2 3 |
忽听叫染匠。哪嗨哟嗬嗬。开开　门来看，哪

2·1 1 6 | 6 1 2 1 6 | 6 6 1 | 0 0 |（次次昌）|
哟嗬嗬　却是女姣　娘。呀个　好货儿。

3 1 2 | 1 3 2 | 6 1 2 1 6 | 6 6 1 | 0 0 |（呆打昌）‖
一呀哟　呀一哟　却是女姣　娘哪个　好货儿。

黄梅戏不演此剧目已有多年，这段唱腔是黄梅采茶戏的。

例 96

鲜花调（又名《茉莉花调》）

(《二百五过年》旦唱段)

胡遐龄 演唱
时白林 记谱

2/4 3 3 5 6 5 6 1 | 5·6 1 | 5 - | 3 2 3 5 6 | 1·2 3 |
好一朵鲜　花，　　　好一朵鲜　花，

1 - | 3 2 3 0 5 | 6 1 5 | 3 2 3 5 6 | 1·3 2 |
飘飘　　荡荡　出在　那一　家。

1 - | 3 2 1 2 | 2·3 5 | 2·5 2 3 2 1 | 1 6 6 0 1 |
我本当不　出　门，哪又怕个　鲜花　落

$$2 \cdot \underline{3} \ \underline{1 \ 2} \ \underline{1 \ \dot{6}} \ | \ \underline{5 \ \dot{6} \ 1} \ \underline{2 \ 1 \ \underline{6} \ 1} \ | \ 5 \ - \ | \ \underline{3 \ 2 \ 1} \ 2 \ | \ 2 \cdot \underline{3} \ 5 \ |$$

下。　　　　　　　　　　　　　　　　　　　我　本　当　不　出

$$2 \cdot \underline{5} \ \underline{2 \ 3} \ \underline{2 \ 1} \ | \ \underline{1 \ \dot{6} \ \underline{6}} \ 0 \ \dot{1} \ | \ \dot{2} \cdot \underline{3} \ \underline{1 \ 2} \ \underline{1 \ \dot{6}} \ | \ \underline{5 \ \dot{6} \ 1} \ \underline{\dot{2} \ 1 \ \underline{6} \ 1} \ | \ 5 \ - \ ||$$

门　哪　又　怕　个　　鲜　花　　落　　　下。

〔鲜花调〕又名〔茉莉花调〕。在《二百五过年》《逃水荒》《过关》等戏中都是作为插曲使用的。此处"二百五"是贬义词,意为傻瓜。

2. 用于串戏的花腔

黄梅戏传统剧目中的《大辞店》《闹官棚》和《私情记》三个大戏,都是由数目不等的单折小戏串在一起构成的,这些被串在一起的小戏都有自己的"戏名",并分别拥有一至数个花腔曲调,它们既可独立演出,又可串在一起演出,独立演出时仍叫花腔小戏,串在一起演出时就叫大戏或串戏。

用于串戏的花腔一览表

顺序	唱腔名称	串戏名称	小戏名称	演唱者	备注
1	佛腔	《大辞店》	《挖茶棵》	程积善	与《珍珠塔》不同
2	慢赶牛(山歌)	《大辞店》	《挖茶棵》	胡遐龄	
3	挖茶棵调一	《大辞店》	《挖茶棵》	程积善	又名〔抽签调〕
4	挖茶棵调二	《大辞店》	《挖茶棵》	龙昆玉	又名〔抽签调〕
5	挖茶棵调三	《大辞店》	《挖茶棵》	程积善	又名〔抽签调〕
6	道士平腔	《大辞店》	《张三求子》	胡玉庭	道士做法事的唱腔
7	点兵一	《大辞店》	《张三求子》	胡玉庭	同上
8	点兵二	《大辞店》	《张三求子》	丁永泉	同上
9	赈孤	《大辞店》	《张三求子》	刘正庭	同上
10	送神	《大辞店》	《张三求子》	刘正庭	同上
11	打菜苔	《大辞店》	《撇芥菜》	潘泽海	也叫〔撇芥菜〕
12	三十六板	《大辞店》	《撇芥菜》	潘泽海	是戏中的主腔
13	拍却调	《大辞店》	《撇芥菜》	潘泽海	也叫〔拍雀调〕
14	送情哥	《大辞店》	《张德和辞店》	丁永泉	是戏中的主腔

顺序	唱腔名称	串戏名称	小戏名称	演唱者	备注
15	二姑娘观灯	《私情记》	《观灯》	程积善	
16	水荒歌一	《闹官棚》	《逃水荒》	程积善	
17	水荒歌二	《闹官棚》	《逃水荒》	胡玉庭	
18	送罗神	《闹官棚》	《逃水荒》	胡玉庭	
19	十绣调	《闹官棚》	《逃水荒》《闹店》		与《绣荷包》曲调同
20	莲厢调	《闹官棚》	《逃水荒》	刘如启	系不固定的插曲

例 97

佛　腔

（《挖茶棵》小和尚、何氏唱腔）

程积善　演唱
时白林　记谱

快速

（简谱乐句略）

《挖茶棵》约四十句唱词，除用了四句〔彩腔〕外，其余全唱两句一反复的〔佛腔〕。为了明确其段落的结束，最后两句唱词的下句不再唱〔佛腔〕，而改用黄梅戏声腔中最具代表性的乐句——〔平词切板〕①作为终止句。

① 小和尚用〔男切板〕，何氏用〔女切板〕。

男腔为：（乐谱）
来在 茶园 锄头放下呀南无

〔男平词切板〕
转属调（前2＝后5）
（乐谱）
南 无 （匡·个 龙冬 匡 呆） 歇休一时 挖茶棵。

女腔为：（乐谱）
有朝一日 犯了法,呀南无
南 无 （匡·个 龙冬 匡 呆）

〔女平词切板〕
（乐谱）
把你 小 和 尚 擂 沙 盆。

这两例的结束句虽然都用〔平词切板〕，但男腔仍用五声宫调式，女腔用五声徵调式，因为〔平词〕的男女分腔是非常严格的。

例98

慢 赶 牛（山歌）

（《挖茶棵》小和尚唱腔）

胡遐龄 演唱
王兆乾 记谱

节奏自由地 山歌风

（乐谱）
小小哇 黄牛喂 两角尖哪，
看牛的娃囝呀 好可怜！哪

例 99

挖茶棵调一

(《挖茶棵》姑嫂唱腔)

程积善 演唱
时白林 记谱

例 100

挖茶棵调二（又名〔抽签调〕）

（《挖茶棵》姑嫂唱腔）

龙昆玉 演唱
时白林 记谱

1=F 2/4

(衣呆 呆呆呆呆 | 3/4 匡匡 令匡 令 | 2/4 匡冬冬冬 匡冬冬冬 | 匡 呆 呆) |

姐在呀房中织啊绫罗咻，

两手来抛梭咻。（冬冬 | 匡·冬冬冬 | 匡 呆）|

三年的陈呐黄丝要我奴家

织咳，要我奴家梳，断呐了头哇，掉咻了

梭。奴在地下摸哇，摸唉不到梭，气坏奴姣

娥，衣呀子哟哟 气坏女姣娥咻。

例 101

挖茶棵调三

（《挖茶棵》小和尚唱腔）

程积善 演唱
王兆乾 记谱

2/4 打渔的人，摸鱼的人，摸不到鱼，

泥湿腰襟。 衣子呀呼衣呀 泥湿腰襟哪哈哈。

例 102

道士平腔

（《张三求子》张三唱腔）

胡玉庭 演唱
王兆乾 记谱

咧屁股婆娘莫打岔，听我张三请菩喂萨。天上的菩喂萨（众）掉下来，（张）地下的菩萨（众）冒出来，（张）隔山的菩萨（众）爬过来，（张）隔水的菩萨（众）划过来。

例 103

点 兵 一

（《张三求子》张三唱腔）

胡玉庭 演唱
王兆乾 记谱

弟子号台 无常兵， 点起兵马 乱纷纷。 点动

例 104

点 兵 二

(《张三求子》张三、张妻唱腔)

丁永泉 演唱
王兆乾 记谱

例 105

赈 孤

（《张三求子》张三唱腔）

刘正庭 演唱
王兆乾 记谱

$\frac{2}{4}$ 3 #2 ⁱ₌2 | ³₌2 - | 1 6 1 6 | ¹₌6. 0 | 6 1 ⁱ₌2 |
春　季　到，　新　岁　交，　清　明

³₌2 1 6 | 1 6 2 1 2 | ⁼2 - | 5 ⁶₌5 | 6 5 5 3 |
佳　期　各　祭　扫。　桃　红柳　绿

¹₌2 1 6 1 | 1 6. 6 6 1 1 6 | ⁼5 - | 5 - |
真　可　爱，　万　物　生　苗。

6 1 2 | ⁼2 - | 2 ⁱ₌6 | 1 2 6. 6 2 2 | 1 6 1 |
叹　凄　凉，　苦　凄　凉，　春 季 的 游 魂

⁼2 - | 6 ⁼1 | 1 - | ⁼2 6 | ⁼5 - | 5 - ‖
来　收　喂　干　粮。

例 106

送　神

（《张三求子》张三唱腔）

刘正庭 演唱
王兆乾 记谱

$\frac{1}{4}$ 6 1 | 6 1 | 2 2 | ⁼2 | 6 1 | 2 1 | 2 1 |
金殿 当头 紫阁 重，仙人 掌上 玉

6 5 | ⁼5 5 | 6 1 1 | 2 4 | #4 5 | 5 5 | 5 2 |
芙　蓉。当今的 天子 朝天 日，哪 五色

《张三求子》的五首曲调，全是当地的道士做法事时所用。黄梅戏演出该戏时也模仿道士的某些动作，边唱边在台上跑动。张三妻手持一面钹，名"磬瓦儿"，张三演唱时她既要"伴奏"，又要帮腔，颇显风趣、滑稽。

例 107

打 菜 薹

（《撇芥菜》杨二女唱腔）

潘泽海 演唱
时白林 记谱

$1=E$ $\frac{2}{4}$

例 108

三十六板

（《撇芥菜》杨二女唱腔）

潘泽海 演唱
时白林 记谱

$1=E$ $\frac{2}{4}$

（乐谱略）

〔三十六板〕是《撇芥菜》中的主要唱腔。表现两句正词的正腔虽只有八个小节，但表现衬词、衬句的各种手法的衬腔却长达二十八个小节。为了渲染欢快的心情，衬词中除感叹词与助词作了一些变化和重复外，还在固定的位置运用了一些与正词并无直接思想联系的不同形态的表意性衬词，如"鲜

花娘子""心肝奴的姣姣""姣姣病姣容"等。这些地方都充分地显示着黄梅戏来源于民歌并保留着浓郁的民歌色彩的痕迹。

例 109

拍 雀 调
（《撇芥菜》杨二女唱腔）

潘泽海 演唱
时白林 记谱

$1=$ E $\frac{2}{4}$

骂声 张 三 不 是 人，哪怕雀一拍雀

（衣 冬 冬）

拍雀一拍雀　　　　　　来 在 园 中

（衣冬冬）

拍 雀 拍 雀 乱 骂 人，小 的 小 杂 种。

乱 骂 人　小 的 小 杂 种。

例 110

送 情 哥
（《张德和辞店》张德和、杨二女唱腔）

丁永泉 演唱
王兆乾 记谱

（杨）我哇送 客人 一把双须 锁,喂哎哎 哟

千送 客人 万送 客人 客人我的哥 锁学哇 门。哪

| 1 2 3 5 | $\overset{\frown}{2}$ | 2 6 1 6 | 5 6 5 | 〔六槌〕 | 5 5 3 2 2 |
哎　　哟　锁 学 哇　　门　哪　　　　　　　　好玩的哥哇，

| 3 5 3 1 2 2 | 3 3 3 1 2 3 | 1 3 3 1 2 2 | 5 5 3 1 2 3 2 |
好耍的哥哇，亲滴滴的哥哇，娇滴滴的哥哇，哥哥在那里呀，

| 1 2 1 6 5 | 5 3 5 3 $\overset{3}{21}$ | 2 3 2 1 1 1 6 | 5 5 5 5 6 6 |
哥　　哇，（张）好玩的妹呀，好耍的妹呀，亲滴滴的妹呀，

| 1 1 1 3 5 5 | 5 6 5 3 2 | 2 3 3 1 2 2 | 1 2 1 6 5 |
娇滴滴的妹呀，妹　　　呀！哥哥在这里呀，妹　　呀！

| 5 5 6 5 6 6 | 5 6 5 3 2 | 1 1 1 1 2 2 | 1 2 1 6 5 |
（杨）哥哥慢慢走哇，哥　　哇！（张）妹要同我行哪，妹　　吔！

| 5 5 3 5 6 | 5 6 5 3 2 3 1 | 2 $\frac{1}{6}$ 5 6 | 1 2 1 2 1 6 | 5 - ‖
（杨）何不 哇　与奴 家　谈私呀 情哪哎　　哟。

例 111

二姑娘观灯

（《私情记》中《观灯》张二女、余老四唱腔）

程积善　演唱
时白林　记谱

2/4 | 1 1 2 | 5 3 2 | 1 2 | 5 3 2 | 1 2 3 1 |
（张）正月　梅花　对雪　开，吔　三个梅子

（衣 冬冬
| 2 - | 2· 3 2 6 | 1 6· | 匡·个龙冬 | 匡 呆） | 5 5 6 |
舍　　三个梅子舍　　　　　　　　　　　　　二月

例 112

水 荒 歌 一

(《逃水荒》邱金莲唱腔)

程积善 演唱
时白林 记谱

① 此处"棍子箩"指讨饭用具。

例 113

水 荒 歌 二
（《逃水荒》邱金莲唱腔）

胡玉庭 演唱
王兆乾 记谱

（曲谱）

家住黄梅犁黄山，呀呼呀

十年就有九年干，呀呼呀

一么呀儿哟嗬嗨 亲哪戚朋友

叫咹我搬。哪 嗬舍嗬舍 一呀嗬舍，

〔二槌〕 叫咹我搬 哪 嗬舍嗬舍 一呀嗬舍。

例 114

送 罗 神①
（《逃水荒》打岔人唱腔）

胡玉庭 演唱
王兆乾 记谱

（曲谱）

远望 城门 丈把多高，

① 在黄梅戏流行地区的皖南民间有一种由古代舞蹈傩舞演化成的傩戏，因剧中戴假面者有"驱鬼逐疫"作用，又叫傩神。当地方言傩(nuó)罗(luó)不分，故叫"送罗神"。实为"送傩神"。

[乐谱：想起一个骡马闹嘈嘈。]

〔一槌〕[乐谱：三岁的孩童戴纱帽，]

[乐谱：七岁的女子保哟皇朝喂。]

例 115

莲 厢 调

（《逃水荒》打岔人唱腔）

陈如启 演唱
赵定成 记谱

[乐谱：小小喂 竹竿呐二呀尺长，呃 安几个铜钱响叮当，呃 名字叫莲厢，呃呀呀子哟 名字叫莲厢呃。]

至于串戏中的插曲，尚有〔下盘棋〕〔打牙牌〕等小调，因为它们不是黄梅戏声腔的重要组成部分，词又不够健康，故未收录。

3. 用于正本戏的花腔

富有民歌、说唱和歌舞色彩的花腔，除在小戏、串戏中使用外，在黄梅戏的本戏中也用。本戏又叫正本戏，大戏。在四十多个传统正本戏中，约有七个使用花腔，且多以插曲的形式出现。

用于正本戏的花腔一览表

顺序	唱腔名称	本戏名称	演唱者	备注
1	莲花落(lào)	《吐绒记》	丁紫臣	"花鼓莲厢打"似〔十不清〕
2	小莲花	《吐绒记》	胡玉庭	
3	大莲花	《吐绒记》	胡玉庭	〔莲花落〕的另一种唱法
4	碓大麦	《锁阳城》	胡遐龄	
5	小和尚下山	《锁阳城》	刘正庭	
6	五更织绢调	《天仙配》	严凤英	
7	梳头调	《鸡血记》	严凤英	
8	道情一	《珍珠塔》	丁俊美	来自京戏
9	道情二	《珍珠塔》	查瑞和	来自京戏
10	佛腔	《珍珠塔》	丁俊美	
11	闹五更	《二龙山》	丁紫臣	
12	八段锦	《菜刀记》《二龙山》	丁紫臣	属不固定性插曲
13	算命调	《金钗记》	丁紫臣	根据演出所在地的不同，唱不同的曲调。
14	小调	《鹦哥记》	查瑞和	是一首比较固定的插曲

例 116

莲 花 落

（《吐绒记》总帮头唱腔）

丁紫臣 演唱
时白林 记谱

$1=\flat E$

$\frac{2}{4}$ 6561 | i 656 | 3235 5 | 6 $\underset{5}{6}$ 6 | ii·2ii |
公堂领了　大人命，我到乡下去　拿强人，高堂　哭坏了

656 | 656 6·2 | ii 6 | 2·3 i6 | 5 5 i |
年迈母，绣房妻　子啊　三支花儿　开呀

66i 654 | 5 0 | 56i6 | 5 66 4 | $\frac{1}{4}$ 5·0 | 24 |
两朵玫瑰花　泪淋　淋。哪嗬花　开　桂花

```
5· 0 | 2· 1 | 2 4 | 5· 4 | 5 5 | 6 5 | 6 i |
开     花 开   花 香  三 支  郎 当  新 添  一 朵

                            慢
6 0 | 2 ₃²  | 6 i | 2 i 6 | 5· i | 6 4 | 5 ‖
冬    梅 花    花      鼓 莲    厢      打。
```

总帮头唱时，演员手持竹板或檀板，边打边唱。虽然曲调"黄梅"化了，但北方的民间说唱〔莲花落〕的风格还保存着。

例 117

<center>小 莲 花</center>
<center>(《吐绒记》众衙役唱腔)</center>

<div align="right">胡玉庭 演唱
王兆乾 记谱</div>

〔流水板〕

```
2/4  5 53 | 1 16 | 1 16  5 53 | 2  2116 |
     一 字 写 了 一 横     长，啊 莲  请个牡子
     一 字 写 了 一 条     河，啊 莲  请个牡子

⁶1 16 5 | 3 32 1 16 | 6 1 2 3  1 1 |
丹 那么呀 英雄 好 汉   楚 霸  王。 啊
丹 那么呀 杨家 出 了   老 令  婆。 啊

2 1 6 5 | 6 6 1  2 3 1 6 | 6 1 2 3  2 1 6 | 5 - ‖
牡 丹 花  花开 一朵 芙 蓉   赛 牡  丹 那么   呀。
牡 丹 花  花开 一朵 芙 蓉   赛 牡  丹 那么   呀。
```

例 118

<center>大 莲 花</center>
<center>(《吐绒记》众衙役唱腔)</center>

<div align="right">胡玉庭 演唱
王兆乾 记谱</div>

〔流水板〕

```
1/4  5 ⁵3· | 6 1 | 2 3 1 | 2 | 6 6 1 | 6 6 1 | 2 3 1 |
     燕 鸟  双 双  过 江 来， 鸟 为   食 亡   人 为
```

第二章 黄梅戏音乐的分类及其构成

```
2 | 5 3 5 | 5 ⅙ | 6 6 1 | ⅙ | 3 3 5 | 6 5 6 |
财。蜜蜂 只为 采花 死， 山伯 为

5 3 5 | 5 3 2 | 3 3 2 | 1 2 3 5 | 2 2 | 2 3 5 | 2 3 5 |
的   三枝 花儿 开呀  两朵

3 2 1 | 2·1 | 2 | 2·3 | 53 5 | 2 2 | 3 2 1 | 2 2 |
玫瑰 花  祝 英 台。 呀嗬 花儿 开呀

6 1 6 1 | 2 | 6·1 | 6·1 | 2·1 | 2 2 | 3 5 | 3 3 |
桂花儿 香 花开 花香 尚子 郎当 金钱 一朵

3 5 | 6 | 5 5 3 | 3 3 5 | 3 2 1 | 2·1 | 2 ‖
冬 梅花  花鼓 莲厢 闹。
```

这是一首五声商调式的曲调，实际上，它是六声徵调式〔莲花落〕的另一种唱法（移调记谱）。〔莲花落〕与花腔戏《夫妻观灯》的曲调关系极为密切，下文将论及。

例 119

<center>

碓 大 麦

（《锁阳城》樵夫李天芳唱腔）

</center>

<div align="right">胡遐龄 演唱
时白林 记谱</div>

```
3/4 1 6 1 | 1 5/3 2 | 3 2 1 2 2 1 6 5 | 2/4 1 6 5 | 6 3·2 | 2 | 2 ↓|
朱四 娘在 上    房， 忽然想起 哟哟

                        (衣冬冬
1 2 6 | 5 1·6 5 | 匡·个 龙冬 | 匡 呆) | 5 5 6 3·2 |
大事 一桩 啊。               忽然想起
```

$\dot{2}$ $\dot{2}$ | 6 1 $\dot{2}$ | 1 6 | 5 6 5 | 〔六槌〕 | $\dot{1}$. $\dot{2}$ 5 3 |
哟 哟 大 事 一 桩 啊。 乡 下 奶 奶

$\dot{1}$ $\dot{2}$ 3 2 $\dot{1}$ | $\frac{3}{4}$ 6 1 1 6 | 6 1 1 6 | $\dot{2}$ | $\frac{2}{4}$ 6 1 $\dot{2}$ | 1 6 | 5 1 6 5 |
发 了 疯， 干 碓 大 麦 哟 用 水 来 冲 啊，

（匡．冬 冬 冬 | 匡 呆） | $\frac{3}{4}$ 6 1 1 6 | 6 1 1 6 | $\dot{2}$ | $\frac{2}{4}$ 6 1 $\dot{2}$ | 1 6 | 5 1 6 5 ‖
干 碓 大 麦 哟 用 水 来 冲 啊。

例 120

小和尚下山

（《锁阳城》丑唱腔）

刘正庭 演唱
王兆乾 记谱

$\frac{2}{4}$ 6 1 5 6 $\dot{1}$ 6 | $\dot{6}$ $\dot{1}$ 3 3 | 6 5 6 $\dot{5}$ |
月 亮 一 出 亮 沙 沙， 南 无

$\dot{5}$ 6 . 5 3 | 6 1 6 5 3 | 3 2 5 $\dot{5}$ | 3 2 3 $\dot{2}$ $\dot{1}$ ‖
瞒 了 师 父 把 山 下。来 阿 弥 陀 佛！

例 121

五更织绢调

（《天仙配》众仙女唱腔）

严凤英 演唱
王兆乾 记谱

$\frac{1}{4}$ 6 5 | 6 $\dot{1}$ | 6 5 | 6 5 | 3 $\dot{1}$ | $\dot{1}$ 5 | 6 . 5 | 6 0 |
一 更 一 点 正 好 眠， 正 哪 好 眠，

3 2 | 3 5 | 6 $\dot{1}$ 6 5 | 6 | $\dot{1}$ $\dot{1}$ 6 5 | 6 5 | 3 3 3 5 |
一 更 蚊 虫 叫 了 一 更 天， 蚊 虫 我 的 哥， 你 在 那 厢

例 122

梳 头 调

（《鸡血记》王香保、陈氏唱腔）

严凤英 演唱
王兆乾 记谱

例 123

道 情 一
(《珍珠塔》方卿唱腔)

丁紫臣 演唱
祁明聪 记谱

$1=\flat E$

劝世人莫贪哪财,贫了财心变坏,如今世道大更改。

例 124

道 情 二
(《珍珠塔》方卿唱腔)

查瑞和 演唱
王兆乾 记谱

说秦琼,道秦琼,秦琼本是大英雄。想当年他的运不通,秦琼卖马在山东。到后来他的运哪通,

这段唱词原来是用〔平词〕演唱的。约在 1936 年，黄梅戏和扬剧同在上海城隍庙的月华楼演出时，黄梅戏演员李介谋、李正清从扬剧中吸收了〔道情〕一，丁紫臣说他当时也学了这段唱腔；抗日战争时期，上海滑稽戏演员文彬彬在安庆同黄梅戏演员同台演出，查瑞和说他向文彬彬学了这首来自扬剧的〔道情〕二，但 1954 年江苏人民出版社出版的《扬剧曲调介绍》中并无这两

个谱例。由此可见,黄梅戏音乐的发展、衍变在缺乏或根本没有文字资料的情况下,要想弄清它的历史情况是极其困难的。

1992年教育书店出版的《苏南民歌选(研究本)》中的〔道情〕〔道情调〕(第31、32页)和1982年上海文艺出版社出版的《中国民歌(第3卷)》中的〔道情调〕(第512页),同黄梅戏《珍珠塔》中唱的两首〔道情〕均大同小异。在江苏民歌中〔道情〕又名〔耍孩儿〕〔黄莺儿〕。

例 125

佛　腔
(《珍珠塔》老尼姑唱腔)

丁俊美 演唱
夏英陶 记谱

例 126

闹　五　更
(《二龙山》仙女唱腔)

丁紫臣 演唱
时白林 记谱

第二章 黄梅戏音乐的分类及其构成

[乐谱：哟 新人新郎打坐在牙床前,哪哎哟 初相会呀 小奴家怎开言。哎 哟!（匡·冬冬冬 匡 呆)]

黄梅戏的传统用腔规律之一是：凡仙人出现时,一律要唱主调中的〔仙腔〕,唯有这出戏的仙女唱〔闹五更〕。原因是该戏仙女的唱词较庸俗、色情,若填进柔和秀丽的〔仙腔〕,格调极不吻合。〔闹五更〕的旋律与〔十不清〕近似。

例 127

八 段 锦①

（《二龙山》仙女,《菜刀记》歌女唱腔）

丁紫臣 演唱
时白林 记谱

[乐谱：小小鲤鱼是红鳃,上江游到下江来,头动尾巴摆,头动尾巴摆 小小金钩挑起来。小小郎儿来 小小郎儿来 小小金钩挑起来。]

① 〔八段锦〕原系大别山地区民歌,红军长征时期填新词,改名为〔八月桂花遍地开〕后流行全国。黄梅戏作为几大戏的插曲都唱〔八段锦〕。

〔闹五更〕与〔八段锦〕虽同属插曲性的非戏曲歌腔,但〔闹五更〕是比较固定的常用插曲,而唱不唱〔八段锦〕则是由扮演者来决定。

例 128

算 命 调
（《金钗记》瞎子唱腔）

丁紫臣 演唱
时白林 记谱

$\frac{2}{4}$ (0 5̇ 3̇ | 2 5̇ 3̇ 2̇3̇2̇1̇ | 6̇5̇6̇1̇ 5̇ 5̇3̇ | 2̇3̇2̇1̇ 6̇5̇6̇1̇ | $\frac{6}{5}$ -)

$\frac{1}{4}$ 2 2̇3̇ | 6̇ 6̇1̇ | 2 2̇3̇ | 6̇ 6̇1̇ | $\frac{3}{2}$ 6̇ | 2 2̇2̇ |
女命　当作　男命　算,哪　啊　只怪我

2 2̇ | 6̇6̇2̇ | 1 | 6̇ 7̇6̇ | 5̇ | 5̇ (5̇3̇ | 2̇ 1̇ |
瞎子　没有眼　　睛。哪

6̇5̇ | 6̇ 7̇6̇ | 5̇) | 6̇ · 2̇ | 2 2̇2̇ | $\frac{1}{6}$ 2̇ | $\frac{1}{6}$ 6̇1̇ |
　　　　　　　　这个　八字我　算一　算,哪

$\frac{3}{2}$ | $\frac{1}{6}$ 0 | 2 2̇ · | 2̇ 6̇6̇ | 6̇2̇6̇ | $\frac{1}{2}$ | $\frac{1}{6}$ 5̇ ‖
　　　　后来　必定是　一品夫　人　哪。

以算命为业谋生的瞎子常哼唱着简单的曲调为人们"算命",唱法常因地区不同曲调也不同。这首音域只有六度的曲调是安庆市的〔算命调〕。

例 129

小 调
（《鹦哥记》书童唱腔）

查瑞和 演唱
时白林 记谱

$\frac{2}{4}$ 1̇ 6̇1̇2̇ | 5̇ · 3̇ | 5̇6̇1̇ 6̇5̇3̇ | 2 - | 5̇ · 3̇ 5̇3̇ |
一呀一更里　　等郎你不该,　　你不该呀

```
2 5 3 2 | 1 2̲3̲ 2̲1̲6̲ | 5̲ - | 1̲ 6̲ 1 2 | 3̲ 5̲ 3 | 2̲ 3̲ 2̲1̲6̲ |
跑到我的  家      中    来。  跑到我的    家中     我也不见

5̲ 6̲· | 5̲· 3̲ 5 3 | 2̲ 3̲ 2 1 1 | 1· 2̲ 3 5 | 2· 3̲ 1̲ 6̲ | 5̲ - ‖
怪,    大 不 该 呀  在我板凳上   坐 呀 坐    来。
```

这首用"五更"形式演唱的曲调在《鹦哥记》中虽比较固定,但曲调没有正式的名称,艺人皆呼其为"小调"。

二、彩腔

〔彩腔〕又名〔打彩调〕。因该曲调是由四个前后相对应但不等长的乐句组成的单段体,故也叫〔四平〕〔四平头〕,在正本戏、串戏和小戏中都被使用,尤以那些被称为"七十二小出"的小戏(又叫"围戏")用得比较多。

使用〔彩腔〕的小戏剧目表

顺序	剧目名称	彩腔使用情况	备注
1	戏牡丹	全用彩腔	
2	苦媳妇自叹	全用彩腔	独角戏,无白。
3	吴三保游春	彩腔加花腔	
4	邀学	全用彩腔	
5	夫妻观灯	彩腔加花腔	
6	卖斗笋	彩腔加仙腔、火攻	
7	闺女自叹	全用彩腔	独角戏,无白。
8	骂鸡	彩腔加平词等	来自目连戏
9	恨大脚	用彩腔前曾用〔恨大脚调〕	无白
10	恨小脚	用彩腔前曾用〔恨大脚调〕	无白
11	送绫罗	彩腔加花腔	
12	三字经	彩腔加花腔	
13	张德和辞店	彩腔加平词、花腔	以彩腔为主
14	观灯	彩腔加花腔	又名《二姑娘观灯》
15	撇芥菜	彩腔加花腔	以花腔为主
16	上竹山	彩腔	
17	挖茶棵	彩腔加花腔	以花腔为主
18	二百五过年	彩腔	也可唱平词

正本戏里《葵花井》《火焰山》《下天台》《柳凤英修书》等用〔彩腔〕。

1. 彩腔的结构与特征

〔彩腔〕既不像〔花腔〕那样，男女同台之后基本上还保留着男女同宫、同腔，且民歌的痕迹与风韵依然清晰可辨；又不像〔主调〕那样，男女的腔体严格分腔并具有较鲜明的板腔特色。〔彩腔〕的基本形式是四句一反复的单段体，可塑性比较强。在体现唱词的深度与广度方面虽不及〔主调〕，但其适应性较强。男女同台之后，虽然〔彩腔〕的音阶排列、调式、调性和唱腔的基本结构形式都还一样，但为了表现男女性别的不同和适应男女声的音域，在旋律线上已有明显的不同，形成了男女分腔。

例 130

(1) 男、女彩腔的基本结构(以七字句为例)

常见的男、女彩腔

(2) 彩腔的几种变体

上例的〔彩腔〕，男女曲调虽同宫（在一个调高里）、同主（都是五声徵调式），但由于男女自然声的音高差别，女〔彩腔〕运腔的旋律线比男〔彩腔〕要高纯四度。节奏有时开放，有时密集，张弛相间，活泼轻快。四个相对应的乐句，第四句是第二句的原样重复，保留着较浓的民歌色彩。四个乐句的中结音分别为 $\underline{5}$ $\underline{5}$ $\underline{6}$ $\underline{5}$，调式明确、稳定，旋律流畅、朴实。基于此，该腔以表现欢快、抒情为宜（也最为常见）。十字句也可演唱，不过在词、曲的结合上不如七字句顺畅。因此，在实践中，艺人们常采取扩大腔节以增加音乐结构的办法解决十字句的演唱。

① ② 此处的锣鼓和旋律过门，既可单独使用，也可结合在一起使用。

例 131

十字句加滚唱的彩腔
（《游春》王干妈唱腔）

丁永泉 演唱
时白林 记谱

[乐谱：（〔花六槌〕略） 2/4 2 2 5·3 | 2 23 1·6 | 2 3 1 2 | 6· 5· |
有老身　　在荒郊　　亲眼看　过，

3 1 2·3 | 1216 5· | 6 3 5· | 6· 1 2 3 | 1 2 1216 |
吴三保　　赵翠花　露出　手　　　脚，

5 - | 〔四槌〕| 2·2 5 | 5 31 2 2 | 2·3 6 5· | 5 | 6 1 |
来至在　翠花门前　手　敲　　连环

2· 32 | 1 2 216 | （一槌）| 2 2 5·3 | 2 23 1 | 1/4 2·1 |
锁，　　　　　　　　　　叫一声　赵翠花（儿子

（滚唱十九个字）

2 2 | 1/4 6 1 | 3 5 | 2/4 6 63 5 | 6·1 2 3 | 1 2 1216 | 5 - ‖
宝宝）快来　开门　妈妈我来　　　　着。]

这首"梭波"韵的唱词，在黄梅戏的十三道韵辙中叫"过"字韵。末句句尾的时态助词"着"在安庆地区的发声中属"过"字韵。在这里的作用相当于普通话中的"了"字。这种十九个字作为一句唱词处理，中间夹有表意性衬词"儿子宝宝"，乡土气息很浓。滚唱时节拍换为 $\frac{1}{4}$，一个音符一个字，节奏密集，加强不稳定感，要结束时，仍回到 $\frac{2}{4}$ 的拍子，节奏也拉宽，增强曲调的稳定和终止感。

例 132

男女不分腔的老彩腔

（《火焰山》杨天佑、孙氏唱腔）

钱悠远、丁永泉 演唱
时　白　林 记谱

（杨）打罢　春来　又到　秋，　昔阳桥下
水断　哪　　流。　　〔四槌〕　本人姓杨
名字　　天佑，　　　　　　　膝下无子
命带　　忧。　　　　　　　　〔六槌〕
昨日里　遇仙道　对我　来诉，他叫我
桃花洞去　把　道　修，　　　〔四槌〕
不觉来在　自家　门叻首，
〔二槌〕　孙氏妻　到前堂　夫有　话
诉。　　〔六槌〕　（孙）头戴　愁来

这是没有女演员时期的〔彩腔〕,男、女基本上未分腔,都保持在同一音域内运腔,旋律较粗犷、强劲。四个乐句的中结音也不同于常见〔彩腔〕的 $\underline{5}\,\underline{5}\,\underline{6}\,\underline{5}$,而是 $\underline{6}\,\underline{5}\,\underline{6}\,\underline{5}$ 或 $\underline{1}\,\underline{5}\,\underline{6}\,\underline{5}$,在曲趣上与黄梅采茶戏有近似处。

例 133

六声徵调式的打彩调

丁翠霞 演唱
时白林 记谱

这种〔彩腔〕是在农村唱草台时演唱的。形式是每当正戏唱完之后,由旦角(最早是男演员,黄梅戏有了女演员之后就由女演员)一手拿扇,一手捏手帕(也有人在头上扎一个彩球)到场上边唱边舞动着,唱些吉祥如意、恭贺奉承的词句,观众即以硬币向演员身上投去,这种形式叫"打彩",唱的曲调叫〔打彩调〕。

例 134

六声徵调式的彩腔

(《游春》赵翠花唱腔)

严凤英 演唱
王兆乾 记谱

① 黄梅戏的〔数板〕是指唱腔不独立的上下句形式。对那种只用不同节拍与节奏型念的词,黄梅戏称为"念板"或"讲板"。

上两例虽都出现了变宫 **7**，但唱腔并未因此而使调性游移或调式含糊，这种五声音阶中以偏代正的旋法，是民族民间音乐中较常用的手法。例133 的第一乐句只有两个小节，比常见的要缩短一半，且在高音区运腔。例134

第五、六两句词不但感情起伏较大，而且具有一定的戏剧性，因而变宫这一偏音的出现，造成旋律较强的不稳定性，词曲结合得比较完美。这段唱词的前四句是比较严谨的十字句，后四句是变形的十字句，根据需要也可以将上句处理四字，形成减字〔彩腔〕。

例 135

减 字 彩 腔

（《游春》赵翠花唱腔）

丁俊美 演唱
时白林 记谱

（前六句与例134大致相同，略）……

这种减字〔彩腔〕，在花腔小戏《邀学》《戏牡丹》等戏中也有使用。

例 136

唱排门[①]时的〔彩腔〕

丁永泉 演唱
时白林 记谱

① 排门指用唱〔彩腔〕的形式沿门乞讨。与〔打彩调〕在性质上基本相同。

```
3 5̲ 5̇ | 6̇ 0 1 | 2 6̣ 1 6̣ | 5 - | 〔四槌〕 | 6̣·1 2 2 |
好 花 呀      台    咍。                    花 台 上 面

3 2 1 | 6̣·1 6̣ | 3 1 | 3 5 3 2 1 |〔二槌〕|
贴 呀   贴    对 子 咍,

2 6̣ 1 2 | 6̣·5 5 | 6̇ 0 1 | 2 6̣ | 5 - ‖
荣 华 富 贵 广 招 呀          财 呀。
```

例 137

不规则唱词的〔彩腔〕

（《百岁挂帅》佘太君唱腔）

邹胜奎 演唱
王世庆 记谱

〔行腔〕[①]

```
2/4 2 2 5̇·6̣5̇3 | 3̲2 3̲2 | 3 5 3 2 1 3 | 2·1 6̣1 | 5̣5̣·6̣6̣ |
    今 日 里                     是 老 身 我

2 2 3 | 2·1 6̣1 | 5̣5̣ 6̣1 | 5̣5̣ 1 2 | 5̣3 5 6̣5̣3 |
千 秋 寿 庆,      天 波 府  铺 毯 结 彩 挂 红

2 2 1 6̣ | 5̣ - | 〔四槌〕 | 5̣5̣3 5̣5̣ | 6̣3 5̣3 |
灯 哪。              佘 太 君 我 活 了 一 百

5̣3 3̲2 2 | 6̣ 1 | 2·5̣ 3 2 | 1 2 2 2 1 6̣ |〔二槌〕|
零   啊    七 岁,

5·5̣ 6̣5̣ | 3 3 1 2 | 2·2 6̣ 1̇7̣ | 6̣6̣3 5̣ | 5̣5̣5̣ 6̣6̣5̣ |
腰 不 酸 呐 腿 不 痛, 眼 不 花 呀 耳 不 聋, 先 王 爷 封 我 是
```

① 黄梅戏把〔拖腔〕叫作〔行腔〕。

```
6 3 5 | 2 3 5 6 5 3 2 | 1 0 3 2 1 6 | 5 - |〔六槌〕|
长  寿        星     呐。

2 2 3 5 5 | 6 6 3 5·3 | 5 2 3 5 3 | 2·1 6 1 | 5 5 6 1
满 朝 中 的 文 武 臣   来 与 我 拜 寿,  进 天 波 府

5 5 1 2 2 | 5 5 3 5 | 2 3 5 6 5 3 2 | 1 0 3 2 1 6 | 5 -
各 个 称 我 是 佘 老    太      君     呐。

                〔迈腔〕
〔四槌〕| 2 2 2 3 3 3 | 2 2 3 1 2 3 | 1 - |〔二槌〕|
         将 身 儿 来 在 了  银 安  殿,

〔落板〕慢
5 5 6 1 | 2 1 6 5 5 | 3 3 1 2 | 2 3 5 6 5 3 2 | 1 0 3 2 1 6 | 5 - ‖
老 杨 洪 你 免 见  礼 去 照 应  嘉       宾    哪。
```

例137八句唱词与曲调的结合,是采用四句一反复的"分节歌"样式。由于唱词的不规则,两个乐段长短的差别更为突出。

上面不同形式的传统〔彩腔〕,只是考虑结构上的差别选出的几种,在实际演出中形式更为丰富多彩。

2. 彩腔的几种板腔化乐句

〔彩腔〕虽然还未完全板腔化,但有些乐句在唱腔结构中已初具了板式的意义(改编和创作的板腔化〔彩腔〕不在此列)。如〔行腔〕〔迈腔〕〔落板〕〔切板〕等,这些不同的乐句腔型,都是从〔平词〕的同名补充乐句中借用来的,其中也包括借用的某些旋律。

(1)**行腔**

这是一种为了感情的需要将乐句拉长的拖腔。运腔虽不太长,但已具有声乐上的表现意义。如例137开始的四个小节。

(2)**迈腔**

〔迈腔〕是一种上句的形式。〔彩腔〕的〔迈腔〕同〔仙腔〕和〔阴司腔〕的〔迈

腔〕大致相同。其基本结构为：

$$\underline{2\ 2}\ \underline{3\ 3}\ |\ 2\ \underline{23}\ 1\ \underline{23}\ |\ 1\ -\ \|$$

一般都是因表演上的需要,如行路、观赏等空间位置的转换,用〔迈腔〕来代替原曲调中的第三句。原曲调第三句的中结音总是落在五声徵调式的上主音羽(la)上,色彩性与要求解决的倾向性都较强,而〔迈腔〕则落在徵调式的下属音宫(Do)上,有一定程度的半终止感,适宜于演员做些表演动作,但它与〔平词〕中的〔迈腔〕不同,因为〔平词〕中的〔迈腔〕可作为唱腔首句代替〔起板句〕,而〔彩腔〕的〔迈腔〕则只能作为第三句用。

(3) **落板**(又叫"落腔")

在我国的戏曲声腔中,"板"的含义多指速度不同的腔体样式,如〔慢板〕〔八板〕〔流水板〕等。黄梅戏的声腔对板的含义除了指不同速度的腔体外,对一些具有板腔性的补充乐句也叫"板",如〔起板〕〔落板〕。

严格说来,〔彩腔〕并没有自己的落板形式,它只不过是通过两小节的锣鼓过门,把速度放慢演唱而已。如例132和例137两首唱段的最后六个小节即是。

(4) **切板**

〔切板〕又叫〔截板〕,是黄梅戏唱腔中终止乐句的叫法。〔彩腔〕的〔切板〕,是落在调式主音徵上的一种全终止形式的乐句,多以散唱的形态出现。如例134最后两个小节的散唱"女儿我身有病少问金安"就是〔彩腔〕中常见的〔切板〕。

3. 彩腔的几种戏曲化板式

在黄梅戏的发展中,为了适应表现内容的需要,〔彩腔〕在"四平头"这种单段体的基础上,逐渐发展了几种超出四句形式,并具有一定板式意义的腔体,如〔对板〕〔流水板〕〔滚唱〕等。

(1) **对板**

〔对板〕又叫〔数板〕,它多作为男女在感情交流时,由相对称的上下句组成的词腔。它的旋律比较稳定,变化不大,抒情流畅。在〔花腔〕〔彩腔〕〔主

调〕三个腔系中,它都占有比较重要的位置,因此也可将〔对板〕与〔平词〕〔二行〕〔火攻〕等主调列为平行的腔体。如《夫妻观灯》《打猪草》《送绫罗》《点大麦》《三字经》《讨学俸》等戏中,都有〔对板〕的形式出现。〔彩腔〕的〔对板〕比〔花腔〕的〔对板〕要丰富、多样。这种腔体即可两人对唱,也可一人独唱。若由两人叙述、问答式的对唱,就叫〔对板〕,由一人独唱者,就叫〔数板〕。在使用〔彩胜〕的传统剧目中,它多由一人以〔数板〕的形式出现,并带有民间说唱的色彩。

彩腔中〔对板〕唱词的格律,一般多为五字句和七字句两种形式。

五字句的基本结构为:

上句: 5· 3 5 3 | 2· 3 1 ‖
　　　一　二三四　五,

下句: 1 2 3 2 2 1 6 | 5 - ‖
　　　一二三四　五,

或上句: 6· 5 5 5 | 6 - ‖
　　　　一　二三四　五,

下句: 2· 6 1 2 | 6 5· ‖
　　　一　二三　四五。

具体可见例55和例138中的数板部分。

七字句的基本结构为:

上句: 5 5 3 | 2 5 3 2 | 3 1 2 | 2 3 2 1 ‖
　　　一 二三　四 五 六 七　五 六 七　五 六 七,

下句: 5 3 2 1 | 6 1· | 2 6 1 | 6 5· ‖
　　　一 二 三四　五 六　五 六 七　五 六 七。

或上句: 2 5 6 5 | 3 2 1 | 2 | 2 1 | 3· 2 1 ‖
　　　　一 二 三 四　五 六 七,

下句: 5 2 5 3 | 2 3 1 | 2 2 | 6 | 1· 6 5 ‖
　　　一 二 三 四　五 六 七。

在实际演出中的谱例七字句较为多见。

例 138

《苦媳妇自叹》中的数板

丁永泉 演唱
时白林 记谱

〔彩腔〕

（此处为简谱乐谱，略）

[乐谱片段]

婆婆去世问的是那一个？ 苦媳妇开言道，

婆婆娘你听着： 山中树木 靠山长，

（彩腔第三句）

大 小 舟船 靠 江河。 锣靠鼓来

鼓喂 靠着锣， ｜匡·个 龙冬｜

慢

（落腔）

匡呆）｜ 媳妇年幼靠公 婆。

这段〔彩腔〕中〔数板〕的词格是夹有五字句的七字句。

(2) 流水板

同〔数板〕（或〔对板〕）一样，〔流水板〕是〔彩腔〕中的一种插段性的板式，速度略快，是有板无眼的$\frac{1}{4}$节拍，不单独出现。为了便于看到〔流水板〕在〔彩腔〕中与其他腔体的联用以及其本身的运用手法，兹举一段包括〔流水板〕在内的综合板式的〔彩腔〕。

例 139

带流水板的彩腔

（《三字经》〔丑〕唱腔）

刘正庭 演唱
时白林 记谱

$1 = B \; \frac{2}{4}$

〔彩腔〕轻快、诙谐

[A]

天连地 地连天， 汪洋大海 水连哪

(衣冬冬 冬 冬 衣呆呆

$\dot{2}\ \widehat{2\dot{1}6}\ |\ 5\ -\ |\ 匡呆呆呆呆\ |\ 匡呆呆)\ |\ \dot{2}\dot{2}33\ |$
天　哪。　　　　　　　　　　　　　　　皇帝坐在

(衣 冬冬冬　衣呆呆

$\widehat{\dot{1}\dot{1}\dot{2}\cdot 6}\ |\ 50\ 6\ |\ 6\ \overset{3}{\frown}\dot{2}\ \widehat{\dot{2}3}\ |\ \dot{1}\ 6\ |\ 匡呆呆呆呆\ |$
金 呐龙　　宝　殿哪，

(衣冬冬 冬 冬

匡呆呆) $|\ \overset{3}{\frown}55\widehat{6\dot{1}}\ |\ \dot{1}\ 35\ |\ 65\ 3\ |\ \dot{2}\cdot 3\widehat{16}\ |$
祖师不离 五　台 呀　　山　哪。

衣呆呆　呆呆　　　　　　　　　　　　　　　　　　　[B]

$5\ -\ |\ \overset{3}{4}\ 匡匡令匡\ 令\ |\ \overset{2}{4}\ 匡冬冬匡呆呆\ |\ 匡呆呆)\ |\ \dot{2}\dot{2}3\dot{2}\ |$
　　　　　　　　　　　　　　　　　　　　　　　　　昨日啊

mp　　　　　　　　　　　　　　　〔滚唱〕

$\dot{2}\ \dot{1}\ \dot{1}\ |\ 3\ 3\widehat{5\dot{6}\dot{1}}\ |\ 5\ 0\ \dot{1}\ 0\ |\ 3\ \widehat{23}\ 50\ |\ 5\ 555\ 66\dot{1}\ |$
无事 我 庄村的外　耍，哟　又遇了　东村的奶奶，

$\overset{5}{\frown}33\ 565\ |\ 66\ 55\ |\ 22\ 55\ |\ 663\ 50\ |\ 66\ 0\ |$
西村的奶奶，吵吵闹闹，闹闹吵吵，为的 是　　冬啊

(冬 冬冬 冬冬　衣呆呆

$\dot{2}\cdot 3\ \widehat{\dot{1}\cdot 6}\ |\ 5\ -\ |\ 匡匡\ |\ 呆匡呆呆呆\ |\ 匡呆呆)\ |\ \dot{2}\dot{2}\dot{2}33\ 2\ |$
瓜 呀。　　　　　　　　　　　　　　　　　　　东村的奶奶

$\overset{3}{\frown}2\ \dot{2}\ \overset{3}{\frown}2\dot{2}\ |\ 5\cdot 3\ 33\ |\ \overset{3}{\frown}\dot{2}\dot{2}\ \overset{1}{\frown}\dot{2}\dot{2}\ |\ \overset{5}{\frown}3\cdot\ \dot{2}\ |\ \dot{2}\dot{2}\ \dot{2}\overset{3}{\frown}\dot{2}\ |$
她 说道：她的东园　东角冬啊　　冬瓜大



饮杯行。红粉女请 女粉红 上席

坐啊，女粉红请 红粉女 上席把酒

饮。红粉女 吃了一个 熏熏的大哈 醉吒，

女粉红啊吃成一个 醉 熏 熏。红粉女捉住

女粉红 一呀阵打， 女粉红啊拉着红粉

女 一 顿哪闷。红粉女她打 女粉红一个

粉呐红 袋 吒，女粉红啊 打破红粉女 一个

粉呐红的瓶。红粉女拽住 女粉红就要 赔她的

粉呐红袋哟，女粉红拽住 红粉女就要 赔她的

[D]〔流水板〕

红粉瓶。 横家 街那么 横家 垄有个 横裁

```
5 5 5 | 6 5 | 1 1 | 3 5 | 3 2 | 5 5 | 6 6 1 | 3. 2 | 3 5 |
缝,手拿 横针 红线 穿红 针,裁 横缝,补一条 裤子 九条

6 6 1 | 3 5 | 6 1³5 | 5 0 | ²⁄₄ 6 0 1 | 2. 3 1. 6 | 5 - ‖
缝,缝了 直缝 缝横 哪    啊       缝    哪。
```

在〔彩腔〕的发展历程中,这是一段具有板腔意义和说唱色彩的典型唱段,可分为四个不同的段落。[A]的旋律虽然比较粗犷、豪放,"男性"也较强,但〔彩腔〕的基本结构和调式均未变。[B]的开始与结束,虽然都是〔彩腔〕,但为了表现风趣、诙谐和增强生活气息,第二句的词腔结合就用了"滚唱"的形式,第三句比常见的第三句要长,第四句为了与第二句对应,改变了节拍(由 $\frac{2}{4}$ 改为 $\frac{1}{4}$)和板速,用了〔流水板〕。[C]的前三句词腔是一般的〔彩腔〕型,从第四句起,转为大段的〔数板〕,它不是用〔落腔〕的形式结束红粉女与女粉红的争吵,而是通过板速的变化直接转到[D]的〔流水板〕上去,最后用了一个很短的〔落腔〕结束全曲。这四个段落以叙述的形式演唱了四件互不相关的事。唱词是以绕口令的形式训练演员的口齿,曲调是尽可能地发挥个人的即兴演唱才华。

(3) 滚唱(滚腔)

〔滚唱〕也叫〔滚腔〕或〔数板〕,它是从皖南古老剧种青阳腔中的〔滚调〕吸收而来。〔滚唱〕唱词通俗活泼,旋律简单明快,例131,139等谱例中都有不同形式的〔滚唱〕出现。〔滚唱〕的出现虽改变了〔彩腔〕的结构,但并未在旋律上增加新的材料,只是在板速上有一些变化。比较典型的是《戏牡丹》中的〔滚唱〕。在这个戏里虽全是四句一反复的七字句〔彩腔〕,但其中有一段唱词的第四句,字数却长达五十七个之多,还有人唱七十多字的,如例140。

例 140

带滚唱的彩腔

（《戏牡丹》白牡丹〔旦〕唱腔）

许自友 演唱
时白林 记谱

$1=E$ $\frac{2}{4}$

起板句 第二句

（乐谱略）

刘备 脸上 三 分 白，关公 脸上

一 点 红。（四槌）

第三句

张飞脸上 颠 倒 悬 挂。

〔滚唱〕

（夹白略）赵子龙，赵子龙，他是三国 一英雄，

乘骑一匹高头马，手举梅花 枪一根，

长板 坡来救 主，杀得曹操百万兵，

怀抱 阿斗 登龙 位，他 他 他

〔落腔〕

他可算得 金包哇 龙 啊。

上例末句共五十九个字,将两个衬字(哇、啊)去掉,正词为五十七个字。在这五十七个字的〔滚唱〕是由八个短腔的七字句构成。(第一句为六字)词意紧紧地围绕着赵子龙的"金包龙"(也可写成"紧抱龙")步步紧逼,一气呵成。在曲调上是由八个大于乐汇,小于乐句的单元组成。"滚"的规律是:奇数句(1、3、5、7)音乐语言较独立,除五是一的变形外,其余无相似者;偶数句(2、4、6、8)的旋律基本相同,第八句是个〔落腔句〕,是第二句的扩展。

黄梅戏音乐从 20 世纪 50 年代初,一批专业作曲人员加入到创作队伍之后,发展非常迅猛。从花腔到主腔的各个腔体都因剧中人物情感表达需要,不断地在继承传统的基础上创作出一些广受观众和听众接受且欢迎的作品。"当官难"是在〔彩腔〕与〔对板〕的基础上,从旋法到节奏都作了新的探索。本书特选了几首不同腔体的唱段附后(见附录)。

三、主调

〔主调〕也叫〔主腔〕或〔正腔〕,它基本上是已经板腔化了的声腔,是黄梅戏中最重要、最复杂、使用量最多、最有代表性的一个腔系。〔主调〕里包括〔平词〕〔火攻〕〔八板〕〔二行〕〔三行〕。演唱这些声腔时,领奏乐器主胡(高胡的一种)多将弦定成 \flatB——F,伴奏女腔时用的唱名是"**5**(sol)——**2**(re)";伴奏男腔时用的唱名"**1**(do)——**5**(sol)"。为了把它同〔花腔〕〔彩腔〕区别开来,并说明其"重要",便称它为〔主调〕。不过它与西洋音乐中那种指乐曲开始与结束时所用的叫作"主调"含义是完全不同的。黄梅戏的〔主调〕是"主要腔(或曲)调"的意思,是对〔花腔〕〔彩腔〕比较而言的。〔主调〕里的几个不同腔体,既可单独出现,表现比较单一的情绪;又可串在一起联用,形成"成套的唱腔",表现比较复杂的情感。〔主调〕里的几个不同的腔体,男女都严格分腔。虽然同一腔名的男女曲调在结构、功能、风格等方面都基本相同,但男女腔的调性、调式、音域等均不相同。因此,男女腔联用时就形成了同主音不同宫系的调性、调式转调。如《天仙配》中的一段〔主调〕男女腔的互转谱例:

例 141

(选自《天仙配·路遇》董永、七仙女唱段)

王文治 编曲

$1={}^\flat B$ $\frac{2}{4}$

〔二行〕　　　　　　　　　　　　　〔平词〕

1 2 | 0 6 5 4 | 3 2 1 2 | 3 - | $\frac{4}{4}$ 5 3 5 | 6 5 5 3 5 |

(董永唱)有劳　大　姐　让　我　走，　你看　红　日

2 1 ($\underline{5}$ $\underline{6}$ 2 1) | 1 - 2·3 1 2 1 2 | 3 - 2 3 2 1 |

　　　　　　　　　　　快　　　　　　　　　　　　　　　　　西

$1={}^\flat E$ (前4=后1)

5 6 5 4 3 $\overset{3}{2}$ (3 2 1 6 1 2 | $\frac{2}{4}$ 1 2 3 2 1 6 | $\frac{4}{4}$ 5·6 5 5 2 3 5 3) |

沉。

5 2 5 3 2·3 1 2 | 6 5 (6 5 6 7 6 1 2) | 5 3 3 1 2·3 1 2 |

(七仙女唱)大哥　休　要　　　　　　　　　　泪

3· 1 2 $\overset{3}{5}$ 3 | 2·3 1 2 6 5 (5 3 | (下略)

淋　淋，

从上例可以清楚地看出,男女腔的主音都是${}^\flat B$,男唱时将${}^\flat B$读作"do"(1),是五声${}^\flat B$宫调式；女唱时将${}^\flat B$读作"sol"(5),是五声${}^\flat B$徵调式。即男腔是在女腔的属调上演唱,女腔接唱时转到男腔的下属调上演唱,形成了黄梅戏〔主调〕声腔的一大特色。(见谱《断肠人送断肠人》)

1. 平词

(1)平词的结构与特征

〔平词〕又名〔平板〕〔正腔正板〕〔正腔正唱〕。传统的〔平词〕中,多以一板三眼($\frac{4}{4}$节拍)的中速和慢速的形式出现,故而形成了〔平词〕曲调在表现上一般具有严肃庄重、大方优美的特点,旋律多为级进下行,变化多、适应性强,字腔相宜,长于叙述。〔平词〕既可演唱说唱体的十字句、七字句,也可演唱不规

则的长短句,是正本戏(也包括部分小戏)中使用率最高的唱腔。

A. 女平词的基本结构与调式

〔平词〕的基本曲式结构,不论男腔或女腔,都是由四个不等长的乐句构成,即起板句、下句、上句、落板句,形成了起、承、转、合的结构。如影片《牛郎织女》①中织女的一段〔女平词〕(见例142)。

例 142

那一日漫步碧空游②

(《牛郎织女》织女唱腔)

时白林 编曲

① 《牛郎织女》由陆洪非、金芝、完艺舟、岑范编剧,时白林、方绍墀编曲。
② 全曲见陆洪非:《牛郎织女》,合肥:安徽人民出版社,1980年,第69页。

[落板]乐谱（求王母你把贬他的御旨收。）

〔平词〕的唱法虽因人而异，千变万化，但以上例的样式最为多见。从谱面上看，〔落板〕的终止音——也是全曲的结束音——是"$\dot{6}$"（C 羽），因此该腔似属五声羽调式，或徵、羽交替调式。虽结束句常对调式起着重要作用，但通过对众多不同形式〔女平词〕中徵音在旋律运动中的作用进行分析，可知〔女平词〕属于五声徵调式。因为〔落板〕是个半终止型的乐句，除作为结束句用之外，更多的情况是常以暂告一段落的形态出现，它的完全终止型为散板式的〔切板〕。如例 143 的末句。

例 143

我好比一冤鬼飘飘荡荡

（《岳州渡》陈氏唱腔）

丁永泉 演唱
时白林 记谱

乐谱（叫板：唉！ 唱：老公爹！ 起腔：我好比一冤鬼飘飘荡荡）

① 锣鼓点子见"伴奏部分"。

[乐谱：]
1 2 5̲3̲2̲ ³₌2̲·1̲ 1·2 | 6̲·5̲ （呆匡呆） | 3̲ 3̲5̲ ⁶₌5̲3̲ ³₌2̲ 2̲1̲ 2̲1̲6̲ |
造在　　路　旁。　　　　　　　　　悲悲　　　切切

〔哭板〕
6̲ 6̲5̲ 5̲　1̲ 6̲5̲ 3̲ | 廿2̂·　1̲6̲ ⱽ⁶₌1̲ ²₌1̲ 3̲　2·1̲ 6̲ - 5 - |
凉　棚　　　上，

〔切板〕
（锣鼓过门略）5　5̲3̲2̲ ⁶₌1̲ 3　2̲·3̲1̲ 6̲ⱽ | 3 2̲1̲ ¹₌6̲ ³₌2̲·1̲ 6̲　5 - ‖
　　　　　　尊上声上差爷　　我有　话　讲。

这段唱腔的样式比较老，由于动作多，中间穿插的锣鼓也比较多，但作为五声徵调式的〔女平词〕，它是比较完整的。〔切板〕的终止感虽然很强，徵调式也完整，但由于它的旋律性较差，乐句的时值又短，所以在舞台实践中大段唱腔的终止乃至全剧的终止，〔落板〕的使用率仍多于〔切板〕。

B. 女平词的上下句结构

〔女平词〕在运腔的一般习惯和规律中，对多于四句唱词的处理，不像〔花腔〕〔彩腔〕那样多把四句的单段体依样反复（〔男平词〕亦如此）。〔平词〕是起了腔之后就用上、下句式的结构，采用变化反复的手段演唱，即使是遇有八句唱词的词，也不用四句结构的腔体反复，因此使〔平词〕形成了板腔体的结构。如例144：

例 144

相公不必将我问

（《蓝桥会》蓝玉莲唱腔）

1=♭E 4/4

严凤英 演唱
夏英陶 记谱

〔起板〕
3̲ 3̲1̲ 2̲ 5̲3̲ ³₌2̲·3̲ 1̲2̲ | 6̲·5̲ （4̲3̲ 2̲3̲4̲3̲ 5̲ 3̲） | 3̲2̲1̲　2̲ 6̲·5̲ 3̲5̲3̲5̲ |
相公　不　必　　　　　　　　　　　　　　　　将

第二章 黄梅戏音乐的分类及其构成

$\underline{6}$ - $\underline{5}\cdot\underline{6}$ 2 $\underline{3\,2}$ | $\underline{\dot{6}}$ $\underline{3\,2}$ $\underline{2\,1\,6}$ $\overset{56}{\underline{5}}\cdot$ ($\underline{4\,3}$ | $\frac{2}{4}$ $\underline{2\,3\,2\,1}$ $\underline{6\,5\,6\,1}$ |
　　　我　　　问，

$\frac{4}{4}$ $\underline{5\cdot\underline{6}}$ $\underline{5\,5}$ $\underline{2\,3}$ $\underline{5\,3}$) | $\underline{3\,3\,1}$ $\underline{2\,5\,3}$ $\overset{3}{\underline{2\cdot3}}$ $\underline{1\,6}$ | ($\underline{5\,6}$) $\overset{3}{\underline{2\cdot3}}$ $\underline{7\,7\,6}$ $\underline{5}$ |
　　听　我　把　　　肺　腑　的　话

$\overset{1}{\underline{6\cdot1}}$ $\underline{2\,3\,2}$ $\underline{1\,5\,1\,2}$ | $\underline{6}$ $\underline{5}$　($\underline{2\,5}$ $\underline{3\,2\,7\,6}$ $\underline{5}$) | $\underline{5\,5\,6}$ $\underline{2\,5}$ $\underline{3\,3\,2\,1}$ |
对　　　你　言。　　　　自幼　小在娘怀

$\underline{2\,2\,3}$ $\underline{1\,2}$ $\underline{6\,5\,6}$ | ($\underline{5\,6}$) $\underline{5\,6\,5}$ $\underline{2\,5}$ $\underline{5\,3}$ | $\underline{2\,2\,3}$ $\underline{1\,2}$ $\underline{6\,5}$ |
凭媒　许订，　可　怜我　做　童养　媳

$\underline{5\,5\,2}$ $\underline{0\,\overset{3}{5}}$ $\overset{3}{\underline{2\cdot3}}$ $\underline{1\,2}$ | $\underline{6\,5}$　($\underline{4\,3}$ $\underline{2\,3\,5\,3}$) | $\underline{5\,5\,6}$ $\underline{2\,5}$ $\underline{3\,3\,2\,1}$ |
一十　七　年。　　　　自从　我过门

$\underline{2\,2\,3}$ $\underline{1\,2}$ $\underline{6\,5\,6}$ | ($\underline{5\,6}$) $\underline{5\,6\,5}$ $\underline{2\,5}$ $\underline{6\,5\,3}$ | $\underline{2\,2\,3}$ $\underline{1\,2}$ $\underline{6\,5\cdot}$ |
数年　后，　家中的　大小　事

$\underline{3\,3\,1}$ $\underline{2\,5\,3}$ $\overset{3}{\underline{2\cdot3}}$ $\underline{1\,2}$ | $\underline{6\,5}$　($\underline{3\,5}$ $\underline{2\,3\,5\,3}$) | $\underline{5}$ $\underline{2\cdot5}$ $\underline{3\,3\,2\,1}$ |
要我　包　　　圆。　　　　油盐　柴米

$\overset{3}{\underline{2\cdot3}}$ $\underline{1\,2}$ $\underline{6\,5\,6}$ | ($\underline{5\,6}$) $\underline{5\cdot3}$ $\underline{2\,3}$ $\underline{1\cdot3}$ | $\overset{3}{\underline{2\cdot1}}$ $\underline{1\,1}$ $\underline{2\,6\,5}$ |
要　我　办，　端碓　挨　磨

$\underline{5\,5\,3}$ $\underline{2}$ $\overset{5}{\underline{3\cdot2}}$ $\underline{1\,2}$ | $\underline{6\,5}$　($\underline{3\,5}$ $\underline{2\,3\,5\,3}$) | $\underline{5\cdot3}$ $\underline{2}$ $\underline{3\,3\,2\,1}$ |
也是　我　上　前。　　　　睡　觉要等

$\overset{3}{\underline{2\cdot3}}$ $\underline{1\,2}$ $\underline{6\,5\,6}$ | ($\underline{5\,6}$) $\underline{5\cdot3}$ $\underline{2\,5}$ $\underline{3}$ | $\overset{3}{\underline{2\,2\,3}}$ $\underline{1\,2}$ $\underline{6\,5\cdot}$ |
鸡开　口，　清晨起　又要　我

[乐谱：洗衣浆衫。灶门口缺少柴也要我去砍，水缸内无有凉水也要我来担。玉莲今年二十岁，丈夫他年幼未满十三。]

这段〔女平词〕有二十多句唱词，除〔起板句〕外，其余全是由上、下句式的结构处理。每个上句与上句之间以及每个下句与下句之间，虽然在旋法上偶尔也有不同，但是差别甚微。在旋律运动中，"**5**"一直都是处在支柱的位置，所以〔女平词〕的调式是 $^\flat$B 徵。

C. 男平词的基本结构与调式

〔男平词〕的基本结构和〔女平词〕一样，也是由起板、下句、上句、落板四个基本对称但不等长的乐句组成。如影片《天仙配》[①]中董永唱的一段〔男平词〕（见例145）。

例 145

<div align="center">

卖 身 纸

（《天仙配》董永唱腔）

王文治 编曲

</div>

$1=\,^\flat B$

[乐谱：卖身纸]

[①] 影片《天仙配》根据陆洪非先生的舞台本《田桑孤》改编，由时白林、王文治编曲，葛炎担任音乐顾问。

这段由四个乐句组成的〔男平词〕，前三句的落音都在主音"1"上，而终止音却落在上主音"2"上，其调式似属五声商，或宫、商交替调式，而通过对众多不同形式〔男平词〕及其主音"宫"在旋律运动中的作用进行分析，可知〔男平词〕属于五声宫调式，它的〔落板〕也是个半终止型的乐句，其全终止型的乐句是散唱的〔切板〕：

〔男平词〕的〔切板〕和〔女平词〕的〔切板〕一样，也是乐句短小，旋律性较差，故在实际运用中〔落板〕多于〔切板〕。

关于男、女〔平词〕基本结构的异同，现将例142和145两曲调列表于下，

以便于比较。

腔体与定调 句序 结构	女平词，1=♭E				男平词，1=♭B			
	起板	下句	上句	落板	起板	下句	上句	落板
唱词字数	8	7	7	11	10	10	8	8
占小节数	5	3 或 4	2	7	6	4	2	5
乐句落音	5	5	6	6	1	1	1	2
民族调式	五声♭B徵				五声♭B宫			

由上表可以清楚地看出：男、女〔平词〕的四个基本乐句都是〔起板〕和〔落板〕句最长。上句最短（都是两个小节），下句又基本上比上句长一倍（三或四个小节）；它们的音阶排列都是五声音阶，所不同的是〔女平词〕为 **5 6 1 2 3**，是五声徵调式，〔男平词〕为 **1 2 3 5 6**，是五声宫调式；它们的主音相同，都是♭B，但宫音的位置不同，〔女平词〕宫音的位置是♭E，〔男平词〕宫音的位置是♭B，因此在演唱中，男女转接时就形成了同主音的近关系调的转换。

D. 男平词的上下句结构

〔男平词〕上下句结构的手法、性格特征，都与〔女平词〕完全相同。如例 146：

例 146

年年有个三月三

（《蓝桥会》魏魁元唱腔）

王少舫 演唱
夏英陶 记谱

$1=♭B \quad \frac{2}{4}$

〔起板〕

$\frac{2}{4}$ (5·6 1 2 6 5 3 2 | $\frac{4}{4}$ 1· 2 1 1 5 6 1 6) | 6 6 1 5·3 1 6 5 5 3 5 |
　　　　　　　　　　　　　　　　　　　　　　　　年 年　　　有　个

2 1 (7 6 5 6 7 6 1 6) | 5·6 5 1 2·3 5 5 | 6 5 5 3 2 1 2 3 |
　　　　　　　　　　　　　　　　　　三　　　　　　　　　　　　月

(sheet music - 黄梅戏音乐 notation)

三，

先生放学我转回还。

一来是　回家去父母奉看，二来是回家转调换褴衫。人说蓝桥造得好看，我心想到蓝桥景致来观。

〔迈腔〕

撒开大步蓝桥往，话不虚传果是真言。

```
‖: 5 3 5   6 6 1 6 5 | 5 5 1  2 1 2 3 | (2 3) 5 6 5 6 1 6 1 |
   这蓝 桥  造 得     有 七    孔，         三      孔
   玉石  狮子  在    桥 头    站，         乌      木
   也有  大船  上    湖       广，         也      有

   3·5 1 3 2 1· | 2·3 5 6·5 3 5 | 2 1 (7 6 5 6 1 6) :‖
   流   水 四 孔    干。
   栏   杆 镶 两    边。
   小   船 下 苏    杭。

   5 3 5   6 6 1 6 5 | 5 5 1  2 1 2 3 | (2 3) 5  6 1· |
   见几个 老渔翁    手执    钓 竿，      见 几个

   3 3 1 3 2 1 1 | 2·3 5 6·5 3 5 | 2 1 (7 6 5 6 1 6)
   大姐们   在 漂 洗 褴 衫。

‖: 1 1 6 1  2 2 3 5 ⁶⁵ | 5 5 1  2 1 2 3 | (2 3) 5  6 1· |
   这蓝 桥 造得  好   缺少    一 样，       缺 少个
   人说    蓝桥  边   有 蓝   井，         我 心 想

   3 3 1 3 2 1· | 2·3 5 5 6 5 3 5 | 2 1 (7 6 5 6 1 6) :‖（下略）
   小 茶  棚  解  我  的 口 干。
   到 蓝  井  去  饮  清 泉。
```

这段〔男平词〕也是二十多句唱词，除〔起板〕和〔迈腔〕一句（"撒开大步蓝桥往"）外，其余也全是由上、下句式的结构处理，曲调无多大变化。在旋律运动中，"1"一直都是处在支柱的位置，因而它的调式是♭B宫。

E. 快平词

〔平词〕的演唱速度多在每分钟70至90拍之间，遇有感情需要激动的唱词，多用〔火攻〕或〔三行〕处理，〔快平词〕较为少见。

第二章 黄梅戏音乐的分类及其构成

例 147

男快平词

（《凤凰记》张孝唱腔）

查瑞和 演唱
时白林 记谱

$1=\flat B$ $\frac{2}{2}$ $\lrcorner=96$

上句
5 6 i i i | 5 6 i 6 5 3 | 0 5 6 i · | i 5 i 6 5 3 |
张 孝 生 来 命 刚 强， 亲 生 母 亲

下句
3 5 6 i 6 5 3 5 | 2 1 (i 5 6 i) | i 6 5 5 6 5 |
早 年 亡。 恨 我 的 爹 爹

上句
3 5 3 2 3 5 1 | 0 5 6 i · | i 5 i 6 5 3 | 3 5 6 i 6 5 3 |
娶 晚 母， 晚 母 得 病 在 牙

下句
〔迈腔〕
2 1 (i 5 6 i) | 3 3 2 3 5 · | 3 3 2 3 5 · | 5 - 3 - |
床。 急 急 忙 忙 厨 房 往，

2 · (3 2 i 6 i | 2 · 3 5 i 6 5 3 2 | 1 · 2 i 5 6 i) |

下句
i 6 5 i 6 5 3 | 3 5 6 i 6 5 3 · 5 | 2 1 (i 5 6 i) |
拿 一 把 切 菜 刀 衣 袖 中 藏。

〔迈腔〕
3 3 2 3 5 · | 3 3 2 1 3 5 | ₩ 5 - 3 - | 2 - $\widehat{1}$ - ‖ (下略)
急 急 忙 忙 花 园 往，

这段〔快平词〕的首句，既未用旋律性较强的大腔〔起板〕处理，也未用占

① 〔男迈腔〕将音终结在主音"1"上，较为罕见。

三个小节时值的〔迈腔〕处理，而是直接用了上下句式的结构形式，干脆、贴切。

例 148

女 快 平 词
（《荞麦记》三女儿唱腔）

丁俊美 演唱
时白林 记谱

$1=E$ $\frac{2}{2}$

((白)烧了？烧得好！我喜欢哟！哈哈哈哈！匡 0) 5 5 6 5 |
　　　　　　　　　　　　　　　　　　　　　（唱）是 是 是 来

5 2 2·3 1 | 0 5 3 5 | 3 2 1 2 0 3 |
明 白 了，　　穷 骨 头 穿 上 皮 袄 也

5 2 5 3 2·1 | 6 5（呆匡呆）| 5 2 3 1 1 |
有 些 发 烧。　　　　　　　你 要 讨 来 到

2 2 6 5 6 | 5 5 2 3 3 1 6 5 | 2·3 5 5 2 2·1 |
别人家 去 讨，我不是你的亲生女 叫 的什么姣 姣。

渐慢
6 5（呆匡呆）| 5 2 3 3 1 | 2 2 6 5 5 6 |
　　　　　　　　非 是 女 儿 　将 娘 耻 笑，

$\frac{4}{4}$ 5 2 3 3 2·3 2·1 | 6 5（呆匡呆）| 6 3 5 5 6·1 2 1 2 |
娘 有 当 初　　　　　　　女 儿 才 有 今

3·↓ 0 3 2 3 2 1 2 | 6·5 6 1 3 2 3 2 1 2 | 6 — 0 0 ‖
朝。

(2)平词的补充乐句及其表现意义

为了表现复杂的戏剧情节和人物感情的变化，在实践中艺人们归纳了一套既便于掌握又带有若干程式性的情绪乐句，作为〔平词〕基本腔体的补充，

以扩大其表现力。

A. 起板（起腔）

〔起板〕又叫〔起板句〕〔起腔〕，是〔平词〕的开始乐句，表达安静、稳重的情感。

〔女起板〕

a.

七字句的女起板

（选自《蓝桥会》蓝玉莲唱段）

严凤英 演唱

```
5 5̄6̄5̄³ 2̄5̄ | ⁵₅3̄·2̄ 1̄2̄ | 6̄5̄ (4̄3̄ 2̄3̄ 5̄3̄) |
春  开        牡 丹
5 3 1 2̄3̄2̄3̄ ³1̄·2̄ | 3̄·1̄2̄ 5̄3̄ | ³2̄·3̄1̄2̄6̄5̄· ‖
夏               开    莲，
```

b.

十字句的女起板

（选自《女驸马》冯素珍唱段）

潘璟琍 演唱

```
1 2̄1̄2̄ ⁵₅3̄ 1 | 2̄2̄3̄ 2̄·1̄ 6̄1̄2̄ | 6̄5̄ (1̄7̄ 6̄5̄6̄1̄ 5̄7̄) |
驸 马  他       要 读                    书
¹6̄ 6̄1̄5̄ 6̄·1̄2̄1̄2̄ | 3̄·1̄2̄ 5̄3̄ | 2̄·1̄6̄1̄2̄1̄ 6̄5̄· ‖
不 肯              安   眠，
```

c.

带滚唱的女起板

（选自《渔网会母》黄氏唱段）

潘泽海 演唱

```
²2̄³2̄ 5̄3̄ 2̄³2̄1̄6̄ | 2̄³2̄ 2̄³2̄1̄2̄ 6̄5̄· | 2 5̄3̄ ²3̄·2̄1̄0̄ |
左 牵 男，        右 牵 女，          金 元 儿，
```

以上三例的共同特点是：调式主音"5"在旋律运动中突出、稳定，是女腔中一个非常明显的特征音。

〔男起板〕

a.

带帮腔的七字句男起板

（选自《大辞店》张德和唱段）

胡遐龄 演唱

b.

带偏音的七字句男起板

（选自《梁山伯与祝英台》梁山伯唱段）

王少舫 演唱

c.

十字句的男起板

(选自《天仙配》董永唱段)

<p align="right">王少舫 演唱</p>

卖身纸写的是 无挂 无牵,

上例中的 a、b 两例都是七字句,a 例的旋律多在高音区,激昂高亢;b 例的旋律因偏音清角和频繁润腔的出现,抑郁悲凉;c 例的旋律起伏不大,稳重、深情。三例的共同特点是:调式主音"1"在旋律运动中突出、稳定,是男腔中一个非常明显的特征音。

B. 迈腔

"迈"有跨步和走动的意思,因此〔迈腔〕多为人物在台上有戏剧动作,位置改变和思路转移等而设置的一种专用乐句。

〔女迈腔〕

a.

终结音落在下属音"1"的女迈腔

(选自《春香闹学》春香唱段)

<p align="right">潘璟琍 演唱</p>

轻轻 我把 花园 门 进,

b.

终结音落在调式主音"5"的女迈腔

（选自《荞麦记》王安人唱段）

丁永泉 演唱

5 53 5 3 2 5 ⁶5 53 | ³2 23 1 6 5 | 6 53 | ³2 31 ³2 16 | 5 - 0 0 ‖
不顾　　羞耻　　三 女 儿 家 往，

c.

终结音落在属音"2"的女迈腔

（选自《天仙配》七仙女唱段）

严凤英 演唱

艹 2 2 5 65 3 32 1 1 0 | 2 26 ⁵⁴5 - 1·2 3 5 3 2 - ‖
守着这　　孤单 岁月　　何时　　了？

〔男迈腔〕

a.

终结音落在三音"3"的最常见男迈腔

（选自《蓝桥会》魏魁元唱段）

王少舫 演唱

5 53 5　6 6 1 6 5 | 5 5 1　2·3 4 | [~]3 - 0 0 ‖
迈步　　去到　　蓝桥　　边，

b.

终结音落在上主音"2"的男迈腔

（选自《山伯访友》梁山伯唱段）

饶庆云 演唱

5 65 1 61 2 23 5653 | (2 3) 5 35 6 1 1 2 6 5 |
好九　　弟　　　　　　挽　扶我

还有一种将终结音落在调式主音"1"上的〔男迈腔〕，见例147末句。

C. 哭板

〔哭板〕是上句的变形加散唱。可半句散唱，也可全句散唱；可用在唱腔的开头，也可用在唱腔的中间。表达激动、悲伤的情感。常与〔单哭介〕联用。

〔女哭板〕

a.

短 哭 板
（选自《渔网会母》黄氏唱段）

潘泽海 演唱

b.

长 哭 板
（选自《小辞店》柳凤英唱段）

严凤英 演唱

这段〔哭板〕因前面的锣鼓过门是来自京戏的〔导板头〕,所以这种唱法也叫〔导板〕。

〔男哭板〕

a.

短 哭 板
(选自《金玉奴》老金松唱段)

吴来宝 演唱

不是哇爹爹贱骨头,儿来!

b.

叫头哭板
(选自《白扇记》渔网唱段)

严凤英 演唱

老娘亲,请上坐,受儿一拜,

D. 散板

传统黄梅戏的声腔中没有完整的〔散板〕。将〔迈腔〕散唱的所谓〔散板〕，既像〔迈腔〕，又像〔哭板〕，现将在传统基础上整理的两个〔散板〕分列于后，供研究。

〔女散板〕

（选自《女驸马》冯素珍、公主唱段）

严凤英、潘璟琍 演唱

〔男散板〕

（选自《罗帕记》王科举唱段）

王少舫 演唱

我看她 泪如泉涌心不忍，

E. 哭介

〔哭介〕是把感叹词与称谓升华为旋律，用以揭示人物的感情。

〔哭介〕分为〔单哭介〕与〔双哭介〕两种。〔单哭介〕较短，可单独使用，是散唱形式；〔双哭介〕相对较长，演唱时用锣鼓伴奏，并将两个排比性的乐汇分开，多和唱腔的下句联用，"上板演唱"。这两种不同的〔哭介〕都是只具有板式因素而不具备板式的腔体，因为结构太短小，是典型的补充性乐句。

〔哭介〕的用途较广，它常穿插在〔平词〕〔火攻〕〔二行〕〔三行〕〔仙腔〕〔阴司腔〕等腔体中联用，因此在板式转换中，它具有过渡、缓冲的作用。

〔女单哭介〕

（选自《山伯访友》祝英台唱段）

丁翠霞 演唱

梁兄 哥喂！

〔男单哭介〕

爹爹呀！

〔女双哭介〕

（选自《鸡血记》陈氏唱段）

阮银芝 演唱

哭一声 我的老么 公啊！

（衣 呆 呆 匡呆 呆呆呆 匡呆 呆）祥 林 夫 哇！

匡呆 呆呆呆 匡呆 呆）啊！

〔男双哭介〕

（选自《桂花树》曹振榜唱段）

丁紫臣 演唱

回头 望我的 好家 乡 哪！

（匡·呆呆呆匡呆 衣打·打衣呆呆 匡·呆呆呆呆 匡呆呆） 我的好家乡

0 打打 空匡 0 打打 空匡 打·打打打 衣呆 衣呆 匡 —）啊！

F. 行腔

〔平词〕的〔行腔〕和〔彩腔〕的〔行腔〕一样，也是一种把乐句拉长的拖腔，或〔平词〕下句的变形与扩充。

〔女行腔〕

〔女平词〕的下句一般多由三或四个小节构成，而〔女行腔〕则多以五个小节构成。

(选自《荞麦记》王安人唱段)

丁永泉 演唱

〔男行腔〕

〔男平词〕的下句一般多由四个小节组成，而〔男行腔〕则多以六或七个小节组成。

(选自《山伯访友》梁山伯唱段)

饶庆云 演唱

① 这种音型在黄梅渔鼓与〔慢七板〕中较为多见。

G. 落板

〔平词〕的〔落板〕,是加长了的下句的变形。它可以作为一个段落的结束句,即唱完之后由乐队奏过门,然后再接唱或由其他角色接唱,也可以作为全场或全剧的结束句。男、女〔平词〕的〔落板〕都是将终止音结束在下句落音的上方大二度。因为下句的落音是调式主音,(女徵男宫),所以〔落板〕的结束音是终止在各自的上主音上,即女腔落在"$\dot{6}$"上,男腔落在"2"上。

〔女落板〕

(选自《天仙配》七仙女唱段)

严凤英 演唱

[乐谱]

〔男落板〕

(选自《天仙配》董永唱段)

王少舫 演唱

[乐谱]

H. 切板

在男、女〔平词〕中,〔切板〕也是作为唱腔段落结束的一个乐句。因为它的落音是结束在各自的调式主音上,所以终止感较强。正因为如此,它不仅可以用来代替〔落板〕作为〔平词〕的结束,也常被用作〔火攻〕〔二行〕〔三行〕乃至〔彩腔〕〔仙腔〕等腔体的结束句。

〔女切板〕

a

(选自《天仙配》七仙女唱段)

严凤英 演唱

唤出土地 巧安排。

b

(选自《私情记》张二女唱段)

丁紫臣 演唱

满房中 好字画 无心观看，

昏昏沉沉 到天光。

以上两例 a 为最常见；b 的上句作散唱处理，较少见。

〔男切板〕

a

(选自《天仙配》董永唱段)

王少舫 演唱

你为何耽误我 穷人的工夫

b

(选自《春香闹学》王金荣唱段)

熊少云 演唱

就是那八洞神仙 我也不开门。

(3) 男、女平词的联用

如前文所述,在〔主调〕中遇有男、女唱腔联用者,一律以同主音不同宫系的转调方式演唱,如例149:

例 149

急忙开门快请进

(《春香闹学》王金荣、春香唱段)

陆洪非 编制
时白林 编曲

1=♭B (前2=后5)

$\underline{5\ 3}\ 5\quad \underline{6\cdot\ \underline{1}}\ \underline{6\ 5}\ |\ \underline{5\ 5}\ \underline{5\ 1}\ \underline{2\cdot\ 3}\ \underline{4}\ |\ 3\cdot\quad (\underline{1\ 2}\ \underline{3\ 5\ 3\ 2}\ \underline{1\ 2\ 3})\ |$

（王）与 小姐 暗 地 里　　终身 来　订，

〔二行〕

$\frac{2}{4}\ 6\quad \underline{5\ \overset{6}{5}}\ |\ 0\ 5\quad \underline{6\ 5\ 3\ 2}\ |\ \underline{1\cdot\ 2}\quad 3\ 5\ |\ \underline{2\ 3}\quad 1\ \|$

旁 人　　怎 能　　得 知　　情。

在传统戏中常有女扮男装的戏，如《女驸马》中的冯素珍，《西楼会》中的洪连保等。每遇这种情况，为了说明剧中人当时是以男性的形象出现，故在唱腔的使用上也唱男腔。但演唱者毕竟是女性，虽然使用男腔，为了适应女性的音域，这种女扮男装的男腔，旋律运动的线条都比真正的男腔要高。（谱见《乔装送茶上西楼》）

(4) 平词对板

在黄梅戏的声腔组成中，〔对板〕是个比较突出的腔体，本章"花腔"部分所举的各种谱例中，已将〔对板〕的部分逐个标出，如例32、33的〔开门调对板〕，例34至37的〔观灯调〕，例39、40、52、53、55等，以及"彩腔"部分的〔对板〕，请读者翻阅、比较，就可知〔对板〕的重要和丰富。

〔对板〕不仅在〔花腔〕〔彩腔〕里占有重要的位置，在〔平词〕里也有风格各异的〔对板〕。经过长期的实践和艺人的创造性劳动，〔平词〕在各种题材剧目中的广泛使用和逐步板腔化，作为插段性〔平词对板〕的运用不断丰富。〔平词对板〕不仅可以像〔花腔〕中的〔对板〕那样，保持在一个调高里演唱，也可以像〔平词〕那样，男女互转时要进行同主音不同宫系的调性、调式的转换演唱。演唱的形式可以男先唱，也可以女先唱；可以一人唱一句，也可以一人唱两句或者半句，甚至也有一人唱的〔对板〕。20世纪70年代中后期以来，作曲家们用〔对板〕这一形式编创了大量的新腔，深受人们的喜爱并广为流传。

A. 一人唱的对板

例 150

红灯挂壁上

（《私情记》张二女唱段）

丁紫臣 演唱
时白林 记谱

[乐谱]

红灯哪挂在壁　上，　满房　亮堂　堂。

揭开了青纱　帐，　帐钩子挂在两　旁。

揭开了红绫　被，　一阵　女花　香。
一对　鸳鸯　枕，　可惜　不成　双。

（平词散板）　　　　　　　　　　〔切板〕

满房中　好字画我无心　观看，　昏昏

沉沉　　到天　亮。

这首五字句上下对称结构的唱词，配以上下呼应的两个乐节，同在一个调里演唱，它的旋法原则来自《打猪草》的〔对板〕。

B. 生、旦各唱一句的对板

这种形式在传统戏中出现较多，变化也较丰富。

a. 生唱上句的对板

例 151

(选自《蓝桥会》蓝玉莲、魏魁元唱段)

严凤英、王少舫 演唱
夏　英　陶 记谱

$1=\flat E$

$\frac{2}{4}$ 2·7 3 2 | 2 3 5 | 1 1 3 6 5 | 6 1 6 1 |

(生)许　我　姻　缘　何日　得　现？
(生)倘　若　我　到　妹妹你　不　到，

5 5 2 5 3 | 2 2 3 1 | 6 5 6 1 | 2 3 1 | 2 1 6 5 :||

(旦)八　月　十　五　月　团　圆。
(旦)我二　人　在蓝井盟誓　一　番。

$1=\flat B$ (前2=后5)

$\frac{4}{4}$ 5 5 3 5　6 6 1 6 5 | 5 5 1　2·3 4 | 3 5 3 - 0 0 ||

(生)正与　大姐　叙话　一　遍，

b. 旦唱上句的对板

例 152

树上的鸟儿成双对

(《天仙配》七女、董永唱)

时白林、王文治 编曲

$1=\flat E$ $\frac{4}{4}$ $\frac{2}{4}$

抒情、愉快地 中板

(5 6 5 - - | 5 6 3 5 1 2 3 | 3 - 2 3 2 1 2 | 5 - - -)

||: $\frac{2}{4}$ 5 3 5 | 3 3 2 1 1 | 2 2 1 | 3·2 1 | 6 2 2 |

(七女)1.树　上的鸟儿　成双　对，(董永)绿水
(七女)2.从　今　不再受那奴役　苦，(董永)夫妻
(七女)3.寒　窑　虽破　能避　风雨，(董永)夫妻

7 6 1 | 6 1 6 1　2 3 1 | 2 1 #6 5 | 1.2. 5 3 2 3 5 | 3 3 2 1 ||

青山　带　笑　颜。(七女)随手　摘下
双双　把　家　还。(七女)你耕　田来
恩爱　苦　也　甜。

c. 旦唱上句带滚唱的转调对板

例 153

（选自《蓝桥会》蓝玉莲、魏魁元唱段）

严凤英、王少舫 演唱
王　兆　乾 记谱

C. 生、旦各唱两句不转调的对板

例 154

(选自《山伯访友》梁山伯、祝英台唱段)

王少舫、潘璟琍 演唱
王　兆　乾 记谱

D. 生、旦各唱两句转调的对板

例 155

（选自《游园》生、旦唱段）

阮银芝 演唱
王兆乾 记谱

（生）龙啊配　龙来　　凤啊配　凤，　大凤凰

（前 $\dot{1}$ = 后 5）

怎能 配 乌 鸦 身？（旦）龙啊 配　　龙来　　凤配

凤，　　大凤　凰喜爱　是 乌　　鸦　身。

例 155 虽转调演唱，但生、旦唱腔的音域相同，说明这是黄梅戏男班时期的声腔。从其他各例均可看出女腔旋律线的音域高于男腔四度左右。

E. 生、旦各唱半句的对板

例 156

（选自《山伯访友》祝英台、梁山伯唱段）

王兆乾 记谱

（旦）我二 人叙起来美是 不美？（生）乡　中　水，

（旦）亲 不 亲？　（生）故 乡 人。（旦）二 人 凉亭

（生）来结　拜，（旦）犹如 同娘（生）共 母 生。

《山伯访友》是个唱工戏,全剧唱词多达 1466 句。其中将一句唱词分成两个人对称、等长的乐节,这段由生、旦对唱的〔对板〕也有 140 多句。

2. 火攻与八板

〔火攻〕又叫〔八板〕。在黄梅戏的声腔里使用率较高,仅次于〔平词〕。〔火攻〕的基础结构是由四个相对称的乐句组成,但它又常以上下句的形式出现在由各种不同板式综合的唱段中。两个等长的上下句,在"三打七唱"的锣鼓伴奏阶段,又配以等长的锣鼓,每句唱腔都是八拍,锣鼓也是八拍(后来的下句锣鼓逐渐改为七拍)。所以〔火攻〕的另一名称又叫〔八板〕。传统习惯上唱得快些叫〔火攻〕,唱得慢些叫〔八板〕。该腔除可独立使用外,还常与〔平词〕〔二行〕〔三行〕等腔联用,形成板式与情绪上的对比,加强唱腔的层次感。〔火攻〕的唱腔字多腔少,旋律较粗犷、简练。〔火攻〕适于惊慌、愤怒、恼恨等情绪的表达,〔八板〕适于苦闷、失望、焦愁等情绪的表达。〔火攻〕的节拍为 $\frac{1}{4}$,习惯记谱常作 $\frac{2}{4}$,但击板仍按 $\frac{1}{4}$。

(1) 女火攻

A. 上下句基本结构

黄梅戏的剧目除花腔小戏外,唱词的结构多为民间讲唱文学的七字和十字句。上例中既可安排七字句,也可安排十字句。旋律只标出了基本的框架音,实际演唱时的旋律则极为丰富多彩。

B. 四句基本结构(按七字句排列)

这种四句的结构型使用得较为广泛,但不定型。在没有专职音乐工作者参加的情况下,上例四句的落音也有 re(2)、la(6)、sol(5)、do(1)或 sol(5)、la(6)、sol(5)、la(6)等不同的样式,所以它的调式不是很明确。锣鼓的打法均为腔完锣起,锣收腔起。

C. 补充乐句

〔火攻〕由于板速、句幅等方面的限制,故而不能像〔平词〕那样有众多的补充乐句来扩大其表现力。它的起板,即第一句;它的落板,即第四句。〔火攻〕的起板落板只是将速度略放慢,用锣鼓结束。在表演进行中为了情绪或空间的转换,它也有个用以代替上句的〔迈腔〕,如:

a.

b.

(选自《张朝宗告漕》陈氏、三女儿唱段)

丁永泉、严松柏 演唱
时　白　林 记谱

〔火攻〕
我好比 吃醉酒 方才醒,
抬头只见小姣生。开言只把
〔火攻〕
姣儿问,三女儿上前去你快请爹
尊。
〔火攻迈腔〕
母亲暂把后堂踏,

在上面的a、b两例中,a例为常见。b例中的〔火攻迈腔〕由于偏音"7"的强调,有明显的离调和动感。

(2) 男火攻

A. 上下句基本结构

上句

一二三四五六七,
一二三四五六七八九十,

同〔女火攻〕的上下句一样，这里的旋律也只标出了框架音。

B. 四句基本结构（按七字句排列）

从谱例上看，〔男火攻〕虽似属 2（re）调式，但它在使用时常以〔平词〕的〔切板〕作结束句，而〔切板〕的末音是落在"1"上，终止感很强；也有以〔平词〕的〔落板〕作结束句的，〔落板〕的末音又是落在"2"上。因此，〔男火攻〕的调式也不是很明确。

〔男火攻〕的补充乐句也只有〔边腔〕一种，见例193和该段的剖析。

(3) 不同风格与结构的火攻实例

A. 女火攻实例

例 157

（选自《告漕》陈氏唱段）

丁永泉 演唱
时白林 记谱

$1=$ B① $\frac{1}{4}$

```
(1·2 | 35 | 23 | 21 | 2·1 | 26 | 16 | 5)
 35 | 55 | 63 | 3 | ³1 | 12 | 35 | 31
 二爷   夫  告 经 承  诚  心  已 定，
 2 | (过门同上) 3 | 5 | ⁵32 | 32 | 1·2
                千   言  万   语  劝 不
 53 | 232 | 1·6 | (过门同上) 3 | 3 | 55
 回      心。                  低 下 头 来
 32 | 3 | 1 | 35 | 2 | (过门同上) 35 | 53
 心  测 论，              自 古  道
 53 | 32 | 16 | 53 | 232 | 1 | (过门同上) 53
 儿  女  痛  人  心。               回
 5 | 25 | 3 | ³1 | 33 | 31 | 2 | (过门同上)
 头  只把   三  女  儿  叫，
 55 | 55 | 32 | 1 | 65 | 53 | 232 | 16‖
 小娇  儿 莫绣 花 见过  娘   亲。
```

① 该段虽属旦腔，但因系男演员演唱，故定调与现行的旦腔 $1=♭E$ 不同。

这段〔女火攻〕的前后均与〔男火攻〕相接。上句固定落 2（re），下句是 1（do）、6（la）相间，这种样式在传统戏中较为多见。节奏与旋律的变化是因为唱词的词组不同，也是为了吐字清楚，字正腔圆，这是戏曲艺人演唱中非常注意的。

例 158

一脚跳出是非地

（《罗帕记》陈赛金唱腔）

胡遐龄 演唱
时白林 记谱

(曲谱)

| 匡 呆) | 6̇ 2 | 2 | 2 1 6 | 6̇ | 1 1 6 | 6̇ 1 |
| 凄 惨 惨 泪 汪 汪 寸 步 难 |

| 3 5 | 5 3 | 2 2 | (锣鼓同前，略) | 2 1 6 | 6̇ 1 | ⁱ⁻₃6 6̇ |
| 移， 寸 步 难 移 |

〔切板〕
(匡 呆) | ⅲ 5 3. 1 | 3. 5 2 - | 1 ³⁼₂ 2 3 6̇ 5 - ‖
只见 公 公 哎 把 车 推。

这段〔火攻〕的上下句结构原则与例157基本相同，上句落 2（re），下句落 6̇（la），不同的是它的每个上句在锣鼓过门中都重复了末三个字，这三个字的乐节旋律与下句一样，都落在 6̇（la）上，感觉似乎上下句不分。末三字本来是由打锣鼓的人帮腔的，不过帮腔这种形式在中华人民共和国成立前即已废除。这段唱腔是用〔平词〕的〔切板〕作结束句，终止感较强。这段唱词也可以唱成这样：

例 159

两脚跳开是非境地

（《罗帕记》陈赛金唱腔）

潘泽海 演唱
时白林 记谱

¼ （冬冬 | 冬冬冬冬 | 匡匡 | 令匡 | 衣令 | 匡令 | 匡令 | 匡 呆） |

上句
5 5 | 3 5 | 5 6 | 5 ³⁼₅ 5 3 | 5 5 | 3 1 | ³⁼₂ 2 |
两脚 跳开 那 是 非 境 地呀，

（匡令 匡令
下句
匡令 | 匡 令匡 | 匡 令 | 匡 呆） | 3 5 | 5 3 |
思 家 乡

这段〔女火攻〕的每句落音分别为"2、6、1、5",调式明确。

例 160

只见母亲后堂踏

（《告漕》三女儿唱段）

龙昆玉 演唱
时白林 记谱

(匡令令 | 匡呆 | 呆) | 3 5 | 3 3 | 3 0 | 1 1 5 | 5 5 |
　　　　　　　　　　　爹是 猛虎　儿喂　不

1 1 | 5 | 6 | 5 0 | 5 3 | 3 3 | 5 2 | 2 1 |
怕呀，　　　　儿唉　不　　怕呀，

2 | 2 |（锣鼓同前上句，略）1 1 | 1 1 | 5 6 | 6 5 |
　　　　　　　　　　　　　　就是 那 五阎罗

3 5 | 5 5 | 5 3 5 | 3 |（锣鼓同前下句，略）6 1 5 | 5 5 |
也要　见　他。　　　　　　　　　　战惊惊

1 5 | 65 | 3 3 | 3 5 | 1 1 | 1 5 | 6 | 5 |
跪米　行　口讲　好　话吔，

3 3 | 3 3 | 5 2 | 2 1 | 2 1 |（锣鼓同上）
口讲　好　话呀，

〔二行〕慢速

2/4 1 1 | 6·5 3 5 | 3 3 5 0 | 5 3 6 5 | 5 3 0 |
　尊叨　声　爹爹　听根　芽。

〔二行上句〕

0 5 | 0 1 1 | 1 2 5 | 65 0 | 2 2 5 | 1 1 | 65 |
广　济县 八经承 势力皆 大吔，

〔二行下句〕

0 3 | 3 | 5 3 | 3·3 3 5 | 5 3 5 | 6 5 | 5 3 |
与　县主 他 知交　不分 两　家。

0 1 | 1 5 | 67 6·5 | 3 0 | 5·3 #2 | 5 0 5 5 |
人　多 财　广 谁　不 怕，树大

第二章 黄梅戏音乐的分类及其构成

3 3 0 | 5 3 $\overset{6}{5}$ | $\overset{5}{3}$. 0 0 i | $\overset{\frown}{6}$ 5 $\overset{5}{3}$ |
根深　谁敢　　挖。　　　　行　内米

$\overset{5}{3}$ 3 $\overset{5}{5}$ $\overset{1}{3}$ 0 | i 5 5 | $\overset{1}{i}$ $\overset{2}{i}$ 6 5 | 0 5 3· | $^{\sharp}\overset{\frown}{2}$ 5 |
有人籴　无人作价吔，　　母　　亲

3· 3 5 $\overset{65}{3}$ | 5 $\overset{6}{5}$ 3 5 | 5 3 0 5 3· | 3 $^{\sharp}2$ 3 |
也只能　绩麻纺　纱。　　　兄　长哥

3· 3 3 0 | 3 3· $\overset{6}{5}$ | 3 3 5 0 | 0 5 | 5 3 5 3 |
攻诗书　指望发　达吔，　三　女儿

$\overset{5}{6}$ 3 3 5 3 | $\overset{5}{6}$ 3 3 $\overset{6}{5}$ | 5 3· | 0 5 | 5 3 |
过几载呀嫁往婆　家。　　会　打

$\overset{23}{2}$ 2 1 0 | 5 i i | i 0 5 5 i | $\overset{1}{i}$ 5 0 | 3 3 5 $\overset{6}{5}$ |
官司　要钱撒，有理无钱　爹莫进

渐快

$\overset{6}{5}$ 3 0 5 0 | i $\overset{\dot{2}}{i}$ i i | $\overset{\dot{2}}{i}$ i 3 3 $\overset{5}{3}$ |
衙。　大　路旁边失骡马，开口

更快

i $\overset{1}{i}$ 5· | 3 3 5 | 3 5 3 | 0 5 | 0 i |
告人　爹爹　差吔。　　扫　开

〔火攻〕**慢一倍**

$\dot{2}$ $\dot{2}$ i i i i i i 0 | $\overset{1}{4}$ i $\overset{\dot{2}}{i}$ | i $\overset{67}{6}$ | 3 $\overset{5}{3}$ | 5 0 |
门前雪让人跑马，这经　承爹莫告

(打打　打打

3 5 3 5 | 5 $\overset{67}{6}$ | 3 5 | 3 | 衣呆 | 衣呆 | 匡 | 匡)‖
让与　别　家。

这段〔女火攻〕的唱法较老。上句落"2",下句落"3"。它是以〔火攻〕开始,中间夹了一段〔二行〕,(这里〔二行〕的下句也是落在"3"上),然后又以〔火攻〕结束。这段由两个不同腔体组成的唱段,构成了一个完整的D角调式。旋律的变化虽然少些,但板式安排得很有层次。演唱者龙昆玉是皖西南的望江县人。宿松、太湖、望江等县的唱腔保留高腔的韵味较多,与黄梅采茶戏的风格也比较接近。

例 161

你我夫妻多和好

(《天仙配》七仙女唱段)

时白林 编曲

这是一张黄梅戏乐谱页面，包含简谱与唱词。

```
mf                                    ff
2) 5 3 5 | 6 5 3 | 3 (2 3 5 | 3 2 3 5 | 2 5 0 3 2 | 1 2 3) |
   撕 片   罗 裙

mf                                              f
3 1 | 3·5 2 | 2 (3 2 1 | 2 3 2 1 | 2 5 0 7 | 6 1 2) |
当 素    笺，

                                        f
5 2 5 | 3 2 1 | 1 (2 1 7 | 1 2 1 7 | 1 1 0 7 6 | 5 6 1) |
咬 破   中 指

3 2 | 2·1 6 | 6 (7 6 5 | 6 7 6 5 | 6 6 0 2 3 | 2 5 6) |
当 羊  毫。

                    3/4                   2/4
0 5 3 5 | 6 5 | 0 5 3 5 2 | 0 5 3 5 | 2 3 1 |
血 泪 写 下   肺 腑 语，   留 与   董 郎

              慢〔打单板〕
0 3 2 1 | 6 1 5 | 0 1 6 3 | 2 1 6 3 | 2 1 2 |
醒 来   瞧。   来 年   春 暖 花 开   日，

                          〔哭介〕
0 5 3 6 | 5 4 | 3 - | 2 3 2 1 3 | 2 - |
槐 荫 树   下   啊！

3 2 2 1 6 | 6 (6 1 7 6) | 5·6 1 3 | 2 7 6 | 5 - |
董 郎 夫！              啊！

3·3 2 2 | 2·1 6 1 6 | 6 1 3 | 5 7 6 | 5 - ‖
把 子 来 交 把           子      交。
```

这段〔火攻〕的改动较大(包括板式与节奏的布局),它是以〔火攻〕为基础加进了新材料编创的唱腔。一句唱词拆成两个乐节,中间穿插自由反复的过门,演员可以在唱腔进行中根据剧情的需要自由地做些动作。

B. 男火攻实例

例 162

(选自《告漕》张朝宗唱段)

严松柏 演唱
时白林 记谱

① 这段是男班时期的唱腔,当时为求演唱时的音域合适,用 $1={}^\sharp F$,与现行的 $1={}^\flat B$ 不同。

第二章 黄梅戏音乐的分类及其构成

```
5·4 | 52 42 | 1) | 1̇ 6 | 65 | 3 1̇ | 65 |
              有 道   是 夫 有   刚 强

3 | 65 | 3 5 | 5 | （过门同上） | 1̇ 6 |
妻 有  志，                    夫

5 | 35 | 32 | 1·2 | 32 | 35 | 2 ‖
刚 妻 强  怕 的 是  谁？
```

这段〔男火攻〕和例157的〔女火攻〕是根据中华人民共和国成立初期录音记谱的，那时刚开始用丝竹乐器不久，只有这样一个男女通用的〔火攻〕过门，为了便于叙述，现仍按原录音记谱，这也从侧面反映了黄梅戏音乐发展的历史。

例163

（选自《天仙配》董永唱段）

时白林 编曲

$1=\flat A$

```
⩲ 1̇ 1̇ 1̇ 1̇ - 3 3 6·1̇ 5· (67 | 1̇ 5̇ -) 1̇ 1̇ 3 3
  从 空 降 下 无 情 剑，              斩 断 夫 妻

6·1̇ 5 ⤵ | 5/4 3 6 3·5 2 - | 1/4 0 1̇ | 1̇ 1̇ | 6·6 | 66 |
呀     各 一    边。          说 什 么 夫 是 凡 人

3 | 3 | 6·1̇ | 5 | 0 1̇ | 65 | 5 | 53 |
妻 是 仙，     既 与 我 成

5 6 | 6 (5 | 3535 | 6) | 3 3 | 6 65 | 3 6 | 5 43 | 2 |
婚           就 不 该  上    天。

（过门略） 1 | 12 | 33 | 3 | 03 | 33 | 6·1̇ | 5 6 |
        土 地 神 来  土 地 神！  当
```

$$5 \mid \overparen{54} \mid \overparen{43} \mid \overparen{23} \mid \overparen{56} \mid \overparen{43} \mid 2 \mid \overparen{11} \mid \overparen{12} \mid$$
初　你　是　主　婚　人，　　今　天

$$\overparen{33} \mid 30 \mid \overparen{33} \mid \overparen{6 \cdot \underline{1}} \mid 5 \mid \text{卅}5 \; 0 \mid \overparen{555} \overset{3}{\underline{5}} \overset{5}{\underline{3}} \overparen{56 \cdot} \mid$$
她要　　　上　天　去，　　你　　你你你你为何

$$\frac{2}{4} \; \overset{ff}{(\underline{\underline{111}} \; 6)} \mid \text{卅}\underline{\underline{1}} \underline{i \cdot} \; \underline{\underline{i}} \; 6 \; \overparen{\underline{\underline{6}} \; \underline{5}} \mid 3 \cdot \; \underline{5} \mid 2 \; - \mid\mid$$
　　　　　　不　来　显　神　灵？

这段唱腔虽从节奏的松紧、曲调的旋法等方面用作曲的手段作了新的处理，但旋律始终严格按照〔火攻〕上下句的结构进行。

例 164

行慌忙来走慌忙

（《双合镜》家院唱段）

王剑峰　演唱
时白林　记谱

$1=$B$ \; \frac{1}{4}$

（衣　冬　　衣　冬

$$\overset{3}{3} \underline{1} \mid \underline{2} \overset{\sim}{3} \mid \overset{2}{3} \underline{3} \mid 3 \cdot \underline{2} \mid 1 \mid \overset{5}{3} \underline{3} \mid \overparen{31}$$
行　慌　忙来　　　走　　　慌　忙喏，

匡冬冬　冬冬　匡冬冬　冬冬　匡冬冬　冬冬　匡　呆）

$$2 \mid 2 \overset{3}{\underline{2}} \mid \overset{6}{\underline{1}} \mid 1 \mid 1 \overset{3}{\underline{2}} \mid \underline{21} \underline{6} \mid 0 \mid 0$$
　　　　　走　　慌　　忙，

（衣　冬　　冬冬冬冬

$$3 \cdot \underline{2} \mid \underline{12} \mid 2 \mid \overset{2}{\underline{3}} \mid \overset{\sim}{1} \mid \underline{12} \mid \underline{21} \underline{6}$$
一　口　鲜　血　　绕　胸　膛。

匡　匡　令匡　衣令　匡冬冬　匡冬　匡　呆）

[乐谱：鱼儿逃脱了千层网，呵……千层网，……]

[平词]
1 = ＃F (前3＝后6)

[乐谱：虎口内逃出　主仆一呀　双。]

这是一种老的唱法，与前两例在曲趣、结构上都有明显的不同，艺人曾称它为〔八板头〕。它不同于一般常用的〔八板〕。〔八板〕与〔平词〕都属于〔主调〕腔系，常规都是在一个宫调里演唱，而这段〔八板头〕则是在〔平词〕的下属调进行，到末句"虎口内逃出主仆一双"〔平词〕时才能转到它的属调（1＝＃F）里来。另外，该腔上下句的长短也不对称，锣鼓的打法也别致，不是腔完了起锣，而是插在唱腔中打，这种形式叫"靠腔锣"或"套腔锣"，有帮腔的痕迹。

(4) 男、女火攻的联用实例

例 165

不好，不好，三不好！

（《春香闹学》春香、王金荣唱腔）

陆洪非　词
时白林　编曲

1 = ♭E

〔打双板〕快速

[乐谱]

$\frac{3}{4}$ 5·5 35 6 | $\frac{2}{4}$ 3 1 | 3 5 653 | 2 (5 321 |

（春香）不 好, 不 好,　　　三 不 好！

2 3 2) | 5 3 5 | 5 3 3 2 | 1　3 2 | 2 1 6 |

　　　　花 园 之 事 发 作 了,

(5·2 35 | 3212 6) | 3 2 3 5 | 5 3 2 1 | 1　2 |

　　　　　　　　　我 家 员 外　心 烦

6·5 | $\frac{3}{4}$ 5·3 2 2　3 | $\frac{2}{4}$ 1　3 2 | 2 1 2 6 |

恼,　　打 得 小 姐　　泪 如 涛,

(1·2 3 5 | 2 3 321 | 6161 23 | 1 6 5) | 5 2 3 5 |

　　　　　　　　　　　　　　　　小 姐

2 3 1 | 3 1 2 3 | 6 5 | 5 3 5 | 5 6 5 |

命 我 送 一　 信,　 叫 你　今 夜

3 5 3 | 2 3 1 | (5·6 5 3 | 2 3 2 7 | 6 2 3276 |

远 方 逃。

1 = ♭B（前 7 = 后 3）

5 6 5) | 3　3 | 6 6　1 | 3　3 | 6·1 5 |

（王）听 说 员 外　　　心 怒 恼,

6　5 | 5 5 3 2 | 1　3 | 3·5 2 | (1·2 3 5 |

吓 得 金 荣　遍 身 烧。

2321 2) | 1　1 2 | 3 3　2 | 1　3 | 2 3 1 |

　　　　无 凭　无 证　我 不 怕,

第二章 黄梅戏音乐的分类及其构成

6 5 | 5 5 3 2 | 1 3 | 5 3 2 | (1· 2 1 6 |
装 聋 作 哑 来 推 掉。

5 6 5 3 | 2 5 5 3 2 | 1 2 1) | 3 3 | 6 6· |
　　　　　　　　　　　　　　　　打 只 打 你

1 1 3 | 6· 1 5 | 3 1 6 5 | 6 5 | 3 1 |
黄 府 小 姐， 不 干 我 金 荣 半 分

3· 5 2 | (4· 5 6 1 | 5 6 5 4 | 2 4 2 4 5 6 | 4 2 1) |
毫。

$1=\flat E$(前 1 = 后 5)

$\frac{3}{4}$ 5 5 3 5 6 | $\frac{2}{4}$ 3 1 | 3· 5 2 | $\frac{3}{4}$ 5· 3 2 2 3 |
（春香）我将先生　　忙 推 开，　　书 位 搜 出

　　　　　　　　　　　　　　　　　　p　　　　　　　　　　　　mp
$\frac{2}{4}$ 1 | 3 2 | 2 1 6 (7 | 6 6 0 6 7 | 2 2 0 2 3 | 5· 6 5 3 |
金 钗 来。

$1=\flat B$(前 7 = 后 3)

2 3 2 7 | 6 2 2 7 6 | 5 6 5) | 3 3 | 6 6 1 |
　　　　　　　　　　　　　　　　（王）小 小 金 钗

3 3 | 6· 1 5 | 6 5 | 5 5 3 2 | 3 5 |
是 我 打， 打 把 小 妹 嫁 婆

$1=\flat E$(前 1 = 后 5)

1 2 | 5 5 | 6 5 | 3 1 | 3· 5 2 |
家。（春香）新 打 金 钗 亮 晃 晃，

$1=\flat B$(前 5 = 后 1)

5 5 3 | 2 3 2 1 | 1 6 3 2 | 2· 1 6 | (1· 2 1 6 |
为 何 带 有 菜 油 香？

```
 5 6 5 3 | 2 5 5 3 2 | 1 2 1) | 3  3 | 6 6  1 |
                           （王）昨   夜   读  书
```

〔切板〕
```
 3  3 | 6·1 5 | 廿5 5 6 56 5 #2 3 - : 2 35 23 1 - ‖
 灯  不 亮，    金  钗 别 灯     菜  油  香。
```

这段由七字句的词格组成的男、女〔火攻〕,曲调上虽作了些新的处理,但在男女腔转接时严格恪守〔主调〕腔系同主音不同宫系的转调法进行。

3. 二行

〔二行〕是一种对称结构的双句体,节拍为单眼板($\frac{2}{4}$),多在弱拍开口,比较适用于简短的叙事、回忆和不安等类型的情绪。也有人将〔二行〕叫〔数板〕。

〔二行〕由于没有完整的起板、落板等补充乐句,所以该腔不独立,每次出现时多与〔平词〕〔火攻〕等腔联用,并且联用时又多从它们的下句接腔,常有越唱越快的现象。在使用习惯中,该腔和〔平词〕〔火攻〕一样,在同一个主音上,女腔是用五声徵调式,男腔接唱时则要转到属调用五声宫调式,女腔再接时仍回到原调。

(1) 女二行及其不同风格的实例

A. 上下句的基本结构

```
上句: 5 6 | 0  5 | 6 5 | 3 2 | 1  2 ‖
      一     二 三  四 五  六 七,

下句: 5 3 | 2 3 2 1 | 6 1 2 3 | 1 6 5 ‖
      一 二  三  四     五  六    七。
```

上句也可以落 **1**(do)或 **6**(la),下句也可以同上句等长,不过以这种样式最为多见(下句从上句末小节的弱拍起)。

B. 几种不同风格的实例

例 166

（选自《告漕》陈氏唱段）

丁永泉 演唱
时白林 记谱

1 = B 4/4

〔平词迈腔〕

| 5 3̂5̂ 5̂3̂ | 3̂1̂2̂ ³⁼2̂ | 1̂ 6̂6̂ 5̂5̂ 6̂ 5̂3̂ | 2̂3̂2̂ 2̂3̂2̂ 1̂6̂ 3̂2̂3̂ |

为人　　在世　　　莫把气当先，

| 2 6̂ 5̂· （6̂ | 5̂·6̂ 1̂7̂ 6̂1̂2̂3̂ 2̂1̂6̂3̂ | 5̂⁴⁼5̂ 3̂5̂ 2̂3̂ 5̂） |

〔二行〕

2/4 | 5̂3̂ 2̂ ³⁼2̂ | 0 1̃ | 2̂ ³⁼2̂1̂ | 2̂↗ 6̂6̂ 1̂ | 6̂5̂ 5̂ | 0 5̂ |

行　　　凶霸　道夫莫要上　前。　　　三

| 0 ²³⁼2̂ | 5̂3̂ 2̂ 0 | 3̂2̂ 1̂ | 2̂ ³⁼2̂ 6̂ 6̂ | 1̂ 1̂6̂ 5̂ |

拳两足　将人打　死，拉拉　扯扯

| 5̂·6̂ 1̂2̂ | 6̂5̂ 5̂· | 0 5̂ | 0 2 | 5̂3̂ 2̂ 0 | 2̂3̂ 1̂1̂ |

到　官前。　　　原　告衙前　丢了一张

| 2 6̂1̂1̂ | 3̂5̂ 5̂ 0 | 2̂ 6̂1̂ | 6̂ 5̂ 0 | 5̂ 6̂ |

纸，被告一旁　　哪敢多言。　　倘

| 0 2̂2̂ | 5̂3̂ 3̂ 0 | 2̂3̂ 1̂1̂ | 2 6̂1̂1̂ | 3̂5̂ 5̂ 0 |

若是一言　错　　出喂唇，大人丢下

| 5̂·6̂ 1̂2̂ | ¹⁼6̂5̂ 5̂ 0 | 5̂ 6̂ 0 | 2 | 5̂3̂ 2̂ 0 |

打　人　签。　　打　　　四十来

| 2̂3̂ 2̂ 1 | 2̂↗ 0 5̂3̂ | 2̂3̂ 2̂ 1̂ 0 | 5̂·6̂ 1̂2̂ | 6̂5̂ 5̂ 0 ‖

加　四十，还要钉镣　　带　收　监。

这段唱腔是传统〔二行〕中最常见的一种。例 200 中冯素珍唱的〔二行〕："怎知民间女子痛苦情"在句幅的长短、上句的落音和某些旋法上虽有区别，但在结构、风格等方面还大致与例 166 相同。例 160 龙昆玉唱的〔二行〕"尊声爹爹听根牙"在风格与结构等方面就是另外一种了，这里〔二行〕的上句落"5"，下句落"3"，是相对稳定的角调式，两个上下句也是比较对称的方整型，旋律高亢、古朴。而例 211 中春香唱的〔二行〕："但愿你蟾宫早折桂"则是用〔二行〕的音调作素材重新结构的新腔。

(2) 男二行及其不同风格的实例

A. 上下句的基本结构

上句：1　2 ｜ 0　5 ｜ 6　5 ｜ 3 2　1 2 ｜ 3 ‖

下句：6̣ 1 ｜ 2 5　3 2 ｜ 1 2　3 5 ｜ 2 3 1 ‖

上句也可以落 5（sol）、6（la），但以这种样式最为多见。下句也是从上句末小节的弱拍起。

B. 几种不同风格的实例

例 167

上前来逮住了张礼贤弟

（《凤凰记》张孝唱腔）

1=F 1/4

胡玉庭　演唱
时白林　记谱

第二章 黄梅戏音乐的分类及其构成

〔二行〕慢

2/4 6 6̄5 | 0 5 | 5̄3· 3 | 2̄3̄5 | 3̄·2̄ 1 |
愚 唉　　　兄 言　来 弟 听　　知,

0 6 | 6̄ 0 3̄ 3 | 3̄5̄ 0 | 3·5̄ 6 1̄ | 1̇ 3 3 3 |
曾　　记 得 爹 娘　　生 寿　日, 弟 兄

3̄5̄ 0 | 2̄ 2̄ 2̄3̄5 | 3̄·2̄ 1 | 0 3̇ | 0 5 | 3̄5̄3̄ 0 |
拜寿　在 丹 墀。　　爹　爹 下 江

1 1̄2̄ | 3̄5̄ 3̄ 0̄ 6̄ 6̄ | 3̄5̄3̄ 0 | 2̄ 5̄ 3̄5̄ | 3̄·2̄ 1 | 0 5̄3̄ |
把 账　取, 弟 兄 双 双　书 不　离。　　母

0 5̄3̄ | 3̄5̄3̄ 0 | 6̄·1̇ 1̄3̄ | 3̄ 3̄ 2̄ | 3̄5̄ 0 | 6̄3̄ 3̄·5̄ |
亲 在 家　得 病　体, 愚 兄 圣堂　哪 里

3̄·2̄ 1 | 0 1 | 0 3̄5̄3̄ | 6̄ 6̄6̄ 6̄ 0 | 3̇ 3̄2̄3̄ | 2̄3̄· 5̄5̄ |
知。　　三　更 神 仙　　把 话 叙, 要 知

3̄5̄ 0 | 5̄2̄ 3̄·2̄ | 3̄·2̄ 1 | 0 5̄3̄ | 0 6̄5̄ | 6̄3̄· 0 |
凤凰　世间 呀 稀。　　打　凤 明里

渐快

3 6̄5̄ | 6̄ 0 6̄5̄ | 3̄5̄3̄ 0 | 2̄ 5̄ | 3̄·2̄ 1 | 0 1 |
是 贤　弟, 愚 兄 年 大　兄 当 为。　　肩

0 6 | 5̄3̄5̄ 3̄ | 3̄ 5̄ | 6̄·1̇ | 3̄ 2̄3̄ | 2̄ 3̄5̄3̄ | 5̄3̄· 2̄3̄· |
背 长　弓 往 北　地, 青 龙　山 上 买 凤

2̄ 1 | 0 5̄3̄ | 0 5̄3̄· | 5̄ 5̄3̄ 0 | 5 3̄ 5̄ | 3̄ 0 |
回。　　此 番 去 把　凤 价 兑,

〔八板〕

$\frac{1}{4}$ | $\dot{1}$ 6 6 | 3 5 | 5 0 | $\dot{1}$ 6 | 6 5 | 3 5 3 | 2 ‖

有命 去来　　无　命　　　回。

这段〔二行〕是用〔八板〕（即〔火攻〕）起腔的，旋律的起伏不大，音域比较窄，风格较古朴。感情抑郁、低沉。

为了能全面观察〔二行〕这一腔体在黄梅戏〔主调〕中的实际运用，这里插列了一段包括〔二行〕在内的综合板式。

例 168

就是那九天仙女我也不想

（《山伯访友》梁山伯唱腔）

饶庆云 演唱
时白林 记谱

$1=E$ $\frac{4}{4}$

(0 4 3 | 2·3 5 $\dot{1}$ 6·$\dot{1}$ 5 4 3 5 2 | 1·2 1 $\dot{1}$ 5 6 $\dot{1}$) |

〔平词〕

1 2 3 2 2 3 2 1 6 | $\dot{1}$ 7 6 5 6·5 3 | 2 1 (7 6 5 6 $\dot{1}$ 6) |
就是 那　九天　仙女

5 6 5 6 1 1 2 2 3 6 5 | 6 5 6 $\dot{1}$ 6 5 6 7 6 | 5 2 3 4 3 2 1 (4 3
兄 我也不哇　　　　　　　　　　　　　　　想，

$\frac{2}{4}$ 2 3 5 $\dot{1}$ 6 5 3 2 | $\frac{4}{4}$ 1·2 1 $\dot{1}$ 5 6 $\dot{1}$ 6) | $\dot{1}$ $\dot{1}$ 6 5 5 6 5 5 3 2 1
怎能　比我的祝九 弟

1 1 2 3 5 6 $\dot{1}$ 6 5 2 5 3 | 2 1 (7 6 5 6 $\dot{1}$ 6) |
满腹　的文　章。

〔迈腔〕

5 $\dot{5}$6 5 6 1 2 2 3 5 6 5 | (2 1 2 3) 3· 5 6 $\dot{1}$ $\dot{2}$ $\dot{1}$ 6 5 |
好九　弟呀　　　　　　　　　搀　扶我

第二章 黄梅戏音乐的分类及其构成

$5\ \widehat{\overset{56}{5}}\ \widehat{6\ 1}\ \overset{\vee}{2\cdot}\ 3\ \widehat{5\ 6}\ |\ \widehat{\dot{1}\ \dot{6}}\ \widehat{\dot{1}\ 6\ 5}\ \overset{56}{5}\ 3\ 1\ 2\cdot\ (3\ |$
屏风　　靠养，

$2321\ \underset{\cdot}{6}\ 13\ 2\cdot35\dot{1}\ 6532\ |\ 1\cdot2\ 1\ 5\ 6\ \dot{1}\ 6)\ |\ \overset{6}{\dot{1}}\ \dot{1}\ \widehat{\dot{1}\ 6}\ \widehat{5\ 6}\ 5\ \widehat{5\ 3}\ \overset{\frown}{2}\ 16\ |$
　　　　　　　　　　　　　　　　　　　　数一数　十不　该

$1\ 1\ 2\ 3\ 5\ \overset{\vee}{2}\ \overset{5}{3}\ 3\ |\ 2\ 1\ (7\ 6\ 5\ 6\ \dot{1}\ 6)\ |\ 6\ 5\ 6\ 5\ 3\ 5\ 2\ 3\ |$
弟呀细听心　间。　　　　　　　　　一不该　与尊嫂

$5\ \overset{\flat}{6}\ 1\ \widehat{2\ 1\ 2}\ 3\ |\ (2\ 3)\ 2\cdot3\ 5\ \overset{6}{\dot{1}}\ 6\ 5\ |\ 5\ 5\ 6\ 1\ 5\ 3\ 2\ 1\cdot\ |$
打赌　击掌，　　二　不该　将红　绫

$1\ 1\ 2\ 3\ 5\ 2\ \overset{3}{2}\ 3\ 5\ 3\ |\ 2\ 1\ (5\ 6\ 2\ 1)\ |\ 6\ 5\ 6\ 5\ 3\ 2\ 3\ 3\ |$
埋至在牡丹花　坛。　　　　　三不该　是女子你

$5\ \overset{\flat}{6}\ 1\ \widehat{2\ 1\ 2}\ 3\ |\ (2312)\ 3\cdot5\ 6\ \dot{1}\ 6\ 5\ |\ \overset{56}{5}\ 1\ 5\ 3\ 2\ 1\cdot\ |$
男子的打　扮，　　四　不该　背书　箱

$\dot{1}\ \dot{1}\ 6\ \overset{\frown}{5}\ 2\ 3\ 5\ 3\ |\ 2\ \dot{1}\ (\dot{1}\ 7\ 6\ \dot{1}\ 5\ 6\ \dot{1}\ 7\ 6\ \dot{1})\ |\ 6\ 5\ 6\ 5\ 3\ 5\ 2\ 3\ |$
奔往　苏杭。　　　　　　　　　五不该　你与我

$5\ 5\ 6\ 1\ \widehat{2\ 1\ 2}\ 3\ |\ (2312)\ \overset{5}{3}\cdot5\ 6\ \dot{1}\ 6\ 5\ |\ \dot{1}\ \dot{1}\ \dot{1}\ 7\ \overset{67}{6\ 5}\ \overset{6}{5}\ |$
昆仑结上，　　六　不该　日同三　餐

$3\ 3\ 5\ 6\ \dot{1}\ 6\cdot\ 5\ 5\ 2\ 5\ 3\ |\ 2\ 1\ (6\ \dot{1}\ 5\ 6\ \dot{1}\ 6)\ |\ 5\ 3\ 5\ 6\ \dot{1}\ 7\ 6\ 5\ |$
夜同牙床。　　　　　　　　　七不该　一路上

$5\ 5\ 6\ 1\ \widehat{2\ 1\ 2}\ 3\ |\ (2123)\ \overset{5}{3}\cdot5\ 6\ \dot{1}\ 6\ 5\ |\ \dot{1}\ \dot{1}\ 2\ 3\ 2\ \overset{\dot{1}}{6\cdot\dot{1}}\ \overset{56}{5\ 3}\ |$
哑谜打上，　　八　不该　将小　妹

(此页为黄梅戏工尺谱/简谱页面,歌词如下)

许兄的鸾房。

九不该你约我把友来访,十不

〔行腔〕

该

在二堂现出了女子容装?

梁山伯我不见你倒也不想,

在二堂我见了你的面哪

口吐红光。 我梁家也无有

三兄四弟, 也只有我梁山伯

独枝苗芽。 此一番兄回家

病体全爽, 叫四九送一信弟呀你

第二章 黄梅戏音乐的分类及其构成

$\underbrace{6\ 5\ 3\ 2}\ |\ 3\ \underbrace{3\ 5}\ |\ \underbrace{6\ \dot{1}\ 6\ 5}\ |\ \underbrace{3\ 2\ 5\ 3}\ |\ 2\ \underbrace{1\ 1\ 2}\ |\ 0\ \dot{1}\ |$
马　家　去, 多带纸钱　多吊香。临　　行

$\underbrace{6\ 5}\ |\ \underbrace{3\ 2\ 1\ 2}\ |\ 3^\vee\ \underbrace{3\cdot 5}\ |\ \underbrace{6\ \dot{1}\ 6\ 5}\ |\ \underbrace{5\ 2\ 5\ 3}\ |\ 2\ 1\ |$
一轿拜三　拜, 大哭三声　山伯　郎。

〔火攻〕慢一倍

$\underbrace{1\ 2}\ |\ 0\ \dot{1}\ |\ \underbrace{6\ 5}\ |\ \underbrace{3\ 2\ 1\ 2}\ |\ 3\ 0\ |\ \tfrac{1}{4}\underbrace{3\ 5}\ |\ \underbrace{6\ \dot{1}}\ |$
哭　　而不哭在便　你, 　拜而不拜

$5\ |\ \underbrace{6\ 6\ \dot{1}}\ |\ \underbrace{3\ 3}\ |\ \underbrace{3\cdot 1}\ |\ 2\ |\ (\underbrace{4\cdot 5}\ |\ \underbrace{6\ \dot{1}}\ |\ \underbrace{5\ 6}\ |$
各　表　　心　肠。

$\underbrace{5\ 4}\ |\ \underbrace{2\ 4\ 2\ 4}\ |\ \underbrace{5\ 2}\ |\ \underbrace{4\ 2}\ |\ 1\)\ |\ \underbrace{1\ 1}\ |\ \underbrace{1\ 2}\ |\ \underbrace{3\ 2}\ |$
　　　　　　　　　　　　　　　在二　堂观九

$3\ |\ \underbrace{3\ 3}\ |\ \underbrace{3\ 3}\ |\ \underbrace{\dot{1}\ 6\ 6\ \dot{1}}\ |\ \underbrace{5\ 5}\ |\ \underbrace{3\ 3}\ |$
弟难描　难画　　　　难描

$\underbrace{1\ 3}\ |\ \underbrace{2\ 3}\ |\ 1\ |\ (\underbrace{1\cdot 2}\ |\ \underbrace{3\ 5}\ |\ \underbrace{2\ 3}\ |\ 1\)\ |\ \underbrace{\dot{1}\ \dot{1}}\ |\ \underbrace{6\ \overset{\dot{1}}{6}}\ |$
难画, 　　　　　　　　祝九弟

$\underbrace{6\ 5}\ |\ \underbrace{6\ 5\ 3}\ |\ \underbrace{5\ \dot{1}}\ |\ \underbrace{\dot{1}\ 3}\ |\ \underbrace{5\ 3}\ |\ 2\ (\underbrace{1\cdot 2}\ |\ \underbrace{3\ 6}\ |$
比观　音　缺少　莲花。

〔三行〕稍快

$\underbrace{5\ 6\ 3}\ |\ 2\)\ |\ 0\ \underbrace{1}\ |\ \underbrace{1\ 2}\ |\ \underbrace{3\ 2}\ |\ \underbrace{3\ 2}\ |\ 3\ |\ \underbrace{0\ 5}\ \underbrace{5\ 3}\ |$
　　　　本　当　在此　多叙　话, 　忽然

$\underbrace{3\ 3}\ |\ \underbrace{2\ 3}\ |\ 1\ |\ \underbrace{3\ 3}\ |\ \underbrace{6\ 5}\ |\ \underbrace{3\ 2}\ |\ \underbrace{3\ 3}\ |\ \underbrace{3\ 3}\ |$
想起　年迈　妈。四九　带过　相公　马,

[乐谱：〔双哭介〕唱段]

这段唱腔中的〔二行〕是由〔哭板〕转进,〔火攻〕唱出。衔接自然,布局合理,层次清楚。这里的〔二行〕与例193《今乃是五月五龙船开放》中的〔二行〕又不相同,请比较。

(3)对唱中不同风格的实例

例 169

这段男、女对唱的〔二行〕实例,请看例213《断肠人送断肠人》中自"清风明月做见证"至"见物犹如见我妹亲人"止。它们虽然都还各自保持着〔二行〕的上下句落音,互相转接时也严格地按照〔主调〕中的同主音不同宫系的转调法,但由于在节奏、旋律等方面作了新的处理,因此它以一种〔二行〕的新腔形式出现了。

例 170

(选自《天仙配》董永、七仙女唱段)

王文治 编曲

[乐谱：〔仙腔迈腔〕(董永)大姐待我情义好,〔二行〕你何苦要做我穷汉妻。我上无]

这段〔二行〕的男女转接不是按传统的转调法转调，而是守在一个调高里进行。在旋律上不但揉进了同腔系的其他腔体，如〔仙腔〕；还吸收了不同腔系的音乐素材，如〔彩腔〕〔花腔〕，因此，这是另一种手法的〔二行〕新腔。

4. 三行

〔三行〕是〔二行〕的压短与变体，不过它不是单纯上下句结构的双句体，经过发展衍变后的〔三行〕也有四句的结构样式。该腔的板速是黄梅戏传统声腔中最快的一种，节拍为有板无眼的 $\frac{1}{4}$，故又称它为〔快数板〕，多为一字一音。音程跳大，适用于表现短暂的情绪激动、紧张的叙述等。因它缺乏完整

的补充乐句,故不独立,常作为插段与〔火攻〕〔二行〕〔平词〕等联用,其中以与〔火攻〕联用较常见。既可接在〔火攻〕的上句之后,也可接在其下句之后。

(1)女三行及其不同风格的实例

A. 上下句的基本结构

上句：5 | 0 6 | 1 2 | 3 1 | 2 ‖

下句：3 | 0 2 | 1 2 | 6 1 | 6 5 ‖

这是一种上下句完全对称的结构,也可以像〔二行〕上句长下句短那样,如下例。

上句　　　　　　　　下句
5 | 0 6 | 1 2 | 3 1 | 2 5 | 2 1 | 6 1 | 6 5 ‖
一　二　三　四　五　六　七,一　二　三　四　五　六　七。

B. 四句的基本结构

第一句：5 | 0 5 | 3 5 | 3 1 | 2 ‖

第二句：0 5 | 5 3 | 2 1 | 6 1 | 6 5 ‖

第三句：0 5 | 5 6 | 1 1 | 6 6 | 1 ‖

第四句：0 1 | 1 1 | 6 5 | 3 6 | 5 ‖

C. 几种不同风格的实例

例 171

要我跪在砂子岗

(《砂子岗》杨四伢唱腔)

陈月环 演唱
夏英陶 记谱

〔平词迈腔〕
(5 -) |廿 5 5 3 5 | 6 5 6 5 3· ┆ 3 3 1· | 5 3 5 |
(杨四伢唱)要我　　　跪 在　　　　砂 子　岗,

例 172

（选自《告漕》陈氏唱段）

丁永泉 演唱
时白林 记谱

```
5 3 3 | 1 1 2 | ⁱ⁄₂6̇ 5̇ | 5̇ | 0 5 | ⁵₂3 3 | 1 1 |
忍来  广结广  交。     劝  夫  莫把  经承
```

〔火攻〕

```
2 | 5 3 | 5 5 | 3 2 | 2 3 | 1 | 2 3 2 | 1 6̇ ‖
告,稳坐 米行      快乐  逍遥。
```

以上两段〔三行〕都是上下句式的双句体,所不同的是例171用〔三行〕的下句接腔,是七字句;例172用〔三行〕的上句接腔,是八字句。

例 173

(选自《女驸马》冯素珍唱段)

严凤英 演唱

```
0 5 | ¹⁄₄5 6 | 1 2 | 3 1 | 2 5 3 | 2 1 | 6 1 | 6 ᵛ6 |
公    主 饶我 夫妻 命,没齿 不忘 你的 恩。你

1 | 1 2 | 3 5 | 3 1 | 2 | 0 5 | 5 3 | 2 1 | 6 1 |
洒  下 甘露 润枯 叶, 贤 德芳 名天 下

6̇ 5̇ | 0 5̇ | 5̇ 6 | 1 1 | 6 6 | 1 1 1 | 6 5 | 3 6 | 5 ‖
闻。 倘  若 公主 不肯 饶, 我到 金阶 领罪行。
```

例 174

(选自《渔网会母》黄氏唱段)

潘泽海 演唱

```
5 ¹⁄₂6̇ | ¹⁄₄0 1 | 2 5 | ³₂5 3 | 5 3 | 2 3 | 0 3 |
强     贼 彼时 又搜 找, 后   舱

1 2 | 2 3 1 | ³₂2 | 6̇ 5̇ | 0 5 | ³₂3 2 3 | 1 ³₂2 | #¹₂2 6 6 |
搜出母女三人。强   贼 彼时 将娘 问,他问
```

$\underline{2\ \stackrel{\frown}{2\ 1}}$ | $\underline{6\cdot\stackrel{2}{\pi}1}$ | $\underline{6\cdot\ 5}$ | $\underline{5\ \ 6}$ | $\underline{0\ \ 5}$ | $\underline{3\ \ 3}$ | $\underline{3\ \ 1}$ | $\underline{2\stackrel{\vee}{\ }\stackrel{\frown}{2\ 1}}$ |

怀中　抱谁　人。　那　　时　为娘　错出　唇,我说

$\underline{2\ \ 6}$ | $\underline{6\cdot\stackrel{2}{\pi}1}$ | $\underline{6\cdot\ 5}$ | $\underline{5}$ | $\underline{0\ \ 1}$ | $\underline{\stackrel{1}{\pi}6\cdot\ 1}$ | $\underline{2\cdot\stackrel{2}{\pi}6}$ | $\underline{1\cdot\stackrel{2}{\pi}1}$ |

胡家　后代　根。　强　　贼　彼时　捏刀　斩,

$\underline{5\cdot\stackrel{1}{\pi}6}$ | $\underline{0\ \ 3}$ | $\underline{2\stackrel{3}{\pi}2}$ | $\underline{1\stackrel{3}{\pi}2}$ | $\underline{6\cdot\ 5}$ | $\underline{5\cdot\stackrel{1}{\pi}6}$ | $\underline{0\ \ 5}$ | $\underline{3\stackrel{3}{\pi}2}$ |

他　　说　斩草　要除　根。　人　　不　除根

$\underline{2\ \ 3}$ | $\underline{\stackrel{6}{\pi}1\cdot\ 6}$ | $\underline{\stackrel{6}{\pi}3\cdot\downarrow}$ | $\underline{0\ \ 2}$ | $\underline{2\stackrel{3}{\pi}2}$ | $\underline{1\stackrel{3}{\pi}2}$ | $\underline{6\cdot\ 5}$ ‖

终　存　祸,　草　　　不　除根　又逢　春。

例 173 与 174 都是七字句的四句结构的曲式,为了表达情绪的焦急、紧张,常将下句的前两个字安排在上句末小节的后半拍唱,造成上下乐句句幅的不对称。

(2) 男三行及其不同风格的实例

A. 上下句的基本结构

上句: 1 | 0 2 | 3 5 | 6 3 | 5 ‖

下句: 6 | 0 5 | 3 2 | 1 2 | 1 ‖

这也是一种上下句完全对称的结构,在实践中它也常像〔女三行〕那样,将下句的前两个字安排在上句末小节的后半拍唱。

上句　　　　　　　　　　　下句

0 1 | 0 2 | 3 5 | 3 2 | 3 3 2 | 3 2 | 1 2 | 1 ‖
一　　二　三　四　五六　七,一二　三四　五六　七。

B. 几种不同风格的〔二行〕〔三行〕与〔八板〕联用

例 175

（选自《白扇记》渔网唱段）

严凤英 演唱

〔二行〕ー〔三行〕

本当在此把话讲，又怕贼子回店来。倘若贼子将你问，你〔火攻迈腔〕说小弟找尊台。姐姐开门弟往外，

这里作为插段的三句半〔三行〕，第一句是由半句〔二行〕转到〔三行〕的后半句。

例 176

（选自《凤凰记》张孝唱段）

胡玉庭 演唱
时白林 记谱

〔八板〕（张）高堂爹娘所托你呀，（衣冬 衣冬 匡冬冬 冬冬 匡冬冬 冬冬 匡冬冬 冬冬 匡呆）（帮）所托你〔三行〕（张）忠唉孝二字天不亏。贤弟

这是一张黄梅戏曲谱页面，包含工尺谱与唱词。

```
2 3 1 | 1 2 1 | 2 ∨ 1 2 | 5 3 5 | 1 2 | 1 | 0 5 |
在 家 书 莫  离， 尚 要    不 误   苦 读 诗。       不

0 3 | 3 5 3 | 2 1 | 6̲ 1 ∨ 1 1 | 1 1 0 | 2 3 5 | 5̲ 1 |
能   与 弟 科  场 会， 不 能  与 弟     共 桌    位。
```

〔八板〕

```
0 1 | 1 2 | 5 3̲ 5 | 5 3 | 3 0 | 6 6 | 6 5 |
今   生 与  你 是  兄 弟，     不 知  来 世
```

（衣冬　冬　冬冬　匡

```
3 0 | 5 0 | 3 5̲ 3 | 3 5̲ 3 | 2 | 0 | 0 |
谁   是   谁。
```

冬打｜打打打｜空匡｜令匡｜匡令｜匡令｜匡

（衣冬　　衣冬

```
呆）| 1̇ 6 | 5 6 | 0 | 3̲5 3 | 3 | 6̇ | 6 3̲5 3 |
    这 有  书 信    交    与    你，
```

匡冬冬　冬冬　匡冬冬　冬冬　匡冬冬　冬冬

```
5 | 5 0 | 1 | 1 | 2 1· | 0 | 匡 | 呆）|
（帮）交   与  你
```

〔三行〕

```
6̃ | 6 6̲ 3 | 5̲ 3 2 | 3 1 2 | 1 | 0 5̲ 3 | 3 3 |
（张）带  把 爹  爹 看 端  底。     贤  弟

5 2̲ 3 | 1 6 5 | 1 ∨ 1 1 | 1 2 3 | 1 2 3 2 | 1 | 0 5̲ 3 | 0 3 |
不 要 拆 书  看， 拆 看   书 信  兄 不 依。     本  当
```

第二章 黄梅戏音乐的分类及其构成

[乐谱：与弟多把话叙，卖凤客官等多时。（双哭介）含悲泪（空匡）与贤弟（匡呆）两悲啼！]

这段〔三行〕比较老，是用锣鼓和帮腔的形式演唱的。其板式结构为：

板式	八板	三行	八板	三行	哭板
句式	上句	下句‖:上句、下句:‖上句	下句、上句	下句‖:上句、下句:‖	单句

它两次作为〔八板〕的插段，第二次突然转到散板型的一个单句〔哭板〕上，作为唱段的结束，由于尾音落在调式主音"1"上，造成了一种强烈的终止感，因此对单句"含悲泪与贤弟两悲啼"并无不平衡的感觉。不过这种唱词的结构在黄梅戏中是极为少见的。

例 177

离却圣堂别圣贤

（《凤凰记》张孝唱腔）

王剑峰 演唱
时白林 记谱

$1=C \quad \frac{1}{4}$

[乐谱：（衣呆 呆呆呆 匡匡 令匡 衣令 匡呆呆 匡呆呆呆 匡呆）〔八板〕离却圣堂别圣贤，别圣贤，]

黄梅戏音乐概论

$3\ 2\ |\ 3\ 3\ 2\ |\ 2\ 6\ 0\ |\ 1\ |\ \overset{3}{2\cdot}\ 1\ |\ 1\ 2\ |\ 2\ 1\ 6\ |$
文　生　　改　作　了　　武　生　员。

（匡 匡 | 令 匡 | 衣 令 | 匡 呆 呆 | 匡 呆 | 匡 呆 | 呆）

（衣 呆　衣 呆

$\overset{3}{2\cdot}\ 1\ |\ 2\ 6\ |\ 6\ \overset{2}{1}\ |\ 1\ \overset{61}{6}\ |\ 6\cdot\ 5\ |\ 5\ 5\ |\ 5\ 6\ |$
爹　爹　下　江　把　账　　取　呀，

匡 冬 冬　匡 呆　匡 冬 冬　匡 呆　匡 冬 冬

$5\ 3\ 5\ |\ 3\ 2\cdot\ |\ \overset{1}{6}\ |\ 5\ |\ 5\ |\ 冬\ 冬\ |\ 匡\ |\ 呆）$
把　账　　取，

〔三行〕
$3\ 2\ 3\ |\ \overset{5}{2}\ 3\ 2\ |\ 2\ 6\ |\ \overset{6}{1}\ 2\ |\ \overset{1}{6}\ 5\ |\ 3\ 5\ |\ 0\ 1\ |\ 2\ 5\ |$
学　　个　子　孝　父　心　宽。小　　生　生　来

$3\ 2\ 2\ |\ \overset{3}{2}\ 6\ 6\ |\ \overset{6}{1}\ \overset{3}{2}\ |\ 6\ \overset{2}{1}\ |\ 6\ 5\ |\ 3\ 5\ |\ 0\ 1\ |$
衣　帽　元①，身　背　弹　弓　月　半　边。　要　　打

〔迈腔〕
$2\ 5\ |\ 2\ 3\ 2\ |\ \overset{1}{6}\ \overset{\vee}{6}\ 6\ |\ 1\ 2\ 1\ |\ 6\ \overset{2}{1}\ |\ 6\ 5\ |\ 3\ 5\ |$
天　空　张　口　雁，要　打　凤　凰　落　身　边。　来

（衣 打　衣 打 衣　匡

$0\ 1\ |\ 2\ 2\ 2\ 2\ |\ 5\ \overset{3}{2}\ |\ \overset{2}{3}\ 2\ |\ 3\ 2\ 3\ 6\ |\ 1\ |\ 0\ |$
在　青　龙　山　前　抬　头　看，

衣 打 | 打 打 打 打 | 匡 匡 | 令 匡 | 匡 令 | 匡 呆 呆 | 匡 呆 呆

① "衣帽元"是安庆方言，意为端正。

第二章 黄梅戏音乐的分类及其构成

匡呆｜呆）｜3 5｜2 3｜³2̃ 3｜2 1 2｜6 5 0｜
　　　　　　只唉　见　凤凰　落松　间。

3 5｜0 1｜2 5｜3 2 2｜³2̃ 6 6｜⁶1̃ 2｜6 1｜
腰　　中抠出一　粒　弹，看看　安在　虎口

〔迈腔〕　　　　（打打 打打　打打 打打 打打
6 5 0｜³5̃·5｜3 5 5｜6 1｜1｜1｜0｜
间。　对着　凤凰　打，

打打｜衣打｜衣呆｜匡｜呆｜0｜衣 打｜衣打衣｜
　　　　　　　　　　（吟）啊——

匡｜衣呆｜衣呆｜匡匡｜令匡｜匡令｜匡呆呆｜匡呆呆呆｜

匡呆｜呆）｜3 ³5̃｜2 ²3̃｜2 3 2 3｜2 3 2 1｜6 5·｜
　　　　（唱）只唉　见　凤凰　落身　边。

〔迈腔〕
3 5｜0 5｜6 1｜3 5 5｜6 1｜1（衣打｜
托　　捧　凤凰　回家　转，

衣打衣｜匡｜衣打｜打打打打｜匡匡｜令匡｜匡令｜

匡呆呆｜匡呆呆呆｜匡呆｜呆）｜3 5｜2 ³2̃｜2 3 2 3｜
　　　　　　　　　骡　嘘马　叫

2 3 2 1｜6 5·｜3 5·｜0 1｜2 5｜3 2 3 2｜³2̃ 1 6｜
为哪　般？莫　　非　有人　来造　反？莫非

[八板落腔]

（衣打　衣打衣　匡　匡）

这是一段较古老的唱腔。这段由二十句非方整性结构唱词组成的唱腔，是由〔八板〕和〔三行〕（以〔三行〕为主）联曲的。开始的三句和末句是〔八板〕，其余十六句是〔三行〕。这里的〔八板〕〔三行〕都不像前面介绍的男腔〔八板〕〔三行〕必须是宫调式，这段的〔八板〕〔三行〕都是徵调式，同女腔的〔八板〕〔三行〕的徵调式一样，连末句的〔八板落腔〕也是将结束音终止在徵调式上的主音"$\underline{6}$"上。这为黄梅戏〔主调〕中的男腔是由女腔派生出来的设想提出了实例依据。

(3) 三行的变体

〔三行〕虽没有完整的补充乐句，但在实践中艺人们创造了两个〔三行〕的变体。

A. 三行对板

例 178

（选自《山伯访友》梁山伯、祝英台唱段）

丁翠霞　演唱
时白林　记谱

$1=\flat E \quad \frac{1}{4}$

这段〔三行〕虽然是生、旦对唱,形成了〔对板〕的样式,但互相转接时并不转调,而是守在一个宫调里,用〔主调〕中的女腔♭B徵调式演唱,到梁山伯唱"我送九弟到河坡"的后三个字时,才转到男腔♭B宫的调式上去。

B. 滚腔

例 179

(选自《珍珠塔》方卿唱段)

吴来宝 演唱
王兆乾 记谱

5. 仙腔

〔主调〕中除了以上各腔体外，尚有两个只在曲调的旋法上分男、女腔，对唱时不转调的腔体，它们都是从古老的青阳腔（高腔）移植剧本《天仙配》等剧目中，将两个腔体传承过来的，这就是〔仙腔〕和〔阴司腔〕。

〔仙腔〕又曾名〔道腔〕〔道情〕。在传统戏中多用于神仙登场时演唱，曲调优美、动听。因较长期为黄梅戏所用，在调式结构、旋律走向以及曲情、韵律等方面均与〔彩腔〕〔阴司腔〕关系甚密，已与它们形成了一组不同情趣与表达内涵的姊妹腔。

(1) **基本结构**

A. 四句结构

〔仙腔〕是六声徵调式。第一句是起腔句,后三个字从唱词到旋律都作了重复和补充以加强语气、美化腔体,使词曲都能得到更好的展现。第二句的落音仍终止在调式主音"$\underline{5}$"上,有承的意思。第三句和第二句是对称的,不过落音终止在不稳定的上主音"$\underline{6}$"上,有转的意思。第四句虽只用了两个小节,但紧接着就将节奏拉宽,从唱词到旋律都作了完整的变化重复,在重复上造成前后呼应,使曲调更臻完美。

B. 仙腔数板

〔仙腔〕除了作为单段体的四句结构出现外,由于它经常要被用来处理大段唱词,这就出现了〔仙腔数板〕(也叫〔对板〕)和它的补充乐句。实际上,〔仙腔数板〕就是把四句结构体中的第二和第三两句予以变化重复,形成上下句式结构。

a. 女仙腔数板

[乐谱]

b. 男仙腔数板

[乐谱]

C. 补充乐句

〔仙腔〕的补充乐句只有〔起腔〕(又叫〔起板〕)、〔迈腔〕和〔行腔〕,它们的性质和用法,均与其他各腔体的同名补充乐句相同。这些补充乐句的不同样式,可见下文实例。

(2) 不同风格、结构的仙腔实例

例 180

驾起云头离仙境

（《天仙配》七仙女唱腔）

潘璟琍 演唱
时白林 记谱

〔起腔〕

驾起云头　离　　　仙　　境，

离　　仙

（衣冬冬

境，

飘飘　荡荡　到　凡　尘。　　一　　程
　　　　　　　　　　　　　　说　不　尽
　　　　　　　　　　　　　　只　见　他

来在　丹阳　县　境，　　睁开　二目
人间　事　新鲜　得　很，　又只见　一大哥
搬石　块　窑门　码　起，　　背包裹　和雨伞

〔迈腔〕

看　得　清。
啼哭　伤心。
所为何情？　　　停下云头　心测默，

例 181

来年春暖花开日

（《天仙配》片尾女声齐唱）

陆洪非 编剧
时白林 编曲

以上两段女〔仙腔〕都是20世纪50年代的选段。另有一段是"三打七唱"时期带帮腔的〔仙腔〕，见例28。在这三段女〔仙腔〕中，例28和例180虽都用了〔数板〕（即〔对板〕）的形式，但二者不仅旋律不同，结构也不相同。例28是用〔仙腔〕结束的，例180则通过一个〔迈腔〕转到〔平词切板〕结束。

例 182

哑 木 头

（《天仙配》董永唱腔）

龙昆玉 演唱
时白林 记谱

第二章 黄梅戏音乐的分类及其构成

例 183A
槐荫开口把话提
（《天仙配》老槐树唱腔）

陆洪非 编剧
时白林、王文治 编曲

〔仙腔〕虽来自高腔，但当今在江西湖口县仍存活青阳腔。① 《中国湖口青阳腔曲牌音乐集》一书把所有曲牌音乐分为〔驻云飞〕〔红纳袄〕〔江头金桂〕〔绵搭絮〕〔九调〕〔孝顺歌〕〔香柳娘〕等类别计 277 首，并无〔仙腔〕这一腔体。

在当代岳西县的岳西高腔中把唱腔曲牌分为〔驻云飞〕〔混江龙〕〔红衲袄〕〔莺集御林春〕〔傍妆台〕〔金钱花〕〔杂调〕七个类别，也是近三百首唱腔，在〔杂调〕中就有一首〔仙腔〕：

① 青阳腔，因兴起于安徽池州市青阳县得名，亦称池州调。其流布地区也由皖南扩展到闽、广、湖、赣、鄂、蜀、晋、鲁等地，被誉为"天下时尚"的"新调"。（参见中国大百科全书总编辑委员会《戏曲 曲艺》编辑委员会，中国大百科全书出版社编辑部：《中国大百科全书·戏曲·曲艺》，北京：中国大百科全书出版社，1983 年，第 290 页。）青阳腔于明代中后期经水路随徽商进入赣北，盛行于湖口、都昌等地。青阳腔在其发祥地安徽省青阳县，因战乱和灾害等原因而消失，在赣北的湖口、都昌等地却深深植根于广大人民群众的生活中。（参见刘春江、陈建军：《湖口青阳腔》，南昌：江西人民出版社，2007 年，第 216 页。）

例 183B

岳西高腔中的〔仙腔〕槐荫树与你做红媒

（《槐荫记·路遇》槐荫树（杂）唱）

柳胜福 演唱
徐东升 记谱

中速稍慢 2/4

（曲谱略）

槐荫树开口把话提，槐荫树开口把（勒）话提，（衣打呆 呆呆呆呆）叫一声董（呃）永听端（乃）底，你（咄）与这娘子成婚（乃）配，槐荫树与你做红媒，槐荫树与你做（喂）红媒。

以上三段男〔仙腔〕也都是选自《天仙配》，这样实例中的五段再加上例28共六段就都是选自〔天仙配〕了（例183B是选自岳西高腔《槐荫记》），原因是〔仙腔〕在传统老本《天仙配》中是"主腔"，唱法较丰富。例182的唱法较古老，是安徽西部大别山地区的老腔，哀怨情深，如泣如诉。183A和例183B基本上还保留着原腔的轮廓，不过作了整理改编之后，都有了不同程度的新意。

老的〔仙腔〕不论男女演唱，都是六声徵调式，其音阶排列为 4 5 6 1 2 3。上例中180，181两例是五声徵调式，其余仍属六声徵调式。

以上各例的〔仙腔〕的谱例都是或男唱或女唱略有旋法不同的传统样式，在演出团体移植、改编传统和新创的剧目中，作曲家曾编创了多种不同形态的〔仙腔〕，在新创剧目《徽商胡雪岩》中的一段〔仙腔〕则是吸收了其他剧种的

音调编写了一首别样的唱段,见附录六。

6. 阴司腔

〔阴司腔〕又名〔还魂腔〕,在传统戏中多用作魂灵出场,或当人物处在病中垂危、情绪绝望时演唱。曲调哀怨悲凉、缠绵、低沉而动人,它是黄梅戏的唱腔中唯一带拖腔(也叫"大腔")的腔体。实际运用中多与〔数板〕〔哭介〕〔迈腔〕〔平词〕等腔联用,形成一个可塑性较强的腔体。

(1) **基本结构**

A. 上下句结构

〔阴司腔〕是由两个对仗而不等长的乐句构成,是较典型的双句体。

双句体结构的〔阴司腔〕是五声商调式,它的上下两句都是先把唱词唱完,然后紧接用一个大腔来抒发情感。下句的末两小节要将唱词的后一个词组(或三字、或四字)重复一次以加强语气,稳定腔节。

B. 阴司腔数板

〔阴司腔〕的两个乐句本来就长,再加上锣鼓过门,遇有大段唱词,必定要采取相应措施处理,这就是〔阴司腔数板〕。

下句: 2 3 1 | 0 2 2 1 6 | 5 6 6 5 3 | 3 2· ‖

C. 补充乐句

〔阴司腔〕的补充乐句只有〔哭介〕和〔迈腔〕。它的〔哭介〕不同于〔平词〕的散唱〔哭介〕，而是要上板唱；〔迈腔〕很短。这两个补充乐句的性质和用法，均与其他腔体的同名补充乐句相同，详见以下各例中。

(2) 不同风格的阴司腔及其联用实例

例 184

城隍庙里挂了号

（《卖花记》张氏唱腔）

丁永泉 演唱
时白林 记谱

〔六槌略〕 2 2 3 3 | 2·3 1 2 1 6 | 5 6·1 | 2·1 3·2 |
　　　　　城 隍 庙 里 挂　　　　　　了　　号，

1 2 1 2 1 6 | 5 3 5 6 5 6 | 0 2 1 2 1 6 | 5 6 1 6 5 3 5 3 | 5 -

〔四槌略〕 5 5 6 1 | 6 1 6 5 ⁵3 | 5·6 1 2 1 6 | 5 6 5 3 | 5 6 5 6 5 3 |
　　　　　走 金 桥 过 银 桥 奈　　何　　　　　　桥。

2 3 5 2 3 | 5 - | 6 5 6· | 5 6 1 6 5 3 | 1·2 5 3 | 2 -
　　　　　　　　　　　　　　　　　奈　何　　桥

〔单哭介〕　　　　　　　　　　　　　　　　　　　　　〔迈腔〕
³2 - | 1 2 1 6 5 6 | 5 - |（长槌加六槌略） 2 2 ⁵3 3 |
啊！　　　　　　　　　　　　　　　　　　　　　　　阴 风 惨 惨

2 2 3 1 2 3 | 1 - |（锣鼓同前略） 3 3 2 2 | 2 1 6 5 5·6 |
窑 门 进，　　　　　　　　　　　　　又 只 见 我 的 相 公 夫

五声商调式的〔阴司腔〕，由于同〔哭介〕〔平词〕等腔的联用，常形成商、徵的调式交替。如例184在第四句唱词"又只见我的相公夫瞌睡沉沉"之间插进的〔双哭介〕和末尾三小节紧接的〔单哭介〕就是如此。

例 185

只见伯娘内堂往

（《山伯访友·描药》祝英台唱腔）

这是一页黄梅戏曲谱，包含数字简谱、节奏标记（稍慢、稍快、再快、约慢一倍）、锣鼓经（衣打匡、衣呆呆呆、匡匡令匡令等）以及唱词。由于整页几乎全部是简谱图像，以下仅转录可见的文字标记和唱词部分：

〔迈腔〕

转〔阴司腔下句后半句〕

稍慢　tr　　　　　　　　　　　　　　　稍快

再快　　　　　　　　　约慢一倍

唱词：
- 我不免描药方哄骗伯娘。
- 用手儿挨动香花墨，
- 描写药方。
- 一要老龙头上角，
- 二要凤凰尾上的浓浆。
- 三要蚊虫肝和胆，
- 四要蚂蟥腹内的肝肠。

黄梅戏音乐概论

$\|: \dot{5} \underline{6 1} | \underline{6 \dot{5} 3} | 2$ (呆呆 $|\frac{3}{4}$ 匡冬冬匡冬呆 $|\frac{2}{4}$ 匡冬冬冬冬 | 匡 呆) :$\|$

尾上浓　浆。
腹内肝肠。

〔阴司迈腔〕　　　　　　〔双哭介〕

$\|: \overset{3}{\overline{2 2}} \underline{5 \dot{5} 3} | \overset{3}{\overline{2 2 \dot{3}}} \overset{2}{\overline{1}} | \underline{3 \dot{3} 2} \; 2 \; \underline{2 \; 2} | \overset{1}{\overline{\dot{6} \dot{6} 5}} \; \underline{\dot{5} \cdot 6} | 1 \; \underline{3 \; 2} \overset{3}{\overline{2}} |$

五要无风　自动　草，哪里　找？我的　好梁兄　啊！
九要千年　陈酿　酒，哪里　有？我的　好梁兄　啊！

(匡 冬冬匡呆　衣冬冬　匡 冬冬匡呆　0 冬冬 空匡　0 冬冬 空匡

$0 \; 0 \; | \underline{3 \; 2} \underline{2 \underline{1 \dot{6}}} \; 0 \; 0 \; | \underline{\dot{5} \cdot \dot{6} 5 \dot{6}} \; \underline{1 \; 3} | 3 \; 2 \; | \; 3 \; |$

　　　梁兄哥　　　　　　啊！
　　　梁兄哥　　　　　　啊！

0 冬冬 空匡　冬匡　冬冬冬冬　匡冬冬冬　匡冬冬冬　匡 台)

$1 \; \dot{6} | \dot{6} \dot{5} \cdot | 0 \; 0 | 0 \; 0 | \dot{5} \cdot \underline{6} \; \underline{1} \overset{2}{\overline{\dot{1}}} |$

　　　　　　　　　　　　　　　　　　六　要
　　　　　　　　　　　　　　　　　　十　要

$\underline{\dot{5} \; 6} \overset{1}{\overline{\dot{6}}} \underline{\dot{5} 3} | \dot{5} - | \underline{\dot{5} \cdot 6 5 6} \; \underline{1} \overset{2}{\overline{\dot{1}}} | 5 \; 6 \; \underline{6 5 3} | 5 \; 0 \; \underline{5 \; 6 \; 3} |$

六月炎　天　瓦　上的浓　霜。
万年　不　老的生　姜。

$2 \; \underline{3 \; 5 \; 2 \; 3} | 5 \; 0 \; \underline{3 \; 5} | \underline{6 \; 5 \; 6} \; 1 | \underline{\dot{5} 6 \; 1} \overset{2}{\overline{\dot{1}} 3} | \dot{5} \; \underline{6 \; 1} \underline{6 \dot{5} 3} |$

　　　　　　　　　　　　　瓦上　浓霜。
　　　　　　　　　　　　　不老的生姜。

2 (呆呆 $|\frac{3}{4}$ 匡冬冬匡冬呆 $|\frac{2}{4}$ 匡冬冬冬冬 | 匡呆呆) $|\overset{3}{\overline{2 2}} \underline{5 \dot{5} 3} |$

　　　　　　　　　　　　　　　　　　　　　　　　七要仙姑
　　　　　　　　　　　　　　　　　　　　　　　　十位药草

234

第二章 黄梅戏音乐的分类及其构成

(sheet music page - Huangmei opera notation)

例 185 的曲式结构比例 184 复杂。全曲虽用〔平词〕的音调开始和结束，〔哭介〕穿插其中,但全曲的主题音调仍然是〔阴司腔〕。这段唱例由于同〔平词〕〔哭介〕的联用,在板式、板速和调式等方面都有较明显的变化。

例 186

十样药引无有一样

（《山伯访友·描药》祝英台唱腔）

龙昆玉 演唱
时白林 记谱

[乐谱]

① 演唱者表示自己学该唱腔时就叫〔清江引〕,清江引是高腔的曲牌名。

想，

我不免哪哎

〔败工〕①慢

修啊拜书 娘带 回乡。 上 写 拜上哎 多多拜上，呵 拜上了梁兄哥 细看 端 详。 哥读哎 书 也只想 功名往上， 何愁那 足头妻子哟 配合 同 房呃。 好美呀女呀 出哇之在 大户 村庄， 叫伯娘 托媒婆 另娶 一 房。 人身上皮和肉 都是 一样， 世 间上 是哪 有 不甜的哟 砂

快

糖？ 我今生 难与哥 同床共帐，呵 要相 逢

① "败工"可能是"背工"（高腔牌名）之误。

[双哭介]

（乐谱）
除哎 非 是　　梁 兄 哥喂　　呀 哎

（乐谱）
呀! 鬼魂呐　　　　　　　鸳 鸯。

这段色彩比较暗淡的商调式的〔阴司腔〕，龙昆玉演唱时虽仍按师传的腔名叫〔清江引〕，但其结构、旋律、调式等基本与例184、185相同，其中的〔败工〕实际上就是〔阴司腔〕的〔数板〕。

〔清江引〕是古老戏曲的曲牌名，早在宋、元时期的南戏即有。安庆地区是古老剧种青阳腔的流行区，〔清江引〕也是青阳腔的常用曲牌。青阳腔的《拜月记》《绿袍记》《姜碧钓鱼》《三元记》等戏中均用此曲牌，它们之间的旋律虽有不同，但都是先散唱后入板，或者是全散唱。如《三元记》中《雪梅观画》的一段〔清江引〕：

例187

（选自《三元记·雪梅观画》秦雪梅唱段）

崔孟常 演唱
陆小秋 记谱

（乐谱）
且 看 他　　　　　　　　　　　提 笔
写　　丹　青，　　　　　　看 将 来
拔 萃 超　　　　　　　　　　　群。

在黄梅戏从民间歌舞走向戏曲艺术的发展过程中，黄梅戏吸收并借鉴比

较成熟的古老剧种的一些形式属常事。龙昆玉的这段唱腔就是借用了青阳腔的先散唱后入板的形式。

龙昆玉唱的例186"十样药引无有一样"在黄梅戏的声腔中皆名为〔阴司腔〕,但他的师传该段名〔清江引〕,是旦角(祝英台)的唱腔,同样是祝英台唱的一段描药方的内容,由于唱词内容不尽相同,仍按龙昆玉老人的传腔,名为〔清江引〕,实际上该唱段仍为〔阴司腔〕。

伴奏部分

"三打七唱"时期的农村"草台"黄梅戏,担任伴奏和帮腔的三个人,他们的乐器分工是堂鼓一人兼打竹苑(又名打响)和钹,坐草台正中偏后;小锣一人坐上场门外的内侧;大锣(又名筛金)一人,站在上场门外的外侧。因为三人都在场上,所以又称伴奏人员为"场面"。这种形式自金、元杂剧的场面就是这样的摆法,直至20世纪初,很多戏曲剧种的伴奏都有类似的摆法。黄梅戏过去"场面"的摆法如下图:

20世纪30年代后期,黄梅戏因受徽班和京戏等剧种的影响,逐渐将伴奏由场上移到下场门的台侧,司鼓也增添了板(又叫牙子)和单皮鼓(又叫板鼓、边鼓)。在这一时期,除打击乐器外,曾有人尝试当锣鼓过门奏完后,用京

胡托腔。中华人民共和国成立前又有人改用高胡或二胡托腔,直到中华人民共和国成立初期,由高胡作为主奏乐器的形式才逐渐被固定下来。由于国营剧团的建立,乐队人员猛增,伴奏的形式也发生了很大的变化,使黄梅戏的伴奏艺术产生了一次飞跃。

一、打击乐器与锣鼓点

老黄梅戏的伴奏形式主要是以打击乐器为主,人声帮腔为辅。传统的锣鼓点子热烈明快,但不强烈;质朴凝练,但不典雅。原因是领奏乐器堂鼓皮蒙得松,张力小,大锣、小锣的锣心大,音低、散。在农村的"草台"班子,锣鼓既是黄梅戏音乐的重要组成部分,又是招揽观众的音响标记,所以沿江农村有"锣鼓一响,脚底板作痒"之说。

1. 打击乐器的衍变与使用

(1) 堂鼓

它是司鼓(又叫鼓佬)用的领奏乐器。传统是这样,现在虽有了管弦乐加入,但仍用堂鼓来作为领奏乐器。演奏时司鼓用手势和底鼓(锣鼓点子的预备节奏)来指挥乐队。锣鼓点的念法为"冬""龙"(轻击)。

(2) 板

这是20世纪初从徽剧吸收来的。它既是唱腔、过门进行时的节拍乐器,又是辅助堂鼓、单皮鼓的指挥乐器。锣鼓点的念法为"扎""个"(轻击)、"衣"(轻击或休止)。

(3) 板鼓

也是从徽剧中吸收来,用以代替原来的竹节苑。其作用除传统部分与堂鼓相同外,还是唱腔、描写音乐(包括曲牌)速度调节和渲染气氛的指挥乐器,意为"打""八"(双键重击)、"多"(单键轻击)、"嘟"(双键滚击)、"多罗"(单键滚击)。

(4) 大锣

是黄梅戏锣鼓点念法的主要依据。所谓〔花腔四槌〕〔平词六槌〕等,都是以大锣在演奏中的敲击数为准的。念法为"匡""空"。因它常与小锣、钹同

击,故"匡"中多有小锣和钹。

(5) 小锣

念法为"呆""令"(轻击)。在传统的锣鼓点中,小锣的敲击节奏基本与堂鼓相同,因此"呆"中也多有堂鼓声。另因小锣的音色较清脆、明亮,所以在传统戏中还常为旦角伴奏,有时也为丑角伴奏。现在乐队用的小锣也常因人、因戏而异。

(6) 钹

又叫齐钹、铙钹。它除了在弱拍或后半拍出现以加强节奏的跳跃与活泼之外,大部分都是与大锣同击以突出锣鼓点子的性能。锣鼓的念法为"才"(重击)、"七"(轻击)。

以上这些打击乐器,迄今仍几乎每戏必用。除此之外,还有一些色彩性的打击乐器,如木鱼、木梆(又名广东板)、碰铃、双锣、嗵嗵(又叫狗头锣)、堂锣、小钗、水钗、大钗、吊钹、大鼓、定音鼓、小军鼓和铝板琴等,也经常被用于新编创或移植的戏中,特别是大型现代戏。

2. 常用的传统锣鼓点

(1) 花腔(包括彩腔、仙腔、阴司腔)中常用的锣鼓点

A. 花六槌。用作唱腔的起板和段落与段落之间的连接。

$\frac{2}{4}$ 衣 冬 冬 冬 冬 | $\frac{3}{4}$ 匡 匡 令 匡　令 | $\frac{2}{4}$ 匡 令 匡 令 | 匡　呆 ‖

B. 花四槌。用作唱腔句与句之间的连接。

$\frac{2}{4}$ 衣 冬 冬 | 匡　匡·呆 | 令 匡　令 | 匡　呆 ‖

C. 花二槌。用作唱腔句与句之间的连接。

$\frac{2}{4}$ 衣 冬 冬 | 匡·呆 冬 冬 | 匡　呆 ‖

D. 花一槌。用作唱腔句与句之间的连接。

$\frac{2}{4}$ 衣 冬 衣 冬 | 匡　呆 ‖

E. 单拗。〔单拗〕也只有一锣,是〔花一槌〕的变形。这一锣的时值长则

作为段落的收槌用,如时值短,既可配合演员的身段动作,又可作为锣鼓点子的转换。

$\frac{2}{4}$ 衣 冬 衣冬衣 | 匡 0 ‖

F. 流水。又叫花长槌,一字锣。用作人物的上场、行路、圆场、表演等。常与〔单拗〕〔花六槌〕联用。

$\frac{2}{4}$ 衣 冬 衣 冬冬 | 匡 冬冬 呆 冬冬 ‖

G. 十三槌半。用于起腔,迈腔之后的表演和老的帮腔中。主调中的〔平词〕也常用此点子。

$\frac{2}{4}$ 衣 冬 冬 | 匡 冬冬 匡 | 空 匡 衣 呆 ‖: 匡 呆呆 呆 呆 :‖ 匡 呆 匡 | 衣 呆 呆 | 匡 呆 匡 呆 | 匡 呆 匡 | 空 匡 衣 呆 | 匡 呆 ‖

H. 顺单子。作为人物的上下场或起腔。

$\frac{2}{4}$ 衣 打 打 | 匡 冬冬 匡 | 冬 冬冬 匡 | 冬 匡 冬 匡 | 衣 冬 匡 | 衣 呆 呆 | 匡·打 呆 呆 | 匡 呆 ‖

I. 双哭介锣。该点子又名〔三点箭〕,多用于〔阴司腔〕的〔双哭介〕中。

$\frac{2}{4}$ 衣 冬 冬 | 匡 冬冬 匡 | 衣 冬 冬 | 匡 冬冬 匡 ‖: 0 冬冬 空 匡 :‖ 0 冬冬 空 匡 | 令 匡 衣 呆 | 匡 冬冬 冬冬 | 匡 呆 ‖

J. 毛头锣。该点子又名〔牛锣〕,用于人物的上下场配合身段、亮相等表演。

$\frac{2}{4}$ 匡·呆 空 匡 | 衣 呆 匡 | 呆 呆 匡 ‖

在花腔的锣鼓点中,除了以上比较常用又通用的之外,还有一些比较专用的锣鼓点,如《夫妻观灯》中的〔蛤蟆跳缺〕、《讨学俸》中的〔呀嗨锣〕、《纺线纱》中的〔硬一槌〕、《撒帐调》中的〔小五锣〕等,因这些锣鼓点的专用性较强,且已在前章及本章的谱例中标出,故此处不再介绍。

(2)主调中常用的锣鼓点

A. 平词一字锣。又名〔四不粘〕〔慢长槌〕。用于上下场、走圆场等表演。

$\frac{4}{4}$ 扎 扎 | 匡 七七呆 七七 |

B. 平词六槌。用在起板、迈腔处,常与〔平词一字锣〕联用。

$\frac{4}{4}$ 衣呆呆呆呆 匡匡令匡 | 匡令匡 令匡衣令 | 匡 - 呆 呆 ‖

C. 一枝梅。这是〔平词六槌〕的另一种形式,作用基本相同。

$\frac{2}{4}$ 衣 打·打 | 衣打衣 | 匡·打空匡 | 衣呆匡 | 才呆才呆 | $\frac{4}{4}$ 匡· 打呆 呆 ‖

D. 小锣一枝花。多作为旦角上场或〔平词〕前的入头。

$\frac{4}{4}$ 打打打 打 打 衣打衣打 | 呆呆令呆衣令呆 | 扎 扎 呆 0 ‖

E. 平词二槌。用于〔平词〕的起腔、落腔以及上下句之间。

$\frac{4}{4}$ 衣匡衣呆匡 呆 ‖

F. 平词一槌。是〔平词二槌〕的减锣。凡用〔平词二槌〕处,皆可用〔平词一槌〕。

$\frac{4}{4}$ 衣呆衣呆匡 呆 ‖

G. 平词收槌。作用与〔单拗〕同。

$\frac{4}{4}$ 衣打衣 匡 0 ‖

H. 软一槌。配合表演用。

$\frac{1}{4}$ 打 扎扎 | 扎 扎扎 | 打扎扎扎 | 打 | 打 | 打衣· | 匡 | 打 ‖

I. 火攻锣（又叫八板锣）。

上句：$\frac{1}{4}$ 衣冬 | 冬冬冬 | 匡匡 | 令匡 | 衣令 | 匡令 | 匡令 | 匡 | 呆 ‖

下句：$\frac{1}{4}$ 匡令 | 匡令 | 匡令 | 匡 | 令匡 | 匡令 | 匡 | 呆 ‖

J. 单哭介。

卄都 匡 0 ‖

K. 双哭介。号啕大哭时用。打法较多，此例为常见。

衣呆呆 | $\frac{4}{4}$ 匡呆 呆呆呆 匡 呆 | 衣 呆·呆衣呆呆 | 匡呆 呆呆呆 匡呆呆 |
0 打打 空匡 0 打打 空匡 | 打·打 打打 衣呆 衣呆 | 匡 呆 ‖

L. 寒氏锣。多用于旦角恸哭。

卄 衣打衣 空 匡 衣打衣 空 匡 ‖

(3) **表演中常用的锣鼓点**

A. 踩旦锣。传统的表演，旦角在场上要踩着锣鼓点子走三步退两步的扭动，故名踩旦锣。此系常见的一种。

$\frac{2}{4}$ 冬·冬冬冬 | 匡 0 | 冬·冬冬冬 | 匡 0 |
冬 匡 | 冬 匡 | 冬 匡 冬 | 匡· 打 | 呆 呆 ‖

B. 小锣花五槌。多用于旦角的出场或起唱。

$\frac{2}{4}$ 呆　呆 | 呆　衣呆 | 衣打·令 | 呆　0 ‖

C. 小锣七字。

$\frac{2}{4}$ 呆　衣呆 | 衣呆 呆呆 | 令呆 衣呆 | 衣呆 呆 ‖

或：衣打 衣打 | 呆　呆呆 | 七呆 七呆 | 呆　呆呆 |

七呆 七呆 | 呆　呆呆 | 衣呆衣 | 呆　令呆 | 衣令呆 ‖

D. 小锣五字。多为丑角上场用。

$\frac{2}{4}$ 呆呆令呆 | 衣令呆 | 呆呆令呆 | 衣令呆 ‖

E. 推公车。用于旦角，以彩旦用得较多。

$\frac{1}{4}$ 衣打 | 衣 | 匡冬冬 | 匡 | 冬冬冬 | 匡 | 冬匡 | 冬匡 |

冬冬冬 | 匡 | 打 ‖ 或：冬 | 冬冬 | 匡 | 冬冬 | 匡 |

冬冬 | 七冬 | 冬 | 匡匡 | 冬匡 | 冬冬 | 匡 | 冬 ‖

F. 踩板。多为老生用。

$\frac{4}{4}$ 衣打 衣打 匡 － | 衣打 衣打 匡 － ‖

G. 惊梦锣。用于台上更衣、起唱。

$\frac{2}{4}$ 衣打打打打 | 匡 七呆呆 | 匡 七呆呆 | 匡呆七 | 匡·打空匡 |

衣打打匡匡 | 空匡衣打 | 匡 呆呆 | 七呆呆 七呆呆 | 匡 呆呆 |

七呆呆 七呆呆 | 匡 呆呆 | 七呆七 | 空匡衣呆 | 匡·打打 | 呆 呆 ‖

H. 流水板。多用于小生的急出场。与〔花腔〕的〔流水板〕不同。

$\frac{2}{4}$ 扎　扎 | 匡呆匡呆 | 匡呆匡呆 | 衣呆衣令 | $\frac{3}{4}$ 匡　衣打衣 |

$\frac{2}{4}$ 匡打衣匡 | 衣呆匡 ‖

I. 望介锣。用于身段表演用。

$\frac{4}{4}$ 衣打衣　匡呆呆匡 | 衣打衣　呆呆呆呆 ‖

J. 小锣九字。多用在"跳加官"。

$\frac{1}{4}$ 衣打 | 呆 | 衣打 | 呆 | 衣打 | 呆 | 呆 | 呆 | 呆 |

衣呆 | 呆打 | 呆打打 | 呆打打 | 衣呆 | 衣打 | 呆 ‖

这里介绍的锣鼓点,只是基本打法,在实际运用中,因演出团体和司鼓不同等原因,差别较大。

除了以上常用的锣鼓点外,黄梅戏音乐在其发展过程中还先后从昆剧(昆曲)中吸收了〔急急风〕〔扑灯蛾〕〔冲头〕〔帽子头〕,从徽戏、青阳腔、京戏等剧种的锣鼓点中吸收了〔纽丝〕〔水底鱼〕等,又从安庆地区的民间歌舞和十番锣鼓中吸收了如〔八哥洗澡〕〔反工字〕〔工尺上〕〔绿毛林〕等作为闹台锣鼓和吹打用。中华人民共和国成立后,黄梅戏的乐队伴奏艺术发展得非常迅速。在打击乐器方面,除保留了原有的乐器及其特色,扩大了乐器使用范围和音色之外,还改编、创作了一些新的锣鼓点子。

二、旋律乐器与曲牌

1. 20世纪初到20世纪30年代的试用阶段

"三打七唱"时期的黄梅戏伴奏,因为没有丝竹管弦等旋律乐器,所以也没有旋律过门和渲染情绪的曲牌。20世纪20年代,由于京戏的鼎盛,使曾

经是京戏前身之一的安庆弹腔(又称潜山弹腔)徽戏逐渐衰退。因安庆地区是徽戏的主要发源和流行地,当时的徽戏艺人为了谋生,再加上黄梅戏自身的发展要求等因素,先后有徽戏和京戏艺人参加到黄梅戏的伴奏行列中来了。最早的两位是清末民初的徽戏艺人柯巨安、任维双,以及后来的京戏艺人汪云甫。他们当时用的是软弓子京胡(弓毛是松的,演奏时靠手指将弓毛调紧)。所谓伴奏,只是在演唱时托托腔。起腔、间奏、过门、尾奏等仍靠锣鼓。汪云甫虽也会吹唢呐、笛子,但因不精此道,很少用。他们这几位艺人在黄梅戏班社的时间都不长。

1935年1月,安庆市当时比较有名的黄梅戏艺人丁永泉、郑绍周、查文艳、柯三毛、田德安、王剑峰、周华国等二十多人,由徐松山(前台老板)、胡正甫(后台老板)组织到上海的老北门月华楼等地演出,演出的形式依旧是"三打七唱"。由于受扬剧和评剧的影响,又开始使用胡琴托腔。在上海的三年多时间伴腔的胡琴用过南胡(即京二胡)、扬剧高胡和京胡,都是由演员丁紫臣(影片《天仙配》中饰土地,当时的丑角)、唐怀珠(当时的丑角)两人兼的,唢呐是由吴汉洲(也兼司鼓)兼的。

抗日战争开始后,黄梅戏的演出相对少了,即便演出,班社的规模也小了,偶尔用一下京胡托腔,还常遭到观众的反对。局势稍稳定后,黄梅戏与京戏联合演出的"京徽合演"的形式出现了。京戏班的小喜子、刘品江、秦明德等都是专职拉京胡的,除伴奏京戏外,也给黄梅戏托腔,如王少舫演唱黄梅戏用京胡托腔,群众把这种样式称为"京托子"。丁紫臣也拉过"京托子"。抗日战争末期崔剑秋专门为黄梅戏拉胡琴,严凤英与他合作过一段时间。曾拉过扬剧二胡的孙治安,这时也随上海滑稽戏演员文彬彬到安庆演出,他也拉了一段时间的二胡为黄梅戏托腔。这一时期黄梅戏在旋律乐器的使用上主要是胡琴的试用托腔。

2. 中华人民共和国成立前后的发展

抗日战争胜利后,有位当过道士的霍山县人蔡少卿参加了黄梅戏的班社吹奏管乐。他在当道士时曾在阜阳地区的几个县跑过,学会了吹笙、笛、筹(竹笛的变形,不贴笛膜,吹口在顶端,演奏时口形与筹成45度角斜吹)等管

乐器。他为黄梅戏伴奏时,把他当道士时学会的曲牌〔游场〕(淮北地区民间歌舞花鼓灯里的器乐曲)用到黄梅戏中来了,并将曲名改为〔八仙庆寿〕。另一位当过道士的安庆人方集富,也在这一时期加入了黄梅戏班社。后来他正式将黄梅戏音乐作为自己的职业,把笙、筹等管乐器也带进了黄梅戏,并开始了唱腔设计的工作。

"京徽合演"是抗战时期的产物,1945年以后这种形式不复存在,艺人意识到想使黄梅戏兴旺发达,使用旋律乐器伴奏是不可缺少的、迫在眉睫之事,这时他们找到了安庆一位会拉京二胡的艺人王文治。王文治入班后苦心钻研、博采众长,几年工夫就成了黄梅戏二胡演奏中的佼佼者。之后又改用高胡,并使之成为黄梅戏伴腔的主奏乐器。高胡的演奏风格,基本上是形成于王文治之手。王文治既是黄梅戏二胡演奏的高手,又是著名的黄梅戏作曲家。

抗日战争胜利到安庆解放这一时期,黄梅戏的旋律乐器虽然只有胡琴(有时还有竹笛或筹或笙、唢呐),但它基本上被固定下来了。笛、唢呐、笙虽然未固定,但只要有人会吹就用,不仅不再遭人反对,而且被认为是一种时髦。这一时期的伴奏曲牌有如下几种:

(1)

游　　场[①]

(又名〔八仙庆寿〕胡琴曲)

$$\frac{2}{4}\ 2·\ 3\ \ 2317\ \|:\ 6161\ \ 2123\ |\ 1\ \ 23\ \ 216\ |\ 5·\ 6\ \ 55\ |$$

$$0\ 1\ 1265\ |\ 3235\ 6561\ |\ 5\ 6\dot{1}\ \ 653\ |\ 2·\ 1\ \ 23\ |\ 2123\ \ 5·\ 3\ |$$

$$6\ 3\ \ 5·\ 3\ |\ 2345\ \ 3523\ |\ 1·\ 6\ \ 561\ |\ 03\ \ 2317\ :\|$$

用于喜悦、欢快之时。可在任何处结束。

① 〔游场〕在淮北民间器乐曲中,是一首既有引子,又有尾奏的迴旋曲式的中型偏大的器乐合奏曲。黄梅戏的〔游场〕,只是淮北器乐曲中 A 段里的一个乐段。全曲可见安徽省群众艺术馆:《安徽民间音乐(第二集)》,合肥:安徽人民出版社,1960年,第289页。

(2)

琵琶词[①]

(胡琴曲)

王文治 记谱

$\frac{2}{4}$ 1 12 | 1 - | 1 12 | 1 - | 1 12 |

3 - | 3 312 | 3 - | 2 13 | 2 - |

23 23 | 5 35 | 23 5 | 35 32 | 1· 2 |

1 - | 65 56 16 | 5· 6 | 5 - | 1 16 |

5 36 | 5 - | 35 61 | 4 - | 5 16 5 |

3 - | 3 312 | 3 - | 2 23 | 2 - |

2 23 | 5 - | 23 5 | 35 32 | 1· 2 | 1 - :||

用于忧伤、沉思之时。可在任何处结束。

(3)

安庆和尚曲

(胡琴、笛曲)

王兆乾 记谱

$\frac{4}{4}$ 2 1235 2· 3 | 5 5653 2 21 ||: 6·1 231 1216 |

5· 61 61 | 2· 35 5653 | 2 216·123 | 1 1216 5· 6 |

 渐慢

1 61 2· 3 | 5 5653 2 21 :|| 6·1 231 1216 | 5 - - - ||

[①] 《琵琶词》系安徽民间乐曲,各地奏法不同,这一首是安庆地区流行的。是否与元代的《琵琶词》(一种用琵琶伴唱的歌曲)有关,待考。

演奏时配以木鱼、小铃、小钗、汤锣、鼓敲击节奏。

(4)

小 开 门[①]
（胡琴曲）

王兆乾 记谱

用于摆酒宴、打扫等场合。可在任何处结束。

(5)

大 开 门
（唢呐曲）

王兆乾 记谱

[①] 〔小开门〕是从两淮地区民间"细吹打"（笛加打击乐）"锣鼓棚"中吸收来的。"锣鼓棚"是由约十二首乐曲组成的，〔小开门〕即其中一首。黄梅戏用笛较迟，故为胡琴曲。

用于官员出场之时。

(6)

浪 淘 沙①(一)
(唢呐吹打曲)

王文龙、潘汉明 记谱

用于仙人归位之时。

(7)

浪 淘 沙(二)

① 〔浪淘沙〕又名〔节节高〕,奏法虽有两种,但作用相同。

3. 国营剧团建立后的凸变

中华人民共和国的成立给黄梅戏带来了新生。1953年3月,在安徽省合肥市建立了国营的"安徽省黄梅戏剧团"(今安徽省黄梅戏剧院的前身),它是我国建立最早的国营剧院团之一。由于国营剧院团的建立,有了专业音乐工作者的参加——当时叫"新音乐工作者",其中含作曲和器乐演奏者。开始是国乐乐器,也叫民乐乐器,如弓弦乐器的二胡、高胡、中胡、低音革胡,弹拨乐器有琵琶、三弦,吹管乐器有笛、箫、笙、唢呐和扬琴等,由于有专职的作曲干部参加,先后又增加了西乐的弦乐小提琴、中提琴、大提琴、贝司和木管双簧管、长笛、单簧管等。乐队人员组成的多少、中西乐器的使用没有定规,主要是根据剧院团的剧目与作曲家的要求决定乐队的大小和乐器的种类与多寡,乐队的位置也是根据情况来决定是放在台上的"下场门"或是"乐池",黄梅戏的音乐表现完全呈现出一个崭新的局面。乐队样式有十人上下的小型民乐队,也有二十或三十人的中西混合型的乐队,拍电影(如《天仙配》《女驸马》《牛郎织女》等)甚至用到五十人左右的大型以民乐为主或以西乐为主的中西混合型乐队,堪称百花齐放、异彩纷呈。

如前所述,早期的黄梅戏因为没有旋律乐器(丝竹)伴奏,所以没有可以一曲多用的曲牌。因此,黄梅戏在改编传统剧目、创编或移植新剧时受到的制约与束缚就较少,可以根据不同的剧目,各种不同人物类型的空间创作新的音乐。

原有的国营剧院团或改制或解体了,实存的国营剧院团仍需每上演新排剧目由作曲家作曲。乐队编制可大可小,可现场伴奏,亦可先录制成音带演出时放伴奏带。民间也建立了不少民营剧团,不过这些民营剧团基本上都没有专职作曲者,伴奏形式多种多样,据报道,这种民营剧团在农村地区很受农民欢迎。

第三章

各种主调腔体的联用

唱腔在戏曲中占有重要的位置,这不仅因为它是一个剧种的主要标志之一,更重要的是因为它是刻画人物内心世界的重要手段,观(听)众通过欣赏唱腔,可以得到审美艺术上的某种精神层面的满足,并获取知识。

黄梅戏〔主调〕腔体的联用和〔花腔〕〔彩腔〕不同,根本的区别在于〔主调〕各腔体的联用在结构形式上比〔花腔〕〔彩腔〕复杂,从板式组合(包括节拍、节奏)到调性、调式、音域等均如此。

本章在选择各腔体联用的谱例中,既有传统的,也有改编创作的。传统的谱例大部分都是从20世纪50年代的录音中记谱整理的,偶尔也能见到〔主调〕与〔彩腔〕的联用;在改编与创作的谱例中因为用了多种手段与思维,各腔体的联用——也包括与〔花腔〕的联用——都比较自由。改编的新腔只介绍与传统关系较密切的一部分,完全属于创作的新腔(包括合唱),较少收入。

一、传统女腔联用谱例

例 188

陈氏女出家门身背麦袋

(《鸡血记》陈氏唱腔)

阮银芝 演唱
时白林 记谱

第三章 各种主调腔体的联用

(sheet music page - omitted)

第三章 各种主调腔体的联用

$\underline{0\ 5 3 2\ \widehat{2 3}\ 1}\ |\ \underline{2\ \widehat{2 3}\ 1\ 2\ \widehat{6\ \dot 5}}\cdot\ |\ \underline{\widehat{\dot 6\ 5}\ \widehat{\dot 6\ 1}\ \widehat{3\ 2}\ \widehat{2 3 2 1}}\ |$
磨 哇 灭 我　　陈 氏　　媳 妇　　孙 儿　　婴 孩。

$\widehat{\underline{\dot 6\ 5}}\ (\underline{5\ 2\ 3\ 5})\ |\ \underline{5\ \overset{5}{3}\ \widehat{\overset{3}{2}\ 2}\ \widehat{6\ 5\ 6}}\ |\ \underline{5\ \overset{5}{3}\ \widehat{3\ 2}\ \widehat{\overset{3}{2}\ 2}\ \widehat{2\ 3}\ 1\ 6}\ |$
　　　　　　　要我的呀桂枝儿 临江河把水呀 汲,

$\underline{0\ \widehat{3\ 3 2}\ \widehat{\overset{1}{\underline{6}}\ 1}\ \overset{3}{1}\ 2}\ |\ \underline{2\ \widehat{6\ \dot 5}\ \widehat{\overset{1}{\underline{6}}\ \dot 5}\ 0}\ |\ \underline{\widehat{\dot 6\ 5}\ \widehat{\dot 6\ 1}\ \widehat{3\ 2}\ 2\cdot 1}\ |$
三 哪 百 斤 的 大 驴　磨　　陈 氏　去　　挨。

〔哭介〕

$\widehat{\underline{\dot 6\ 5}}\ (\underline{5\ 2\ 3\ 5})\ |\ \underline{5\ \widehat{3\ 2}\ \widehat{\overset{3}{2}\ 6}\ \widehat{5\ 1}}\ |\ \underline{廿\ 2\ \widehat{2\ 6}\ \widehat{\dot 6\ 5}}\cdot\ |$
　　　　　　　一斗　麦 二斗 粉　　麦 麸 哇

$\underline{5\ \widehat{6\ 3}\ \widehat{\overset{1}{\underline{2}}\ \overset{3}{2}}\ 2\cdot 1}\ \dot 6\ -\ ^{\vee}\ |\ 1\ \overset{3}{2}\ \underline{\widehat{2\ \overset{3}{2}}\ \widehat{6}\ 1}\ \dot 6\ 5\ -\ |$
在　外,　　　　　　　婆　婆　哇!

〔平词六槌〕

$\frac{2}{4}\ (\underline{衣\ 呆\ 呆\ 呆\ 呆}\ |\ \frac{3}{4}\ \underline{空\ 匡\ 令\ 匡\ 令}\ |\ \underline{匡\ 令\ 匡\ 衣\ 七\ 令}\ |\ \frac{4}{4}\ 匡\ -\ 呆\ 呆)\ |$

〔滚唱〕

$\underline{5\ \overset{5}{3}\ \widehat{\overset{3}{2}\ 2}\ 2\ 1\ \widehat{6\ 5}}\ |\ \underline{\widehat{3\ 5 5}\ \widehat{1\ 6 5}\ \widehat{5\ 6\ 3}}\ |\ \underline{5\ \widehat{3\ 3\ 2}\ \widehat{\overset{3}{2}\ 2}\ 2\cdot 1}\ |$
一尺布 三双 大鞋、两双 小鞋,列位!　怎的 做得 起呀来?

〔平词一槌〕　〔平词迈腔〕

$\widehat{\underline{\dot 6\ 5}}\ (\underline{呆\ 匡\ 呆})\ |\ \underline{\widehat{3\ 3 5}\ \widehat{2\ 2}\ \widehat{6\ 5\ 1}}\ |\ \underline{2\ \widehat{6\ 5}\ \widehat{6\ 5\ 6\ 1}}\ |$
　　　　　　　来至　在磨房前 放下了 麦　袋,

(呆 衣 呆 呆 呆 呆)　　〔平词六槌〕

$\underline{2\ 3\ 1}\ \cap\ -\ 0\ |\ \frac{3}{4}\ \underline{空\ 匡\ 令\ 匡\ 令}\ |\ \underline{匡\ 令\ 匡\ 令}\ |$

〔阴司腔变形〕

$\frac{4}{4}\ 匡\ -\ 呆\ 呆)\ |\ \frac{2}{4}\ \underline{2\ \widehat{\overset{3}{2}\ 6}\ 1}\ |\ \underline{5\cdot 6\ 1\ 2\ 1}\ |$
　　　　　　　　　　手 拿　钥 匙　磨　　房

这段唱腔的基本结构是〔平词〕（包括伴腔锣鼓的使用）。〔单哭介〕〔双哭介〕本来就是补充乐句，在这里是当作强化感情的插句用。〔迈腔〕之后既未用〔落板〕，也未用〔切板〕，而是用一个〔阴司腔〕的变形乐句结束全曲。由于落音是在〔平词〕的调式主音"5"上，因此既统一又稳定。

第二个〔单哭介〕出现后，紧接着用了一个〔滚腔〕，中间还夹了个与观众感情交流的称谓词"列位"，生活气息浓厚，也是说唱音乐的痕迹。

例189

左牵男右牵女

（《渔网会母》黄氏唱腔）

潘泽海 演唱
时白林 记谱

① 这种滚唱的形式，艺人习惯称为〔平词数板〕，作为一个上句，它长达三十二个字，是滚唱。

第三章 各种主调腔体的联用

1 3̲5̲ 6̲5̲6̲6̲ | 2·3̲ 5̲3̲ 3̲2̲ 1̲2̲ | 6̲5̲ (5̲ 2̲ 3̲ 5̲) |
双 双 对对我的儿 　　　　和　女

5̲5̲3̲1̲ 2·3̲ 5̲2̲ | 3̲3̲ 3̲1̲ 2̲0̲ 5̲3̲2̲ | 2̲ 3̲2̲1̲ 6̲5̲· |
两　下　　　　　　　立　　　　　站，

(匡 —
2/4 冬·冬 冬冬 | 匡·冬 冬冬 | 匡·冬 冬冬 | 冬冬 匡 | 衣冬 衣冬 |

匡冬 匡冬 | 匡冬 匡 | 冬匡 冬 | 4/4 匡· 打呆 呆) |

2 2̲1̲0̲ 3̲5̲3̲1̲ | 3̲2̲ 0̲2̲3̲2̲ 1̲6̲ | 0 5̲3̲ 3̲2̲1̲6̲ |
细　听哪　娘　　　　　　　苦哇命的娘

5̲2̲ 3̲3̲2̲ 2̲ 2·1̲ | 6̲5̲ (5̲ 2̲3̲7̲6̲ 5̲) | 5̲3̲ 3̲3̲2̲ 3̲2̲1̲6̲ 1̲0̲ |
表诉儿的家　门。　　　　　　　　表儿家（的）住之在

2̲ 3̲ 1̲2̲ 6̲5̲ 1̲6̲ | 0 5̲3̲ 2̲5̲3̲2̲ | 2̲2̲ 1̲2̲ 6̲5̲ 0 |
山　西　省，　永　州　城　石　安　县

1̲3̲ 5̲0̲ 6̲5̲6̲ 1̲2̲ | 6̲5̲ (5̲ 2̲3̲7̲6̲ 5̲) | 5̲3̲ 2̲2̲2̲3̲ 1̲6̲ |
胡家　庄　村。　　　　　　　　　儿的祖父胡文进

2̲3̲2̲ 1̲2̲ 6̲5̲ 6̲ | 0 5̲ 2̲3̲1̲0̲ | 2·3̲ 1̲ 6̲5̲ 0 |
功　高　极　品，　所生下　　儿的爹　爹

5̲2̲5̲3̲ 3̲·2̲ 2̲·1̲ | 6̲5̲ (5̲ 2̲6̲ 5̲) | 5̲2̲ 5̲3̲ 2̲2̲3̲ 1̲6̲ |
弟兄有　二　人。　　　　　　　儿大伯　胡克　显在

① 此处本应打〔平词二槌〕或〔平词一槌〕，已省略。

2 23 1 2 6̣ 5 6̣ ⁱ6̣ | 0 5 3 3 2 1 0 | 2 3 1 2 6̣ 5̣ 0 |
云南 做 布 政， 开思 就 是

5 3 ³²3 2 ³2 1 | 6̣ 5̣ (5̣ 2 3 7̣ 6̣ 5̣) | 5·3 ²3 3 3 2 1 2 1 ³2 |
儿的 爹 尊。 儿的爹爹 做长沙有

2 6̣ 5 3 5 5 ⁶5̣ 6̣ | 0 5 3 2 1 0 | 2 3 1 2 6̣ 5̣· |
九年 整， 辞官 不 做

1 6̣ 1 ²1 0 3 2 2·1 | 6̣ 5̣ (5̣ 2 3 7̣ 6̣ 5̣) | 5·3 3 3 2 2 2 1 ⁶1 0 |
告职 回 程。 儿的爹爹 上金殿

2 3 2 1 2 6̣ 5 6̣ | 0 5 3 2 5 3 ²3 | 2 3 2 ¹2 6̣ 5̣ 0 |
参奏 一 本， 万岁 爷 怎舍得

5 3 5 3 2 1 5 1 2 | 6̣ 5̣ (5̣ 2 3 7̣ 6̣ 5̣) | 5 3 5 3 2 2 3 1 1 |
胡老 爷是忠 臣。 万岁爷 送儿的爹爹

1 2 3 2 2 ³2 1 6̣ | 0 6̣ 1 5̣ 1 ²1 2 | 5 1 6̣ 5̣ 0 |
万民 伞， 万民 伞 就万民 旗

6̣ 1 6̣ 1 ²1 3 2 2·1 | 6̣ 5̣ (5̣ 2 3 7̣ 6̣ 5̣) | 5 3 5 3 3 2 1 2 0 |
万古 留 名。 文武 百官

3 3 2 1 2 1 5 6̣ | 0 6̣ 6̣·1 2 ³2 | 2 6̣ 1 ³2 6̣ 5̣ 0 |
将儿的爹爹来 送， 万岁 亲自送 到

2 1 5 3 2 3 2 1 2 | 6̣ 5̣ (5̣ 2 3 7̣ 6̣ 5̣) | 5·3 ³2 1 6̣ 1 |
午朝 门。 儿的爹爹出皇城

第三章 各种主调腔体的联用

| 2 3 2 1 2 6 5 6 | 0 5 3 2 1 2 | 6 5 1 6 5 0 |
号 炮 三 响， 谁不知就那不晓

| 5 3 5 3 3 2 3 2 1 6 5 (5 2 3 7 6 5) | 5 3 2 2 1 1 2 |
胡 老 爷 回 程。 儿的爹爹命中军把

| 1 2 6 5 6 | 0 5 3 2 5 3 3 | 3 2 1 6 5 0 |
官 船 来 封， 斗大的哟胡字旗

| 5 3 2 2 1 5 1 | 6 5 (5 2 3 7 6 5) | 5 3 5 0 5 3 3 3 |
贴在桅杆当 中。 船 行 行至在

〔哭板〕 （单哭介）
| 廿 2 1 6 5 - 1 5 3 3 1 3 2 1 6 | 1 6 1 2 1 · 2 1 6 1 6 |
洞庭 湖 口， 儿 来！

| 5 - (衣打 衣打衣 | 1/4 匡 | 2/4 呆打 打打打打 | 3/4 匡令 令匡 令 | 2/4 匡令 匡令 |

〔二行〕
| 匡呆） | 1 1 2 | 0 5 3 | 2 2 1 | 6 1 6 1 2 | 6 5 0 1 |
洞 庭 湖口 又遇强 人。 遇

| 0 2 | 5 3 3 0 | 3 1 2 2 | 6 0 2 2 | 5 1 6 0 | 2 6 1 |
到强贼 一十九 个， 杀上官船 不哇留

| 6 5 0 5 0 | 1 6 | 5 3 3 0 | 3 1 2 | 2 6 0 1 5 |
情。 先 杀 保镖 人哪几 个， 后杀

| 6 1 1 1 0 | 2 6 1 2 1 | 1 6 5 0 5 | 0 5 | 3 3 #2 3 4 3 |
水手有 好几呀 名。 丫 环使啊女

3 1 2 | 1 0 5·3 | 6 5 6 0 | 6· 6 2 1 | 6 5 |
都已杀尽，杀得鸡犬　都不留情。

5 6 | 0 1 | 5 3·3 0 | 1 1 6 1 | 2 0 1 2 |
前　　舱杀到中啊舱　止，　中舱

6 1 6 0 | 2 6 1 | 6 5 5 0 | 6 1 0 | 5·3 3 3 |
搜出来儿的爹　尊。　可　叹　儿的爹爹

〔哭板〕　　　　　　　　　　〔单哭介〕
廿2 2 1 6 1 6 | 5 3 1 3 2·1 6 | 2 2 1 2 1 2·1 6 0 5 - |
死得　　苦哇！　　　　胡老　爷呀！

2/4 (衣打 衣打 | 匡 呆 | 衣 呆 呆 呆 呆 3/4 匡 匡 令 匡 令 | 2/4 匡 令 匡 令 |

〔三行〕稍快
匡 呆) | 1/4 3 5 | 3 0 3 | 2 3 | 1 3 2 | 6 5 | 5 6 |
乱　刀斩得乱纷　纷。　强

0 1 | 2 5 | 3 5 3 | 5 3 | 2 3 | 0 3 | 1 2 | 2 3 1 |
贼彼时又搜　找，　后　舱搜出母女三

2 3 2 | 6 5 | 0 3 | 3 2 3 | 1 3 2 | #2 6 6 | 2 2 1 |
人。　强　贼彼时将娘　问，他问怀中

6 2 1 | 6 5 | 5 6 | 0 5 | 3 3 | 3 1 | 2 2 1 |
抱何人？那　　时为娘错出唇，我说

2 6 | 6 2 1 | 6 5 | 5 | 0 1 | 6 1 | 2 6 | 1 2 1 |
胡家后代根。　强　贼彼时提刀斩，

第三章 各种主调腔体的联用

[〔火攻〕快]

名。娇儿不把娘来认，天雷打死你这个不孝子孙。（打打打｜衣打衣｜匡）

这是一段以〔平词〕为主的〔二行〕〔三行〕〔火攻〕的联用结构，是黄梅戏中比较典型的成套唱腔，板式变化丰富。回忆往事的大段叙述是用〔平词〕体现的，当讲到遇匪杀人时，通过散板型的〔哭板〕〔单哭介〕转到 $\frac{2}{4}$ 节拍〔二行〕；当讲到强盗要杀自己的丈夫和儿子时，又是通过同样的手法转到有板无眼的〔三行〕。随着情绪的逐渐激动，速度也越来越快，最后一句以〔火攻〕结束。节拍的布局合理，感情的层次鲜明，滔滔不绝，一气呵成。

例 190

来 来 来

（《小辞店》柳凤英唱腔）

邹胜奎 演唱
王世庆 记谱

中慢

来　来　来！来来来来来！来来来来来！逮住了哥哥的手，还要叙叙你我当啊初。（5235）曾记得我的蔡郎哥哥

〔滚腔〕

来到奴的店口，肩背着小包裹手拿雨伞

这段〔平词〕虽未与其他板腔联用,但有其独特的用法,是其他〔平词〕所没有的。其一是板式,〔平词〕一般均为一板三眼的慢板,而它为一板三眼与单眼板交替出现的复合板式;其二是一般〔平词〕多为十字句或七字句,而这段八句唱词中只有一句(第五句)是十字句,其他则由八、十二、十五、二十一、二十二不等字数组成一段不规则的唱词。艺人习惯称这一段为"来来来"。

例 191

贾金莲出家门上了马背

（《登州找子》贾金莲唱腔）

丁翠霞 演唱
时白林 记谱

$1=\flat B$ $\frac{1}{4}$

快板
〔八板〕

5 5 | 2 5 | 3 3 2 | 1 | 5 5 | 5 1 | 1 6 | 5 |
贾 金　莲 出 家　门　上 了　马 背，

5 3 | 5 | 2 3 | 2 1 | 6 5 | 6 3 | 2 1 2 | 6 |
马　上　加 鞭　　快　如　飞。

(1·2 | 3 5 | 2 3 | 2 1 | 2·1 | 2 6 | 1 6 | 5) |

5 3 | 5 5 | 5 3 | 2 1 | 5 | 1 | 2 6 | 5 |
一　马　来　到　阳　关　内，

慢
〔仙腔〕

$\frac{2}{4}$ 5 5 6 1 | 2 6 5 | 5 5 6 1 | 2 5 6 | 5 2 | 3·2 |
学一个　杨八姐　闯进关围　闯　进　关

2 3 2 2 1 6 | 5· (3 2 | 1·2 3 5 | 2 3 5 3 2 1 | 6 1 2 3 2 1 6 |
围。

〔彩腔〕

5 5 6) | 2 2 3 | 3 3·2 | 1·2 3 5 | 2·1 6 1 6 |
离 了

5 3 5· | 1 3 5 1 | 6 5· | 5 5 6 5 6 | 3 3 1 2 |
家　乡　到　　河 波，　里边藏的是 女姣

这段十二句唱词的唱腔，是由〔八板〕〔仙腔〕〔彩腔〕和〔平词〕四个不同的板式和腔体组成。因为剧中人是女扮男装的，所以末句未用同宫的徵调式〔女平词切板〕，而转到属调的宫调式〔男平词切板〕上去了。此例为传统腔体联用中所仅有的。该曲结束后有几句简单的对白，又转到〔划船调〕(《登州找子》中的主要曲调，见例78)演唱。

例 192

昨夜晚宿至在一座庙堂

（《荞麦记》王安人唱腔）

丁永泉 演唱
时白林 记谱

[乐谱略]

① 此处"老老夫"是对丈夫的一种称谓。

第三章 各种主调腔体的联用

名字　响亮，　二女儿　银花瓶

许配　蔡郎。　　　　三女儿　锡花瓶

凭媒　来嫁，　许配　徐文俊

到老　鸾凰。　　　　大女婿　他倒是

大家　大当，　二女婿　他也有

百亩　田庄。　　　也只有我的三女婿

家中　贫叨苦，　夫妻们呐住在破瓦窑好比

求乞的花　郎。　　　大女婿开的是

银器　典当，二女婿开布店　外带　钱庄。

　　　　　我三　家俱都是　大家　大当，

又有钱　又有势　　人喜财呀

安。　　　　　想当初我二老　六旬　生寿，

三个女儿　到我家　庆贺　高堂。

大女儿带一件　貂鼠　的皮袄，

二女儿　送条百褶裙　庆贺　为娘。

也只有　三女儿　百般　无哇奈，

做几个　荞麦馍来庆贺　为娘。

那时节　是老身　一时　之哎错，

错打儿错骂儿赶回　窑　前。

实指望　我二老　常把　福享，　三场火

第三章 各种主调腔体的联用

两条人哪命(叹)嚁嚁(唱)败一个 精 光。

〔哭板〕
到如今 只落得 觅食(泣)哼嗯(唱)要 饭， (泣)哼嗯

〔单哭介〕
(唱)天哪！ (打打打 打衣 打

〔行腔〕
哪 知 道

白发苍苍 各奔 他 乡。

耳旁 边又听得 人声 言讲， 人都讲道

徐 文 俊 得中 高官。

今日 里我心想 他家 一 往，想起来呀拜寿的事实是

〔迈腔〕
满面 都无 哎光。 不顾 差耻

(³2̲ 2̲3̲ 1̲ 6̲ 5̣ | 6̲ 5̲3̲ | ³2̲ 3̲1̲ ³2̲1̲6̲ | 5· (6̲ 1̲ 2̲3̲ 2̲1̲6̲ |
三女儿家往，

5̣·6̣ 5̲5̲ 2̲3̲ 5̣·3̣) | 5̲ 5̲5̲ 6̲5̲ ³2̲3̲ 2̲1̲6̲ | 5̲3̲ 3̲2̲ 2̲ 2·3̲ 1̲ 7̣ |
贫穷的人　高得中　也有许大的风　光。

稍快
6̣ 5̣ (5̲ 2̲3̲ 5̣·3̣) | 3̲5̲ 3̲³2̲ 3̲2̲1̲ 2̲ 0 | 5̲ 2̲3̲ 2̲ ³2·3̲ 1̲ 6̣ |
旗杆　上扯黄旗　随风　飘　荡，

6·6̲ 1̲1̲ 6̲ 5̣ | 3̲5̲ ²³2̲ 1̲ 2·3̲ | 6̣ 5̣ (5̲ 2̲3̲ 5̣·3̣) |
照壁墙上画得有　逐月　贪狼。

³5̲·3̣ 3̲³2̲ 3̲1̲ ³2̲ | ⁵3̲ 3̲5̲ 3̲2̲ 2·3̲ 1̲ 6̣ | ⁶5̲ 5̲3̲ ³2̲ 5̲6̲ 5̣ |
玉石狮子分左右　人强　马　壮，上马　石下马鼓

〔迈腔〕
⁵3̲ 5̲ 2̲3̲ 2̲ ³2̲1̲2̲ | 6̣ 5̣ (5̲ 2̲3̲ 5̣·3̣) | 6̲5̲ 3̲³2̲ 3̲3̲1̲ 2·2̲ |
对对　成双。　　　　　　　　　大堂　上一面鼓它

¹6̣ 6̣ 5̣ ⁶¹6̣ 5̲3̲ | ²3̲1̲ - - | 2/4 (1̲2̲3̲ 2̲1̲6̲ |
有人　　执　掌，　　　　　(夹白："乖乖龙，你

4/4 5̣·6̣ 5̲5̲ 2̲3̲ 5̣·3̣) | ⁵3̲ 2̲2̲ 5̲6̲ 5̣ | 5·3̲ 3̲2̲3̲ ³2·3̲ 1 |
看热闹不热闹！")　有金　瓜和月斧 摆至在　两啊

6̣ 5̣ (5̲ 2̲ ³²3̲ 5̣·3̣) | 3̲5̲ 3̲³2̲ 3̲2̲1̲1̲ ²³2̲ˇ | ⁵3̲ 5̲3̲ 2̲ ³2̲1̲6̲ 0 |
厢。　　　　　　　放下　来讨饭的箩　口叫　要饭，

〔滚腔〕
6·6̲ ⁶1̲ 6̣ 5̣ 0 | 5̲6̲ 6̲1̲ 6̲ 5̣ 0 | 3̲2̲ 5̲3̲ ³2̲3̲ 1̲6̲ |
三姑太太！　徐夫人！　细保儿来！

[乐谱：〔落板〕]

徐 公 子 哎！ 做点 好 事 哎

赏 我 一 碗 　　　　　　　　　　银

汤！①

这段〔平词〕除了补充乐句〔哭介〕的插用之外，虽未与其他腔体或板式联用，但在语言与曲调的结合上，它是〔怀腔〕时期的代表性唱段。虽然用了安庆的语言，但并非全是依字生腔，而是以旋律运动的规律为基础，注意了语言的表达、吐字的清晰。

徵调式〔女平词迈腔〕的落音一般都是落在下属音"**1**"上，而这里的两个〔迈腔〕，其中一个是落在主音"**5**"上。该唱段〔落板〕前使用的〔滚腔〕也较有特色。

这段唱腔里的感叹词"嘀嘀！"与夹白"乖乖龙！你看热闹不热闹！"等均体现着黄梅戏的泥土气和来自说唱的痕迹。

二、传统男腔联用谱例

例 193

今乃是五月五龙船开放

（《白扇记》渔网唱腔）

$1 = {}^{\flat}B$ $\dfrac{4}{4}$

严凤英 演唱
时白林 记谱

〔平词六槌〕中速

(衣　打 打 打　衣 呆 呆 呆 呆 | $\dfrac{3}{4}$ 空 匡　衣 匡　衣 令 | 匡 令 令 匡　令 |

① 米饭未煮熟之前滗出的汤叫"银汤"，也叫"米汤"。

〔平词起板〕

$\frac{4}{4}$ 匡－呆 呆） | 5 6 6 1· 6 | 1 2 1 5 6 6 1 3 5 3 |
　　　　　　　　　今 乃 是　　五 月　　　　　五

〔平词二槌〕
（衣匡 衣呆匡 呆）

2 1· 0 0 | 6 6 1 3 0 5·6 5 6 | 1· 2 1 2 1 6 5 6 5 6· 1 |
龙 船　　　　　　　　　　　　　　　　　　　　　　　开

〔十三槌半〕
（衣呆 衣呆 空 匡

1 6· 5 5 3 2 1· | 衣呆衣匡·七衣冬 | 匡·七衣冬匡七匡 |
放，

衣冬冬冬匡冬冬匡冬冬 | 匡冬冬匡·冬空匡 冬冬冬冬 | 匡－呆 呆） |

〔平二槌〕
（衣匡 衣呆匡 呆）

1 1 2 6 5 5 3 | 5 3 3 5 6 1 1 3 5 3 | 2 1· 0 0 |
普 天 下 喜 的 是　　五 月　　端 阳。

5 3 5 5 0 1 2 1 6 5 | 6 3 5 6 5 6 1 6 5 3 （2 3）| 5 3· 5 6 1· |
我 也 同 众 兄 长 河 坡　　一　　往，　　　中 途 路

（〔平二槌〕略，下同）

1 6 6 5 6 6 5 3 0 | 2 3 5 6 3 3· 5 | 2 1 （1 5 6 1 6） |
生 暴　　病　　转 回 当 房。

5 5 3 5 0 1 2 1 6 5 | 3 3 2 1 2· 3 1 6 | （5 6） 6· 5 6 1 2 |
有 娘 人 身 得 病 汤 药 调 养，　　小 渔 网 我

3 3 2 1 3 2 1 0 | 1· 2 3· 5 2· 1 | 1· （1 5 6 1 6） |
生 暴　　病　　好 不 惨　　伤？！

第三章　各种主调腔体的联用

我要茶　茶不能够　到我　手上，　　　我　要水

好一　似啊　　人　参姜汤。

人说　黄连　　三分　苦，　　　　　我　比那

黄　连要苦断　肝肠。

〔迈腔〕　　　　　　　　　　　〔四不粘〕(匡 七七
叹不尽　腹内事　店堂　内往，

呆　七七匡　七七 | 呆七呆匡 打打打 | 衣呆 呆呆呆 |

空匡匡呆 | 匡令衣匡衣呆 | 匡－呆呆)|

〔落板〕
见渔鼓　和简　板

挂至在　　　　　高　墙。　　　　　(打

〔收槌〕　　　〔寒氏锣〕　　〔哭板〕
衣呆 衣呆·匡 打打打打 | 廿衣打·空 匡－)　　　　(空 匡)
　　　　　　　　　　　　　　　老　娘　亲！

黄梅戏音乐概论

第三章 各种主调腔体的联用

3 5 6 1 | 2 5 3 2 | 5 1 2 3 5 | $\overset{3}{2}$ 2 $\overset{3}{2}$ 2 1 0 | 2 $\overset{3}{2}$ 2 1 $\overset{.}{6}$ |
跺，外公 台前儿要搬 兵 来。 北

0 5 | $\dot{1}$ 6 5 | 6·$\dot{1}$ 3·6 | 5·5 6 1 | 2·5 3 2 |
京发动了人 和 马， 我要把钱 江

1 $\overset{.}{6}$ 5 3 | 2 3 1 0 | 2 3 2 1 $\overset{.}{6}$· | 0 5 | $\overset{\dot{1}}{6}$ 5 |
一 扫 开。 非 是你儿

3 2 1 2 | 3 5 $\overset{.}{6}$ 1 | 2 5 3 2 | 1 2 3 5 | 2 3 1 |
夸 海 口，我不杀赵 大 柱 投 胎。

渐快　　　　　　　　　　　　　　　　　　　　　　**快速**

2 3 1 $\overset{.}{6}$ | 0 5 | $\overset{\dot{1}}{6}$ 5 | 3 2 1 2 | 3 $\overset{.}{6}$ 1 |
转　　　　　　　面只把姐 姐 叫， 小弟

2 5 3 2 | 1 2 3 5 | 2 3 1 | 1 5·1 | 0 5 |
言 来 听 开 怀。 母 亲

6 5 | 3 2 1 2 | 3 $\overset{.}{6}$ 1 | 2 5 3 2 | 1 2 3 5 |
年纪 已 高 迈， 早晚 茶 水 莫 迟

2 3 1 | 2 $\overset{3}{2}$ 1 $\overset{.}{6}$ | 0 5 | $\overset{\dot{1}}{6}$ 5 | 3 2 1 2 |
挨。 敬　　　　　　　　重父母天保

3 $\overset{.}{6}$ 1 | 2 5 3 2 | 1 2 3 5 | $\overset{3}{2}$ 1 | 2 3 1 $\overset{.}{6}$ |
佑， 你我身从 何 处 来。 本

〔三行〕

0 5 | 6 5 | $\frac{1}{4}$ 6 3 | 5 | 0 $\dot{1}$ | $\dot{1}$ $\dot{1}$ | 6 5 |
当在此 把话 讲， 又 怕 贼子

277

这是一段由〔平词〕〔二行〕〔三行〕〔火攻〕四个不同板式的腔体另加〔单哭介〕〔叫头哭板〕和〔火攻迈腔〕三个补充乐句构成为联合腔体的成套唱腔。〔主调〕中的锣鼓也用了很多,并借用了京戏的〔住头〕。这段唱腔是严凤英于1961年在安徽省艺术学校示范教学的唱段,感情细致,层次鲜明。两个〔叫头哭板〕第一个是作为上句用的,第二个是作为下句用的,曲调的旋法差别明显。

一般〔平词〕的音域为八到十度,这个唱段的音域为十二度,并且扩大了对偏音"7"和"4"的使用,与常见的五声宫调式的〔男平词〕相比,有了较为

明显的不同。

例 194

生离死别难相会

（《梁祝》梁山伯唱腔）

王少舫 演唱
时白林 记谱

这是一段六句唱词的〔平词〕，中间只将一个上句散唱成〔哭板〕的形式，紧接着插了一个〔单哭介〕，由于润腔手法的丰富、贴切，加强了悲凉感，词曲结合得准确，因而感人至深。

一般〔平词〕为五声宫调式（也可结束在商），这段为六声宫调式（落音仍为商），清角在此为调式音。

例 195

林中有鸟时时啼

（《大辞店》张德和唱腔）

胡遐龄 演唱
时白林 记谱

〔十三槌半〕

冬冬冬 冬冬 匡冬冬 冬冬 | 匡冬冬 冬冬 匡冬冬 匡冬 | 衣冬冬 匡冬 匡冬 |

匡冬 匡冬冬 冬匡 衣冬 | 匡 - 呆呆) | 5 5 5 6 1 1 6 0 |
　　　　　　　　　　　　　　　　　　（张）二　月　花　开

6· 1 5 6 5 3 5 | 2 1 （呆匡呆） | 1 3 5 6 5 0 |
满　　　树　枝。　　　　　　　　小心　不管

〔落板〕　　　　　　　　　　　　　　　　〔平词一槌〕

5 6 5 1 2·3 5 6 5 | 5 3 5 1 6 5 3 3 5 | 2 1 （呆匡呆） |
人　间 事，　禁口　无　言 哪

〔收槌〕

5 5 3 5 1 6 6· 5 5 3 1 6 | 5 6 5 5 3 2· 6 |（匡 - 0 0）‖
（帮）免哪　　　　　　是 非。

这是〔男平词〕的基本四句结构型，属五声宫调式，末句结束在商（羽系下滑音），是〔男平词〕的常见调式结构。作为引子、间奏、尾奏的锣鼓和首尾句的帮腔，都是早期黄梅戏的典型结构。曲调线在中、高音区。

三、传统男、女腔联用谱例

例 196

曾记当初去告官

（《告经承》陈氏、张朝宗唱腔）

丁永泉、严松柏 演唱
时　白　林 记谱

$1 = B$　$\frac{4}{4}$

〔平词滚腔、起板〕中速

5 6 3 2 1 2 1 0 | 2 3 1 2 6 5· | 5 3 3 1 2·3 1 0 |
（陈）曾 记当初　去 告 官，　典 了 田，

卖了园，打了板子，收了监，

一家大小我的二爷夫！

吓破　　　　肝胆，

为什么今日里

又把官缠。　　　三乡六镇

稍快　　　　　　　1=♯F(前2=后5)

人　　　多广，(张)一人

搭桥万民沾光。

1=B(前i=后5)

(陈)八经承他好比八只猛

1=♯F(前2=后5)

虎，(张)为夫的做武松

第三章 各种主调腔体的联用

〔平词落板〕
1 = ♯F (前 2 = 后 5)

$\frac{4}{4}$ 5 6 5 3 2 3 5) | 6 6 i 5 6 i 3 5·3 | 2 1 (7 6 5 6 i 6) |
（张）我 不　　告 贼

6 5 6 5 3 5·3 i·5 | 6· 0 5 3 6 | 5 5 5 3 2 3 2 2 (3
贼　　　　　　　　　欺 人。

2·1 6 1 2 1 2 4 3 | 2·1 6·1 2 3 5 i 6 5 3 2 | 1·2 1 2 7 6 5 6 i 6) |

〔平词起板〕
1 = B (前 i = 后 5)

5 3 2·3 6 5 0 | 5 3 5 3 2 2 3 1 2 | 6 5 (5 2 3 5·) 3 |
（陈）劝 我的夫　　莫告此状　　　他

5 3 3 1 2·1 3 | 3· 1 2 5 3 | 2 3 1 2 6 5 (5 6 |
怒 冲　　　　满 面，

$\frac{2}{4}$ 1 6 2 3 2 1 6 3 | $\frac{4}{4}$ 5 5 3 5 2 3 5·3) | 5·3 2 2 2 6 5 0 |
　　　　　　　　　　　　　　　　好一似　万把刀

3 2 3 5·3 2 2 6 1 | 6 5 (5 2 3 2 3 5·3) | 5 3 5 3 2 3 2 1 6 |
穿在我的心哪　间。　　　　　　　转面来 见我的夫

5 2 3 2 2 2 3 1 6 | (5 6) 5·3 2 2 1 0 | 2··5 6 1 6 5 0 |
把话　讲，　　　　你的妻子　　有言来

3 2 3 5 3 2 2 3 1 2 | 6 5 (5 2 3 5·3) | 5 3 2 2 6 5 5 3 2 2 |
夫听　心啊　间。　　　　　　　老公婆 为我的夫

5 2 2 2 2 3 2 1 6 | (5 6) 2 3 2 1 2 1 6 | 5·6 1 2 6 5 0 |
烧香 许愿，　　生下来 张二爷

第三章 各种主调腔体的联用

一家人喜呀欢。 养到七八岁

诗书来念，我的夫咿文才好倒有几呀

篇。 考上十名内 空手回转，

谁知你 回家来 埋怨祖先。

亲戚朋友 前来相劝，

凑一百 单八两 把夫的钱来

捐。 实指望捐金钱 搪门抵户，

又谁知 今日里 苦苦的告

官。 旁人家 告钱粮 为田为地，

我张家 并无有 一块菜园。

[This page contains musical notation (jianpu/numbered notation) for 黄梅戏 (Huangmei opera) music, with lyrics interspersed.]

〔迈腔〕

为人来世莫把气当先，

（此处是以徵代宫）

〔二行〕稍慢

行凶霸道夫莫要上前。三拳两足将人打死，拉拉扯扯到官前。原告衙前丢了一张纸，被告一旁哪敢多言。倘若是一言错出喂唇，大人丢下打人签。打四十来加四十，还要钉镣带收监。亲

这段唱腔虽然是1959年录的音,但保留着中华人民共和国成立前"黄梅调"时期的曲式结构和演唱风格。在男女声腔联用中,它是比较有代表性的五声徵、宫交替调式。

这段唱腔的结构以〔平词〕为主,〔对板〕〔二行〕穿插其中作为板式对比以表现人物感情的起伏变化。全曲的第一句用了长达三十三字的滚腔作为起板,接着下句之后就转入〔对板〕。一般的〔平词对板〕都是两拍子的单眼板,

而这里的〔对板〕则是四拍子的三眼板,同〔平词〕一样,演唱时男腔在女腔的属调,女腔接唱时再转回来。因为这段唱腔基本上是没有女演员时期的唱法,所以男女腔的音域完全一样。

例 197

听说是蔡郎哥回家去

(《小辞店》柳凤英、蔡鸣凤唱腔)

严凤英、查瑞和 演唱
时　白　林 记谱

第三章 各种主调腔体的联用

1=D(前 $\dot{1}$=后5)

2 3 2 6 1 | 5 6 5 3 | 5 5 2 3 1 6 5 | 1 1 5 5 6 5 3 | 3 5 2 6 1 |

着。（柳）是不是 三餐茶饭 客人你就吃不 饱？

1=A(前 2=后5)

5 3 5 6 1 6 5 | 5 5 6 1·0 | 1 2 1 2 3 2 5 3 | 2 3 2 6 1 |

（蔡）难道说 出门人 要吃 什么珍 肴。

1=D(前 $\dot{1}$=后5)

5 5 3 2 2 3 | 1 1 2 3 1 6 5 | 6 1 5 6 5 3 | 2 3 2·6 1 |

（柳）想必 是我的 哥哥身上衣 洗浆 不 好，

1=A(前 2=后5)

5 3 5 6 1 6 5 | 5 5 6 1 | 1 2 1 2 3 2 5 3 | 2 3 2 6 1 |

（蔡）清水洗， 白水浆，冤家 代 劳。

1=D(前 $\dot{1}$=后5)

5 6 5 5 3 | 2 2 3 2 1 6 5 | 6 1 5 5 6 5 3 | 2 3 2 6 1 |

（柳）是不是我那 二老公婆 得罪我的哥哥 了？

1=A(前 2=后5)

5 3 5 6 1 6 5 | 5 5 6 1 | 1 2 1 2 3 2 5 5 | 2 3 2 6 1 |

（蔡）蔡鸣凤 岂肯怪二老 年 高。

1=D(前 $\dot{1}$=后5)

5·3 2 3 | 1 2 3 1 6 5 5 | 6 1 5 5 6 5 3 |

（柳）莫不是 我丈夫 他与哥哥来争

1=A(前 2=后5)

2 3 2 6 1 | 5 3 5 6 1 6 5 | 5 5 6 1 0 | 1 2 1 2 3 2 5 5 | 2 3 2 6 1 |

吵？（蔡）妹丈夫 与鸣凤 犹如 同 胞。

第三章 各种主调腔体的联用

1=D(前 $\dot{1}$ = 后5)

5· 5 3 5 | 2 23 1 6 5 5 | 6 1 5 5 6 5 3 | 2 3 2 3 1 |

（柳）是不是　小德伢他不听你客人　叫？

1=A(前 2 = 后5)

5 3 5 6 $\dot{1}$ 6 5 | 5 5 6 1 | 1 2 1 2 3 2 5 3 | 2 3 2 6 1 |

（蔡）早倒茶，晚打水，德伢　代劳。

1=D(前 $\dot{1}$ = 后5)

5 5 3 2 3 | 1 2 3 1 6 5 | 6 1 5 5 6 5 3 | 2 3 2 6 1 |

（柳）莫不是　众街邻　得罪我的哥哥　了？

1=A(前 2 = 后5)

5 3 5 6 $\dot{1}$ 6 5 | 5 5 6 1 0 | 2 3 1 2 3 5 6 | 2 3 2 6 1 |

（蔡）众街邻　与鸣凤　广接　广交。

1=D(前 $\dot{1}$ = 后5)

5· 5 $\overset{5}{3}$ 2 | 6 1 2 3 1 6 5 | 6 1 5 5 6 3 | 3 2 6 1 |

（柳）是不是　卖饭女　侍奉哥哥不周　到？

1=A(前 2 = 后5)

5 3 5 6 $\dot{1}$ 6 5 | 5 5 6 1 0 2 | 1 2 1 2 3 2 5 3 | 2 3 2 6 1 |

（蔡）不是妹妹恩情好，我怎能到今　朝。

1=D(前 $\dot{1}$ = 后5)

5 $\overset{67}{6}$ $\overset{6}{5}$ 5 3 | 5 5 3 2 5 $\overset{5}{3}$ | 2 $\overset{2}{3}$ 2 1 2 $\overset{3}{5}$ | 5 3 2 $\overset{3}{2}$ 1 |

（柳）今日里我的　哥哥要回家吧　妹妹我是怎样　好？

1=A(前 2 = 后5)

5 3 5 6 $\dot{1}$ 6 5 | 5 5 6 1 | 1 2 1 2 3 2 5 6 | 2 3 2 6 1 |

（蔡）来　来　往　往任妹所招。

黄梅戏音乐概论

1=D(前 $\dot{1}$ = 后5)

| 5 $6\dot{1}$ 53 | 555 3 253 | 2221 2$\overset{3}{5}$ | 532$\overset{3}{2}$1 |

（柳）纵然 有那 南来北往客也 没有我的哥哥 好,

1=A(前 2 = 后5)

| 5356 $\dot{1}65$ | 5 $\overset{V}{5}6\ 1$ | 1212 353 | 2326 1 |

（蔡）天 下 乌 鸦 都是一样 毛。

1=D(前 $\dot{1}$ = 后5)

| 553 231 | $\overset{3}{2}23\ 165$ | 6$\overset{1}{1}$5 053 | 326 1 |

（柳）我情 愿 跟我的哥 往浠水县 到,

1=A(前 2 = 后5)

| 5356 $\dot{1}655$ | 5 56 1 0 | 1212 3256 | 2326 1 |

（蔡）冤家妹妹你金莲 小 寸步 难熬。

1=D(前 $\dot{1}$ = 后5) 〔哭板〕

| 5 6 5 53 | 5523 165 | \mathcal{H} 1 $\overset{12}{\equiv}$ 1 5 - (打衣 0 打) |

（柳）倘若是你 此番回家 忘 却

〔哭介〕

| 312 $\overset{V}{5}5\overset{6}{5}5\ 3$ $\overset{\vee}{3}1$ $3\cdot\overset{5}{5}2\cdot16$ | $\overset{1}{6}$ 6 $\overset{1}{6}$ 1 $\overset{61}{6}$ - 5 - |

我 了,啊 哥喂!

〔落板〕

1=A(前 2 = 后5)

$\frac{4}{4}$ (打打打打打打打打 | 衣呆衣呆匡 呆) | 5· 6 $\dot{1}$ $\dot{1}\overset{2}{\equiv}\dot{1}\cdot$ |

（蔡）我 若是啊

(衣匡衣呆匡 呆)

| $\dot{1}\overset{\#1}{2}32\ 325\overset{5}{3}$ | 21 ($\dot{1}56\dot{1}$) | 123 $\overset{5}{3}235$ |

忘却冤家妹 倒落

(打 打 打 打 衣 呆 衣 呆 衣　匡 - - 0)

| 5 - 6 i | 2 2 3 5 3 2 - | 0 0 0 0 ||
荒　　　郊。

这段唱腔在板式结构上,除了没有〔二行〕外,其他都与例196差不多,只是〔对板〕用的是单眼板的两拍子,旋律比较明快、流畅,特别是女腔,在黄梅戏的传统声腔中很少能见到这样优美动听的唱段。最后〔男平词落板〕两次出现七度大跳,这在别处也很少见到。查瑞和先生过去在这方面也有着自己的风格。《小辞店》曾是他们俩人的保留剧目。

四、新编女腔联用谱例

例 198

两班子弟休再提

(《春香传》月梅唱腔)

庄　志 改词
王文治 编曲

$1=E$ $\frac{2}{4}$

〔快平词〕快速 激愤地

5 5 6 5 | 3 5 2 3 1 | 0 5 3 5 | 3 2 1 2 | 2 1 5 3 2 3 1 |
两班子弟 休再提,　　分明是 倚仗两班 把人

6 5 (5 2 3 5) | 5 3 2 5 3 2 1 | 2 3 1 2 6 5 6 | 5 2 3 1 1 |
欺。　　　　我女儿是行不端 还是言无理? 那桩那件要

〔三行〕

2 1 5 3 2 3 1 2 | 6 5 (5 2 3 5) | 5 3 2 5 3 2 1 | 2 3 1 2 6 5 6 | 1/4 0 5 |
说详　　细。　　　　女儿不犯七出 条,　　　你

〔火攻〕

6 5 | 3 5 | 1 2 | 2 5 | 3 5 | 2 3 | 1 (6) | 5 |
怎能 负心 薄情 把 她 弃?　　　　我

[乐谱：]
5 3 | 2 3 | 1 1 | 1 2 | 6 | 5 (6 | 5) 5 |
和你 前世 无冤 今 无 仇, 何

3 5 | 2/4 6· 6 5 3 | 1/4 2 | 3 5 | 2 3 | 1 ‖
苦要 苦 苦 逼 她 命 归 西。

这段唱腔虽很短,但在女腔〔主调〕联用上的改编则是较成功的佳例。为便于全曲的统一,三眼板的〔平词〕被改成单眼板,节奏几乎被压缩成一字一音。$\frac{1}{4}$之后的〔火攻〕又揉进了〔三行〕,将人物激动的心情用滔滔不绝的音乐语言展现得淋漓尽致。

凡属新编谱中所列的腔体名称,大部分都是基本框架,与传统谱中的腔体已不大相同或基本不同。有少部分是编创的新腔,因无腔体可寻即不标腔名。

例 199

春风送暖到襄阳
（《女驸马》冯素珍唱腔）

陆洪非 等词
时白林 编曲

$1=\flat E$ $\frac{4}{4}$

慢速 愁闷、缠绵地

(0 4 3 5 2 | 1·2 3 5 2 3 1 7 6·1 2 3 2 1 6 | 5·6 5 6 4 3 2 3 5 3)

〔平词〕

5 5 6 5 3 5 6 1 6 6 5 3 | 3 2 (3 2 3 5 7 6 1 3 2 5) |
春风 送 暖

6·1 5 6·1 2 1 2 | 3 5 5 3 2 3 5 3 | 2·3 1 2 6 5 (3 2
到 襄 阳,

1·6 1 2 3 2 3 5 3 2 1 6 | 5·6 5 5 2 3 5 3) | 5 3 2 3 2 1 1 6 5 |
 西 窗 独 坐

第三章 各种主调腔体的联用

5 2 5 3 2·1 6121 | 6̇ 5̇ (43 2 3 5 3) | 5 53 2 3 32 1 1 |
倍 凄　　　　　　　凉。　　　　　　　　亲 生 母 早 年 逝 世

2³2 7̇ 6̇ 5̇6̇7̇5̇ 6̇ | (5̇356̇) 2·1 6̇1 216̇ | 2 6̇ 5 16̇ 5̇· |
仙 乡　　去，　　　撇 下 了　　素　 珍　 女

　　　　　　　　　　　　　　　　　　　　　　　mf
5 53 216̇ 5̇·6̇ 12 | 6̇ 5̇ (2̇7̇ 6̇5̇6̇1 2123) | 5·5 6̇ 1̇ 6 5 65 3 1 |
无 限　　　惆　怅。　　　　　　　　　　继 母 娘 宠 亲 生

2·5 3 2 2 32 1 6̇ | (5̇6̇) 5 3 2 5 6535 | 2·1 6̇12 6̇ 5̇· |
恨 我 兄 妹，　　　 老　爹爹　　听 信 谗 言

3 35 216̇ 2·1 | 6̇ 5̇ (1̇7̇ 6̇5̇6̇1 2123) | 5 65 3 5 6 5 5 65 |
变 了　　心　肠。　　　　　　　　　　 我 兄 长 被 逼 走

⁵3 - ⁵3 2 3 | 5 65 3 1 2·3 5 3 | 2 - ⅓2 ⁵32 |
把　　舅 父　投　靠，

1· (2 7̇·2 7̇6̇ | 5̇3̇5̇6̇ 1·7̇6̇1) | 2·1 3·5 3 1 |
　　　　　　　　　　　　　　　　　上　京

2·5 3 216̇ | (5̇6̇) 5̇·6̇ 12 1 | 5 3 2 2 32 1·2 |
都　　　　　已 三 载 也 无 有 言 信 回 乡。

6̇ 5̇ (43 2 3 5 3) | 5 53 2 5 3 32 1 | 2³2 7̇ 5̇ 6̇7̇6̇ |
　　　　　　　　　　心 烦　欲 把 琴 弦 理，

〔阴司腔〕
$\frac{2}{4}$ (5̇ 1) | 2·5 3 2 | 3 1 6̇ | 2 23 1 21 | 6̇ 6̇ 1 5 3 |
　　　　　　但 不 知　　李 郎 我 那 知 音 人

295

稍快

5·6 121 | 5 6 5 3 | 5 6 6 5 3 | 2 3 5 2 3 | 5 3 5 5 4 3 5 |
（帮）今　在　何　方，

6 5 6　1 | 5 1 2 1 3 | 5 5 6 5 3 | 2· （3 | 5·3 5 6 |
　　　　　　今在何　方。

原速

1· 2 | 3 5 | 7· 2 7 | 6 5 3 2 1 6 | 4/4 5·6 5 6 4 3 2 3 5 3）|

〔平词〕

5 5 6 5 6 3 3 2 1 | 5 6 5 3 1 2·3 5 3 | 2 3 2 1 （6 1 2 3 5 2 1 6 |
绣起　　鸳鸯　难成　对，

5·4 3 2 5 2 3 4 3 5 3）| 5 5 3 2 5 3 2 1·2 | 6 5 （1 7 6 5 6 1 2 3）|
　　　　　　　　何日　里能与　他

5 6 5 3 1 2·3 5 6 5 | 3 - 2 3 2 1 | 5 6 5 3·5 2（3 2 3 5 1 |
比翼　　　　　　　飞　翔？

活泼、轻快地　♩=148

6 1 6 5　3 5　2·1　2 1 2 | 2/4 0 5 3 5 | 6 5 6 1　5 3 5 | 0 5 6 1 |

5 6 4 3　2 1 2 | 0 1　2 3 | 5·3　2 3 1 | 0 5 6 1 | 2 1 6 1　5 |

…… 0 3 5　3 5 | 0 3 5　3 1）| 0 5　3 5 | 6·1　5 3 5 | 0 5 6 1 |
　　　　　　　　　　　　　　　忽听　李　郎　　投亲

5 6 4 3　2 1 2 | 0 5　3 5 | 2 3 1 | 0 5 5 6 | 1 2 6 5 |
来，　　怎不　叫人　喜开怀。

第三章　各种主调腔体的联用

0 1 6̇ 5̇ | 1·2 323 | 0 5 3 6 | 5 6 4 3 2 | 0 5 3 5 |
任凭　紫　燕　　成双　对，　　　　任凭

2 3 1 | 1 2 6̇ | 1 2 6̇ 5̇ | 0 2 1 2 | 3 2 3 |
红　花　并蒂　开。　　　　怎比得　我与他

稍慢　　　　　　　　　　　　原速
0 5 3 6 | 5·6 4 3 | 2· (3 | 2·1 6̇1 | 2 2 0 3 |
情深似　海，

5 6 1̇ 6543 | 2 2 0 3 | 5 65 35 | 1̇ 65 4·3 | 5365 3216 |
p　　　　　　　pp　　　　　　　　　　　　　　　mf

2 2 0 3 | 2 3 2 1 | 2 3 2 1 | 2321 2321 | 2 2 0 3 2 | 1235 216 |

稍慢
　　p
5) 5 3 5 | 6·1̇ 5632 | ³1 - | 5 1 2 5643 | 5 2 0 0 1 |
莫奈何　男女有　别　　　咫尺天　涯！

　　　　　　　　　　　　　　　　　　　　tr
6156 216 | 5· (1 | 6·5 6 1 | 2· 5 | 6·5 352 | 1 -

　　　　　　　　　　　　　　　　　　原速
2 1 2 5 3 | 2 7̣ | 6̣5 6 216 | 5·6 55) | 0 5 3 5 |
　　　　　　　　　　　　　　　　　　　　想当年

6 1̇ 6 535 | 0 5 3 1 | 5653 212 | 0 1 2 3 | 53 231 |
与公子　　同窗共　砚，　　　我二人　心相印

0 5 5 6 | 1 2 6̇ 5̇ | 0 1 6̇ 5̇ | 1·2 3 | 0 5 3 6 |
有口难　开，　　生身母　看出了　儿女心

5·6 4 3 | 2̂ (323 432) | 0 5 3 5 | 2 3 1̇ 6 | 5 1 2 5 3 |
愿，　　　　　　　　与李家　结秦晋　订下了同

[乐谱：唱词]
偕。

在京都　与李郎　　分别数载，

（mf）　　　　　　　　慢
喜相　逢

欲畅叙，　　　　　　羞人

原速
答　　答　　难下楼　台。

这段唱腔中三眼板的〔平词〕是比较清楚的，〔阴司腔〕也可以分辨得出。自从"忽听李郎投亲来"至结束，是把〔八板〕与〔彩腔〕合在一起重新结构编创的，因此腔体较难标出。

例 200

驸马原来是女人

（《女驸马》冯素珍、公主唱腔）

陆洪非 等词
时白林 编曲

$1={}^{\flat}E$　$\frac{4}{4}$

〔散板〕
（冯）我本　闺中　一钗

裙，　　　　　公主请看

渐快 渐强
耳环痕。

第三章 各种主调腔体的联用

(公主)一声霹雳破晴空，

驸马原来

是女人。

想我金枝玉叶体，怎能

遭受这欺凌，越思越想越难

忍，随我金殿去面圣君！

(冯)冒犯皇家

我知罪，并非蓄意乱朝

廷。公主请息雷霆怒，

```
5 3 5 | 5 6 6 5 | 3  5 3 | 2 3 1 | (1·2 3 5 |
且  容    民 女 诉    冤 情。

          渐慢       f                    慢
2 3 2 1 | 2 3 2 1 | 6 1 2 3  2 1 6 | 4/4 5·6 5 5 2 3 5·3)

〔平词〕
5 5 3 2 5 3 3 2 1 | 2 6 5  6·1 2 3 2 | 2/4 1 (6 2 3 2 1 6 |
民女           名叫    冯  素   珍,

4/4 5·6 5 5 2 3 4 3 5 3) | 5 3 #1 2 3 2 1 1 6 5 | 2 3 2 3 5 3 2·1 6 1 2 1 |
                            自  幼    许 配      李    兆

6 5 (4 3 2 3 5 3) | 3 #1 2 3 2 6 5 1 | 2·3 1 2 1 6 5 6 (7 6 |
廷。                 爹 娘   嫌 贫  爱   富    贵,

5 7) 6·5 6 1 3 2 | 2 6 5 1 6 5· | 3 2 1 6 5·6 1 2 |
     诬 陷   李  郎      入 了    监    中。

6 5 (1 7 6·1 2 1 2 3) | 5 5 3 2 5 3 3 2 1 | 2·3 1 2 6 5 6 (5 7 |
                        民女           只为    救 夫 命,

6 5) 5 3 2 5 6 5 3 5 | 2·1 6 1 2 6 5· | 2 1 5 3 2·1 6 1·6 |
     万 里   奔 波 到         京

6 5 (1 7 6 5 6 1 2 1 2 3) | 5 5 6 5 6 3 3 2 1 1 | 5 3 2 1 2 6 5 6 |
                             只望    取 得 功 名 夫    有 救,

5 5 3 2 5 3 2 1·2 | 6 5 (1 6 5 6 1 5 7) | 6·1 5 6·1 2 1 2 |
谁知   被 召                              入
```

第三章 各种主调腔体的联用

$\underline{3-}\ \underline{2\ \underline{21}}\ |\ \underline{1\ 5\ \underline{61}\ 3\ \overset{1}{\underset{=}{2}}\ \underline{12}}\ |\ \dot{6}\cdot\ (\underline{\dot{7}\ \dot{6}\cdot\ \underline{5}\ \underline{35}}\ |$
　深　　　　　　　　　　　　　　宫。

$\frac{2}{4}\underline{6\underline{123}\ \underline{216}}\ |\ \frac{4}{4}\underline{\dot{5}\cdot\underline{6}}\ \underline{55}\ \underline{2353})\ |\ \underline{5\ 53}\ \underline{25}\ \underline{32}\ \underline{2\cdot\underline{1}}$
　　　　　　　　　　　　　　　　公主　　生长

$\underline{6\ \dot{5}}\ (\underline{43}\ \underline{23}\ \underline{532})\ |\ \underline{53}\ \underline{1\ \underline{161}\ 2\ \underline{12}}\ |\ 3\cdot\ \underline{12}\ \underline{53}\ |$
　在　　　　　　　　　　　　　　　　　　　　深

$\underline{2\cdot\underline{3}}\ \underline{12}\ \underline{6\ \dot{5}}\ (\underline{32}\ |\ \frac{2}{4}\underline{1\cdot\underline{235}}\ \underline{2161}\ |\ \frac{4}{4}\underline{\dot{5}\cdot\underline{6}}\ \underline{55}\ \underline{4323}\ \underline{55})\ |$
　宫，

〔二行〕
$\frac{2}{4}\underline{5\ 2\ 5}\ |\ \underline{0\ 5\ 3\ 5}\ |\ \underline{2\ 3\ 1}\ |\ \overset{1}{\underset{=}{6}}\ \underline{2\ 3\ 2}\ |\ \underline{1\ 6}\ \underline{5}\ (\underline{6\ 1\ 7})\ |$
　怎知　民间　女子　痛苦　　情。

$\underline{6\ 5\ 6}\ |\ \underline{0\ 5\ 3\ 5}\ |\ \underline{2\ 1\ 3\ 2}\ |\ 1\ \underline{5\ 3\ 5}\ |\ \underline{2\ 3\ 2\ 1}\ |$
　王三姐　　守寒窑　一十八　　载；刘翠屏　苦度了

$\underline{\dot{6}\cdot\ \underline{1}}\ \underline{23}\ |\ \underline{1\ 65}\ |\ \underline{\dot{6}\ 5\ 6}\ (\underline{5\ 3\ 5}\ |\ \dot{6})\ \underline{5\ 3\ 5}\ |\ \underline{2\ 1\ 3\ 2}\ |$
　一十六　春；　还有那　　　前朝　英台

$\underline{1\ 5\ 3}\ |\ \underline{2\ \ 2\ 1}\ |\ \underline{\dot{6}\ \ 2\ 3}\ |\ \underline{1\ 6\ 5}\ |\ \underline{\dot{6}\ 5\ 6}\ |\ \underline{0\ 5\ 3\ 5}\ |$
　女，生生死死　爱梁　生。　这都是　父母

$\underline{2\ 3\ 1}\ |\ \underline{6\ 5\ 3\ 5}\ |\ \underline{6\ 5\ 3}\ |\ \underline{2\ 3\ 2\ 1}\ |\ \underline{6\ 1\ 2\ 3}\ |\ \underline{1\ \dot{6}\ \dot{5}}\ |$
　嫌贫　爱富　贵，女儿　不忘　恩爱　情。

稍快　　　　　　　　　　　　　　　　〔三行〕
$\underline{\dot{6}\ 5}\ \underline{6}\ (\underline{5\ 3\ 5}\ |\ \dot{6})\ \underline{5\ 3\ 5}\ |\ \underline{6\ 5}\ |\ 3\ 1\ |\ \overset{1}{\underset{=}{4}}\ \underline{2}\ \underline{5}\ |\ \underline{5\ 3}\ |$
　我虽　　比不得　前朝贤良　女，救　夫

$\underline{2\cdot\ 1}\ |\ 1\ 2\ |\ \underline{6\ \dot{5}}\ |\ 0\ \dot{5}\ |\ 5\ 6\ |\ 1\ 2\ |\ 3\ 1\ |$
我　不　顾　死　生。　　公　　　主　也　是　闺　中

〔彩腔〕
慢
$\frac{2}{4}$　$2\ \underline{5\ 3\ 5}\ |\ \underline{6\cdot\ 5}\ \underline{5\ 3\ 2}\ |\ 1\ -\ |\ \underline{5\ 6}\ \underline{6\ 5\ 3}\ |\ \overset{5}{\frown}\ \underline{2\cdot\ 1}\ |$
女，难道你不念素　　　珍　　救夫一片心。

快
$\underline{\dot{6}\ 1}\ \underline{2\ 1\ \dot{6}}\ |\ \dot{5}\cdot\ (\underline{3\ 2}\ |\ \frac{1}{4}\ \underline{1\cdot\ 2}\ |\ \underline{3\ 5}\ |\ \underline{2\ 3}\ |\ 1\ |\ \underline{6\ 1}\ \underline{6\ 1}\ |\ \underline{2\ 3}\ |$

〔火攻〕
$\underline{1\ \dot{6}}\ |\ \dot{5})\ |\ 5\ |\ 5\ |\ 6\ |\ 5\ |\ 3\ |\ 1\ |$
（公主）一　心　救　夫　我　钦

$\overset{5}{\frown}\underline{3\cdot\ 5}\ |\ 2\ |\ \underline{5\cdot\ 5}\ |\ \underline{3\ 5}\ |\ \underline{6\cdot\ \dot{1}}\ |\ \underline{6\ 5}\ |\ \underline{3\ 3}\ |\ \underline{3\ 5}\ |$
佩，　大不该　进宫来　误我　终

〔平词迈腔〕
$\underline{2\ 3}\ |\ 1\ |\ (\underline{5\cdot\ 2}\ |\ \underline{3\ 5}\ |\ \underline{2\ 3}\ |\ \underline{1\ \underline{6\ 5}})\ |\ \frac{4}{4}\ \underline{5\ 3\ 5}\ \underline{6\ 6\ 1\ 6\ 5}\ |$
身。　　　　　　　　　　　（冯）误你　终身

$\underline{5\ 5\ 1}\ \underline{2\cdot 3\ 5\ 3}\ |\ \underline{2\ 3\ 2}\ \underline{1}\ (\underline{\dot{6}\ 1\cdot 2\ 3\ 5}\ \underline{2\ 1\ \dot{6}}\ |\ \underline{\dot{5}\cdot\ 6}\ \underline{5\ 5}\ \underline{4\ 3\ 2\ 3}\ 5)\ |$
不是　我，

〔三行〕
$\frac{1}{4}\ 0\ \underline{5}\ |\ \underline{5\ 3}\ |\ \overset{2\ 3}{\frown}\underline{2\cdot\ 1}\ |\ 1\ 2\ |\ \underline{6\ \dot{5}}\ |\ 0\ \dot{5}\ |\ \underline{5\ 6}\ |$
当　今　皇　帝　你　父　亲。　　不　是

$1\ 2\ |\ 3\ 1\ |\ 2\ \underline{5\ 3}\ |\ \underline{2\ 1\ 1}\ |\ 1\ 2\ |\ \underline{6\ 5}\ |\ 0\ 5\ |$
君王传圣旨，不是刘大人做媒人，　　素

$\underline{5\ 5}\ |\ \underline{3\ 5}\ |\ \underline{3\ 1}\ |\ \underline{2\ 3}\ |\ 5\ |\ \underline{5\ 3}\ |\ \underline{2\cdot\ 1}\ |\ 1\ 2\ |$
珍纵有天大胆也　不　敢冒昧进宫

第三章 各种主调腔体的联用

$6\underline{5}$ | 05 | 55 | 65 | 31 | $2\ {}^\vee 5$ | 53 | 21 |
门。　真　情　实　话　对　你　讲，望　求　公　主

61 | 65 | 01 | 12 | 35 | 65 | $3\ {}^\vee 5$ | $\frac{2}{4}\ 3\ 5\dot{1}$ |
细　思　忖，　公　主　若　肯　将　我　恕，我　永　世

　　　　　　　　　　　　　　　　ff
$6\ \underline{53}$ | $\underline{\overline{5}}\ 6\ -$ | $(\dot{6}\cdot\underline{\dot{6}}\ \underline{6\dot{6}}\ |\ \underline{60}\ \underline{60})$ | $5\ 0$ | $\dot{1}\ 0$ |
不　忘　　　　　　　　　　　　你　的

　　　　　　　　　　　　　　　　　　　f
$\dot{1}\ \underline{5\ 6}$ | $6\ -$ | $\overline{5}\ (\underline{6\ 5\ 6}\ |\ \underline{5\ 6\ 5\ 6}\ |\ \underline{5\cdot\underline{\dot{1}}\ \underline{6\dot{1}}}\ |\ \overline{5}\ 5)$ |
恩。

〔火攻〕
　　　　$5\ 5$ | $\underline{6\ 5}\ \underline{3\ 1}$ | $\frac{1}{4}\ 2$ | $\frac{2}{4}\ 5\ \underline{5\ 3}$ | $\frac{3}{4}\ 2\ 5\cdot\underline{3}$ |
（公主）听　她　言　来　有　道　理，顿　时　叫　我

$\frac{2}{4}\ 2\ -$ | $\underline{5}\ 3\ 5$ | $\underline{2}\ 1\ \underline{6}$ | $(5\cdot\underline{2}\ \underline{3\ 5}\ |\ \underline{3\ 2\ 1\ 2}\ \underline{6})$ |
无　　主　张。

$5\ \underline{5\ 3}$ | $2\ \underline{2\ 1}$ | $1\ 2$ | $\underline{6}\ \underline{5}$ | $5\ \underline{5\ 6}\ 3$ |
我　若　不　将　你　来　杀，岂　不　终　身

　　　　　　〔花三槌〕
　　　　　　(匡·才 衣 才 匡 才 匡)
$5\cdot\underline{6}\ \underline{5\ 3}$ | $2\ -$ | $(5\cdot\underline{2}\ \underline{3\ 5}\ |\ \underline{2\ 3\ 2\ 1}\ 2)$ | $5\ \underline{5\ 3}$ |
哪　　　　　　　　　　　　　　守　空

$\underline{2\ 3}\ 1$ | $(1\cdot\underline{2}\ \underline{3\ 5}\ |\ \underline{2\ 3}\ \underline{2\ 1}\ |\ \underline{6\ 1\ 6\ 1}\ \underline{2\ 3}\ |\ 1\ \underline{6\ 5})$ |
房。

　　　　$5\ 5$ | $6\ 5$ | $3\ 1$ | $3\cdot\underline{5}\ 2$ | $5\ \underline{5\ 3}$ |
（冯）公　主　纵　然　杀　了　我，　你　也

```
2 3 2 1 | 6 6 1 | 2 3 1 | (5·2 3 5 | 2 3 3 2 1 |
嫁不  得  如意郎  君。

6 1 6 1  2 3 | 1 6 5) | 3/4 5·5 3 5 6 | 2/4 3 1 | 3·5 2 |
              昨日公主       招驸马，

3/4 5·3 2 2  3 | 2/4 1 3 2 | 2 1 6 | (5·2 3 5 | 3 2 1 2 6) |
皇家喜事       天下  闻。

                                                     渐慢
5 5 | 6 5 | 3 1 | 2 0 | (2 0 | 2 0 | 2·5 3 5
你今 若把 驸马 杀，

〔彩腔〕
2  2) | 5 6 5 3 5 | 6 5 6 5 3 2 | 1 - | 5 1 2 5 6 3 |
        岂不  做    了         未  亡

       慢
5 2 3 2 2 1 6 | 5· (6 1 5 | 4 3 2 7 | 6 5 6 2 1 6 | 5 - ) ‖
人。
```

这段唱腔的板式结构比较复杂，主要是根据剧情和人物的需要而设置的。开始的四句〔散板〕中揉进了〔哭板〕，这也是一种尝试。紧接〔三行〕与〔火攻〕交替进行，大段叙述仍按传统〔平词〕〔二行〕的用法，当再进入〔三行〕〔火攻〕的板式时，为了使唱腔的布局不致呆板、平淡，中间插进了〔彩腔〕，并用〔平词迈腔〕调节板速与节奏。为了统一和徵调式的完整，结束句未用〔主调〕中常见的〔落板〕或〔切板〕，而再次使用了〔彩腔〕。

第三章 各种主调腔体的联用

例 201

良辰美景奈何天

（《游园惊梦》杜丽娘唱腔）

王冠亚 整理
潘汉明 编曲

1=♭E 2/4

中速

(都 呆 3 2 ‖: 1·2 3 1 | 7 2 6 1 5 0 4 3 | 2 5 6 7 2 6 1 | 5 5 6)｜

1.
2 2 3 1 2 | 5 6 5 #4 5 | 3·(5 6 1 | 5 0 6 5 6 2 4 | 3·2 1 2 3)｜
却原　来

2 2 3 1 2 | 3 5 3 2 3 5 | 5 1 2 | 3·5 2 3 | 5 6 6 5 3 |
1. 姹紫　　嫣　红开　　　　遍，
2. 杜鹃　　泣　红青　　　　山，
3. 桥上　　玉　石栏　　　　杆，

2·(3 5 | 2 3 1 7 6 5 6 1 | 2 2 3) | 5 2 3 2 3 5 3 | 2 2 3 1 |
　　　　　　　　　　　　　雪团　　　柳絮
　　　　　　　　　　　　　燕子　　　枝头
　　　　　　　　　　　　　桥下　　　流水

1 5 6 | 1·2 3 2 3 5 3 | 5 2 0 3 2 1 6 | 5 (5 3 5 | 6·1 5 3 |
齐　徘　　　　　　　　飞。
　　　　　　　　　　　徊。
　　　　　　　　　　　涓。

2 3 5 1 2 6 | 5·3 2 3 5) | 1 1 7 1 | 2 3 5 2 3 1 | 2·3 2 1 6 1 6 |
　　　　　　　　　　　　明媚　　春光　　　　付
　　　　　　　　　　　　葛藤　　留人　　　　人
　　　　　　　　　　　　桥下　　一双　　　　多

5 6 5 6 1 | 2 - | 3 5 3 2 1 6 2 1 | 6 (6 1 6 | 5·6 4 3 2 3 1 7 |
与　　谁，
莫　　归，
情　　眼，

断井颓垣孤人欲堆。
春色令人欲醉。
默默偷看无言。

可知我一生爱好是天然,

怎使这三春好景无人见。

良辰美景奈何天!赏心颓垣谁家院?

此曲是根据〔彩腔〕吸收了"文南词"改编的,〔彩腔〕只是在几个下句的落尾处隐约可见(五声下行徵调)。"文南词"的演唱在江西、湖北、安徽都有,因与黄梅戏的流行区接近,音调有近似处,故常被黄梅戏吸收。

该戏是根据昆曲的同名剧移植。"却原来"这一乐节的形式是从兄弟剧种的"叹板"(有的剧种叫"吟板")中吸收来的。今天的黄梅戏已经常使用。

例 202

谁不盼祖国繁荣富强

(《红色宣传员》李善子唱腔)

王冠亚、陈望九 编词
方　绍　墀 编曲

稍快
6 1 5 6 7 6) | 5 5̲3̲ 2 3̲5̲ | 3̲2̲1̲ 2·1 | 2̲ 3̲5̲ 6̲5̲3̲2̲ | 1·³₂̲ 2 2̲1̲6̲ |
　　　　　　　夜风　送来　稻花　　　　　　　　　香。

渐稍快
5· (6̲ | 1·2̲ 3̲2̲5̲ | 2· 5 | 6·5̲ 3̲5̲2̲ | 1 -
7̲·6̲ 1̲2̲5̲ | 6̲5̲3̲2̲ 1 | 6̲·5̲6̲1̲ 5̲4̲3̲1̲ | 2̲2̲ 0̲5̲6̲ | 7·2̲ 1̲5̲7̲6̲ |

稍慢
5 -) | 2̲ ²₁̲ ⁵₃̲2̲ | ³₁ - | 2̲ 7̲6̲ 5̲6̲2̲7̲ | 6 - |
　　　　谁不　　爱　　　家乡的山和　水？

2̲2̲3̲ ³₁ | 1̲1̲2̲ 6̲5̲5̲2̲ | 5̲ 0̲1̲ 6̲5̲6̲1̲6̲ | 5 - | 2̲7̲2̲ 3̲2̲3̲5̲3̲
谁不　爱　祖国的稻花　　香？　　　　　　　　谁不盼祖

稍快
2 - | 2̲3̲7̲6̲ 5̲3̲2̲7̲ | 6̲ 5̲3̲5̲ | 2̲3̲6̲5̲ 1 | 5̲3̲5̲ 6̲5̲6̲1̲6̲ |
国　　　早日　统　一？谁不盼祖　国繁荣富

渐慢　　　　　　　　　　　　　　　　　稍快
5· 6̲ | 5·6̲ 5̲6̲3̲ | 2̲ 0̲ 5·3̲ | 2̲ 5̲3̲ 2̲1̲6̲ | 5· (6̲ |
强!？

渐慢　　　　　　　　　　　　　　　深情地
1̲2̲1̲2̲ 5̲6̲4̲3̲ | 2̲ 3̲5̲ 3̲2̲1̲7̲ | 6̲·1̲2̲3̲ 1̲5̲7̲6̲ | 5 6̲5̲6̲1̲) | 3̲3̲2̲ 1̲ ³₂̲ |
　　　　　　　　　　　　　　　　　　　　　　　　想起了祖

6̲ 5· | 5̲2̲4̲3̲ | ³₂ 0·3̲ | 2̲2̲3̲ 1̲ ¹₇̲ | 6·7̲ 6̲5̲ #4̲ |
国　想 起了 党，我 合不 拢眼 皮 入　梦

渐快
5· (6̲ | 5̲6̲5̲6̲ 1̲1̲ | 6̲1̲6̲1̲ 2̲2̲ | 1·2̲ 3̲2̲3̲4̲ | 5̲5̲ 0̲6̲) |
乡。

[乐谱部分省略]

此曲系在〔彩腔〕和〔八板〕的基础上作了较大的改编。在中间部分的唱词中连续的问话语气,旋律音调作了较大的变化,构成向属方向连续的临时调的转换,不过整首曲子的调式中心仍然紧紧围绕着 ♭B 徵调式。

例 203

空守云房无岁月

(《牛郎织女》织女唱腔)

陆洪非、金 芝、完艺舟、岑 范 词
时　　　　　白　　　　　　林 编曲

1 = F 2/4

极慢 低沉、郁闷地

[乐谱部分省略]

[阴司腔]

5 1 6 ⁱ6 | 5̇·(6 1 2 | 6 1 5 6 3 2 | 5 6 1) | 2· 3 1 7 |
　　　　　　　　　　　　　　　　　　　　　　　　　不　　　知

6 6 1 5 3 | 5·6 1 6 | 5 6 5 3 | 5 6 5 3 2 | 3 5 2 3 |
人　世　　是　何　　年？

5 3 5　3 5 | 6 5 6　1 | 5 1 2 1 3 | 5 6 5 3 2 1 | 2· (3) |
　　　　　　　　　　　是　何　　　　年？

1 = ♭E（前 4̲ = 后 5̲）

2 3 5 6 | 1 - | 2 - | 1· 2 6 5 | 5· 6 | 5· 7 6 1 2 3）|

[新彩腔]

5 5 3 5 | 6 5 3 | ³2·3 5 3 5 | 0 6 3 5 2 | 3 1 (2 |
望　断　　云　天　人　　　　不　见，

7· 2 7 2 7 6 | 5 7 6 5 1）| ⁵2·3 5 3 | 6 5 5 3 2 | 1 - |
　　　　　　　　　　　　　　万　千　心　　事

1 6 1 2 3 2 3 5 3 | 5 2 0 3 5 6 | 7· 2 1 2 6 | 5̇ (5 | 3 5 3 5 6 1̇ |
待　谁　　传？

略快

f

5· 2 7 6）| 5 6 5 3 | ³2· 4 3 2 | 1 - | ⁵3· 2 7 5 |
也　曾　梦　里　来　相

mp　　　mf

6 0 5 | ⁵3· 2 1 2 7 | 6̇ (6 1 5 6 | 7 0 6 7 2 | 3 5 2 3 5 3）|
见，

第三章 各种主调腔体的联用

5·6 5 3 | 2·5 3 2 | 2 ³2 7 6 | 5· 6 | 1· 2 |
醒　来　但　　见　　　　　　　　　　月

3 5 2 3 5 6 4 3 | ⁵2·3 1 2 6 | 5 (5 6 4 3 | 2 5 6 7 2 | 6 2 4 |
空　　　　　悬，

5 -) | ⁵3 3 5 2 3 2 | 6 5 1 | 2 7 5 3 2 5 2 7 | 6· (5 3 2 3 5) |
明月　　还有　星　做　伴，

2 2 3 1 6 | 2·5 3 2 | ²7 - | 7 ⱽ5 3 | 2·3 2 7 |
可怜我　孤孤单　单

　　　　　　　　　　　　　　　　　　　f　　　　　　　　　　　mp
¹6 ³2 2 1 6 | 5 (6 1 2 5 | 3·5 6 i | 5 6i 6 5 4 3 | 2 ᐳ0 3 |
恨　无　　边。

〔对板〕
2·3 3 2 7 | 6·2 1 2 6 | 5 6 5 6 1) | 2 3 5 3 | 2·3 1 |
　　　　　　　　　　　　　　　　　　　恨　无　边，

2 6 5 1 2 | 6 5· | 2 2 3 1 2 1 | 6 6 1 5 3 | 5 6 1 6 5 3 |
情无　限，　手持　　金梭　重如

2 - | 1 6 1 | 2·⁵3 2 | 2 7 6 5 6 | 7 6 2 7 6 |
山。　织出　红云　血　泪　染，

2 2 3 1 2 | 6 6 1 5 3 | 5 6 1 6 5 #4 | 5 (2 3 7 | 6·2 1 2 6 |
织出　白云　泪已　干。

　　　　　　　　　　　　　稍慢
5 6 1 2 3) | 5 5 3 2 5 | 3 3 2 1 | 5·6 5 6 1 | 2 0 |
　　　　　但愿　白云　化素　笺，

这段唱腔是把黄梅戏三个腔系中的某些腔体作为基础,吸收了岳西高腔的典型乐汇重新组成的。开始的引子用了〔卖杂货〕,第一句用了〔岳西高腔〕,第二句用了〔阴司腔〕,通过一个小的间奏,运用了远关系转调(降低大二度),使唱腔进入〔彩腔〕,这里的〔彩腔〕节奏拉宽了,句幅也作了调整。

例 204

雪满地来风满天

(《祥林嫂》祥林嫂唱腔)

吴春生 编曲

长长的日子 怎么过，

如梦如痴

在 眼 前， 在 眼

前。

〔平词〕

曾记得 婆婆 领我

十 一

岁，

祥林 还在 摇篮 眠，

我日间喂他 三餐 饭， 夜间

常 把 尿布 来添。

黄梅戏音乐概论

5̲5̲ 3̲5̲ 6̲6̲1̲ 5̲3̲ | 2·5 3̲2̲1̲ 2̲0̲ 3̲2̲7̲ | 6·1̲ 3̲5̲ 5̲3̲5̲ 2̲1̲ |
我是　又做媳妇又做姐呀,　　含辛茹苦十　　几

6̲5̲ （2̲5̲ 3̲2̲7̲6̲ 5̲6̲）| 1̲1̲7̲1̲ 6̲6̲1̲ 5̲3̲ | 2̲5̲3̲ 2̲3̲7̲ 6̲1̲5̲6̲ |
年。　　　　　　　又谁知并亲两年祥　林　死,

0̲1̲2̲3̲ 6·5̲ 5̲3̲ | 2̲2̲3̲ 5̲3̲2̲·1̲ 6̲1̲2̲1̲ | 6̲5̲ （3̲5̲ 2̲1̲7̲6̲ 5̲）|
留下了两代寡妇　度　日　　艰。

5̲5̲3̲5̲ 6·1̲ 6̲5̲ | 5̲2̲3̲2̲1·（7̲ 6̲1̲5̲6̲）| 5̲5̲3̲ 2̲2̲3̲ 1̲1̲6̲5̲ |
婆婆是身负重债将我卖,　　　　贺老六　抢我

6̲1̲5̲6̲ 1̲2̲1̲ 6̲5̲· | 5̲2̲5̲3̲ 2·1̲ 1̲5̲ | 1 6̲ （7̲ 6̲5̲3̲5̲ 6̲）|
到　深　山。多亏老六待　我　好哇,

1̲5̲6̲1̲ ³2·3̲ 1̲2̲1̲ | 6̲5̲ （2̲7̲6̲5̲）| 1·2̲ 3̲2̲3̲5̲3̲ 2·3̲ 2̲1̲6̲ |
隔年　又把　　　　阿毛添。

²⁄₄ 5̲ - | （…… 6̲1̲2̲3̲ 2̲1̲6̲ | ⁴⁄₄ 5̲·6̲ 5̲5̲ 2̲3̲ 5̲3̲）|

〔迈腔〕
5̲5̲3̲ 5̲ 6̲6̲5̲5̲ | 3̲3̲1̲ 2̲ 5̲5̲3̲ | 3̲2̲ 2̲3̲ 1· （2̲ |
又谁知伤寒夺去老六　命,

〔二行〕
1̲2̲3̲5̲ 2̲1̲6̲ 5̲·5̲ 3̲5̲2̲3̲）| ²⁄₄ 2 ⁵⁶5̲ | 0̲5̲ 3̲5̲ | 2̲6̲ 1 |
　　　　　　　　　　阿毛又被恶狼

1 6̲5̲ | 6̲1̲5̲6̲ | 0̲5̲ 3̲5̲ | 2̲3̲2̲ 1 | 6̲5̲ 3̲5̲ |
衔。剩下我　无依　无　靠无田

314

第三章 各种主调腔体的联用

(乐谱略)

[乐谱：唱词"都可赎，为什么我的罪孽不能免哪！"]

这段唱腔虽然经过改编，也加了些新的材料，但传统板式的脉络仍较清楚。它是由〔阴司腔〕〔平词〕〔二行〕〔三行〕和〔彩腔数板〕组成的。最后两句虽将〔八板〕与〔彩腔〕的乐句拆散了，根据刻画人物的需要编创的，但全曲在风格上仍然是统一的。

黄梅戏因为使用旋律乐器伴奏的时间短，没有过多的引子、间奏、尾奏等"过门"的束缚，给移植、创作新戏时的音乐创作以很大的方便。目前从事黄梅戏现代戏音乐创作者仍在探索中。

例 205

一场恶梦今朝醒

（《姑娘心里不平静》银花唱腔）

潘汉明、夏英陶 等编曲

[乐谱：1=E 1/4，唱词"一场恶梦今朝醒，思前想后乱纷纷。"]

第三章 各种主调腔体的联用

〔八板〕

都是听了你的话，我与春江断交情。都是听了你的话，站在人前矮三分。都是听了你的话一脚跳进烂泥坑。

事到如今空悔恨，捣碎银花一颗心。纵使掏尽西湖水，满身羞

在黄梅戏的板腔体发展过程中,这是一个探索板腔发展的唱例。它的板式并不复杂,在〔八板〕与〔散板〕的联用中,该段将〔散板〕处理成〔摇板〕(黄梅戏无此板式),或带有〔摇板〕性质的〔散板〕。〔八板〕也未按传统的句法结构,特别是"都是听了你的话"这几个排比句的安排,步步紧逼,既保留了原〔八板〕的框架,又在旋律上作了独具新意的发展,比较深刻地揭示了人物内心的激情。该段最后用了个单眼板式的〔平词落板〕给人以不安和怅惘感。

例 206

看 长 江

(《江姐》江竹筠唱腔)

阎 肃 编词
时白林 编曲

第三章 各种主调腔体的联用

(6765 6765 6· 5 356)

3· 5 2· 5 7 2 | 6 — — 0 | 0 1 6 5 5 5 3 2 1 |
望 山 城　　　　　　　红 灯 闪 闪

(5 5 5 5 5 35 61)

6 5 5 3 2· 3 121 6 | 5 — — — | 5· 3 6· 1 56 2 4 |
雾 茫 茫。　　　一 颗

3· (5 6 1 5 0 6 5 6 2 4) | 5 5 3 2 5 3 3 2 1 | 2 3 5 3 2 7 2 6· |
心　　　　　　　似 江　水　奔 腾 激 浪，

(5672 6176 |

1· 6 2· 3 2 6 | 7· 6 5 — | 5) 5 3 5 6 6 5 3 2 |
乘 江 风　　　　乘 江 风 破 浓 雾

1· 2 5243 2· 3 126 | 2/4 5 (4 32 | 5656 2 | 1· 2 216 |
奔 向 远　方。

(2325 6123)

5 —) | 5 5 3 2 5 | 3 3 2 1 | 3· 6 5 6 1 | 2 — |
飞 向　　高 高　华 莹 山，

5· 6 5 3 | 2 1· | 1 3 5 1 2 6 | 5 — | 5· 5 3 5 |
飞 向　巍 巍 青 松 岗。 岗 上 红

6 — | 3· 6 5 6 3 | 2 — | 2· 3 5 6 | 5 6 3 2 1· 7 |
旗 招 手 笑，　唤 我 快 把

稍快

1· 2 5 6 3 | 5 2 3 1 2 6 | 5· (6 1 2 6 5 7 6 | 5· 4 3 2 5) | 6· 1 5 2 |
征 途 上。　　　　　　　　　　　　　　　　　上 征

途，挥刀枪，巴山蜀水要解放。带去山城星星火，让川北遍地腾烈焰满天闪红光！今日告别雾重庆，乌云沉沉夜未央。待来明朝归来时，迎回一轮

此曲是根据〔女平词〕〔八板〕和〔彩腔〕改编。在节奏上采取逐渐紧缩的办法,之后再逐渐拉宽。结束时加一个慢而略自由的尾奏,有点近似传统戏《渔网会母》的大段成套唱腔,不过规模要小得多,仍保留了女腔主调的五声徵调联腔的样式,不过结束音没有按照习惯落法落在属音"$\underline{2}$"或重属音"$\underset{\cdot}{6}$"上,而根据内容的需要落在提高了的主音徵上。

例 207

哭　　城

（《孟姜女》孟姜女唱腔与男、女合唱）

王冠亚　编词
时白林　编曲

$1=F$　$\frac{2}{4}$

非常强烈地快板　♩=156

黄梅戏音乐概论

$\frac{1}{4}$ 1 2 1 7 | $\frac{2}{4}$ 1. 1 1 1 | 1 1 1 1) | ⇂ 2 - 5 - 2 1 ♭7 - 1
范 郎 啊！

6 - | 5 (6 1 2 | $\frac{1}{4}$ 3 2 3 4 | 5. 5 | 5 5 | 5 5 | 5 5) |

2 | 2 | 1 | 2 | 5 | 5 | 5 | 3 |
乌 雀 惊 飞

2 | 2 5 | 5 1 | 2. (2 | 2 2 | 2 2 | 2 3) |
雪 纷 纷，

⇂ 5 - 5 3 2 5 3 - 2. 3 2 | $\frac{1}{4}$ 1 (2 1 7 | 1 2 1 7
苍 天 垂 泪

1. 1 | 1 1 | 1 1 | 1 1) | ⇂ 1. 2 6 5 4. 5 1 6 |
放 悲

5 | $\frac{1}{4}$ (5 | 4 | 3. 2 | 1 2 | 2 6 | 5 5 | 5) |
声！

2 | 2 1 | 2 ♭7 | 7 1 | 2. (2 | 2 2 | 2 3 2 1 | 5 1) |
长 城 寻 君

⇂ 2 2 5 5 3. ♯2 2 1. (5 | $\frac{1}{4}$ 3 5 2 | 1 1 |
君 不 见，

1) 1 | 2 | 2 1 | 5 | 1 6. (6 | 6 6 |
你 半 为 风 雨

第三章 各种主调腔体的联用

$\underline{5}\ \underline{5\ 3}\ \underline{2\ 1}\ |\ \underline{2\cdot \overset{2}{\underline{6}}}\ \underline{5\ 5}\ |\ \underline{5\cdot 6}\ \underline{1\ 6\ \overset{3}{\underline{2}}\ 2}\ |\ \underline{\dot{6}\ \dot{5}}\cdot\ \ |\ \underline{3\ \dot{1}\ 2}\ \underline{\overset{3}{\underline{2}}\ 1\ 6}\ |\ \underline{6\ 5}\ \underline{6\ 1}\ |$
实指望　莲开并蒂结同　　心。花烛　　未　成

$\underline{2\cdot 3\ 2\ 1}\ \underline{6\ 5}\ |\ \underline{1\ 6}\ 0\ |\ \underline{5\ 1\ 6}\ \underline{6\ 5\ 3}\ |\ \underline{5\ 2\ 3}\ 1\ |\ \underline{2\cdot 3\ 2\ 7}\ \underline{6\ 5\ 6\ 4}\ |$
抓你走，　天涯　海角　两离

$\overset{\frown}{\dot{5}}\ (\underline{6\ 1}\ \underline{2\ 1\ 2\ 3})\ |\ \underline{5\cdot 5}\ \underline{6\ 5\ 6}\ |\ \underline{3\ 3\ 2\ 1}\ 1\ |\ \underline{5\cdot 3}\ \underline{2\ 3\ 1}\ |\ 2\ (0\ 5\ |$
分。　　　　　实指望　到了长城　见　到　你，

$\underline{6\cdot 1\ 6\ 5}\ \underline{4\ 5\ 4\ 3}\ |\ \underline{2\ 0\ 5}\ \underline{7\ 1\ 2\ 3})\ |\ \underline{2\ 2\ 3}\ 1\ |\ \underline{6\ 6\ 5}\ \underline{6\ 1}\ |\ \underline{1\ 4}\ (\underline{5\ 6\ 1}$
又谁　知　珠沉玉　碎

　　　　　　　　　　　　　　　　　　　　　　　　p
$\underline{5\cdot 1\ 6\ 1}\ 4)\ |\ \underline{5\ 3\ 2}\ |\ \underline{1\cdot 2}\ \underline{3\ 5\ 3}\ |\ \overset{3}{\underline{2\cdot}}\ (3\ |\ \underline{5\ 5}\ \underline{0\ 6}\ |$
成　孤　　　　魂。

　　　　f 渐快
$\underline{1\ 1}\ \underline{0\ 3}\ |\ \underline{2}\ \underline{5\cdot 6}\ |\ \underline{4\ 3}\ |\ \underline{2\ 3\ 2\ 1}\ \underline{7\ 1\ 7\ 1}\ |\ \underline{2\ 2}\ \underline{0\ 3}\ |$

快 ♩=150
$\frac{1}{4}\ \underline{2\ 3}\ |\ \underline{2\ 3})\ |\ 2\ |\ 2\ |\ 5\ |\ \dot{1}\ |\ \underline{\dot{1}\ 6}\ |\ 6\ |$
　　　　　　　　　苍　天　啊

〔火攻〕
$6\ |\ 6\ (\underline{6\cdot 7}\ |\ \underline{\dot{2}\ 7}\ |\ \underline{6\ \dot{1}\ 5}\ |\ 6)\ |\ \underline{5\cdot 5}\ |\ \underline{3\ 5}\ |$
　　　　　　　　　　　　　　　何　不让

　　　　　　　　　　　　　　　　　　f
$\underline{6\cdot \dot{1}}\ |\ \underline{6\ 5}\ |\ \underline{3\ 1}\ |\ \underline{5\ 3}\ \underline{3\ 5}\ |\ 2\cdot\ (5\ |\ \underline{3\ 5}\ |$
月　常圆　花　常好，

$\underline{2\ 3\ 1}\ |\ 2)\ |\ \underline{5\ 3}\ |\ \underline{3\ 5}\ |\ \underline{2\cdot 3}\ |\ \underline{2\ 1}\ |\ \overset{6}{\underline{\underline{1}}}\ |$
　　　　　　却叫　那月　缺花　残　付

第三章 各种主调腔体的联用

断云。

〔紧板〕
我高哭三声

天也暗，

我低哭三

声　　　　　　地

也昏！　　　　　　　　　　天

更快

昏　地　暗乌云起，　　你

不见　　三　山　五岳血

泪倾！　你　不　管　人

```
5 5 | 6 5 | 3 2 | 1 2 | 3 | 0 | 5 |
间  苦 难 如  东 海,           你

3 | 5 0 | 6 | 6 5 | 3 5 | 2 |
不 管    坟   山 高  筑 恨

3 | 1 0 | 2 | 2 2 | 2 2 | 1 |
难 平!   老   天  你若 通

2 | ²7̌ 7 | 1 | 1 6 | 2 1 | 6 |
人 性,    快   快 偿 还 我

  mp
1 | 5 1 | ·7 | ·7 1 | 2 | 2 |
夫 君!   老    天

        mf
2 | 2 2 | ²³2 | 1 1 | 2 | 5 |
天   你  若   通  人

f
3 | 3 (3·3 | 3 3 | 3 | 0) | 2 2 | 2 7 |
性,                         快 快

1 | 1̇ | 1̇ 6 | 6 6 | 6 6 | 6 6 |
偿 还

6 | 5 6 | 1̇ | 1̇ | 6 | 6 5 | #4 | 4 |
我 的 夫

                            ff
4 | 4 | 5 | 5 (5·4 | 3 5 | 6 | 6 |
君!
```

第三章 各种主调腔体的联用

这是一页黄梅戏音乐概论的乐谱，主要为简谱记谱。

```
⎧ 4 - 2 - | 4 - 5 - | 6 - 6 - | 6 - 0 0 |
⎨   万    里   白    骨   何    处
⎩ 6̣ - 5 - | 6̣ - 1 - | 2 - 2 - | 2 - 0 0 |

⎧ 5 - - 1̇ | 6 5 4 3 | 2 - - - | 2 - - - |
⎨   寻      夫        君!
⎩ 3 - - 3 | 2 3 2 1 | 2 - - - | 2 - - - |
```

渐慢

```
⎧ 5 - 2 1 | 7̣ 1 2 6̣ | 4/4 5̆ ( 1   2   3 |
⎨   寻      夫          君!
⎩ 7̣ - - 6̣ | 5̣ 3̣ 2̣ 1̣ | 4/4 5 - - - |
```

慢　　　　　　　　　安静、沉思

```
5 1̇ 2̇ 3̇ | 5̇ 0 0 #5 | 6̇ - - - | 1 1 2 3 5 2 3 |

5 6 6 5 3 2 - | 2 5 5 3 2 1·2 3 5 | 2·1 6 1 5 - |
```

　　　　　　　　　sfp　　　f
```
2 1 6̣ 1 5̣ - | 2/4 6̇ - | 6·6 6 6 | 5 6 5 6 |
```

如诉地 ♩=60

```
1· 2 | 4· 5 | 6 5 6 1̇ 6 | 5·6 4 2 | 1 2 2 1 6̣ |
```

再慢 ♩=54　　　1=♭B (前 6̣ = 后 3) 稍自由

```
  tr
5· 2 1 ♭7̣ ) | 3 2 3 | 5·6 | 7 6 5 | 1̇·6 |
         (孟唱)范    郎    范  郎  你
```

第三章 各种主调腔体的联用

(Sheet music page — numbered notation / jianpu)

Lyrics under the notation:

范郎范郎你听 妻 讲， 妻 子

接你转回乡。实指望夫妻见面多 恩 爱， 又谁知 一场春梦两渺茫！你把那王袍撕得粉 粉 碎，你把那王帽也丢一 旁， 虚名浮利 你丢身 外， 却把这 定情的玉坠 紧贴 身 旁！我的

第三章 各种主调腔体的联用

〔阴司板〕突慢　　　　　　　　　　　渐快

1=4 5↓ i | 0 3̇ 2̇ | i 6 5̇ 3 | 3̇ 2̇ i | 2̇ i 6 | 5 6̇5 | 4 2 |
　　 范　郎　　　　　啊！哀　鸿　遍　野

♩=102

0 i 6 | 5 i | 2̇ | i· 6 | 2̇ i | i̋ 5̇ i | 6 5 |
世　　道　乱，我　死　我　活　实　难　防！

　　　　　　　　　f　　　　　再快 ♩=140

0 i | i 2̇ | 6 i | 5 | 2̇ i | 2̇ | 3̇· 2̇ | i 2̇ |
死　也　要　和　你　死　一　起，把　这　玉　坠

i 5 i | 6 5 | 0 5 | 3 2 | 2 | 2 | 5 | 3 |
放　中　央，　　丝　带　把　　　　我

i i | i i | i i | i̇ | 3̇ | 3̇ 2̇ | i 6 | 5̇3 |
们　　　　　　　　　　牢　　　牢

2̇ | 2̇ | 2̇ 5 | 5 6 | 7 6 | 2̇ 7 | 7̋6 | 6 |
系，　孟　　　　　姜　　　　　女

i i | i 6 | 2̇ | 3̇ 2̇ | i̇ 6 | i | 6 5 | 5 0 |
死　也　要　伴　随　范　杞　良，

5 3 | 3 2 | 3 | 5 5 | 6 7 | 5 6 | 7 | 7 |
丝　带　　　把　我　们　牢　牢　

i | i 6 | 2̇ | 7 | i̋ | (2̇ | i 7 | i· i | i i) |
孟　姜　女

[乐谱：死也要伴随范杞良！渐慢 f sf]

这段唱腔是本书中最长的一段，它是以慢板的〔阴司腔〕和快板的〔火攻〕为主导板式，结合了〔彩腔〕〔仙腔〕〔三行〕等腔体的乐汇特征，进行了一次新的综合板式探索。开始的六句〔摇板〕，是呈示人物内心的主题乐段，中间的〔紧板〕是对置性的展开部分，男女声的插段是为了衬托剧情和人物深化、对比的，〔阴司腔紧板〕是为全曲的完整而设置的一个在下属调上的变形再现。这里的〔摇板〕〔紧板〕〔阴司腔紧板〕和男女声的齐唱、合唱虽均系创作，但被"主导板式"的〔阴司腔〕与〔火攻〕统一了。

这个大段只转了一次调，前半部分用 $1=F$，是 C 徵调式，后半部分用 $1=\flat B$，是 C 商调式，这两大部分的"主音"都是 C，因此这里的转调仍然是黄梅戏〔主调〕中惯用的同主音不同宫系的调性、调式转调法。

五、新编男腔联用谱例

例 208

打开书简心已乱
（《春香传》李梦龙唱腔）

$1=\flat B$ $\frac{4}{4}$

庄　志　改词
王文治　编曲

〔平词〕

[乐谱：打开书简]

第三章 各种主调腔体的联用

5 ⁶5̲ 1 2̲3̲4̲ | 3· (1̲2̲ 3̲·2̲ 1̲2̲ | 3 0 5·1̲ 6̲1̲5̲6̲ 3̲5̲2̲3̲ |
心已　乱，

1̲·2̲ 1̲i̲ 5̲6̲ i̲6̲) | 5 5̲6̲ 1· | 2·3̲ 5̲i̲ 6̲5̲3̲5̲ |
　　　　　满纸辛酸不忍

2̲1̲ (1̲ 5̲ 6̲ i̲ 6̲) | 5̲3̲5̲ 6̲i̲6̲5̲ | 5 5̲1̲ 2̲1̲2̲3̲ |
看。　　　她说道别后三载言信香，

3 3̲ ²3̲2̲ 1̲ | 1̲²1̲ 5̲6̲ 1 - | 2·3̲ 5̲i̲ 6̲5̲5̲3̲ |
望　断　肝　肠　盼夫

　　　　　　　　　　　f 稍慢　　　〔二行〕
2̲1̲ (1̲ 5̲ 6̲ i̲ 6̲) | 5̲3̲5̲ i̲i̲6̲5̲ | 2/4 3̲5̲3̲5̲ 6̲i̲ |
郎。　　　可恨那新任使道　　仗官

5 ³5̲3̲ | 2̲3̲2̲ 1̲2̲ | 0̲5̲3̲2̲ | 1·2̲ 3̲5̲ | 2̲3̲1̲ |
势，　强点　守厅　把我　传。

　　　　　　　　　　　　　　　　　　mp
1 2 | 0̲6̲ 5̲ | 6̲i̲ 3̲5̲ | 6̲·i̲ 6̲5̲ | 4̲3̲2̲ |
一顿　乱杖　志不　屈，　　血染

0̲5̲3̲2̲ | 1·2̲ 3̲5̲ | 2̲3̲1̲ | 1 2 | 0̲6̲5̲4̲ |
法场心　不　甘。　从此　与君

　慢　　　　　　　　　　　　　　原速
3̲2̲1̲2̲ | 3· 5̲ | 2̲3̲ 1̲6̲ | 0̲2̲ 7̲6̲ | 5̲6̲ 1̲3̲ |
告永别，　来世　再续　未了

　　渐快　　　　　　　　　　快　　　〔火攻〕
2̲3̲1̲ | 1 2 | 0̲6̲5̲4̲ | 3̲2̲1̲2̲ | 1/4 3 0 | 6 6 |
缘。　郎君　若有　夫妻　意，要为

$\overbrace{5\ 4}$ | $\overbrace{4\ 3}$ | $2\ 3$ | $\overbrace{5\ 6}$ | $4\ 3$ | $2\ \ 2$ | $(6$ |
春 香　　　报　　仇　　冤。

$4\ 3$ | $2\ 6$ | $4\ 3$ | $2\ 6$ | $4\ 3$ | $\overset{慢}{2\ 0}$ | $2\ 0$ |

$\widehat{2}\ -)$ | $3\ 6$ | $4\ 3$ | $\overset{原速}{\widehat{2}\ -}$ | $\frac{1}{4}(2\cdot 3$ | $5\ 6$ | $3\ 2$ |
春 香　　　　啊！

$1\ 3$ | $2\ 1$ | $2\ 0)$ | $3\ \ 3$ | $6\ \ 6$ | 3 |
　　　　　　　你 暂 且 把 心

3 | $\overbrace{6\cdot\ \dot{1}}$ | 5 | $\dot{1}\ \dot{1}$ | $\dot{1}$ | $3\ \ 3$ |
放 宽,　　　赶 到 南 原

$\overbrace{6\ |\ 6\ \dot{1}}$ | 5 | 0 | $\overset{慢}{3\ 0}$ | $6\ 0$ | $4\ 3$ | 2 ‖
哪　　　　　　拿 赃 官。

这段唱腔的板式布局虽然基本是按传统的：〔平词〕〔二行〕〔火攻〕结构的,但它已不同于原来五声宫调式的〔男平词〕,而是七声宫调式。由〔二行〕转入〔火攻〕之后,唱词中出现的感叹型的称谓词,未用〔单哭介〕的乐汇,而将〔火攻〕中的几个骨干音抽出组成了一个散板的乐汇,既简练,又统一。

例209

卖身葬父

（《天仙配》董永唱腔）

陆　洪　非 编词
时白林、王文治 编曲

$1=A\ \frac{4}{4}$

慢速

$(0\ 4\ 3\ \ 2\cdot 3\ \ 5\ \dot{1}\ |\ 6\cdot\dot{1}\ \ 5\ 4\ \ 3\ 5\ \ 2\ 1\ 2\ 3\ |\ \dot{1}\cdot 2\ \ 1\ \dot{1}\ \ 5\ 6\ \dot{1}\ 6)\ |$

这是一页黄梅戏曲谱，包含工尺谱（简谱）与唱词。主要唱词如下：

哭得我董永泪淋淋！

〔平词〕
连年荒旱遭贫困，
活活饿死年迈人。
这才是黄连树上挂猪胆，

〔双哭介〕
苦上加苦哇

〔单哭介〕
老爹爹！　　　啊

箭穿心。

〔平词〕
你带孩儿耕种为本，

第三章 各种主调腔体的联用

(2123) 5 ⁶⁵ 6 1 6 1 | 3·5 1 3 2 1· | 3 3 1 2 3 5·2 3 5 |
相 依 为 命 难 以 离 分。

2 1 (76 54 352) | 1 6 1 2 2 3 5 5 | 3 5 6 1 2 ³²12 3·(2 |
如今 我比秋叶被霜 打,

1·235)3 3 2 2 3 2 | 6·2 7 6 ⁶5 6 1 | 3 1 2 3 5 2 3·5 |
雪 压 春 梅 分 外 凋 零。

2 1 (6 1 5·676 1 6 1) | 5 5 3 5 6 6 1 6 5 | 廿5 ⁵⁶5 1 - |
千言 万语 爹 不

4 - 5 ⁶⁵ 3̂ | ⁴⁄₄ (3·2 1 2 3·5 | 6·1 5 4 3 0 5 2 1 2 3) |
应,

〔落腔〕
2 1 2 3 5 2 3·5 | 2 1 (5 3523 1 6) | 1·6 1 2·3 1 2 |
那来 棺木 和

3 5 6 5 2 3 2 1 | 5 3 1 3·5 2· (3 2 | 1·6 1 2 3 - |
衣 衾?

5 3 2 1 2 3 5 2 - | 2 3 5 3 2 7 6 2 | 7·6 5 6 1·2 |

1 1 6· 5 | 4 6 5· 4 | 3 5 2 4 1 6 |

〔仙腔数板〕
慢　　　　　　　　1=D(前5=后2)
5·6 5 4 2 1 2 4 | ²⁄₄ 1 1 2) | 2 2 3 | 2 2 3 1 1
　　　　　　　　　　　　　上写着 家住 丹阳

这是一张黄梅戏曲谱页面,包含简谱与唱词。

主要唱词内容:

姓董名永,无父无母孤单一人。只因爹死无棺木,卖身葬父做佣人。

卖身不卖银多少,白布两匹五两银。
卖身不卖年月久,三年一满就回程。

〔平词迈腔〕
1 = A(前2 = 后5)

卖身文约忙写起,

〔落腔〕
拜拜爹爹走出窑门。

〔起腔〕
一路走来一路

该段是经过改编之后舞台上用的唱腔。传统唱腔的板式结构是〔平词〕〔仙腔〕(包括〔数板〕和〔佛腔〕),改编后除保留了〔平词〕〔仙腔〕外,还增加了〔哭板〕〔双哭介〕(插在〔平词〕的下句中)。根据表演、剧情的需要,〔落腔〕在这里未作为终止乐句,而是作为情绪转换的伴终止,最后用民间的"留头换尾"的手法,将一句〔平词〕的下句改成 A 徵结束全曲,使调式、调性都不相同的〔平词〕与〔仙腔〕这两个腔体在该段完整的唱腔中得到统一。

例 210

从今后你要知过改过奋发图强

(《箭杆河边》佟庆奎唱腔)

王少舫、夏英陶、方绍墀 编曲

〔平词〕

$\frac{4}{4}$ 1.2 1 5̣ 6̣ 2 1) | 6 6i 5 6 5 4 35 | 2 1 (5̣ 6 1 2 3 1) |
　　　　　　　　　　　你要　　好　好

2 35 23 21 6i 6i 2 32 12 | 3 - 3.5 6i | i̯ 6 5 4 3 2 1 (7 6 |
想　　　　　　　　　　　　　　　一　　想，

$\frac{2}{4}$ 5.6 i 2̇ 6 5 3 2 | $\frac{4}{4}$ 1.2 1 5̣ 6̣ 2 1) | 1 6 1 3 2 1. |
　　　　　　　　　　　　　　　　　　　　　　好　了　疮疤

5.6 3 2 1 2 3. 5 3 | 2.3 5 i i̯ 6 5 4 35 | 2 1 (7 6 5 4 3 2) |
忘　了　痛　可 不 应　　　　该。

1 1 6 1 2 2 3 5 | 5 6 3 2 1 2 3.(2 3 5) | 2.3 5 3 2 3 2 1 1 |
过去的 苦 你 怎 能 把　　它　　忘，　 你的 爹 在 地主 家也曾

i̯ 6.1 2 3 1.(i 7 6) | 5 3 5 6 i 6 5 | 5 5 3 1 2 1 2 3 |
把　活　扛。　　　　劳累　过度　病倒 在 草　房，

(1 2 3) 5̯ 5 6 1 (4 3) | 2.3 1 2 5 5̯ 3 (6 4 3) | 2.3 5 i 6 5 4 3 |
　　　正　赶上　　数九 寒　天　　雪 飘

2 1 (i̯ 2̇ 7̇ 6̇ 0 4 3 2) | 3 5 5 6 7 6 0 3 5 | 6 6 0 3 6 6 5 3 5 |
降。　　　　　　　　你爹 被撑出 死在 村旁，也哭坏了你的

(3 6 5 6) i - - | 6 6 5 3 5 6 i 6 5 4 3 | 2 3 1 (3 5 6.4 3 5 2 |
老　　　　　　　　　　　　　　　　娘。

1.2 1 5̣ 6̣ 2 1) | 1 1 6 1 2 2 3 5 | 5 5 1 2 1 2 3 |
　　　　　　　　　你一 家 三 口　 二 人 丧，

第三章 各种主调腔体的联用

$$0\ 3\ 2\ 3\ 2\ 1\ |\ 2\ 3\ 2\ 7\ 2\ \overset{2}{6}\ -\ |\ \overset{5}{6}\cdot\ (6\ 6\ 6\ 2\ 7\ 6)\ |$$
　　害 得 你 孤　　苦

$$5\ 6\ 5\ 6\ 7\ 2\ \overset{5}{3}\ 2\ 7\ 6\ |\ 5\cdot\ (2\ 3\ 5\ 6\ 4\ 3\ |\ 2\ \overset{2}{6}\ 7\ 6\ 5\ 5\ 6\ \dot{1})\ |$$
又　　凄　　凉！

$$5\ 3\ 5\ 5\ \ 6\ 6\ \dot{1}\ 6\ 5\ |\ 5\ 5\ 1\ \ 2\ 1\ 2\ 3\ |\ (2\ 3\ 1\ 2)\ 3\ \ 2\ 3\ 2\ 1\ |$$
那 严 霜 单 打　独 根　草，　　　　佟善田

$$6\ 2\ \ 2\ 6\ 7\ 6\ \ 5\ 6\ 1\ |\ 3\cdot\ 5\ 2\ 1\ 3\ 5\ |\ 2\ 1\ (7\ 6\ 5\cdot\ 6\ 4\ 3)\ |$$
又 逼　 你　去 放　羊。

〔滚腔〕

$$2\ 3\ 1\ 2\ 3\ 2\ 3\ |\ 6\ 1\ \ 3\ 2\ 1\ \ 6\ 1\ 2\ 3\ \ 1\ |\ 2\ 3\ 2\ \ 1\ 2\ 0\ 5\ 3\ 1\ |$$
羊 儿 吃 草 羊 儿 胖，你咽糠菜 面 焦　黄，苦　度　　时

〔阴司腔〕

$$2\ 3\ 5\ 6\ 5\ 6\ 1\ 2\ |\ 5\ 6\ \ 3\ 5\ \ 6\ 3\ |\ 2\ \ 3\ 5\ 2\ 3\ \ 5\cdot\ \ 3\ 5\ |$$
光得下了大　病　一　　　场

〔平词〕

$$6\ 5\ \dot{6}\ \ 1\ 5\ 1\ 1\ 3\ |\ 5\ 3\ 5\ \ 5\ 6\ 1\ 5\ |\ 6\cdot\ \ 5\ 3\ \ 6\ |$$
大 病　　　　　　　　一

〔叹板〕

$$5\ 6\ 5\ 0\ 6\ 5\ 6\ 5\ \ 6\ 1\ |\ 2\cdot\ 3\ 2\ \ 1\cdot\ 2\ |\ 3\ 4\ 3\ 2\ -\ |$$
场。　　　　　　　　　 赖　子　呀！

〔平词〕

$$\frac{2}{4}\ (0\ 5\ \dot{1}\ \ 6\ 5\ 3\ 2\ |\ \frac{4}{4}\ 1\cdot\ 2\ \ 1\ \dot{1}\ \ 5\ 6\ 7\ 6\ \ \dot{1}\ 6)\ |\ 5\ 3\ 5\ \ 6\cdot\ \dot{1}\ 6\ 5\ |$$
　　　　　　　　　　　　　　　　　　　　旧社会 有 何 人 把

穷人看重，只有穷人把

穷人帮。　　　　在病

中　　　你大婶将你抚养，尝一口来

喂一口待你象亲娘。　　苦苦熬月月

盼　　　　盼来解　放。

〔滚腔〕

农民翻身把家当，你也分了地和房。怎奈你不务正业，

心想发财赔精光。对不起你爹娘　对不起党。

从今后　你要知过　改过

奋发　　　　　　　　　图

第三章 各种主调腔体的联用

$\widehat{5}$ · （5 5 5 5 i 6 5 | 3 5 3 5 6 5 i ˇ 5 - ）‖
强。

　　这是一首比较完整的〔男平词〕,基本保留了传统的样式,不过有新发展。1. 开始的〔叹板〕是新的;2. "得下了大病一场"插进了一句〔阴司腔〕,重复末四字时又回到〔平词〕上了;3. 结束句突破了传统的〔男平词〕落在宫或商音上,改落在较高的徵音上,这是考虑情绪需要的必然;4. 音域扩展到十四度,为黄梅戏男腔的演唱艺术提供了可以拉宽音域的实例;5. 传统的〔滚腔〕唱法各异,这里两次〔滚腔〕的出现是将〔平词〕的上下句压缩而成。

六、新编男、女腔联用谱例

例 211

明日要往汉阳走

（《春香传》春香、李梦龙唱腔）

庄　志 改词
王文治 编曲

$1=\flat E$　$\frac{4}{4}$

慢速　愁苦地

（3· 2 5 3 2 6 7 6 | 5· 6 1· 2 3 5 |

2 3 2 1 6 | 5· 7 6 5 6 1 2）| 3 3 2 1 2 6 5 1 |
　　　　　　　　　　　　　　　（春香）明日　　要往

2 6 5 ˇ 1· 2 5 3 | 2· 1 6 1 2 2 1 6 | 5·（5 3 2 3 2 1 6 5 6 1 |
汉阳　走,

5· 6 5 5 2 3 5 3）| 5 6 5 3 2 | 1 2 5 3 2 - |
　　　　　　　　　　将我 母 女　中 途 丢。

mp　　　　　　　　　　　　　　　　　　mf
2 2 1 2 3·（2 3 2 3）| 2 3 1 7 6·（5 6 5 6）| 5· 6 5 3 2· 5 3 2 |
欲去无法去,　　　　　欲留无计留,　　　　问君　究竟

1 2 5 3 2 — | 2 3̂2 1 2 5 6̣ 5̣ 3 | 2 3 1 7̣ 6̣ 5̣ 6̣ (3
何　时　归？　是不是 五月春风 花　开　后？

2 3 1 7̣ 6̣ 5̣ 6̣) | 1 2 1 2 6̣ 5̣ 6̣ | 5 2 5 5̂3 2 2 3 1 |
　　　　　　还是　等　那 万丈高峰 变　平　地，

2 2 7̣ 6̣ 5̣·6̣ 1 3 | 2·3 1 2 6̣ 5̣· (5̣ 3̣ | 2 3 3̂2 1 7̣ 6̣ 1 2 3 1 7̣ 6̣ 1 |
旭　日 西升 水　倒　流。

〔新二行〕
1=♭B（前2＝后5）

5̣·6̣ 5̣ 5̣ 2 3 5 3) | 2/4 5 3 5 | 6 6 5 4 | 3̂5 3 2 1 2 |
（李）你我　　不是　　永　别

3·5 | 2 3 2 1 2 | 0 5 3 2 | 1 2 1 2 3 5 | 2 3 1 |
离，　 功　名　　成　就 再　聚　首。

1 1 2 | 6 6 5 4 | 3·5 6 1̇ | 6 5 4 3 | 2 3 2 1 2 |
常言道 关山有限 情　无　阻， 我　怎会

0 5 3 2 | 1·2 3 5 | 2·5 3 2 | 4/4 1· (7̂6 5̂6 7 1̇ 6 5 3 2 |
一　去 不 回　头。

〔平词〕
1=♭E（前1̇＝后5）

1·2 1 1̇ 5 6 1̇ 6) | 5 5̂3 2 5 3 2 1 2 | 6̣ 5̣ (5 2 3 5 3)
（春香）罗带　　　同　心

5̂3 3 1 2·3 1 2 | 3·1 2 5 3 | 2·3 1 2 6̣ 5̣· (5̣ 3
结　　　　　　　未　成，

第三章 各种主调腔体的联用

这是一页戏曲曲谱，包含简谱数字记号和唱词。主要唱词如下：

一样相思两地愁。（李）鸾凤分飞情更切，一声别字怎出口。

〔二行〕 1=♭E（前 1 = 后 5）

（春香）但愿你蟾宫早折桂，科场及第觅封侯。

〔迈腔〕

到那时别忘了南原还有春香女，

〔平词〕 1=♭B（前 2 = 后 5）

（李）临别叮咛我记心

$$\widehat{2\ 1}\ (\underline{\dot{1}\ 5\ 6\ \dot{1}})\ |\ \underline{5\ 3}\ 5\ \ \underline{6\ \underline{6\ 5\ 4}}\ |\ \underline{3\ 5\ 3\ 2}\ \ \underline{1\ 2\ 3}\cdot 5\ |$$
头。　　　　此去　汉阳　　无　别　念，

$$2\ \underline{3\ 5\ 2\ 3\ 1\ \dot{6}}\ |\ 1\ \underline{2\ 3\ 5\ 6\ 5\ 3}\ |\ \underline{2\cdot 3\ 5\ 6}\ \ \underline{4\cdot 5\ 3\ 2}\ |$$
只盼你　　雪里青松　　长　相　守。

$$\dot{1}\cdot\ (\underline{7\ 6}\ \ \underline{5\ 6\ \dot{1}\ \dot{2}}\ \ \underline{6\ 5\ 3\ 2}\ |\ \dot{1}\cdot\underline{\dot{2}}\ \ \underline{\dot{1}\ \dot{5}\ 6\ \dot{1}})\ |$$

$1 = {}^{\flat}E$（前 $\dot{1}$ = 后 5）

$$\underline{5\ 5}\ \ \underline{6\ 5\ 6}\ \ \underline{3\cdot 2\ 1}\ |\ 2\ \ \underline{5\ 3}\ \ \underline{2\cdot 3\ 1\ \dot{6}}\ |\ (\underline{5\ 6})\ \underline{5\cdot 3}\ \ \underline{2\ \overset{6}{5}\ 5\ 3}\ |$$
（春香）长相　守，　　长相　守，　　　岁　月

$$\underline{2\cdot 3\ 1\ 2}\ \ \underline{\dot{6}\ \dot{5}}\cdot\ |\ \underline{2\ 1}\ \ \underline{5\ 3}\ \ \underline{2\cdot 3\ 1\ 2}\ |\ \underline{\dot{6}\ \dot{5}}\ (\underline{5\ 2\ 3\ 5})\ |$$
匆　匆　情不　　　留。

$$\underline{5\cdot 6}\ \ \underline{6\ 6\ 5\ 3}\ |\ 2\ \ \underline{5\ 3}\ \ \underline{2\cdot 3\ 1}\ |\ \underline{0\ 5\ 3}\ \ \underline{5\ 6\ 6\ 5\ 3}\ |$$
怕只怕　红颜易老又白　头，　　纵然是白了头

$$\underline{1\ 2}\ \ \underline{5\ 3}\ \ \underline{2\cdot 3\ 1\ \dot{6}}\ |\ \underline{\dot{5}}\cdot\ (\underline{6\ 7}\ \ \underline{2\ 1\ 7\ 6}\ \ \underline{5\ 6\ 1}\ |\ 5\ -\ -\ -)\ \|$$
我也等　候。

这段唱腔是以〔平词〕为主的综合板式。唱词的格律长短不等，因此不可能用传统的板式、腔体去套。开始的六句曲调未以任何腔体为主，是将〔平词〕〔彩腔〕〔仙腔〕乃至〔花腔〕中的〔卖杂货〕等乐汇，用作曲手段重新组合了，故未标腔名。两次 $\frac{4}{4}$ 节拍之后出现的〔二行〕（第一次的〔二行〕是宫调式的男腔，以及第二次的〔二行〕是徵调式的女腔）都已和传统的〔二行〕有了很大差别。特别是女腔〔二行〕："但愿你蟾宫早折桂"，由于乐节与乐节、乐句与乐句之间都用支声复调的过门作衬与连，更增强了旋律的亲切与流畅，当进行到末句"到那时别忘了南原还有春香女"时，节奏由密集到拉宽，更显舒展、深

情。第三次出现的 $\frac{4}{4}$ 节拍基本上是〔平词〕,但它已揉进了〔彩腔〕的音调。

例 212

互表身世

（《天仙配》七仙女、董永唱腔）

陆洪非 编词
王文治 编曲

$1=\flat B$ $\frac{4}{4}$

〔平词迈腔〕

（董）家住丹阳姓董名永，

〔二行〕

父母双亡我孤单一人。

稍慢

只因爹死无棺木，

卖身为奴葬父亲。满腹

慢

忧愁叹不尽，三年

稍快

长工受苦情。有劳

〔平词落板〕

大姐让我走，你看红日

$2\ 1\ (\underline{\dot{5}}\ \underline{\dot{6}}\ 2\ 1)\ |\ 1\ -\ \underline{2\cdot\underline{3}}\ \underline{1\ 2}\ |\ 3\ -\ 2\ 1\ |$
　　　　　　　　　　　快　　　　　　　　西

$\underline{5\ \overset{6}{\underline{5}}}\ 4\ 3\ \overset{\frown}{\underline{2}}\ (\underline{3\ 2\ 1}\ \underline{\dot{6}\ 1\ 2}\ |\ \frac{2}{4}\ \underline{4\ 5}\ \underline{6\ 5}\ \underline{4\ 2}\ |\ \frac{4}{4}\ \underline{1\cdot\underline{2}}\ \underline{1\ \dot{1}}\ \underline{5\ 6}\ \underline{\dot{1}\ 6})\ |$
沉。

〔平词〕

$1=\flat E$(前$\dot{1}$=后5)

$\underline{5\ 2}\ \underline{5\cdot\underline{3}}\ \underline{2\cdot\underline{3}}\ \underline{1\ 2}\ |\ \underline{\dot{6}\ \dot{5}}\ (\underline{\dot{6}}\ \underline{5\ 6\ 7\ 6}\ \underline{1\ 2})\ |\ \underline{5\ 3}\ \underline{3\ 1}\ \underline{2\cdot\underline{3}}\ \underline{1\ 2}\ |$
(七女)大哥　休要　　　　　　　泪

$3\cdot\underline{1}\ 2\ \underline{\overset{3}{\underline{5\ 3}}}\ |\ \underline{2\cdot\underline{3}}\ \underline{1\ 2}\ \underline{\dot{6}\ \dot{5}}\ (\underline{5\ 3}\ |\ \underline{2\ 3\ 1}\ \underline{6\ 5\ 6\ 1}\ \underline{5\cdot\underline{5}}\ \underline{3\ 5\ 3\ 2})\ |$
淋　淋,

$5\ \underline{6\ \overset{5}{\underline{6}}}\ \underline{5\ 3}\ \underline{3\ 2}\ 1\ |\ 2\ \underline{5\ 3}\ \underline{2\cdot\underline{3}}\ \underline{6\cdot\underline{1}}\ |\ \underline{\dot{6}}\ \underline{\dot{5}}\ (\underline{5\ 3}\ \underline{2\ 3\ 5})\ |$
我 有 一言　奉劝　　　　君。

$\underline{5\ \overset{5}{\underline{2}}}\ \underline{5\ \overset{5}{\underline{3}}}\ \underline{3\ 2}\ 1\ |\ \underline{2\cdot\underline{3}}\ \underline{1\ 2}\ \underline{\dot{6}\ 5\ 6}\ |\ (\underline{5\ 6\ 1\ 2})\ \underline{5\ 3}\ \underline{6\ \overset{\dot{1}}{\underline{6}}}\ \underline{5\ 3}\ |$
你好 比杨柳　遭霜 打,　　　　但 等

$\frac{2}{4}\ \underline{2\cdot\underline{5}}\ \underline{3\ 2}\ |\ 1\ 2\ |\ \underline{2\ 5}\ \underline{2\ 5}\ |\ \frac{4}{4}\ \underline{2\cdot\underline{3}}\ \underline{1\ \dot{6}}\ \underline{\dot{5}\cdot}\ (\underline{5\ 3}\ |$
春　　来　又发　青。

稍慢

$\underline{2\ 3\ 1}\ \underline{6\ 5\ 6\ 1}\ \underline{5\cdot\underline{5}}\ \underline{3\ 5\ 2\ 3})\ |\ \underline{1\ 1}\ \underline{\dot{6}\ 1}\ \underline{0\ 3\ 5\ 3}\ |\ 2\ \underline{5\ 3}\ \underline{2\ 3\ 1\ \dot{6}}\ |$
　　　　　　　　　　小女子　我也有 伤心 事,

$\underline{3\ 1}\ \underline{2\ 5\ 3}\ \underline{2\cdot\underline{3}}\ \underline{1\ 2}\ |\ \underline{\dot{6}\ \dot{5}}\ (\underline{5\ 3}\ \underline{2\ 3\ 5\ 3})\ |\ \underline{5\ 3}\ \underline{3\ 1}\ \underline{\overset{1}{\underline{\dot{6}}}\cdot\underline{1}}\ \underline{2\ 3\ 1\ 2}\ |$
你我　都是　　　　　　　　　苦

第三章 各种主调腔体的联用

$$3 - 2 \quad 2\underline{12} \mid \underline{6}\underline{5}\ \underline{6}\ \underline{1}\ \underline{3\,2}\ \underline{1\,2} \mid \underline{6}\cdot\ (\underline{7}\ \underline{6\,5}\ \underline{3\,5} \mid$$
根　　　　　　生。

慢

$$\underline{6}\ \underline{7}\ \underline{1\,7}\ \underline{6\,5}\ \underline{3\,5} \mid \underline{6\,5\,6}\ 0\ \underline{7}\ \underline{6\,2\,3}\ \underline{2\,1\,6} \mid \underline{5}\cdot\ \underline{6}\ \underline{5}\cdot\underline{\underline{1}}\ \underline{1\,2})\mid$$

〔彩腔〕再慢　　　　　原速

p

$$\frac{2}{4}\ \underline{5\,2}\ \underline{5\,3} \mid \underline{2\ 2\,3}\ 1 \mid \underline{3\,1}\ \underline{2\,\overset{1}{2}} \mid \underline{6}\ \underline{5}\cdot \mid \underline{3\ 3\,2}\ \underline{1\,2\,3} \mid$$
我本　　住在　蓬莱　村，　千里　迢迢

$$\underline{2\,1\,1\,6}\ \underline{5} \mid \underline{6}\cdot\underline{1}\ \underline{2\,3\,2} \mid \underline{1\,2}\ \underline{2\,1\,6} \mid \underline{5}\cdot\ (\underline{5}\ \underline{3\,5\,2\,3} \mid \underline{1\ 2\,3}\ \underline{2\,1\,6} \mid$$
来　投　　亲。

$$\underline{5}\cdot\underline{\underline{7}}\ \underline{6}\ 1) \mid \underline{3\,1}\ \underline{2\,3\,5} \mid \underline{3\,3\,2}\ \underline{1\,1} \mid \underline{2}\cdot\underline{3}\ \underline{1\,2\,1\,6} \mid \underline{5}\quad \underline{3\,1}\mid$$
又谁知　亲朋　故旧　无　　　踪

$$\underline{2}\cdot\ \underline{3\,2} \mid \underline{1\,2}\ \underline{2\,1\,6} \mid (\underline{1\,1\,2\,3}\ \underline{2\,1\,6}) \mid \underline{5\,5}\ \underline{6\,1} \mid \underline{2\,3\,1\,6}\ \underline{5}\mid$$
影，　　　　　　　　　　　天涯 沧落 叹 飘

$$\underline{5}\ \widetilde{\underline{6}\cdot} \mid \underline{1}\cdot\underline{2}\ \underline{6\,5\,6} \mid \underline{5}\cdot\ (\underline{6\,5} \mid \underline{3\,5\,2\,3}\ \underline{1\,5\,3\,2} \mid \underline{1}\cdot\ 2 \mid$$
零。

p

$$\underline{7}\ 0\ \underline{2}\ 0 \mid \underline{7\,2\,7\,6}\ \underline{5\,6\,7\,6} \mid 5 -) \mid \underline{2\,2}\ \underline{5\,6\,5} \mid \underline{3\,3\,2}\ 1 \mid$$
　　　　　　　　　　　　　　　只要　大哥

$$\underline{\overset{1}{7}}\cdot\underline{1}\ \underline{2\,\overset{1}{2}} \mid \underline{\overset{1}{6}}\ (0\,1\ \underline{6\,1\,2\,3}) \mid \underline{5\ \overset{5}{2}}\ 5 \mid \underline{3\,2}\ \underline{1\,2} \mid \underline{6\,5}\ \overset{\frown}{0}\|$$
不 嫌　弃，　　　　　　　　我愿　与 你

```
               快
 _____  f  _____
| 5  3  1 | 1̣.6̣  1  2 3 1 2 | 3  -  | 2 3 2 0 1 | 5̲ 6̲ 5̲ 3̲ 5 |
  配              成   婚。
```

〔火攻〕

$1={}^\flat B$(前 $\underline{7}$ = 后 3)

```
| 2.(3̲ 4̲ 3 | 2̲ 4̲ 3 | 2. 1̲ 2̲ 6̣ | 1̣ 6̣ 5̣) | 3  3 | 6̲ 6̲  1̇ |
                                        (董)大 姐   说  话
| 3   3̲ 5̲ | 6. 1̇ 5̲ | 6  5̲ 5̲⁶ | 5  4  | 3  | 2̲ 3̲ 5̲ 6̲ |
  欠   思    忖，  陌  路    相    逢    怎 能   配
```

〔平词〕

```
| 3̲ 5̲ 2 | 4/4 5̲ 3̲ 5̲ | 6. 1̇ 6̲ 5̲ | 5 5̲⁶ 1̲ 3̲ 2̲ 1. |
  婚。      何 况 我    卖 身 傅 家    去  为     奴,
```

〔平词切板〕

```
| ∀ 5 5̲ 6̲ 5⁵⁶ 3 - | 2  2̲ 1̲ 3̲ 5̲ 2̲ 3̲ 1̇ - ‖
  怎 能 害  你       同  受  苦   情。
```

这种板式的联用，在传统戏中较为常见。特别是男腔的〔平词〕——〔二行〕；〔火攻〕——〔平词〕，末句为了加强结束感，使戏进入对白，用〔平词切板〕。女腔的〔平词〕中插进一段完整的〔彩腔〕，不太常用。

例 213

断肠人送断肠人

（《女驸马》冯素珍、李兆廷唱腔）

陆洪非 编词
时白林 编曲

$1={}^\flat B$ $\dfrac{4}{4}$

安静 倾诉地

```
( 2. 3̲ 2̲ 3̲ | 5̲ 3̲ 5̲ 6̲ 1̲ 5̲ 4̲ 3̲ 2̲ | 1. 2̲ 1̲ 1̇ 5̲ 6̲ 1̲ 6̲ )
```

〔平词〕中慢

```
5̲ 3̲ 5̲ 6̲ 6̲ 1̲ 6̲ 5̲ | 5 5̲⁶ 3̲ 1̲ 2. 3̲ 2̲ 3̲ 4̲ 5̲ | 3. (1̲ 2̲ 3̲ 5̲ 3̲ 2̲ 1̲ 2̲ 3̲)
(李)父遭 陷 害      回 乡  来，
```

第三章 各种主调腔体的联用

2 $\underline{35}$ $\underline{26}$ 1 | 2·$\underline{3}$ $\underline{51}$ $\underline{65}$ $\underline{43}$ | $\underline{21}$ ($\underline{5\dot{1}}$ $\underline{6535}$ $\underline{23}$) |
三 间 茅 屋 避 祸　　　　灾。

$\underline{11}$ $\underline{61}$ $\underline{22}$ $\underline{35}$ | $\underline{33}$ $\underline{52}$ $\underline{61}$ 1 - | 1 $\overset{\vee}{\dot{1}}$ 2·($\underline{12}$ $\underline{3}$ |
奉 母 命 到 襄 阳 前 来　　借　　贷，

〔落板〕稍快

$\underline{56\dot{1}}$ $\underline{43}$ $\underline{2·1}$ $\underline{2123}$) | $\underline{53}$ $\underline{55}$ $\underline{65}$ $\underline{535}$ | $\underline{21}$ ($\underline{6\dot{1}}$ $\underline{5676}$ $\underline{\dot{1}}$) 5 |
　　　　　　　　　早 知 你 家 嫌 贫　　　　　　　　我

f

$\underline{6·\dot{1}}$ $\underline{35}$ $\underline{\dot{1}}$ $\underline{05}$ $\underline{6\dot{1}}$ | $\underline{565}$ $\underline{3·5}$ $\overset{23}{\underline{\;\;}}$ 2·($\underline{43}$ | $\frac{2}{4}$ $\underline{2456}$ $\underline{542}$ |
宁 愿 饿 死 也　　不　　来。

〔迈腔〕

$1=\flat E$ (前$\dot{1}$=后5)

$\frac{4}{4}$ 1·$\underline{2}$ $\underline{\dot{1}27\dot{6}}$ $\underline{5·676}$ $\underline{\dot{1}6}$) | $\underline{535}$ $\underline{6653}$ | $\underline{2531}$ $\underline{2·353}$ |
(素珍)纵 然 是 二 爹 娘　 将 你　　得　罪，

2·$\underline{5}$ $\underline{3·2}$ $\overset{1}{\underline{23}}$ | $\overset{3}{\underline{\;\;}}$ 1· ($\underline{2}$ $\underline{1235}$ $\underline{216}$ | $\underline{5·6}$ $\underline{55}$ $\underline{23}$ $\underline{53}$) |

〔落板〕

$\underline{5·3}$ $\underline{232}$ $\underline{116}$ $\underline{\dot{5}}$ | $\underline{553}$ $\underline{216}$ $\underline{5·612}$ | $\underline{65}$ ($\underline{176561}$ $\underline{56}$) |
也 不 能　 抛 却 了 小 妹　　待 你

$\underline{5\overset{6}{5}}$ $\underline{31}$ $\underline{161}$ $\underline{2312}$ | 3 - $\underline{232}$ $\underline{21}$ | $\overset{1}{\underline{6·5}}$ $\underline{61}$ $\underline{32}$ $\underline{12}$ |
一 片　　　 真 情。

$1=\flat B$ (前2=后5)

$\underline{6·}$ ($\underline{7}$ $\underline{6725}$ $\underline{3276}$ | $\underline{5·6}$ $\underline{562}$ $\underline{3276}$ $\underline{56}$) | $\underline{535}$ $\underline{6·\dot{1}65}$ |
　　　　　　　　　　　　　　　　　(李)正因为 丢不开

这是一张黄梅戏曲谱页面，主要内容为简谱记号和唱词。

```
5 6 5 3 1  2 3 1 2  3 | 3   5 3   2 3 2 1 | 6 2 3 2 7 6  5·6 1 1 |
贤妹的恩和爱，        与  你父  两相        争     我

2·3 5 1 6 5 5 | 2 1 ( 7 6 5 6 7 6 1 6 1 ) | 5 3 5  6·1 6 5 |
不  愿 退 婚。                                怕只怕 好 姻缘

6·1 3 5 7  6·1 | 5·  ( 6 1 5·3 5 2 | 7 6 7 2 6 1 5·3 5 3 5 6 ) |
要 成 泡  影。

1=♭E（前 1 = 后 5）

2/4 5  5 6  6 5 | 3 3 1 2 | 0 5 3 5 | 6 0 5 6 1 | 5 ( 6 5 3  2 3 5 6 ) |
（素珍）生 生 死 死   不 变 心   生 生  死 死

                                    慢
5 1 2 5 3 | 5̲ 2  2 1 6 | 5 ( 5 5 3 5 2 3 | 1 2 3 5  2 1 6 1 | 5·5 3 5 2 3 |
不 变 心！

〔二行〕

1) 5 6 5 3 | 2 3 1 | 0 6 5 3 1 | 2 ( 3 2 1  6 1 2 ) | 0 5 3 5 |
清 风 明 月   做 见 证，              分 开

2 3 1 | 1 5 3  2 1 6 | 1 5 ( 1 6 1 5 6 | 5 ) 5 6 5 3 | 2 3 1 ( 7 6 5
一 对  玉 麒 麟。              这只  麒麟

1) 5 3 1 | 2 ( 3 2 5  6 1 2 ) | 0 5 3 5 | 2·3 1 | 1 2 2 1 6 |
交 与 你，              这只  麒 麟 留 在

1 5 ( 1 6 1 5 6 | 5 ) 5 6 5 3 | 2 3 1 ( 7 6 5 | 1 ) 6 5 3 1 | 2· ( 3 2 5  6 1 2 3 |
身。    麒 麟 成 双        人 成 对，

2) 5 3 5 | 6 1 6 5 3 | 5 1 2 5 6 3 | 5 2 3 2 1 6 | 5· ( 6 5 6 5 |
三 心   二 意   天 地 不  容。
```

第三章 各种主调腔体的联用

1=♭B(前 5̲ = 后1)

0 3 2̲3̲7̣ | 6̣·7̲2̲5̲ 3̲2̲7̲6̲ | 1) 5 3̲2̲3̲ 3̲5̲ | 1̇6̲·3̲ 5 | 0 5̲6̲ 3̲2̲1̲2̲ |
（李）双手　接　过　玉　麒

3·(2̲ 1̲2̲3̲) | 0 5̲ 3̲5̲ | 6̲·1̲̇ 6̲5̲ | 3 5̲·1̲̇ | 1̲̇6̲·5̲ 3̲2̲ |
麟，　　见物　犹如　见我　妹亲　人。

1=♭E(前 1̇ = 后5)

1·(2̲3̲ | 4̲5̲6̲1̲̇ 5̲4̲2̲ | 1 2̲1̲2̲4̲) | 5̲ 6̲5̲ 3̲5̲ | 6̲·1̲̇ 6̲5̲ |
　　　　　　　　　（素珍）还有　　纹银

5̲·6̲ 1̲2̲ | 5·1̲̇ 6̲5̲ 3̲5̲3̲ | 2̇·(1̲2̲3̲ | 2̲3̲2̲1̲ 2̲3̲2̲1̲ | 2̲5̲3̲2̲ 1̲5̲6̲1̲ |
一　百　两，

〔对板〕

2·1̲ 2̲1̲2̲3̲) | 5̲2̲ 5̲3̲ | 2̲ 2̲3̲ 1̲1̲ | 1̲5̲6̲1̲ 2̲3̲1̲ | 2̲1̲6̲·5̣̲ |
　　　　　助李郎　度过　饥荒去　求　名。

1̲2̲1̲ 1̲5̲7̣̲ | 6̲·6̲5̲ 6̲ | 2̲·3̲2̲ 7̲6̲5̲ | 6̲1̲6̲ 1̲ | 5̲2̲ 5̲3̲ |
（李）今　夜　分手　何时　会？（素珍）天　南

2̲2̲3̲ 1̲ | 5̲3̲2̲ 1̲2̲1̲ | 6̣̲5̣·| 1̲1̲5̲7̣̲ | 6̲6̲5̲ 6̲6̲ |
地北　一　条　心。（李）劝贤妹　平日　少把

1 5̣ | 6̲1̲6̲1̲ | 5̲5̲ 6̲1̲ | 2̲2̲3̲ 1̲1̲· | 1̲·2̲ 3̲1̲ |
绣　楼下，　免得　你那　狠心的　继母　来欺

快

2̲3̲2̲1̲ 1̲5̲6̲ | 5̇·(6̲ | …… 5̲1̲2̲3̲ | 5̲1̲̇2̲3̲̇ |
凌。

这段唱腔是由前后两个节拍型组成的。前半部分的三眼板是〔平词〕,与传统的男女腔互转没有多大差别。后半部分的单眼板从"清风明月做见证"至"见物犹如见我妹亲人"的旋律,是以〔二行〕为基础,揉进了〔火攻〕〔彩腔〕等的一种强拍弱起(后半拍)的新板式,男腔是从女腔派生的。末尾男女声二重唱这种形式现已被广泛地运用。

例 214

巧装送茶上西楼

(《西楼会》洪连保唱腔)

程学勤、斯淑娴 编曲

$\underline{3\ \underline{3\ 5}}\ 1\ \underline{2\ \underline{1\ 2}}\ 3\ |\ \underline{\dot{1}\ \dot{1}}\ \underline{2\ \underline{3\ 2}}\ \underline{1\dot{2}\ \underline{1\ 6}}\ \underline{5\ 3}\ |\ 2\cdot\underline{3}\ \underline{5\ \dot{1}}\ \underline{6\ 5}\ {}^{\underline{5}}\underline{3\cdot\underline{5}}\ |$
进了　方　府，但不知我的方小　姐　她 在 哪　边？

$\underline{2\ 1}\ (\underline{5\ \dot{1}}\ \underline{5\ \underline{6\ 3\ 5}}\ \underline{2\ 3})\ |\ \underline{1\ 1}\ \underline{2\ \underline{3\ 2\ 3}}\ |\ \underline{5\ \underline{5\ 3\ 2}}\ \underline{1\ \underline{6\ \underline{1\ 2}}}\ 3\ |$
　　　　　　　　　　　适才　问老员外 嘱咐　　于　我，

$\underline{\dot{1}\ \dot{1}}\ \underline{5\ \dot{1}}\ \underline{6\ \underline{5\ 5}}\ 3\ |\ 6\cdot\underline{\dot{1}}\ \underline{5\ 3}\ \underline{2\ \underline{1\ 2\ 5}}\ \underline{3\ 2}\ |\ \underline{3\ 1}\ (\underline{7\ 6}\ \underline{5\cdot\underline{2}}\ \underline{3\ \underline{4\ 3\ 2}})\ |$
他叫我　送香茶　侍 奉 金　　　　莲。

$\underline{1\ \underline{1\ 6}}\ \underline{1\ 2}\ \underline{3\ \underline{2\ 3}}\ \underline{0\ \underline{2\ 3}}\ |\ {}^{\underline{5}}\underline{3\ \underline{3\ 5}}\ 1\ 2\cdot\underline{3}\ 4\ |\ {}^{\underline{5}}3\cdot\ (\underline{2}\ \underline{\underline{3\ 4\ 3\ 2}\ 1\ 2}\ |$
高高　　兴兴 我把 书房　进，

$\underline{3}\ \underline{0\ \underline{0\ 5}}\ \underline{6\ \underline{1\ 2\ 3}}\ \underline{\dot{2}\ \underline{1\ 6\ 5}}\ |\ \frac{2}{4}\ \underline{3\ \underline{0\ 6\ \dot{1}}}\ \underline{5\ \underline{2\ 3\ 2}}\ |\ \frac{4}{4}\ 1\cdot\underline{2}\ \underline{1\ 7}\ \underline{6\ \underline{5\ 6}}\ \dot{1})\ |$

$\underline{6\ \dot{1}}\ \underline{6\ \dot{1}}\ \underline{\dot{2}\ \underline{3\ \dot{1}}}\ \underline{6\ \underline{1\ 6\ 5}}\ \underline{5\ 3}\ |\ \underline{\dot{1}\ \underline{\dot{1}\ 6}}\ \underline{5\ \underline{6\ \dot{1}\ \dot{2}}}\ \underline{6\ 5}\ {}^{\underline{5}}\underline{3\cdot\underline{5}}\ |$
手捧　着　莲花盏　喜在　　心　　间。

$\underline{2\ 1}\ (\underline{\dot{1}\cdot\underline{7}}\ \overset{>}{\underline{6\ \dot{1}}}\ \underline{5\ \underline{3\ 5\ 6}}\ \underline{\dot{1}\ 5})\ |\ \underline{6\ \underline{6\ 3}}\ \underline{\dot{2}\ \underline{3\ \dot{1}}}\ \underline{6\ \underline{6\ \dot{1}}}\ \underline{5\ 3}\ |$
　　　　　　　　　　　　　　　这茶　盏　 你与　我

$2\cdot\underline{5}\ \underline{3\ 2}\ \underline{1\ \underline{6\ 1\ 2}}\ 3\ |\ \underline{1\ 1}\ \underline{6}\ \underline{1\ 3}\ \underline{2\ \underline{3\ 2\ 6}}\ 1\ |$
穿　针引　线，　这 茶 盏 你 与　我

$\underline{3\ \underline{5\ 6}}\ \underline{6\ \underline{7\ 6\ 5\ 6}}\ \underline{\dot{1}\ 3}\ \underline{5\ 3\ 5}\ |\ \underline{2\ 1}\ (\underline{5\ \dot{1}}\ \underline{6\ 5}\ \underline{3\ 2}\ 1)\ |$
合 作　　　良　　缘。

$\underline{6\ \underline{1\ 5\ 6}}\ 1\ \underline{2\ \underline{3\ 1\ 2}}\ 3\ |\ 4\cdot\underline{5}\ \underline{3\ 2}\ \underline{1\ \underline{6\ 1\ 2}}\ 3\ |$
我若是　与 小姐 姻　缘　得　　现，

第三章 各种主调腔体的联用

小小茶盏你就供至在我的 祖先爷 堂 前。

撒开大步西楼 上,

慢

〔女平词〕

1 = E (前 5 = 后 2)

必 须 要　　　　必 须 要

学 一 个　三 寸 的 金 莲。

手 扶　栏 杆　　西 楼　上,

〔男平词〕

1 = B (前 5 = 后 i)

又只见 方小姐

和衣而眠。 走上前来将她唤, (白) 不可!

(唱) 又恐 怕妹妹梦中人她要

$\overbrace{5\ \dot{6}\ 1\ 2\ \overbrace{6\ 5}\ \overbrace{5\ 3\ 5}}\ |\ 2\ 1\ (\overbrace{7\dot{6}}\ 5\ 6\ \dot{1})\ |\ 3\cdot\overbrace{5}\ \overbrace{6\ \dot{1}\ 5}\ 6\cdot(\overbrace{7\ 6\ 5\ 6})\ |$
口　说　胡　言。　　　　　罢　罢　罢！

$\overbrace{5\ 3\ 5\ 6\ \overbrace{1\ \dot{1}}\ \overbrace{6\ 6\ 5}}\ |\ \overbrace{3\ 3\ 5}\ 1\ \ 2\cdot 3\ 4\ |\ 3\cdot\ (\overbrace{2\ 3\cdot\underline{2}\ 1\ 2}\ |$
罢罢罢我见小姐来把　双膝　　跌　跪，

〔女平词〕
1＝E(前$\dot{1}$＝后5)

$3\ \dot{1}\ \overbrace{\dot{6}\cdot\underline{\dot{1}}\ 5\ 6}\ |\ \frac{2}{4}\ 4\cdot 6\ \overbrace{5\ 4\ 2}\ |\ \frac{4}{4}\ \overbrace{1\cdot\underline{2}\ 1}\ \overbrace{1\ 5\ 6\ \dot{1}})\ |\ \overbrace{5\cdot 3\ 2\ 3}\ \overbrace{1\cdot\underline{6}\ \underline{5}}\ |$
　　　　　　　　　　　　　　　　　　方　　小　　　姐

$5\ 2\ 3\ \overset{3}{\overbrace{5\ 2\cdot\underline{3}}}\ 1\ 2\ |\ \overbrace{6\ 5}\ (\overbrace{5\ 2\ 3\ 5})\ |\ 5\ 5\ 3\ 1\ \overbrace{2\cdot 3\ 2\ 3}\ 1\cdot 2\ |$
醒　转　来　　　　　　　　丫　环

$\overbrace{3\cdot(2\ 1\ 2\ 3\ 5)\ 2\ 3\ 2\ 1\ 2}\ |\ \overbrace{6\ 5\ 6\ 1\ 3\ 2}\ 1\ 2\ |\ 6\cdot(\overbrace{7\ 6\ 5\ 3\ 5}\ |\ 6\ -\ -\ 0)\ \|$
　问　　　安。

这段唱腔是单一的〔平词〕，未与其他腔体联用，它与以上所举各例不同的是，这段〔男平词〕与〔女平词〕的互转，不是由不同性别的男、女角色互转，而是因男性人物洪连保为了与情人约会男扮女装混到女方府上，时而用大方潇洒的〔男平词〕，时而又转到委婉柔情的〔女平词〕，且互转时是严格按照男女〔主调〕的同主音不同宫调系统的调性、调式同时转换进行的。该唱段除保留了传统这一手法外，在节奏、旋律（包括活泼、跳跃的过门）、演唱方法等方面都作了新的探索。

例 215

梦　会
（《孟姜女》孟姜女、范杞良唱腔）

王冠亚　编词
时白林　编曲

$1＝F\ \frac{2}{4}$

慢速　忧郁、缠绵地

$(1\cdot\ \underline{2}\ |\ 3\ \ 5\ |\ 5\ -\ |\ 5\ -\ |\ 3\cdot\ 6\ |\ \underline{5\ 6}\ \ 3\ |$

第三章 各种主调腔体的联用

〔花彩对板〕

(孟)秋水望穿等郎信，(范)城墙上跑马难回程。(孟)大雪纷飞等郎信，(范)半夜点灯灯不明。
(孟)春风杨柳等郎信，(范)房中打伞空费神。(孟)夏日炎炎等郎信，(范)井底黄连苦得深。

(孟)苦得深！

(范)

〔仙腔〕

(范)祥云送我华亭到，华亭到！

$2\cdot(\underline{3}\ \underline{5\ 6}\ |\ \underline{3}\ 0\ \underline{2}\ |\ \underline{1\cdot\underline{2}}\ \underline{3\ 1}\ |\ \underline{2}\ 0\ \underline{3}\ \underline{2\ 3\ 2\ 3}\ |\ \underline{5}\ 0\ \underline{6}\ \underline{5\ 6\ 5\ 6}\ |$

$\underline{1\cdot\underline{2}}\ \underline{5\ 6\ 4\ 3}\ |\ \underline{2}\ \underline{2}\ 0\ \underline{7}\ |\ \underline{6\cdot\underline{1\ 2\ 5}}\ \underline{2\ 1\ 6}\ |\ \underline{5\cdot\underline{7}}\ \underline{6\ 5})\ |\ \underline{1\cdot\underline{2}}\ \underline{3\ 1}\ |$

（孟）一

$2\cdot\underline{3}\ |\ \underline{2\cdot\underline{1}}\ \underline{5\ 1}\ |\ \underline{6\ 5}\cdot\ \underline{1}\ |\ \underline{1\ 2\ 1}\ \underline{6\ 5}\ |\ 0\ \underline{3}\ \underline{5\ 6}\ |$

见　范　　郎　愁　云　　　顿

$1\ -\ |\ 1\cdot\underline{6}\ |\ \underline{1\cdot\underline{2}}\ \underline{6\ 5}\ |\ \underline{4\cdot\underline{5}}\ \underline{6\ \overset{1}{6}}\ |\ 5\cdot\ (\underline{6}\ \underline{1\ 2\ 3\ 2\ 3\ 4}\ |$

消，　　　愁　云　　顿　　消。

$f\quad ff\quad$ 〔平词对板〕

$\underline{5\ 0\ \dot{1}}\ \underline{6\ 5\ 6\ 4\ 3}\ |\ \underline{2}\ \underline{2}\ 0\ \underline{7}\ |\ \underline{6\ 1\ 2\ 3}\ \underline{1\ 5\ 6}\ |\ \underline{5\cdot\underline{7}}\ \underline{6\ 1})\ |\ \underline{2\ 2}\ \underline{3\ 5\ 3}\ |\ \underline{2\cdot\underline{3}}\ 1\ |$

今日　　是

$1 = C$ (前 $2 = $ 后5)

$\underline{5\cdot\underline{3}}\ \underline{2\ 3\ 1}\ |\ \underline{2\ 1}\ \underline{6\ 5}\ |\ \underline{1\ 5}\ \underline{6\ 5\ 3}\ |\ \underline{2\ 3\ 2\ 6}\ 1\ |\ \underline{5\ 3\ 2}\ \underline{1\ 2\ 3}\ |$

月　重　　圆来　　花重　好，（范）我与你

$1 = F$ (前 $\dot{1} = $ 后5)

$\underline{2\cdot\underline{7}}\ \underline{6\ 7\ 2}\ |\ \underline{2\ 5}\ \underline{6}\ \underline{1\ 6\ 3}\ |\ \underline{2\cdot3\ 2\ 6}\ 1\ |\ \underline{5\ 5\ 3}\ \underline{2\ 3\ 1}\ |\ \underline{2^{\overset{3}{\frown}}\underline{2\ 7\ 6}}\ \underline{6\ \overset{6}{\frown}5}\ |$

花烛重燃在　今　宵。（孟）我为你　独倚楼

$1 = C$ (前 $2 = $ 后5)

$\underline{6\ 1}\ \underline{1\ 5}\ \underline{6\ 5\ 3}\ |\ \underline{2\ 3\ 2\ 6}\ 1\ |\ \underline{5\ 3\ 2}\ \underline{1\ 2\ 3}\ |\ \underline{2^{\overset{3}{\frown}}\underline{2\ 7\ 6}}\ \underline{6\ 5}\cdot\ |$

望断云山音信　渺，（范）我为你　别离　愁

$1 = F$ (前 $\dot{1} = $ 后5)

$\underline{3\ 5\ 6\ 1}\ \underline{2\ 3\ 5}\ |\ \underline{2\ 3\ 2\ 6}\ 1\ |\ \underline{5^{\overset{6\ 7}{\frown}6}\ \overset{6}{\frown}5\ 3}\ |\ \underline{5\ 5\ 3\ 2}\ \overset{3}{\frown}\underline{5\ 5\ 3}\ |$

万里沙场苦煎　熬。（孟）我为你　怕听　哪也

第三章 各种主调腔体的联用

$1=\text{C}$ (前 2 = 后 5)

2 232 1 2³5 | 532 ³2 1 | 5 53 235 | 53 2 123 | 16 5 1 3 |
夜半杜鹃声声叫，（范）我为你　怕看明月上柳

$1=\text{F}$ (前 $\dot{1}$ = 后 5)

2632 1 | 5 53 2 5 | ⁵3·2 1 | 66 5 4 3 | 2·3 5 |
梢。（孟）杜鹃声声叫，（范）明月上柳梢，

（孟） 5 56 53 | 2331 0 | 1·212 5243 | 2·3 126 | 5· (6 |
亲人　难见恨难消！

（范） 55 35 | 6116 0 | 5·67 5 | 6·5 432 | 5· 0 |

稍快
5 6 5 6 | 5 7 6 1 | 2 4 3 2 | 5 5 0 4 3 | 2·1 7 2 |

〔宽板〕
$\frac{4}{4}$ 1 2 6 5121 5) | 1 6 232 1 65 | 2·5 52 321· |
　　　　　　　　　　　（孟）元宵节　我想你

2 7 5327 | 7 6 (5 3 5 6) | 2 1 3 2 2 3 1· |
怕听花灯闹，　　　　　　　端阳节

2 23 76 6· | 5·6 1 2 65 4 3 | 5 (5·4 31 2 3) |
我想你　怕将龙舟瞧，

5 ⁶5 35 6 5 3 | 25 32 231· | 525 3 25 2 7 |
中秋节　　我想你　怕听鸿雁

这段唱腔虽较长,但结构并不复杂,主要是由两种不同性质的〔对板〕组成的。开始的一段〔对板〕,是根据〔花腔〕〔彩腔〕的样式新编写的,情感较忧郁、惆怅。通过一个迷离的〔仙腔〕型的插句(包括间奏)过渡到转调的〔对板〕,使感情继续深化,再经过一个二重唱乐句,将人物的情感推向高潮〔宽板〕(即由元宵节、端阳节、中秋节、腊月组成的"四节")。〔宽板〕的旋律虽是新的,但主要的切分节奏型来自〔主调〕,因此在风格上仍然保留有黄梅戏音乐的韵味。

第四章

黄梅戏声腔的运动规律

一、节拍与节奏的一般规律

黄梅戏的声腔也和其他艺术一样,在不断丰富发展的道路上,有着自己的运动规律。

1. 节拍平稳

黄梅戏的唱腔比较容易流传,与其平稳的节拍和灵活的节奏不无关系。从〔花腔〕到〔主调〕,虽然其情趣、风格、调式、旋律各不相同,但它们所使用的拍子,都是比较简单、平稳的单拍子,如 $\frac{1}{4}$、$\frac{2}{4}$ 或复拍子 $\frac{4}{4}$ 等。其中的 $\frac{2}{4}$ 拍在速度缓慢时也常具有复拍子的性质。比较复杂的复拍子,如 $\frac{6}{4}$、$\frac{6}{8}$、$\frac{9}{8}$ 等,在黄梅戏的传统声腔中未出现过。复合节拍在部分唱腔中尚可见到,如例65〔撒帐调〕、例137带流水板的〔彩腔〕和例88的〔绣荷包调〕等,属罕见。单纯 $\frac{3}{4}$、$\frac{3}{8}$ 的单拍子,也未出现过,但伴腔的锣鼓常有复合节拍出现,如:

例 216

〔花腔六槌〕

$\frac{2}{4}$ 衣 冬 衣 呆 | 匡 冬 呆 冬 | 衣 冬 衣 冬衣 | $\frac{1}{4}$ 匡 0 |

$\frac{2}{4}$ 衣 冬 冬 冬冬 | $\frac{3}{4}$ 匡 匡 令匡 冬冬冬冬 | $\frac{2}{4}$ 匡 冬 匡 冬冬 | 匡 呆)‖

这种由 $\frac{1}{4}$、$\frac{2}{4}$、$\frac{3}{4}$ 拍子组成的起腔伴奏锣鼓,具有活泼、欢快的特点。一旦与唱腔结合在一起(无论是花腔戏中的〔花腔〕,还是大戏中插曲性的〔花腔〕或〔彩腔〕、〔仙腔〕〔阴司腔〕),就要立即进入平稳的单拍子(多为 $\frac{2}{4}$)。

例 217

〔平词六槌〕

[锣鼓谱例]

听呐表 兄啊 这番 话……

这种由 $\frac{4}{4}$、$\frac{3}{4}$ 拍子组成的〔平词〕起腔锣鼓，具有持重、大方的特点。当其导入或长或短的〔平词〕唱腔时，则立即进入平稳的复拍子 $\frac{4}{4}$。〔平词〕如此，其他〔主调〕用此锣鼓伴奏的腔体也如此。如果因感情的需要改变板速时，则用相对固定板速的腔体或通过锣鼓，或直接转换，一旦转入一个新的腔体，则不轻易改变速度。因此，黄梅戏的唱腔常给人一种平稳感。可参阅第三章第一部分和第三部分不同腔体的谱例。当然这种传统手法也有其一定的局限性。

2. 节奏灵活

黄梅戏的唱腔虽然节拍较平稳，但节奏并不呆板，特别是那些已发展成具有板腔性质的各种腔体，如〔平词〕〔火攻〕〔二行〕〔三行〕以及部分〔彩腔〕等，其中又以〔平词〕更为明显，这些节奏比较灵活的腔体有下列特点：

(1) **使用率高**

在传统戏中所有的大戏，除《天仙配》是以〔仙腔〕为主腔之外，其他的戏几乎都是以〔平词〕为主腔。

(2) **可塑性大**

各种〔主调〕腔体，常因时代、地区和流派的不同而产生各种不同的旋法，有时甚至连调式也不相同。如严松柏和王剑峰两人都唱男腔〔火攻〕（见例162与164），但这两首腔体就迥然不同。

(3) **适应性强**

〔平词〕〔火攻〕与〔彩腔〕经过较长历史时期的丰富与发展，它们的适用范围都较广。唱词的结构无论是七字句、十字句，还是不规整的长短句，这些板

腔都能通过有创造性的演员将词腔结合得自然、得体,其中以〔平词〕更为突出。第二章和第三章的有关谱例均能说明这一问题。虽已逐渐板腔化但仍留有明显民歌体痕迹的〔彩腔〕也有较强的适应性。如丁永泉在《游春》中唱的〔彩腔〕(见例 131)和邹胜奎在《百岁挂帅》中唱的〔彩腔〕(见例 137)就是这样。虽各有不同程度的发展和变化,但都还保留着〔彩腔〕的基本样式和风格。

〔平词〕与〔彩腔〕在节奏上的灵活性,从前几章的谱例已可见一斑,它们的唱腔变化又常与语言的四声、语态等紧密相结合。再以使用率仅低于〔平词〕〔火攻〕的〔二行〕在节奏上的灵活性加以剖析,以兹证明黄梅戏的唱腔在节奏上的灵活性。

〔二行〕的基本节奏型(男女相同)为:

上句:　0　X　|　0　X　|　X　X　|　X X X X　|　X ‖

下句:　X X　|　X X X　|　X X X　|　X　X ‖

在实际运用中,很少有人按照上例的节奏型呆板地套用,而是根据唱词、人物和演员艺术素养的差别,演唱出丰富多彩的唱腔。实践证明,艺术造诣越深的艺人,越是勇于探索。如丁永泉在《告经承》中的〔女二行〕是这样唱的:

(由〔平词〕转来) 5 3 2ᶾ2 | 0 ĩ | 2̄ 2 1 | 2 6 6 1 |
　　　　　　　　　行　　　凶　霸　道　夫 莫 要 上

6̄ 5̇· | 0 5̇ | 0 ²³2 | 5 3 2 | 3 2 1 | 2ᶾ 2 6 6 |
前。　　　三　　　　拳　两　足　将 人 打 死,　拉 拉

1 1 6̇ 5̇ | 5̇· 6̇ 1 2 | 6̇ 5̇· | 0 5̇ | 0 2 | 5 3 2 0 |
扯 扯　　到 官　前。　　　　　　　　　原　告　衙 前

```
2 3 1 1 | 2 6̇ 1 1 | 3 5̇ 5̇ 0 | 2 6̇ 1 | 6̇ 5̇ 0 ‖
丢了一张 纸，被告 一 旁      哪敢多 言。
```

他在同一场戏的另一种〔二行〕的唱法是：

```
0  5̇ | 0  2 | 5̇ 5̇ 3 | 2 2̇ 1 |
   天     若    忍 来 风   雨

2  0  6̇ 5̇ 3 | 2 1 0 | 2 6̇ 1 | 6̇ 5̇ 0 ‖
好，  地若忍来     生 禾     苗。
```

上例中的级进音型"3 5̇ 5̇ 0"与七度大跳的"6̇ 5̇ 3"都还保留着与湖北黄梅采茶戏相同的音调。潘泽海曾在丁永泉门下学戏，他在《白扇记》中演唱的女〔二行〕，从节奏型到曲调的旋法又有着自己的特色。该唱段当叙述到狠毒的强盗不仅把水手、保镖杀了，连丫环使女都斩尽杀光，甚至鸡犬都不留时，旋法上采用了八度大跳以强调词意。有的上句连续用两个弱拍起唱和连续的附点音符，这就表明了节奏型方面的发展或变化。

〔主调〕中的〔仙腔〕虽未板腔化，但变化还是明显的。有时即便是一个演员，由于剧目和角色不同，也会出现不同的节奏与旋法。如胡玉庭在《天仙配》中〔仙腔〕的结束句唱法是：

```
5̇ 3 3 2·2 | 6̇ 1 1 6 6 0 | 6 1 6 2̇ 2 2 | 6̇ 1 1 1 |
叫董郎你 缓行 走       在 此 歇息    在  此
                              (冬冬   衣冬衣 匡)

0  6̇ 5̇ | 4·5 6 1 6 | 5·  4 | 2 4 5 ‖
   歇   息
```

他在《锁阳城》中唱的〔仙腔〕结束句则是：

```
         (衣  冬冬  匡 呆)
6 6 1 6 | 6̲5· 　  0 | 6̲ 2̲ 2̲1 | 1 6̲5̲ | 6·5 |
只 恐 来   早                与              来
```

```
            (衣 冬   冬 冬    衣 冬  衣 冬 衣      匡   0)
4 2̲ 6̲5 | 5̲ 5̲4 2̲ 4̲ | 5  -    |  0  0 ‖
迟。
```

两个乐句的长短基本一样，都是八个小节（包括锣鼓），由于唱词结构的制约，以及演员情感的处理，造成旋律节奏型的不同也是明显的。

以上所举各例，只是黄梅戏声腔千变万化中的几个小段落和乐句，而且又是女腔。尽管如此，亦可从中窥见黄梅戏声腔在平稳的节拍中有着比较灵活的节奏。

二、调式的思维作用

黄梅戏的唱腔除了曲调旋法，男女音域、演唱方法，以及节拍、节奏等方面具有特色之外，在音阶排列与调式的使用上，也构成了剧种特色的重要方面，特别是调式的思维在剧种形成中的重要作用。

1. 黄梅戏唱腔常用的音阶与调式

黄梅戏的唱腔所使用的音阶与调式，看起来似乎都比较简单，其实并非如此。之所以觉得它比较简单，是因为很多腔体经常被采用的多为五声音阶，调式又多为徵、宫两种，这是经过长期的艺术实践才形成这一现状的，这种艺术实践是根据该剧种流行地区人们共同的审美趣味作用于调式思维的结果。

(1) 五声徵调式

五声徵调式是黄梅戏各种声腔中出现最多，也是最具有特色的一种调式。不仅〔主调〕中的女腔〔平词〕〔火攻〕〔二行〕〔三行〕等是五声徵调式，就连〔主调〕中男女同宫的〔仙腔〕〔阴司腔〕以及正本戏和花腔小戏都经常使用的〔彩腔〕和一部分〔花腔〕曲调也是五声徵调式。仅以常见的女〔彩腔〕（男腔的结构与此相同）为例解析如下：

例 218

〔彩腔〕的典型结构

（六槌略） 2 2 5 6 5 | 3 3 2 1 | 3 1 2 ⁱ2 | 6 5· |
　　　　　一 二 三 四　三 四　五 六　七，

5 5 3 2 5 | 3 1 2·1 | 2 3 5 6 5 3 2 | 1 2 3 2 1 6 | 5 - |
一 二 三 四 五 六　　　　　　　　　　　　七。

（四槌略） 3 3 1 2 5 | ⁵3·2 1 2 6 5 | 5 3 | 5 2 3 2 | 1³2 2 1 6 |
　　　　　一 二 三 四 五　　　　　　　　　六 七，

（二槌略） 5 5 3 2 5 | 3 3 1 2·1 | 2 3 5 6 5 3 2 | 1 2 3 2 1 6 | 5 - ‖
　　　　　一 二 三 四 五 六　　　　　　　　　　　　七。

这首由四个互相对应的短乐句构成的单段体〔彩腔〕，是比较典型的传统五声徵调式，它的结构就同我国律诗的"起、承、转、合"一样严谨。其音阶排列为 5̣、6̣、1、2、3，唯一的一个大三度音程是从宫音 do 到角音 mi，这是我国汉族五声音阶的一个特征（西洋的自然大小调都各有三或二个大三度音程）。徵音 sol 是它的调性主音（也是调式主音），在旋律运动中起着非常稳定的主导作用。上方五度的商音 re 和下方五度的宫音 do，在旋律运动中对主音 sol 有较强的支持作用，具有相对稳定性。每个乐句在落音之前（四个乐句的落音分别为 5̣、5̣、6̣、5̣），都是以宫音 do 和商音 re 作预备，羽、角两音在这里是色彩性的调式音，具有相对不稳定性，所以作为"转"的第三乐句将音落到 la 上，要求"解决"的倾向较强，使曲调的进行有动力感，因此，作为"合"的第四个乐句一出现，立即使人得到了和谐美的满足。

第二章在分析〔火攻〕时曾举了一段胡遐龄的唱腔（见例 158），这段由六句词腔构成的唱段，前五个乐句的落音都在 la 上，给人一种羽调式的感觉。也正因为它每句的落音都在 la 上，所以 la 这个音在这段的旋律运动中越来越急促，一旦 sol 作为唱腔的终止音出现，在黄梅戏音乐欣赏的习惯上就给

人以较强的稳定感,因为旋律运动中的矛盾得到了解决。这段唱腔应视为五声羽、徵交替调式或徵调式。因为一首唱腔或乐曲的终止音对该曲的调式往往具有较强的判定性。

现在的五声徵调式的各种板腔和腔体,不一定过去都是五声徵调式,如第一章中所举的四种不同风格的女腔〔打猪草〕,严凤英唱的(见例3)和丁永泉唱的(见例7),虽然曲调略有不同,但都是五声徵调式。而另两种老唱腔,一是乐柯记唱的(见例4),它是一首含有偏音 si 的六声宫调式;二是胡玉庭唱的(见例6),它是一首含有偏音 fa 的六声羽调式。后两种不同音阶排列与不同调式的〔打猪草〕,在实践中都逐渐被五声徵调式的〔打猪草〕取而代之了。另如〔阴司腔〕(见例184和186),原来都是五声商调式,后来也逐渐衍变成商、徵交替调式了。这是黄梅戏调式在一定历史时期内受人们欣赏习惯影响的结果。

(2) 五声宫调式

五声宫调式在黄梅戏声腔中的位置也非常重要,因为〔主调〕中的男腔〔平词〕〔火攻〕〔二行〕〔三行〕以及〔花腔〕中的一部分唱腔都属于五声宫调式。以常见的〔男平词〕为例解析如下:

例 219

<center>男〔平词〕不同起落的典型结构</center>

男〔平词〕的唱腔常因人因戏而异，堪称千变万化，以上例的样式较为多见。它也是由四个乐句组成，不过乐句之间的长度差别较大。第一句为五或三个小节，第二句为三个小节，第三句为两个小节，第四句为五或两个小节。虽然在实际运用中腔体的变化（包括结构与旋法）可以千差万别，但却从来没有将四个乐句处理成严格对称的方整结构。这也许是"万变不离其宗"的一个方面。从形式上看，这种结构似乎不协调，然而正是这种不协调造成了对协调的补充，使〔平词〕在结构上独具一格。

男〔平词〕的音阶排列为 1、2、3、5、6，宫音 do 是它的调性主音（也是调式主音）。第一乐句〔起腔〕是由两个乐分句构成，中结音都是 do，下句和〔切板〕的落音也是 do，因此宫音 do 很稳定。五声宫调式不像五声徵调式

那样有上、下两个属音支持，它只有一个上方五度的徵音 sol 作为支持音，没有下方五度的清角 fa（偏音）的支持，故 sol 在这里就起了相对稳定的重要作用。商、羽、角三个音都是色彩性的调式音。一般来说，旋律运动中的调式音除色彩性外，还有相对的不稳定性和一定程度的紧张性，不过在丰富多彩的中国民间音乐中，任何断言、定论都不一定适用。如这段五声宫调式的曲调，它的结束样式之一就是用开放性的调式音 re 作为〔落腔〕，而且这种样式的终止，在传统唱腔里是超过用调性主音 do 的样式（指〔切板〕，女〔平词〕也是这样）。在听觉习惯上并无不稳定感。用这种手法处理曲调的结束，不光是黄梅戏的〔平词〕如此，在其他戏曲剧种中，如在民间说唱和器乐曲中也是屡见不鲜的。

再如严凤英在《女驸马》中唱的一段男〔平词〕（根据周华国传谱）：

例 220

```
⌒                    ⌒
5̈ - ↓ 5 3 6 5 | 6̈· i̲ 3  6 i | 6 5 5̲6̲ 3̲2̲ 2 - ‖
状           元        郎。
```

这段仅由四句词腔组成的一个小唱段,前三个乐句都终止在调性主音 B 宫(do)上,而第四句(结束句)却不用调性主音 B 宫终止的〔切板〕,而用了开放性的上主音 #c 商 re 终止的〔落腔〕,如同前面分析胡遐龄唱的〔主调〕女〔火攻〕一样,#c 商 re 在这段唱腔里也是属于色彩性的调式音,作为唱段的结束音,它同样给人们以稳定感。

以上两种五声宫和五声徵调式的样式,在黄梅戏的三个腔系中几乎占有了全部〔主调〕与〔彩腔〕两个腔系,在〔花腔〕中,这两种五声调式也占有较大的比例,而且有些是把原属其他调式逐渐衍化为五声宫和五声徵调式的。这说明调式思维在人们长期的共同审美趣味中的重要作用。

2. 主调中徵、宫以外的几种色彩性调式

〔主调〕中除了徵、宫两种调式外,还有几个"小调"性的色彩性调式。

(1) 五声角调式

第二章在论述〔火攻〕时曾举了一首龙昆玉在《告漕》中唱的〔火攻〕与〔二行〕的联用谱例(例 160),这是一首比较典型的,也是仅有的五声角调式。因为在黄梅戏的〔花腔〕曲调中,以角作为调式主音的还有几首,不过在〔主调〕中以角作为调式主音的则极为罕见。龙昆玉在这段女腔中对〔火攻〕〔二行〕两个腔体都是用五声角调式处理的,其音阶排列为:3、5、6、i̇、2̇。这种调式的特征是主音 mi 的上方没有属音支持,因此旋律的运动经常要出现它上方小三度的 sol 和小六度的 do,下属音 la 虽是它的调性音,但在旋律运动中的稳定感反不如调式音的 sol 或 re,所以这种调式在表现功能上就有一定程度的局限性。因为调式是人们欣赏戏曲声腔的思维基础之一,所以黄梅戏在其发展过程中,有些调式被保留并发展了,而有些调式则被暂时搁置或不用了。上例的角调式可能属于后者。这种唱法属于黄梅戏的"老腔",它与黄梅采茶戏"老腔"的调式不同。如例 221:

例 221

黄梅采茶戏女〔火攻〕

（《告经承·劝夫》陈氏唱腔）

余海仙 演唱
王民基 记谱

1=F 1/4
♩=204

(扎 ‖: 昌出 | 昌出 | 昌出 :‖ 出出 | 昌) | i 6 |
　　　　　　　　　　　　　　　　　　　　　二　爷

| i i i | 6 | 6 6 | i | i· 2 | 6 |
夫　告　经　承　诚　心　有　准，

(昌 | 出出 | 出 | 出) | i 6 | i | i 5 | 5 6 |
　　　　　　　　　　　大　不　该　叫　三　女

3 2 | 3· 5 | 6 | 6 (昌出 | 昌出 | 一昌 | 一出 |
挡　夫　路　　程。

昌出 | 昌) | 6 i | 6· 6 i | 6 | 6 i | 3 5 |
　　　　　　三　女　带　路　　二　堂

6 | 6 | (昌 | 出出 | 出 | 出) | 6 i | 6 |
进，　　　　　　　　　　　　　　　祝　告

6 | 5 | 5 6 | 2 4 | 4 | 4 2 | (昌出 | 昌出 |
上　天　听　分　明：

一昌 | 一出 | 昌出 | 昌) | 6̄ i | i 6 | 6· 5 |
　　　　　　　　　　保　佑　我　二　爷

5 | 4 5 | 5 | 6 i | 6 | (昌 | 出出 |
夫　百　告　百　准，

[乐谱略]

这段采茶戏的女〔火攻〕是五声 D 羽与五声 F 徵(从第 33 小节已转入下属调♭B 宫系的 F 徵调式)的交替调式。由此可见,"老腔"是受时代制约的。龙昆玉的那段唱腔尽管特色很强、风格独具,但因属黄梅戏"男班"历史时期的产物,与后来男女合演班社时在不同性别的角色板腔转换上音域、调式、风格等方面难以统一,特别是在使用了丝竹等旋律乐器之后,故黄梅戏的女〔火攻〕逐渐发展成与女〔平词〕〔二行〕等一样的五声徵调式,与男腔对唱时可通过特色很浓的同主音不同宫系的调性,调式转调手法自由地转换。由此也可看出,音阶排列与调式对一个剧种声腔的潜在作用,因为腔体的音阶排列是构成调式的基础,而调式又往往是人们在音乐趣味上的思维基础。所以音阶与调式对黄梅戏唱腔风格的形成与发展有着举足轻重的作用。

(2)五声商调式

黄梅戏的〔主调〕中有两个调式都不是很明确的腔体,其一是男〔火攻〕,它既可以是五声商调式,也可以是五声商、宫调式;其二是〔阴司腔〕,它既可以是五声商调式,也可以是五声商、徵调式。

例 222

男〔火攻〕的典型结构与不同结束

〔起腔句〕

$3 \mid 3 \quad \underline{66} \mid \underline{6 \ \dot{1}} \mid 3 \quad 3 \mid 6 \cdot \dot{1} \mid 5 \mid$
一　二　三　四　　　五　　六　七，

（匡 令｜匡 令｜匡 令｜匡　令匡｜匡 令｜匡　呆）

下句

$6 \mid 5 \quad \underline{53} \mid \underline{32} \mid \underline{12} \mid 3 \mid 3 \cdot 5 \mid 2 \mid$
一　二　三　四　　　五　　六　七。

（匡 匡｜令 匡｜匡 令｜匡 令｜匡 令｜匡　呆）

上句

$1 \mid \underline{1 \ 2} \mid \underline{3 \ 3} \mid \underline{32} \mid 1 \quad 3 \mid \underline{2 \ \underline{6}} \mid 1 \mid$
一　二　三　四　　　五　　六　七，

（匡 令｜匡 令｜匡　令匡｜匡 令｜匡　呆）

〔火攻落腔〕

$\frac{1}{4} \ 6 \mid 5 \quad \underline{53} \mid \underline{32} \mid 1 \quad 3 \mid \underline{3 \ 5} \mid 2 \|$
一　二　三　四　　　五　　六　七。

〔平词落腔〕

$\frac{4}{4} \ \underline{6 \ \dot{1}} \ 5 \mid \underline{6 \ 5 \ 6} \mid (\text{匡 才　才 匡　呆}) \mid 3 \ 6 \ \underline{5 \ 6 \ 5 \ 3 \ 1} \mid 2 - 0 \ 0 \|$
一二　三　四　　　五六七。

〔平词切板〕

$廿 \ 5 \mid 5 \ 6 \ \underset{56}{\underline{5}} \mid 3 - \vdots 2 \mid \underline{3 \ 5} \ \underline{2 \ 3} \mid \hat{1} - \|$
一　二　三　四　　五　六　七。

〔火攻〕没有自己特有的落腔作为结束句,下句有时虽也可以作为落腔使用,但较为少见。如用它作为唱段的结束句,该腔就是五声商调式,它较常见

的形式是用〔平词〕的〔落腔〕或〔切板〕作为结束句。如果用〔平调落腔〕作为结束句，它仍然是五声商调式，如果用〔平词切板〕作为结束句，它就有可能是五声宫调式，或五声商、宫交替调式。其音阶排列和男〔平词〕一样，为 1、2、3、5、6。

例 223

〔阴司腔〕的典型结构与不同结束

〔阴司腔〕是双句体结构。其音阶排列为 2、3、5、6、1。商音 re 是其调式、调性主音，很稳定。属音 la 和下属音 sol 是它的两个调性音，do 和 mi 是它的两个色彩性的调式音。如果只用这两个乐句或加上〔阴司腔对板〕演唱，该腔体是五声商调式。因它委婉低沉，多用来表现悲凉、伤感的情绪，故曲尾常加称谓词或感叹词构成三至四小节的衬句作为补充终止，这种衬句就是将尾音结束在 sol 的〔单哭介〕，因此〔阴司腔〕又是商、徵交替调式。

(3) 五声羽调式

黄梅戏的〔主调〕中没有独立的羽调式。和前面列举的五声商调式一样，它既可以是五声羽调式，也可以是五声羽、徵交替调式，如例224：

例 224

<center>女〔火攻〕的典型结构与不同结束</center>

女〔火攻〕同男〔火攻〕一样,如果用〔落腔〕(下句的变格)作为唱段的结束,该腔就是五声羽调式;如果用〔平词落腔〕作为唱段的结束,该腔仍然是五声羽调式;如果用〔平词切板〕作为唱段的结束,该腔就有可能是五声徵调式,或五声羽、徵交替调式。其音阶排列同〔彩腔〕、女〔平词〕一样,是 $\underline{5}$、$\underline{6}$、1、2、3。

3. 常用调式与色彩性调式的对立统一

黄梅戏〔主调〕中的徵、宫两个调式虽然很统一,男女对唱时频繁地转调又有较浓的特色,但如果没有商、羽两个调式在男、女〔平词〕和男、女〔火攻〕以及商调式风格较浓且旋律优美动听的〔阴司腔〕作为穿插,也会给人以单调感。因为人们对音乐艺术欣赏的要求,不是越简单、越古老越好,而是曲调越丰富绚丽、特色越浓郁强烈越好。对于戏曲音乐,人们还希望它能通过这一特有的艺术形式(包括声腔、伴奏和各种描写音乐)来揭示人物的内心世界,越深刻越好,戏剧性越强越好。黄梅戏艺人在长期的艺术实践中也颇通此道。如花腔小戏《夫妻观灯》,虽以五声宫、徵两个调式为主,但也穿插羽、商两个调式的交替作为对比(见例34和例36);《打豆腐》全剧男女都用五声徵调式,中间则插了一段五声角调式作为对比(见例45)。再如正本戏《天仙配》(指传统本的音乐)全剧以五声徵、宫两个调式为主,中间插了一个分节歌形式的五声商调式的〔五更织绢调〕(见例121)作为对比;《珍珠塔》全剧也是以五声徵、宫调式为主,中间插了一段五声羽调式的〔道情〕(见例123)作为对比,等等。黄梅戏声腔由于"主"调式之外使用了这些色彩性的调式,全剧的音乐结构就会显得活泼、富有生气。因此,色彩性调式的使用,不仅是对常用调式的补充,也是对立的统一。

在黄梅戏的声腔中,造成对立统一的方法,不光是用调式对比这一种方

法,有时用五声音阶之外的不同音阶排列法,也是形成对立统一的一种方法,如〔主调〕中的〔仙腔〕,它可以用音阶排列为 $\underline{5}$、$\underline{6}$、1、2、3 的五声徵调式(见例 181),也可以用音阶排列为 $\underline{5}$、$\underline{6}$、1、2、3、4 的六声徵调式(见例 182)。

三、不同腔体成因的剖析

在黄梅戏〔花腔〕〔彩腔〕〔主调〕三个不同的腔系中,经常出现一些相同或相似的音乐语言,这些音乐语言小到乐汇、乐节,大到乐句。这些音调一出现,就会让人们在听觉上把它们与黄梅戏联系在一起。因为历史上黄梅戏几乎没有任何音乐资料可供参考、佐证,这里只能根据现有资料作些探究推测,就正于读者。

1. 花腔中的共同音乐语言

(1) 共同乐汇

在〔花腔〕的不同腔名中常见如"5 5 6 3 | 5 — |",〔纺线纱〕〔五月龙船调〕等均以此为开始句;"$\underline{5}$ | $\underline{6}$ $\underline{6}$ $\underline{0}\underline{5}$ | $\underline{6}$ $\underline{6}$ |",〔打猪草调〕〔椅子调〕等都把它作为诙谐的衬腔使用;"6 3 2 1 2 6 5 |"不仅〔观灯调〕和〔补背褡调〕里有,老的〔女平词〕里也有,而且它被作为这些腔体里的主要乐汇。

(2) 共同乐节或乐分句

A. 徵调式里结束在主音 sol 的收拢性乐节或乐分句。

〔打猪草调〕| 2　　1·6 | 5·6 1 | 2· 1 6 5 6 | 5 — ‖
　　　　　　 要　赶　早。　　呀 子 衣 子 呀

〔拍却调〕　| 2 ³2　　6 | 5·6 1 | 2· 2 6 6 | 5 — ‖
　　　　　　 乱骂　　人。　　小 的 小 杂 种

〔汲水调〕　| 2· 3 ¹2 6 | 5·6 1 | 2 2 7 6 5 6 | 5 — ‖
　　　　　　 挽　　上　肩。　　什 当 溜 儿 索

B. 宫调式里结束在主音 do 的收拢性乐节或乐分句。

〔观灯调〕 | $6\cdot 5\ 3\ 2\ |\ 0\ 3\ 5\ 2\ |\ \overset{3}{5}\ 3\cdot 2\ |\ 1\ -\ \|$
看　哪　　　看花　灯哪。

〔卖杂货调〕 | $5\ \ 3\ 2\ |\ 2\ 3\ 5\ 2\ |\ 5\ \ 3\ 2\ |\ 1\ -\ \|$
快　呀　　　快来　瞧哇。

〔挖茶棵调〕 | $5\ \ 5\ \ 5\ \ 2\ |\ 5\ \ \ \ 3\ 2\ |\ 1\ -\ \|$
早　去　早　回　还　　哪。

以上为终结在主音上的乐节或乐分句。终结在不稳定的调式音上的开放性乐节或乐分句也有。如：

〔观灯调〕 | $6\ 5\ 6\ 0\ |\ 6\ 5\ 6\ 0\ |\ 3\ 2\ 3\ 5\ |\ 6\ 5\ 6\ \|$
叫老婆，　做什么，　何谓周朝　为一盏，

〔十不清〕 | $6\ 5\ 6\ \ |\ 6\ 5\ 6\ \ |\ 3\ 2\ 3\ 5\ |\ 6\ 5\ 6\ \|$
天道清，　不为清，　一方下雨　一方晴，

〔莲花落〕 | $6\ 5\ 6\ \dot{1}\ |\ \overset{\dot{1}}{5}\ 6\ 5\ 6\ |\ 3\ 2\ 3\ 5\ 5\ |\ 6\ \overset{6}{5}\ 6\ \|$
公堂领了　大人命，　我到乡下去　拿强人，

(3) 共同乐句

A. 徵调式里结束在主音 sol 的收拢性乐句。

〔送绫罗调〕 | $5\ 5\ 3\ 5\ 3\ |\ 2\ 3\ 2\ 1\ |\ 2\ 6\ 1\ 2\ |\ \dot{6}\ \dot{5}\cdot\ \|$
干妹妹前面　走，　为何不回　来？

〔点大麦调〕 | $5\ 3\ \ 5\ 3\ |\ 2\cdot 3\ 1\ |\ 2\ 6\ 1\ 2\ |\ \dot{6}\ \dot{5}\cdot\ \|$
叫声　当家的　哥，　快快转回　来。

〔菩萨调〕 | $2\cdot\ 2\ 5\ 5\ 3\ |\ 2\ 3\ 2\ 1\ |\ 2\ 6\ 1\ 2\ |\ \dot{6}\ \dot{5}\cdot\ \|$
提　起那桃　桠，　儿也不折　它。

B. 徵调式里终结在非主音 la 的开放性乐句。

〔郎当调〕　| 1　1 6̣ | 5 3 2 | 3 3 2 | 1　1 6̣ |
　　　　　　　高山　头上　一　庙　堂，啊

〔佛　腔〕　| 5 3 2 | 1 1 6̣ | 3 3 2 | 1　1 6̣ |
　　　　　　有朝　一日　犯了　法，呀

〔三十六板〕| 5 5 3 | 3 3 3 | 1 1 6̣ | 1　1 |
　　　　　　奴在　园里头打菜苔，啦

〔二姑娘观灯〕| 1 1　2 | 5 3 2 | 1 1 2 | 5 3 2 |
　　　　　　　正月　梅花　对雪　开吔

〔汲水调〕　| 3 1　2 | 5 3 2 | 1 1 3 | 2 — |
　　　　　　杉木　水桶　辛郎儿唆

| 1· 2 3 1 | 2 3 2 | 2· 3 2 6̣ | 1 6̣· |
我 的 郎　当　　我 的 郎　当

| 1· 2 3 1 | 2· 3 2 1 | ⁱ6̣ 3 2 1 6̣ | 1 6̣· |
南　　无　　　　　南　　无

| 1· 2 5 3 | ³2· 3 | 2· 3 2· 3 | 2 3 2 6̣ | 1 6̣· |
唆儿梅子呀　　唆儿梅子呀的呀衣哟

| 1 2 3 1 | 2 — | 2 3 2 6̣ | 1 6̣· |
三个梅子舍　　三个梅子舍

| 3 2 3 2 | 1 6̣ 5 3 | 2 3 2 6̣ | 1 6̣· |
拿一　担，　　溜郎儿唆

以上所列各例，只是唱腔中的乐汇、乐节和乐句相似和相同的一部分。源于民歌的众多〔花腔〕被黄梅戏搬上舞台，这些民歌在被搬上舞台的过程中孰先孰后，因无资料印证，所以也无法弄清。在长期使用的过程中，它们不可

避免地要互相影响、互相吸收,形成"你中有我,我中有你"的局面。从上列各组腔名不同、旋律相同的音乐语言中,可以清楚地看到这一现象,其结果是既便于艺人生计,也是形成黄梅戏唱腔特色和风格统一的一个方面。这些相同或相似的音乐语言在百余首〔花腔〕中几乎俯拾可得。不仅如此,它们的形迹还可在另外两个腔系——〔彩腔〕和〔主调〕中找到。

2. 彩腔的延续与发展

前文已将〔彩腔〕的来源、形成和演变作了简要的介绍,该腔体在不断演变的过程中,已成了一个独立的腔系,为了探讨其成因,特作如下阐述。

(1) 彩腔的发展与衍变

〔彩腔〕与花腔小戏里的曲调关系非常密切。如《夫妻观灯》里的第一首曲调就是〔彩腔〕[①],最末一首曲调是〔观灯调〕[②],两首唱腔虽然腔名不同,但四句旋律只有第一句不同,其他三句则完全相同。究竟是〔观灯调〕在〔彩腔〕的基础上发展的,还是〔彩腔〕在〔观灯调〕的基础上发展的?这就很难说得清了。因为黄梅戏在未形成戏曲之前的农村"玩灯"阶段,它的唱腔就有〔闹花灯〕和〔彩腔〕了(通称为"灯歌子"),历史上〔闹花灯〕的曲调和今天〔观灯调〕是否相同,也无法弄清。常见的〔彩腔〕与〔观灯调〕的旋律结构图式如下:

〔彩腔〕:$a_4+b_5+c_5+b_5$

〔观灯调四〕:$a_2+b_5+c_5+b_5$

〔彩腔〕与〔观灯调〕的唱词结构,均以七字句为多见。两腔的第二、三、四各句都是由 $\frac{2}{4}$ 节拍的五个小节组成,〔彩腔〕的第一句为四个小节,而〔观灯调〕的第一句则只有两个小节,它们都是容纳七字句的唱词,而且两首曲调都是非方整性的四句结构,这就更无法弄清两者产生的先后顺序。

中国的戏曲剧种以"腔"命名者较多,如海盐腔、秦腔、茂腔等,因此有人认为〔观灯调〕是由〔彩腔〕衍化的。然而以"调"命名的剧种也不少,如汉调、越调、四平调等,黄梅戏的旧名就叫黄梅调,所以"腔"与"调"是不能说明〔彩

① 见例1。
② 见例37。

腔〕与〔观灯调〕产生的先后顺序的。不过从〔彩腔〕与〔观灯调〕中,可以看出它们在发展中是保持着一定程度的延续性的,这种延续性总是"万变不离其宗",这也正是我国戏曲音乐的地方性和风格特色的一个重要方面。根据黄梅戏音乐在发展中〔彩腔〕已成为一个独立腔系的这一客观现实,为了阐述的方便,仍以〔彩腔〕为主。

(2) 彩腔的派生

以一个可塑性较强的唱腔作为母体进行派生,是中国戏曲声腔发展的常见手法。〔彩腔〕在黄梅戏的男班时期,生、旦的唱腔差别不大,有了女演员之后,开始男、女分腔。结构不动,音域和旋律线有差别。以第二章"男女彩腔的基本结构"为例(见例130),女腔实际上是男腔的音域拉宽和旋律加花;或者说男腔是女腔的音域拉宽和旋律简化。这是一种最简单且自然的派生。像第二章"彩腔的几种变体"中所举的几种实例,也都是进一步的派生。

有些〔花腔〕曲调,虽不能认定它们是从〔彩腔〕中派生的,但在曲式结构中所强调的调式主音的收拢性乐句,与〔彩腔〕是基本相同或完全相同的。兹将几首异名〔花腔〕基本相同或完全相同的乐句组列如下:

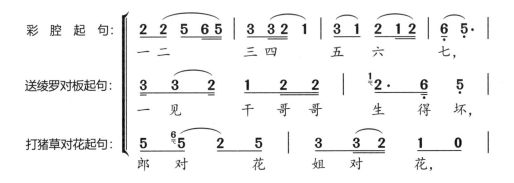

下句: | 5 32̂ 1 2 | 3 3̂1̂ 2 | 2 3̂5 6̂5̂3̂2 | 1 2̂3̂ 2̂1̂6̲ | 5̇ - ‖
一 二 三 四　五 六　　　　　　七。

下句: | 3 3̂2̂ 1̂2̂2 | 3 3̂1̂ 2 | 2̂3̂　　1 | 2·3̂ 1·6̲ | 5̇ - ‖
不 辞 干 哥 哥 走 出　　　　　　来。

下句: | 3 3· 1̂2̂ | 3 3̂1̂ 2 0 | 2 3̂5 6̂5̂3̂2 | 1 2̂3̂ 2̂1̂6̲ | 5̇ - ‖
一 对　对 到　塘 埂　　　　　　下。

在上例中，三首不同曲调的起句（上句）虽各不相同，但带有收拢性质的下句则几乎完全相同。这里的下句不宜孤立地看，因为黄梅戏中四句一反复的起、承、转、合式的〔花腔〕（〔彩腔〕也属这种性质），其结束句（即"合"）往往都是第二句（即"承"句）的原样重复，因此在两首不同名称的〔花腔〕里，如果这一个关键性的第二句相同，其中的一首就有可能是另一首的派生曲调。

(3) 彩腔与仙腔、阴司腔的关系

在第二章〔主调〕部分论述到〔仙腔〕时，曾提及〔彩腔〕与〔仙腔〕〔阴司腔〕是一组不同情趣的姊妹腔，因为这三种腔的旋律内涵存在一定的联系。以这三种不同腔体的起句为例，组列如下：

彩腔起句: | 2　2　5 6̂ 5 | 3　3̂ 2̂ 1 |
一　二　　　三　四

仙腔起句: | 2 2 5 5̂3̲ | 2·3̂ 1̂2̂6̲ | 5̇ 1 2 | 5̂3̂2 2̂1̂ 3·2 |
飘 飘 荡 荡　天　　　　　　河　来

阴司腔起句: | 2 2 5 5̂3̲ | 2·3̂ 1̂2̂6̲ | 5̇ 6·1̂ | 2·1̂ 3·2̂ | 1 2̂ 1̂2̂1̂6̲ |
一 点 老 龙　头　　　　　上　角，

```
| 3  1    2 1 2  | 6̣  5̣· ‖
  五   六     七，

 1 32 216 |(匡·冬冬冬|匡 呆)| 2 ⁵3 5  6 5 2 3·2 | 1 32 216 | 5̣ - ‖
                            天       河  来

 5̣ 3 5  6̣ 5 6̣  | 0 2 1 2 1 6̣ | 5̣ 6̣ 1  6̣ 5̣ 3̣ | 5̣ - ‖
```

黄梅戏的〔花腔〕曲调部分，无论是双句体结构还是四句体结构，起句落在调式主音上的都不多见。这里列举的三首不同唱腔起句的落音，都终结在五声徵调式的调式主音 sol 上①，它与〔主调〕中的最重要唱腔〔平词〕在结构和风格上保持了一致。它们的旋律都有两个调性音，即属音 re 和下属音 do 的支持，所不同的是句幅的长短和对唱词的安排差别较大。〔仙腔〕和〔阴司腔〕的起句要进行到第四小节才能分辨出它们的不同，〔仙腔〕与〔彩腔〕的结束句②则更为相似：

```
仙腔结束句：| 6̣· 1 2 3 | 5·  3 2 3 5 | ⁶5 2 ⁵3· 2 | 1 32 216 | 5̣ - ‖
             一   二 三   四    五              六   七。

彩腔结束句：| 5 5 3 2 5 | 3 3 1 2· 1 | 2 3 5 6 5 3 2 | 1 32 216 | 5̣ - ‖
             一 二 三 四 五 六                          七。
```

由于上述现象的存在，有人认为〔仙腔〕〔阴司腔〕都是从〔彩腔〕派生而来的。这是因为仅从中华人民共和国成立初期经常使用的腔体作谱面分析推断的缘故，缺乏资料印证，根据不足。本书第一章在"来自兄弟戏曲"部分，曾说到〔仙腔〕来自青阳腔，〔阴司腔〕来自高腔（岳西高腔是青阳腔的一个支流）。黄梅戏在其发展过程中向兄弟剧种吸收了一些剧目，《天仙配》即其中之一。本书在论述〔主调〕时曾谈及：黄梅戏的正本戏里的唱腔都是将〔平词〕

① 〔阴司腔〕原为五声商调式，因结束时常与徵调式的〔哭介〕联用，故也可视为五声徵调式。
② 这里所指的〔仙腔〕结束句为复句。

〔火攻〕等腔作"主调"的,而《天仙配》则是把〔仙腔〕作"主调"使用,原因之一就是该剧目来自高腔。老艺人是这样说的,从清代黄文旸(1736—?)的《重订曲海总目》中也可以得到印证,该书将《天仙配》(当时名《遇仙记》)列为"明人传奇",而黄梅戏的历史尚不到两百年,这一资料证明了艺人们的传说是可信的。现将这三首唱腔的结构列表如下,以便对照研讨。

唱腔名称	曾用名	曲体结构形式	节拍	小节数	调式	
					曾用调式	现用调式
彩腔	花腔、打彩调	单段体	$\frac{2}{4}$	24	五声徵	五声徵
仙腔	道情、高腔	单段体	$\frac{2}{4}$	30	六声徵	五声徵
阴司腔	还魂腔、清江引	双句体	$\frac{2}{4}$	24	五声商	五声商徵

从上列三首不同的唱腔以及第二章所举各种不同的谱例中,可以看出,尽管它们的曲式结构、乐句的句幅长短都不相同,有的甚至还保留着青阳腔的唱腔名称,但它们之间在音乐风格上的相近乃至相似处也是清晰的。这就表明:一个戏曲剧种的不同声腔在长期的共同使用上,由于地区性的审美趣味,声腔之间的互相影响和其他原因,也会使一些在风格上本不相同的声腔逐渐趋向统一。

3. 主调与彩腔的有机联系

〔花腔〕与〔彩腔〕两腔系之间的密切关系是明显的,〔主调〕与以上两腔系的关系似乎远些,因为它们之间音乐语言的相似度不那么明显,特别是〔主调〕在长期正本戏的剧目不断扩大的情况下,声腔的适应性也随之扩大,对声腔的戏剧性要求日益增多,于是逐渐形成了适合正本戏需要的板腔体系,声腔的表现形式也在逐渐完整,形成了一个比较独立的〔主调〕腔系。但是作为一个剧种的声腔的一部分,它总会与其他声腔体系有着某些联系,现在先从〔主调〕中的〔平词〕谈起。

(1)对平词主腔的剖析

〔平词〕是黄梅戏正本戏中使用率最高的声腔,代表性也比较强。在这个

腔调里(包括男〔平词〕与女〔平词〕),个性最突出或者说特色最明显的,就是它强调了调式主音的收拢性乐句。这种乐句多为下句,这种样式一般叫作"主导乐句",或"主导主题";在昆曲音乐中叫作"主腔"。为分析的方便,此处暂以主腔名之。

男女〔平词〕中的主腔最多见的下句为:

[乐谱：男♭B宫下句、女♭B徵下句]

这里男、女〔平词〕的下句,都是将一个乐句分成两个等长的乐节,每个乐节的节奏都运用了个性较强的切分停顿,音阶的运行都是从各自的上主音级进下行到主音,男腔为"**2 1·**";女腔为"**6̣ 5̣·**"。在传统戏曲中,唱词的句数无论多少,起了腔之后,大多都是用上下句的形式处理,下句因其较强的收拢性,故给人留下的印象往往比较深刻。

在〔平词〕中,不仅是下句强调了调式主音和切分停顿,它们作为起腔的上句,也同样强调各自的调式主音和切分停顿。如:

[乐谱：男♭B宫上句、女♭B徵上句]

```
⌢―――――――――――⌢   ⌢―――――――⌢   ⌢―――――――⌢
5· 6 5 1 2·3 5 3 | 6 5  5 3 2 1 2 3 | 5 2  3·5 2 1· ‖
五                   六  七,

⌢―――――――――――⌢   ⌢―――――――⌢   ⌢―――――――⌢
5 3  3 1 2·3 1 2 | 3·5 3 1 2     5 3 | 2·3 1 2 6̣ 5̣· ‖
五                   六  七,
```

这是将一个乐句分成两个不等长的乐节,与下句不同,不过在节奏的切分停顿和音阶运行的终止上,都与下句相同。因此,起腔虽属上句,仍具有较强的收拢性,是比较典型的主导乐句(主导主题),其他乐句的进行,都是根据这一主导乐句展开的。

在百余首的〔花腔〕中,五声徵调式级进下行到主音的切分乐句"6̣ 5̣·"只有下句才有,上句多为级进下行到上主音的切分乐句"1 6̣·"。五声徵调式级进下行到主音的切分乐句的结构形式,〔彩腔〕的起腔句(上句)则是这种样式的典型结构。

```
女起腔句:‖ 2  2  5 6 5 | 3  3 2  1 | 3 1  2 1 2 | 6̣ 5̣· ‖
          一 二    三 四     五 六     七,

男起腔句:‖ 2  2  3     | 2  3    1 | 1    2 1 2 | 6̣ 5̣· ‖
          一 二    三 四     五 六     七,
```

根据以上资料和剖析,可以初步得出这样的结论:〔花腔〕〔彩腔〕都是黄梅戏初期阶段使用的声腔,经发展之后,民间歌曲的色彩仍依稀可辨;〔平词〕是黄梅戏后期使用的声腔,经发展之后已经板腔化了,但是资料表明,〔女平词〕在吸收了〔彩腔〕之后才得到发展,〔男平词〕是在〔女平词〕的基础上派生的。在〔平词〕这一基础上,又逐渐衍生发展了一组与〔平词〕"配套"的〔火攻〕〔二行〕〔三行〕和一些补充乐句,无数艺人创造、筛选、积累了多年,才使〔主调〕这一腔系日益得以完善。

(2)主调的男、女分腔和分腔后形成的转调特色

如第二章所述,〔主调〕中的〔平词〕〔二行〕〔三行〕〔火攻〕等男女声腔都是

严格分开的。虽然它们的结构都是相同的，但在演唱时使用的调都是严格地按照上下属关系进行转换的。以〔平词〕为例分析如下：

以上并列的男、女〔平词〕是最常见的六句样式。第一、二、五、六句为四句型的基本结构，第三、四两句可以根据唱词的多少任意反复和变化反复。这六句中有七处的尾部节奏均为切分"ＸＸ·"，旋律的进行都是由各自的上主音级进到各自的主音"$\underset{\cdot}{6}\underset{\cdot}{5}\cdot$"或"$2\underset{\cdot}{1}\cdot$"，由此可见，〔平词〕与〔彩腔〕的密切

关系。这一现象为黄梅戏腔体发展的成因提供了一个非常重要的探讨依据。

虽然这两首唱腔的曲式结构几乎完全相同,各自强调的主音也完全相同,但旋律表现情趣的差异则是明显的。女〔平词〕于庄重中见委婉柔美,男〔平词〕则于严肃中见刚健深情。调式主音虽然相同,但由于宫音位置的转移,形成了同主音不同宫系的调性、调式转调(不同结构、不同板速的〔二行〕〔火攻〕等亦然),这是黄梅戏〔主调〕声腔的一大特色。

在黄梅戏早期历史中,由于旦角也由男演员扮演,所以老腔中的男、女〔平词〕的音域几乎都是相同的。自从有了女演员之后,因自然音区的生理差别,男女之间在音区上逐渐拉宽,固有的平衡虽被"破坏"了,但由于两者的结构未变,因此于平衡中又保持了"统一",黄梅戏〔主调〕中这一传统的男女分腔手法,非常值得我们学习和发扬。

四、唱词结构和语言特色对音乐风格的影响

唱腔虽然是区分戏曲剧种的主要标志,但语言对唱腔风格的影响也是非常重要的。为了能让听众听懂、听清唱词,曲调的旋法往往需要与字的四声紧密地结合,即所谓"字正"。如:安庆地区对"门外""来到"等词语的读法,第一个字都是平声,第二个字都是去声,于是旋律就形成了"$\underset{门外}{5\overset{5}{~}6\cdot}$""$\underset{来到}{5\overset{\frown}{56}~6~0}$"等。(见例50)。又如"爹"字,普通话里读阴平"跌"(diē),安庆话称爹时多用重叠字"爹爹",读时多将第一个"爹"字读成去声 diè,将第二个爹字读成阴 diē,在传统唱腔里以〔平词〕为例,就出现了男腔多为"$\underset{爹爹}{6~1\cdot}$";女腔多为"$\underset{爹爹}{\overset{6}{~}3~5\cdot}$"的现象。但唱腔毕竟是一种独立的音乐艺术,其旋律运动有自己的规律,而不是单纯的图解语言文字的升降抑扬。一味地追求字正,则可能会使声腔的旋律艺术遭到破坏。

语言要想用唱腔的艺术形式表现,必须升华为唱词,使语言既具有文学美,又具有节奏美、韵律美,它才有可能被谱写成揭示人物思想境界的唱腔艺

术。因此在探讨黄梅戏的声腔艺术时,必须研究它的唱词结构。

1. 唱词结构及其对唱腔风格的影响

在黄梅戏的传统剧目中,无论是花腔小戏还是正本大戏,主要都是通过唱词的形式体现的。独角戏《×××自叹》一唱到底自不待言,有故事情节的两小戏《送绫罗》《蓝桥会》,三小戏《卖杂货》等都是全剧没有道白;有些正本大戏的唱词也多得惊人,如《白扇记》(又名《牙痕记》《渔网会母》)的唱词为662句,其中《当房会》一场就多达442句。《天仙配》的唱词为682句(电影只有198句,舞台演出本为390句)。《菜刀记》(又名《牌刀记》《蔡鸣凤辞店》)唱词为792句,其中《小辞店》一场多达522句。其他如分上、下本的《告经承》(又名《张朝宗告漕》《告粮官》)唱词为1120句,《山伯访友》为1466句,等等。因此,观众在欣赏戏曲时,主要是通过音乐化之后的唱词进行的。

(1)七字句和十字句体

在黄梅戏的三个腔系中,〔彩腔〕和〔主调〕的唱词结构几乎全是说唱体(也叫民间说唱文学体)的七字句和十字句(包括它们的变形)。

七字句结构的词组多为4+3,如《女驸马》中冯素珍的唱词:

<u>春风送暖</u><u>到襄阳</u>,

<u>西窗独坐</u><u>倍凄凉</u>。

……

十字句结构的词组多为3+3+4,如《天仙配》中董永的唱词:

<u>卖身纸</u>、<u>写的是</u>、<u>无挂无牵</u>。

<u>到如今</u>、<u>那来的</u>、<u>夫妻牵连</u>。

……

更多的情况是七字句与十字句联合使用,两种结构(包括它们的变形)交替出现。如例145、例199。这两段唱词都是经过剧作家改编之后的词句,传统剧目中的唱词不仅韵律、平仄不严格,结构也不太严格。由于唱词的口语化,带有较大的灵活性,直接影响了唱腔的结构和风格。如例137邹胜奎唱的那段〔彩腔〕,八句唱词他未夹用上下句式的〔对板〕,而是用了四句一反复的单段体〔彩腔〕,其结果是:不规则的唱词结构,影响了唱腔的句幅和节奏,

为简明起见，列表如下。

段序	句序	唱词结构	占小节数	备注
A段	一	11字(3+4+4)	7	
	二	10字(3+4+3)	5	未包括衬字
	三	11字(4+4+3)	6	未包括衬字
	四	21字(3+3+3+3+3+3+3)	9	未包括衬字
B段	五	12字(4+3+5)	4	
	六	13字(4+5+4)	6	
	七	9字(3+3+3)	3	
	八	12字(4+4+4)	6	

从这个简表中可以清楚地看出：

①唱词结构不规则。从9字到21字不等。

②A、B两段中四个相对应的乐句不规则。这段唱腔原则上是字的多寡与乐句的长短成正比。又如花腔小戏《戏牡丹》中的一段〔彩腔〕(见例140)，它的第一、二两句都是七字句(4+3)，第三句是八字句，第四句的滚腔则长达57字，唱腔的句幅也由常见的五个小节(十拍)或六个小节(十二拍)扩展成$\frac{1}{4}$与$\frac{2}{4}$复合节拍的四十一拍，类似谱例并非绝无仅有。

不光是〔彩腔〕如此，被称为"正腔正板"的〔平词〕也是如此。如邹胜奎唱的〔女平词〕"来来来"(见例190)八句唱词的字数分别为：21字，8字，15字，22字，10字，12字，12字，12字。第一句的21字，连续唱14个"来"字，颇具胆识。再如例189潘泽海唱的《左牵男右牵女》，它的第一句唱词是32个字；例196丁永泉和严松柏唱的《曾记当初去告官》，它的第一句唱词是33个字。由于它们唱词结构太长，旋律的句幅也相应地扩展。这就表明：唱词的结构直接影响着唱腔的结构和风格。

七字句不仅出现在〔彩腔〕〔主调〕这些已板腔化了的唱腔中，而且在〔花腔〕这一腔系中，也占有相当的比例，其形式活泼、不拘一格，结构有四种不同的形式。

A. 双句型

由两个相对称的七字句组成一首完整的曲调,在剧中由锣鼓作过门反复演唱。如〔打豆腐〕〔打纸牌〕〔卖线纱〕〔烟袋调〕〔汲水调〕等。

B. 三句型

由三个七字句(三句用同一个韵脚)组成一首完整的曲调,在剧中由锣鼓作过门反复演唱,如〔水荒歌〕。这种形式不多见。

C. 四句型

由四个相对称的七字句组成一首完整的曲调,在剧中由锣鼓作过门反复演唱。如〔观灯调四〕〔凤阳歌〕〔凤阳调〕〔撒帐调二、三〕〔莲花落〕等。

D. 超四句型

由四个以上的七字句组成一首完整的曲调,也用锣鼓伴奏。带有说唱音乐的性质,如〔新人折〕〔观灯调一、二、三〕等。

以上四种不同类型的七字句,前三种在曲调结构中都有不同长度的衬腔穿插,或复句补充,(尤以双句型和三句型更为明显)。因此曲调的地方特色非常浓郁,如下例:

```
 2  ²7·  6 5 6 | 5 -  |(匡·个 龙冬|匡呆呆)|
(什当 溜儿  唆)

 2 ³2 7 6 | 5· 6 1 | 2 ²7·  6 5 6 | 5 - ‖
忙    上  肩。      (什当 溜儿   唆)
```

这是花腔小戏《蓝桥会》中的一首主要曲调,反复演唱。唱词全是由两个七字句组成的对称句。为了曲调的流畅动听和结构的完整,使用了一些与正词无关的衬词,如"辛郎儿唆""溜郎儿唆""什当溜儿唆"等,配以适当的衬腔,这样既增强了曲调的活泼流畅性,又使全曲的结构严谨完整。每四小节为一个单元,锣鼓穿插其中,为了加强结束感和调式的稳定性,最后一个单元(末四小节)用完全重复前一个单元的手法形成一个收拢性乐段。

七字句双句型的其他曲调也大体如此。三句型、四句型的七字句也大同小异。

十字句作为一种体制,在〔花腔〕中是没有的。但作为混合体偶尔能见到,如双句型的〔送绫罗〕和三句型的〔补背塔〕,里面都有一句。

十字句的〔彩腔〕虽然也有,但也不太多见。十字句多出现在板腔体的〔平词〕中。

(2)五字句体

五字句的曲调只在花腔小戏中有,多为四句型,如〔打猪草调〕〔瞧相调〕〔纺线纱女二〕〔卖老布〕〔赶狗调〕等;双句型的只有一首〔卖疮药〕,三句型的没有。词组的结构为2+3。

在黄梅戏的传统声腔中,很少有大腔出现,花腔曲调较为明显,多为字出腔出,字完腔完。五字体因句幅短,为了和曲调配合,往往在正词后面加些衬词,如《打猪草男腔》。

小子本姓金,(呀子依子呀)
笋子年年兴,(依嗬儿呀)
一家人吃饭,(呐嗬舍)
全靠一园笋。(呀子依子呀)

像这样生活气息浓郁的唱词,简短活泼的衬腔,再配上节奏明快的锣鼓,曲调更显得欢快热闹。

五字句在黄梅戏传统曲调中所占的比例虽不太大,但它在音乐风格上的特点和影响是不容忽视的。

(3) **混合句体**

混合句体是指一首完整的曲调里既有七字句,也有五字句或七字、五字之外的词句。最少可以少到两三个字,最多可达十一二个字。这种由不同字数组成的词句,体现在一首唱腔里,构成了一种混合结构的形式,叫做混合句体。混合句体不仅出现在花腔小戏的〔花腔〕里,也出现在串戏和正本戏的〔花腔〕里。黄梅戏的所谓〔花腔〕,主要即指这种混合句体,它几乎占了全部〔花腔〕的一半。在句型结构上,它和七字句的〔花腔〕一样,有以下几种句型:一是双句型,如〔闹元宵〕〔纺线纱〕〔五月龙船调〕〔佛腔〕等;二是三句型,如〔补背褡〕〔送绫罗〕〔拍却调〕〔开门调〕〔卖杂货〕等;三是四句型,如〔挖茶棵〕〔梳头调〕〔纺线纱〕〔菩萨调〕等;四是超四句型,如〔送情哥〕〔五更织绢调〕〔观灯对板〕〔讨学俸〕〔打菜苔〕等。

混合句体由于唱词结构的句与句之间的不对仗,构成唱腔时需有不同样式的衬腔作补充。衬腔里所使用的词,有的是与唱词有关的称谓词、感叹词,更多的则是与唱词无关的感叹词和渲染气氛情绪的虚词,其形式非常自由、活泼。这些曲调有些虽来自民歌,保留着相当浓厚的民歌风味,但由于锣鼓的穿插使用和演唱时某些戏曲润腔手法的加入,这些曲调已经具有戏剧的风格了。中华人民共和国成立以来,这些非常重要的音乐遗产,不仅为作曲家们在发展黄梅戏音乐方面提供了翔实的基础,而且为剧作家和作曲家们在研究传统的唱词结构方面提供了丰富多彩的资料。特列表如下。

混合句体的曲名和唱词结构简表

曲调名称	句型结构	唱词字数	举例顺序数
闹元宵调	双句	六、七。	44
凤阳调	双句	六、七。	12
椅子调	双句	六、七。	48
绣荷包调	双句	六、七。	87
五月龙船调	双句	五、七。	69
佛腔①	双句	八、八。	123
送绫罗	三句	五、五、七。	55
补背褡	三句	六、七、十。	46
卖杂货（一）	三句	七、七、五。	78
卖杂货（二）	三句	五、五、七。	79
卖杂货（三）	三句	六、七、九。	80
卖杂货（四）	三句	七、九、九。	81
莲厢调	三句	七、七、五。	113
道情（一）	三句	六、六、七。	121
闹五更	三句	五、九、九。	124
开门调	三句	七、七、五。	30
三字经开门调	三句	七、七、五。	83
十绣调	三句	五、五、七。	88.89
拍却调	三句	七、七、三。	107
水荒调（一）	三句	五、五、八。	110
二姑娘观灯	四句	七、七、七、五。	109
梳头调	四句	七、五、二、七。	120
菩萨调	四句	九、八、八、九。	82
纺线纱（男二）	四句	七、五、五、六。	60
撒帐调（一）	四句	六、七、七、七。	63
划船调	四句	七、七、七、十二。	77

① 〔佛腔〕也是双句型，唱词字数为七、八。

续表

曲调名称	句型结构	唱词字数	举例顺序数
碓大麦	四句	六、八、七、七。	117
算命调	四句	七、九、七、九。	126
纺线纱（女一）	超四句	六、七、六、五、五、十。	57
送情哥	超四句	九、十一、‖：五：‖、八。	108
五更织绢调	超四句	七、三、九、五、五、五、六、六、四、五、七、五、五。	119
道情（二）	超四句	六、七、七、七、五、四。	122
开门调对板（一）	超四句	八、三、三、三、八、六、七、六	31
开门调对板（二）	超四句	四、四、九、七‖：五五：‖、五、八。	32
对花调	超四句	六、七、‖：五五：‖、五、七。	38
讨学俸男腔（一）	超四句	六、六、七、九、七、十二。	49
讨学俸女腔（一）	超四句	七、七、七、五、五、五、五、七。	51
十不清调	超四句	五、七、六、七、七、七。	56
点大麦调	超四句	六、七、五、‖：五：‖、三、三、三、五、九。	70
打菜薹	超四句	七、五、五、五、五、五、七。	105
挖茶棵（一）	超四句	七、五、七、七、七、五。	98
瞧相	超四句	五、五、五、二。	61

中华人民共和国成立之前的黄梅戏，由于艺人大多不识字，学戏全靠口传心授，当时的情况是既无剧本，又无曲谱，传授中的增减修改乃为常事，因此，以上所举各腔的句型结构和唱词字数，只是一般的常见情况。如〔挖茶棵调三〕（见例101）四句唱词，每句都由四字组成，这些都说明了黄梅戏唱词结构的灵活自由性。唱词结构的灵活自由，也使曲调结构带有一定程度的灵活自由性。黄梅戏的〔花腔〕，虽然属戏曲音乐曲牌体的范畴，但却不拘一格，没有严格的程式，可以根据剧情、人物和情绪进行自由组合，这给黄梅戏音乐的发展和创作提供了一个非常广阔的自由天地。

2. 语言特色及其对音乐风格的影响

黄梅戏的流行地区主要是安庆地区和湖北、江西的部分地区。以上这些地区的语言存在着不同程度的差异，中华人民共和国成立前艺人们为了谋生之或出于其他原因，逐渐形成了以安庆语言（即今日所谓的"安庆官话"）[①]为基础的"怀腔"。

(1) 与音乐无关的读音

黄梅戏的安庆官话和其他戏曲一样，也是分为大白（上韵念）和小白（与日常生活语言相同）。大白多用于正本戏里有身份的人，小白多用于花腔小戏和正本戏里的劳动人民。有些字安庆的发音是与普通话不同的，如"劝(quàn)"字，安庆话读作"串(chuàn)"，"哥(gē)"字安庆话读作"果(gūo)"，"事(shì)"字安庆话读作"四(sì)"，"物(wù)"字安庆话读作"喂(wèi)"，"度(dù)"字安庆话读作"豆(dòu)"，"家(jiā)"字安庆话读作"嘎(gā)"，"鸟(niǎo)"字安庆话读作"了(liǎo)"，"桔(jú)"字安庆话读作"竹(zhú)"，"使(shǐ)"字安庆话读作"死(sǐ)"，等等。中华人民共和国成立后成立了国营黄梅戏剧团，有了专职的编剧、作曲、导演、声乐教学和一系列的艺术制度，为了让这一地方小戏走出安庆，走出安徽，使全国更多的人能欣赏、听懂这一富有泥土芳香的戏曲艺术，在不妨碍自己艺术风格和特色的情况下，在语言上也作了些试探性的可行的改动。以影片《天仙配》为例，仙女们唱的"卖柴买米度时光"并未将"度"唱成"豆"，七仙女和董永唱的"树上的鸟儿成双对""夫妻双双把家还"等，也未将"鸟"唱成"了"，未将"家"唱成"嘎"。可以预见，随着文化科学的发展，交通的发达，人们交往的日益增多，这种语言的改变范围还将扩大。这些都与音乐（主要指唱腔）的关系不大。只有当它与韵脚发生关系时才与音乐有关。

(2) 与音乐有关的韵脚

汉字的发音是由声母和韵母构成的。每句唱词或偶句唱词末一个字的韵母都是相同的，这就产生了唱词的韵律美。黄梅戏的传统唱词因缺乏文人

① 安庆官话是介于"西南官话"与"江淮官话"（俗称"下江话"）之间的一种语言，属较典型的"中州韵湖广腔"（即安徽的太湖县与湖北的广济县）。

的参与,显得粗糙,它既不像律诗那样讲究对仗、四声和平仄,也不像一些古老剧种那样严格地契合平仄。不过黄梅戏还是讲究唱词押韵的,只是韵律和文学性较差而已,但它对黄梅戏的唱腔结构和音乐风格却是有一定影响的。

一些成熟较早的戏曲剧种和曲艺的韵脚一般多为十三辙,如京戏的"人辰""江阳""言前"等,它们或阴平,或阳平,都是由两个汉字代表。黄梅戏的韵,传统常用的叫八大韵,每个韵脚部是由一个汉字代表,它们是:上(shàng)字,下(xià)字,面(miàn)字,过(guò)字,定(dìng)字,求(qiú)字,起(qǐ)字,代(dài)字。从上列八个字的实际发音看,除"求"字是平声外,其余均系仄声(一个上声,六个去声)。据班友书①考证,因安庆话中无韵母 áng(昂),因而把 áng(昂)、yang(衣昂)、wang(乌昂)三个韵母均读成 an(安)、yan(安)、uan(乌安),故而形成了上(shàng)、面(miàn)二韵相通。所以有人又将道(dào)字列入,这样仍然是八大韵。

虽然经常用的八大韵按安庆官话的发音多为去声等仄声字,但在唱词的实际运用中又多读成平声。如《天仙配》七仙女和董永唱的《满工对唱》的唱词:

树上的鸟儿成双对,
绿水青山带笑颜。
随手摘下花一朵,
我与娘子戴发间。
从今不再受那奴役苦,
夫妻双双把家还。
你种田来我织布,
我挑水来你浇园。
寒窑虽破能避风雨,
夫妻恩爱苦也甜。
你我好比鸳鸯鸟,

① 班友书(1922—2015),安徽舒城人,戏曲作家。代表性作品:现代戏有《洪波曲》,改编传统戏有《火烧紫云阁》等,理论著作有《试谈戏曲的唱词与道白》《黄梅戏语言音韵问题初探》等。

比翼双飞在人间。

这段唱词在使用普通话的北方戏曲中是"言前"韵、阳平，在黄梅戏中是"面"字韵、属去声。再如《女驸马》中冯素珍《春风送暖到襄阳》的唱词是：

春风送暖到襄阳，

西窗独坐倍凄凉。

亲生母早年逝世仙乡去，

撇下了素珍女无限惆怅。

继母娘宠亲生恨我兄妹，

老爹爹听信谗言变了心肠。

这段唱词在北方戏曲中是"江阳"韵，阴平，在黄梅戏中它是"上"字韵，属去声。

以上两段唱词都是在偶句（下句）押韵（合辙）的。前段的颜、间、还、园、甜等都是平声，后段的凉、怅、肠等也都是平声，它们在黄梅戏的八大韵中分别归属"面""上"二韵，在安庆语言中则都是去声字。中国戏曲唱词的一般押韵规律多是用平声字，其他三声（上声、去声、入声）是不作押韵的，其原因是它们都是仄声字，演唱起来缺乏韵律美。但黄梅戏的八大韵中为什么会有六个大韵都是去声呢？这就是韵与音乐的关系了。

如第二章所述，黄梅戏的唱腔是以〔平词〕〔火攻〕〔二行〕〔三行〕等为主要声腔的，这些已板腔化了的声腔的主要表现样式又都是上下句，它们的下句无论是男腔还是女腔，结尾的旋法几乎都是由各自的上主音级进到各自的调式主音，男腔为"2 1·"，女腔为"6 5·"，这种收拢性的偶句旋法，比较适合四声中的平声，古人曾为此归纳为歌诀。如：唐释处忠在《元和韵谱》中说"平声哀而安"，明释真空在《玉钥匙歌诀》中说"平声平道莫低昂"。这种旋法也适合安庆官话中的去声，《元和韵谱》中说"去声清而远"，《玉钥匙歌诀》中说"去声分明哀远道"。由此可知，黄梅戏八大韵中的六个大韵都用一个去声的汉字代表的原因，与唱腔的结构有着密切的关系。

中华人民共和国成立后的黄梅戏，由于专业剧目干部和专业作曲干部，特别是专业作曲干部的参加，词曲的结合已在不断地发展，有些新腔的旋

已将部分原按安庆语音读法的汉字谱写成接近普通话的读音了。

黄梅戏的八大韵中"面""定"二韵在传统戏中使用较多,故该二韵是"热韵"。除了这八大韵之外,还有五小韵,它们是"故(gù)"字、"中(zhōng)"字、"结(jié)"字、"归(guī)"字和"道(dào)"字。其中,"归""中"二韵使用较少,故该二韵是"冷韵"。八大韵加五小韵是十三韵,与京戏的十三辙差不多,只是剧作家们对十三韵的叫法不一。如"结"字,有人叫"叶"字,也有人叫"切"字,还有人说该韵是黄梅戏中唯一的一个入声韵。又如"归"字,有人叫"葵"字,也有人叫"回"字,等等。除此之外,丁式平[①]把黄梅戏的韵分为十四道韵,多出一个"安"(ān)字。

语言与音韵都是独立的学科,富有地方特色的语言对地方戏曲音乐的影响是肯定的、重要的,但并非绝对的、永远的。艺术贵在创新,贵在能随着时代的脉搏与人民同步前进。随着普通话的推广、方块字的简化和拼音字母的使用,安庆语言不可避免地还会不断地发生变化。黄梅戏音乐只有在继承优秀传统的基础上,永远同人民不断提高的音乐素养和新的严肃的美学观念紧密结合,才能永葆青春。

[①] 丁式平(1927—2004),安徽安庆人,戏曲作家。代表性作品:改编创作有古装戏《龙女》(合作,已拍成电影)、《荔枝缘》,现代戏有《党的女儿》《大别山上》(合作)等,理论著作有《黄梅戏音韵》《浅谈黄梅戏风格》等。

附录一：黄梅戏传统大、小剧目一览表

剧名	又名	形式	所用腔体	备注
夫妻观灯	闹花灯①	小戏	彩腔、花腔	拍过电影，灌过唱片。
打猪草	偷笋	小戏	花腔	灌过唱片
兰桥汲水	兰桥会	小戏	主调、汲水调	灌过唱片，全剧只一句白。
补背褡		小戏	花腔	
送绫罗	赶狗	小戏	彩腔、花腔	全剧没有道白
送表妹		小戏	花腔	
绣荷包		小戏	花腔	
打纸牌		小戏	彩腔、花腔	
打哈叭②		小戏		
打花魁		小戏	主调	黄梅戏早期的折子戏
打豆腐		小戏	平词、花腔	
戏牡丹	铁板桥	小戏	彩腔	
纺线纱	纺棉纱	小戏	花腔	
点大麦		小戏	平词、花腔	
罗凤英捡柴	罗凤英砍樵	小戏	平词	已失传，全剧只一句白。
卖花兰		小戏	平词	已失传，全剧没有道白。
卖杂货		小戏	花腔	全剧没有道白
卖斗箩	懒烧锅	小戏	彩腔、仙腔、火攻	来自高腔
卖老布		小戏	花腔	
卖疮药		小戏	花腔	全剧没有道白
游春		小戏	彩腔、花腔	
瞧相		小戏	花腔	
挑牙虫		小戏	花腔	

① 《闹花灯》在《今乐考证》卷十中被列为"国朝院本"；在《重订曲海总目》中被列为"国朝传奇"。与黄梅戏的《闹花灯》是否有联系或相同否，尚不详。

② "哈叭"为安庆地区方言，意为痴呆。

续表

剧名	又名	形式	所用腔体	备注
买胭脂		小戏	平词、对板	全剧没有道白
送同年	剜木瓢	小戏	平词、花腔	
三字经		小戏	彩腔、花腔	
闹黄府		小戏	花腔	
湘子化斋		小戏	仙腔	来自青阳腔
王婆骂鸡	骂鸡	小戏	平词、火攻、彩腔	来自目连戏
借妻		小戏	平词	该戏以道白为主
钓蛤蟆	王一虎抢亲	小戏	主调、花腔	来自青阳腔
登州找子		小戏	主调、彩腔、仙腔、花腔	
砂子岗	扎篾锥	小戏	主调	以道白为主
瞎子捉奸	皮瞎子捉奸	小戏	平词、花腔	以道白为主
老少换妻		小戏	平词、火攻	
二百五过年	二百五卖棉纱	小戏	平词	全剧只有六句唱
送亲演礼	打牙巴骨	小戏		来自徽剧、无唱。
讨学俸	讨学钱	小戏	花腔	是《邀学》的发展。
邀学		小戏	彩腔	只在宿松、太湖演过。
李广大过门		小戏		
糍粑案	杨二女起解	小戏	平词	
小清官		小戏	平词	
胡延昌辞店	中辞店	小戏	主调	全剧无白
吕蒙正回窑		小戏	平词	只在潜山县流行,无白。
许士林祭塔		小戏		
苦媳妇自叹		小戏	彩腔	无白,由民歌发展而成。
郭素贞自叹		小戏	平词	无白,独角戏,近说唱。
刘素贞自叹		小戏	平词	无白,独角戏,近说唱。
英台自叹		小戏	平词	无白,独角戏,近说唱。
闺女自叹		小戏	彩腔	从民歌发展而来
赵五娘自叹		小戏	平词	无白,一人叙唱《琵琶记》。

续表

剧名	又名	形式	所用腔体	备注
花魁女自叹		小戏	平词	无白
烟花女自叹		小戏	平词	无白
恨大脚		小戏	彩腔、花腔	无白
恨小脚		小戏	花腔	无白
姑嫂望郎		小戏	花腔	无白
张德和休妻		小戏	平词	是串戏《大辞店》中的一折补编。
打烟灯		小戏	平词	
逢人骗		小戏		以宾白为主
小补缸		小戏	花腔	来自徽剧
补碗		小戏		已失传
捡柴	聂儿捡柴	小戏		
染罗裙		小戏	花腔	
小放牛		小戏	花腔	来自徽戏
辞院		小戏	主调	失传,与《小辞店》大致相同。
私情记		串戏	主调、花腔、彩腔	本串戏由《余老四拜年》《张二女观灯》《吃醋》《反情》《相思》《上竹山》《余老四充军》七折组成
闹官棚		串戏	花腔、主调	本串戏由《报实》《逃水荒》《孔瞎子闹店》《李益卖女》《闹官棚》《告坝》等六折组成
大辞店		串戏	花腔、彩腔、主调	本串戏由《挖茶棵》《劝姑讨嫁》《张三求子》《张德和宿店》《撇芥菜》《张德和辞店》等六折组成

续表

剧名	又名	形式	所用腔体	备注
罗帕记	三鼎甲	大戏	主调	分上下集：上集名《罗帕宝》，下集名《三鼎甲》。来自青阳腔。
乌金记	桐城奇案	大戏	主调	
白扇记	牙痕记、渔网会母、大闹洞庭湖	大戏	主调、花腔	以唱为主，唱词计662句。
锁阳城	父子两状元	大戏	主调、花腔	
血掌记	大鹦哥记	大戏	主调	来自徽戏
双合镜	合镜记	大戏	主调、花腔	
张朝宗告漕	告经承、告粮官	大戏	主调	分上下集
珍珠塔		大戏	主调、花腔	
花针记	拜金钟	大戏	主调	流传面较窄
凤凰记	青龙山、孝子冤	大戏	主调	糟粕较多
葡萄渡	余成龙私访、清官册	大戏	主调	余成龙康熙十年任过黄州知府
荞麦记	三女拜寿	大戏	主调	
二龙山	三宝记	大戏	主调、花腔	余成龙曾唱西皮导板、流水。
毛洪记	两世姻缘	大戏	主调	
金钗记	百花亭	大戏	彩腔、主调	拍过电影的《春香闹学》即其中一折
绣鞋记	桂花树、三奏本	大戏	主调	
卖花记	游五殿	大戏	主调	
天仙配	七仙女下凡、槐荫别	大戏	主调、花腔	拍过电影，灌过唱片，来自青阳腔《槐荫记》。
剪发记	花亭会、三难记	大戏	主调	来自高腔《珍珠记》
菜刀记	蔡鸣凤辞店、牌刀记	大戏	主调	全剧唱词多达792句

409

续表

剧名	又名	形式	所用腔体	备注
青风岭	杜氏卖身	大戏	主调	
丝罗带	乾隆皇帝游苏州	大戏	主调	
牌环记	拷打红梅	大戏	主调、花腔	
鸡血记	磨房记、血汗衫	大戏	主调、西皮、高拨子	来自徽戏
岳州渡	胭毡褶	大戏	主调	
赶子图	双结义、采桑送茶	大戏	主调	《送香茶》即其中一折
吐绒记	小乌金	大戏		故事与《乌金记》相仿
罗裙记		大戏	主调	糟粕戏
鹦哥记	西楼会、洪连保卖身	大戏	主调	小戏《西楼会》即其中一折
山伯访友	上本名《下天台》，下本名《上天台》。	大戏	主调	两本唱词多达1466句，来自青阳腔《同窗记》。
云楼会	玉簪记	大戏	主调	
火焰山	三姐下凡	大戏	主调	小戏《桃花洞》即其中一折
水涌登州		大戏		
白布楼		大戏	主调	有几处唱词均不对称
葵花井		大戏	主调	
双插柳	孙文秀不认前妻	大戏	主调	故事与《秦香莲》相似
卖水记		大戏		
双救主	女驸马	大戏	主调、花腔	已拍成电影
刘子英打虎		大戏	主调	根据鼓词改编
青天记		大戏	主调	
双丝带		大戏	主调	
柳凤英修书		大戏	主调	是《菜刀记》的续本
罗裙宝	罗裙记	大戏	主调	

附录二：黄梅采茶戏锣鼓与渔鼓字谱说明

黄梅采茶戏：

昌　大锣、小锣、钹同击。

出　钹、小锣同轻击。

且　钹、小锣同击。

呆　小锣单击。

卜　钹闷击。

当　小马锣单击，多用于帮腔。

一　板或鼓楗单击或休止。

扎　鼓楗重击。

堆　小锣、鼓楗重击。

渔鼓：

蹦　左手重击鼓面。

去　右手轻击鼓面。

一　休止。

附录三

当官难

(移植剧目《徐九经升官记》徐九经唱段)

郭大宇、彭志淦 词
程 学 勤 曲

1=E 2/4

稍慢

(1·2 35 | 2·3 1265 | 53 5 | 6123 156 | 5·3 56) | 2 31 |
　　　　　　　　　　　　　　　　　　　　　　　　　　　　　　　　当 官

2 - | 2·3 | 1126 | 65 3 | 11 232 | 1661 553 |
难，　　难当　官，　徐九经 我 做了 一个

5321 3 | 2· 35 | 5321 53 | 2· (35 | 3·2 1235 |
受　气的官，一个窝　囊的官。

2·2 22) ‖: 5·5 #45 | 6156 6 | (6545 60) :‖ 1·1 231 |
　　　　　自幼读书 为做官哪，　　0 我　进京赶考
　　　　　文章满腹 喜洋洋哪，　　0 我

3561 55 | (565 #45 0) | 6·5 656 | 1 0 1 0 | 35 (0 56) |
做大官哪。　　　　　又谁知我 才 高 八斗，

1·1 35 | 1 5 #4·5 6 | (6333 6111 | 5672 6) | 556 1 |
才高八斗 难做官，　　　　　　　　　　　　皆因是

2·3 21 | 61 7 | 66 1 | 655 #4 | 5 - (3535 6543 |
爹娘没有 为我　生一副 好五官，

2321 22 | 066 61 | 5656 5#4 | 5 -)1 | 6 - | 6· 1 |
　　　　　　　　　　　　　　　　　　　　我 怨、　怨 我

附 录

$\underline{3\ 5\ 6\ 1}\ \dot{5}\ |\ (5\ 6\ 5\ {}^{\#}4\ \underline{5\ 0})\ |\ \underline{1\cdot\ \underline{1}}\ \underline{3\ 5}\ |\ \underline{\dot{6}\ \dot{6}}\ (0\ \underline{5\ 7})\ |\ \underline{6\cdot\ 2}\ 1\ |$
怨 五 官。　　　　　头 名 状 元 到 那　　玉 田

$\underline{6\ 1\ 2\ 1}\ \dot{6}\ |\ (\underline{6\ 3\ 3\ 3}\ \underline{6\ 1\ 1\ 1}\ |\ \underline{5\ 6\ 7\ 2}\ \underline{6\ 0})\ |\ \underline{5\ 5\ 6\ 1}\ |\ \underline{6\ 1\ 5}\ \underline{3\ 2}\ |$
县，　　　　　　　　　　　　　　当 了 一 名 小　小 的

$\underline{1\cdot\ \underline{2}}\ \underline{5\ 3}\ |\ \dot{2}\ -\ |\ (\underline{2\ 3\ 2\ 1}\ \underline{7\ 1\ 7\ 1}\ |\ \underline{2\ 3\ 4\ 3}\ 2)\ |\ 2\ \underline{3\ 1}\ |\ 2\ -\ |$
七 品 官。　　　　　　　　　　　　　九 年 来

$\underline{2\cdot\ 3}\ |\ \underline{1\cdot\ \underline{1}}\ \underline{3\ 5}\ |\ \underline{\dot{6}\ \dot{6}}\ 1\ |\ \underline{3\ 0}\ \underline{5\ 0}\ |\ \underline{6\ 0\ 0\ 6}\ |\ \underline{5\cdot\ 6}\ \underline{5\ 5\ 3}\ |$
我 兢 兢 业 业 做 的 是 卖 命 官，却 感 动 不 了

$\underline{5\cdot\ \dot{6}}\ 1\ |\ {}^{5}\dot{3}\ {}^{6}\underline{1\ 0}\ |\ \overset{>}{5}\ 0\ 0\ |\ (\underline{3\ 5\ 3\ 5}\ \underline{6\ 5\ 4\ 3}\ |\ \underline{2\ 3\ 2\ 1}\ \underline{2\ 2}\ |\ \underline{0\ 6\ 6\ 1}\ |$
皇 帝 大 佬 倌。

$\underline{5\ 6\ 5\ 6}\ \underline{\dot{5}\ {}^{\#}4}\ |\ \dot{5}\ \dot{5})\ |\ \text{X X}\ |\ \text{X X}\ |\ \text{X X}\ |\ {}^{6}\underline{1\ 0}\ \underline{5\ 0}\ |$
　　　　　　　眼 睁 睁　不 该　升 官 的　总 升

$\dot{6}\cdot\ (\underline{6\ 3\ 6})\ |\ \text{X X}\ |\ \text{X X}\ |\ \text{X X}\ |\ \text{X X}\ |$
官，　　　　我 这 个　该 升 官 的　只 有 0 那 个　梦 里

$\underline{3\ 5}\ \underline{1\ 6}\ |\ \dot{5}\cdot\ (\underline{5\ 2\ 5})\ |\ \text{X X}\ |\ \text{X X}\ |\ \text{X X}\ |$
跳 加 官。　　　　　原 以 为　此 番 升 官　我 能 做 一 个

${}^{6}\underline{1\ 0}\ \underline{5\cdot\ 5}\ |\ \dot{6}\cdot\ (\underline{6\ 3\ 6})\ |\ \text{X X}\ |\ \text{X X}\ |\ 0\ \underline{0\ 3}\ |$
管 官 的 官，　　　又 谁 知　我 这 个　大 官 的　头 上 还

$\underline{2\ 1\ 7\ 6}\ |\ \dot{5}\ \underline{6\ 5\ 6\ 1}\ |\ \dot{5}\ -\ |\ (\underline{3\ 5\ 3\ 5}\ \underline{6\ 5\ 4\ 3}\ |\ \underline{2\ 3\ 2\ 1}\ \underline{2\ 2}\ |\ \underline{0\ 6\ 6\ 1}\ |$
压 着 官，压 着 官。

```
5656 5#4 | 5 5) | 1 1 2 | 3 2 3 | 6 3 5 6 | 1·(7 6 5 1) |
              王爷    侯 爷官 告 官,

2 2·1 | 6·1 2 7 | 6· 3 | 5· (6 1 | 5 5 5) | X X | X X |
偏要我 这个小官 审  大   官,              他们 本是 0

6 1 5·5 | 6·(6 3 6) | X X | X X X X | 6 1 6 1 2 3 1 |
管官的 官,         我 这个 被管的官儿 怎能管那

6·1 5 3 | 5·(5 2 5) | X X |(3 4 3 2 3 0)| X X |(2 3 2 1 2 0)|
管 官的官?         官管官,          官被 管,

X X | X X | X X | X X | X X |
管官 那个 官管 那个 官·官管管 管管官官 叫我 怎做

X X | X X |(7 6 5 6 7 6 7)| 0 1 7 1 | 2· 3 |
官,我 成了 夹在石头 缝里        一 瘪  官,

1· 2 | 6 5 3 | 2· 5 | 3·2 1 | 2 - |(3 5 3 5 6 5 3 2 | 1 2 7 6 5 5 |
一   瘪  官。

0 6 6 6 1 | 2 0 7 0 | 6 0 5 0 | 3 5 6 1 6 5 3 | 2 2) | 2 3 1 | 2· 3 |
                                                         我 若 是

1 1 2 6 | 6 5· | 6 1 6 1 | 6·5 3 1 1 | 2 - |(2 3 5 6 3 5 2 3
顺从王 爷   做一 个 没有 良心的官,

                                                 渐快
6 1 6 1 2)| 6 6 2 3 2 | 7 6 1 | 1 6 5 3 5 6 1 | 5·(6 1 | 5 5 5)|
            阴曹地府 躲不过 阎王和 判  官。
```

上曲乃正派官丑唱段,由〔彩腔〕和多种〔对板〕及数板变化改编而成。曲体结构较为严谨,既风趣幽默,又显真诚可敬。情绪清晰、层次分明,既有压缩和扩张的对比,又有唱与数的"连体"句式。语言性较强,如"大老官""总升官""我怨、我怨、我怨五官"等句虽然是唱,但旋律高低走向则同安庆语言调值基本成正比。由于节奏由慢渐快,加之唱数相间的情绪推进,所以此段作为训练口齿清晰的绕口令唱腔的参考资料。(音频见中国录音录像出版总社出版的《寻找湮逝的黄梅》第98段丁飞演唱)

附录四

江水滔滔向东流

(移植剧目《金玉奴》老金松唱)

吴来宝 演唱
苏立群 记谱整理

$1=\flat B$ $\frac{4}{4}$

慢
（衣 打·打 | 衣打 打打打 0 5 6 3 | 空仓令仓 衣令 仓·个令仓 衣令
5 6 1 2 6 5 4 3 | 2 3 5 6 5 2 3 2 |

仓· 打 呆 呆
1·2 1 5 6 2 1）| 6 6 1 5 1 6·5 3 5 | 2 1 (5 6 2 1) |
　　　　　　　　　　江水　滔　滔

1·2 3 6·1 | 5·6 3 2 1 | 2·5 3 5 1· (3
向　　　　东　流，

2·3 5 6 2 3 5 6 5 2 3 2 | 1·2 1 5 6 2 1) | 1 6·1 5 6 3 3 2 1 |
　　　　　　　　　　　　　　　　　　　　　　儿 的 日 子

2·3 5 6 5·4 3 5 | 2 1 (5 6 2 1) | 6 5 5 3 3 2 3 3 |
才 开　　头。　　　　　　　　　　可怜你 落地 就

2 2 6 1 2 2 6 | (5 6) 5·6 1 3 2 1 | 6 6 1 5 6 1· (7 6 1) |
丧了亲生的母，　　　跟 着 我　沿 门 求 乞

2·3 5·1 6 5 3·5 | 2 1 (5 6 5 3 2 1) |
到　处　　　走。

6·5 5 3 3 2 3 3 | 2 2 6 1 2 3 2 1 6 | (5 6) 3·5 6 1 5 3 5 |
好似(啊)水面 上的 浮萍　草，　　　风 吹

6·1 5 6 6 5 3 | 1 6·1 5 1 6 5 3 5 | 2 1 (5 6 2 1) |
浪 打(吚) 随 水　　　　流。

附 录

6 5 ⁵³ 3 3i 6 5 5 | 5 6 1 ²i 2 ³²i̇ 6 | (5 6) 5·6 1 3 2 i 2 |
总算你靠了义父就扎下了根，　　脱离

6 6i 5 6 1·(7 6 1) | 2·3 5 6 5 ⁴³ 3·5 | 2 1 (5 6 2 1) |
苦（哇）海　上　官　舟。

6 5 5 6 3 3 2 3 3 | 2 2 6 1 2 ³²i̇ 6 | (5 6) 5·6 1 3 2 i 2 |
你娘死在九泉定含笑，　　爹爹我

6 6i 5 6 1·(7 6 1) | 2·3 5 6 5 4 3 ⁵3 | 2 1 (5 6 2 1) |
一生心事　也可　丢。

3i 6 5 353 5 2 3 | 5 6 1 2 ³²i̇ 6 | (5 6) 3·5 6i 5 35 |
翁婿不和乃是好分（哪）手（哇），　儿要

6 6i 5 6 6 ⁵³ | i 6·i 5·i 6 5 3 5 | 2 1 (5 6 5 3 2 1) |
和（哇）他(哟)到白　头。

3i 6 5 ³³ 5 3 5 | 5 6 1 1 2 3 2 1 6 | 5 6 5·6 1 3 5 2 1 |
倘若伤了（你们）夫妻的情，　儿啦你怎能

6 6i 5 6 1·(7 6 1) | 2·3 5 6 5 #4 3·5 | 2 1 (5 6 2 1) |
和（哇）他　度春　秋。

6 5 5 6 3 3 2 3 3 | 3 3 5 3 2 3 ⁵³ 5 2 | (2 3) 2·3 5 6 ⁵³ |
只要（哇）女儿你过得好，　　爹爹我

2 2 6·2 1· 1 | 6 6i 5 i 6 5 5 3 5 | 2 1 (5 6 2 1) |
万艰千难我也能　够忍受。

417

这段"男平词"是黄梅戏广受欢迎、流传较广的唱段。曲式结构并不复杂,起、承、转、合的四句腔后即展开了上下句不断微变的咏叙。结束句前用了3个既有"哭介"韵味,又有"迈腔"色彩的动情乐句,让收拢句终止在上主音 re(**2**)入"落板"上,特色较浓。全曲充满了深情的父爱,感人肺腑。(音频见中国录音录像出版总社出版的《寻找湮逝的黄梅》第7段李恋演唱)

附录五

晚风习习秋月冷

（电影《龙女》姜文玉唱段）

丁式平、许成章、朱士贵 词
方　绍　墀 曲

1=♭B 4/4 2/4

慢板

花　　　人？

风拂　池水花弄影，　疑是公主

已来　临。

宝花　呀，你能揭榜会　治病，　为何今夜

不显　灵？　　　　求你　助我　生双翼，

展翅　飞出

相　　　　　府

门。

这段唱腔由黄新德首唱，将宫商调式平词，改写为羽商调式平词，色彩较暗淡，以表现人物彷徨、无奈和求助的心情。

附录六

一路黄叶一片秋〔仙腔〕

(《胡雪岩》黄姑唱腔 女声帮腔)

金 芝 编词
时白林 编曲

这段是根据商调式的〔仙腔〕,同时吸收了安庆地区的"文南词"和芜湖地区的"梨簧戏",中间偶插用小锣、小镲伴奏,女声帮腔新编的一首商徵交替调式的"高腔"唱段。

附 录 七

天淡云闲〔青阳腔〕

（《徽商胡雪岩》黄姑唱，男、女声帮腔）

《元曲选》 词
时 白 林 编曲

[女帮 —— 男女帮]

5 676 | 6 1̇ 2̇ | 1̇·2̇ 1̇2̇1̇ | 0 6 1̇ | 6·5 4 2 | 2 4 2 4 2 |
御　园　中　　　　　　夏　景　

5̇ 6̇ 5 6 5 | 0 3 2 6̇ 1 | 2 — | 4 6 6 4 | 0 6 4 2 | 5·6 5 6 5 |
初　　　　　　残。柳添黄，荷减翠，

（才·个令才　乙令才）

0 1̇ 6 1̇ 2̇ | 5·6 5 6 2 | 3̂·(2 1 2 | 3·2 3 2 3) | 5 6 5 4 2 |
秋莲脱　瓣，　　　　　　　　　坐近

0 4 2 4 | 5·6 5 6 5 | 0 6 5 6 | 1̇·2̇ 1̇2̇1̇ | 0 6 1̇ |
幽　阑，　　　喷清　香　　　　玉

6·5 4 2 | 0 4 2 4 2 | 5̇ 6̇ 5 6 5 | 0 3 2 6̇ 1 | 2̂ — ‖
簪　　　花　　　　　　　　　绽。

这段是根据岳西高腔中传统曲牌的典型音调与一唱众和大锣鼓伴唱的形式，因剧情的需要尝试新编的唱腔，古朴典雅。既无〔仙腔〕的音调，亦无〔阴司腔〕的痕迹，暂名为〔青阳腔〕。

附录八

描药方
（《山伯访友》选段）

移植 本词
龙昆玉 传腔
陈华庆 供谱

1=E 4/4 2/4

〔平词〕

(0 0 32 1 53 216 | 5 6 5 5 2 3 5 3) | 3 3 2 32 6 2 1 |
　　　　　　　　　　　　　　　　　　　（女）只见　伯娘

6 5　(5 2 3 5 3) | 2 2 6 5 6·1 2 1 2 | 3 3· 2 3 5 3 |
后堂

2·3 1 2 6 5　(3 2 | 1 2 5 3 2 1 6 | 5·6 5 5 2 3 5 3) |
往，

5 5 6 5 3·5 2 1 6 | (5 6) 5 6 1 3 5 | 6 1 5 6 1 6 2·1 |
倒把　我　　　英台女　难在　胸膛，

6 5　(5 2 3 5 3) | 5 5 3 5 6 5 6 | 2 2 6 5 6·1 2 3 2 |
将身　只把　书位　　上，

1·　(5 6 1 2 3 5 2 1 6 | 5·6 5 5 2 3 5 3) | 3 2 2 32 6 61 5 |
　　　　　　　　　　　　　　　　　　　拿起　药书

1 5 6 1 6 2·1 | 6 5　(5 3 2 3 5 3) | 3 2 2 2 6 56 1 |
细看　端详，　　　　　　　　　　这一篇　治的是

2 2 6 5 5 3 5 6 | (5 6) 6 1 5 6 1 3 | 2 1 6 5 1 6 5· |
痰痨　瘤疾，　　　　　这一篇　治的是

6 1 3 5 6 2·1 | 6 5　(5 3 2 3 5 3) | 3 3 2 2 6 5 1 |
跌打　损伤，　　　　　　　　　　这一篇　治的是

这一篇治的是风寒摆子，百样病症有药调养，未见我梁兄哥相思病的单方，低下头来我心暗想，我只有描假药哄骗伯娘，我这里将香花墨轻轻放上

〔阴司腔〕
描起药方，

（一冬冬冬冬）〔六锤〕

（一冬一冬匡 呆）
一点（呃）　　老龙（呃）
三点（呃）　　蚊虫（呃）

头　　上角，
肝　　和胆，

附录

该段是以〔阴司腔〕为主,起腔、落腔(收拢的结束乐句)均用〔平词〕,为了调节、深化人物的情感表达,中间数次插用了带锣鼓伴奏的〔哭介〕,催人泪下。(音频见中国录音录像出版总社出版的《寻找湮逝的黄梅》第20段吴美莲演唱)

附录九:部分音频、视频选段

妹绣荷包送哥哥

(《雷雨》四凤、周萍唱段)

隆学义 词
时白林 编曲

附录

可怜可怜我
（《雷雨》繁漪唱段）

隆学义 词
时白林 曲

1=F 4/4

♩=72－80

可怜可怜我，可怜可怜我，
我好强 在你面前我很弱，
只要能看着你，守着你，
我怎么过 怎么过 都快活。
别丢下我，没有你 我怎么活，

附 录

1·2 1 2 4 3 2· (5 6 | 4· 3 2 1 2 1 2 4 3 | 2 2 0 6 5 4 3 2) |
怎　么　活？

1 5 1 7 1 2 2· | 2 6 2 6 5 4 5 6· | 2 2 3 3 2 2 3 1 |
你 喜 欢 四 凤， 别　嫌 弃 我，　我 们 三 人 一 块 儿 过，

2· 2 5 3 2 2 3 1 | 1 6 5 3 6 5 6 3 | 5· 2 2 - ‖
求 求 你　求 求 你， 求 你 可 怜 我！

寒风扑面捲冰霜

（《江姐》江竹筠唱、女声合唱、男独）

阎 肃 词
时白林 曲

1=♭E 4/4 2/4

（女高） 1· 7 6 4 | 5 - - - | 6 5 6̲5 2̲3̲ 2 - |
啊！　　　（女独）天　昏　昏，

（女低） 3 - 4 6 | 5 - - - | 0 0 0 6 5 2 |
啊　　　　　　　（女齐）天 昏

5· 1 5 2 1̲2̲ 1 - | 2 2 5·6 4 3 2 3̲3̲2̲2 | 1 5 1 2 7 6 5 5 - |
野 茫 茫，　　高 山 古 城　　暗 悲　　伤。

3 - 0 6 2 6 | 5 - 7 6 2 3 | 1 - 7 6 5 5 |
昏， 野 茫 茫， 高 山 古 城 暗 悲 伤。

中速

2/4 (5·6 4 3 | 2 4 3 2 7 | 6 1 5 6 1 2 6 | 5 -) | 1 2 1 5 1 | 7 2 6 5 5 |
　　　　　　　　　　　　　　　　　　　　　　（江）寒 风 扑 面

mf

433

乐谱（简谱），歌词如下：

捲冰霜，心如刀绞痛断肠。实指望满怀欣喜来相见，谁知你一腔热血洒疆场，多少年朝夕相处心连心，多少年患难相依甘苦共赏。老彭啊！我亲爱的战友，你在何方你在何方？曾记

附 录

2 (66 6 i̇ | 5643 2) | 5 2 5 | 6 6i̇ 5 3 | 5 2 3 2 |
得　　　　　　　　　　长 江 岸 边　 高　山

1·(6 561) | 5 3 2 | 2·6 5 5̇3̇ | 5656 1 2 | 6̇5· | 6̇ 5 6̇ |
上，　　　红旗下 是你介绍 我　入　党。 曾记得

0 5 3̇ 5 | 6 5 | 5 2 3 2 | 1·(7 651) | 5 2 5̇ 5̇ | 0 5 3̇ 5 |
罢工 怒潮卷巨 浪，　　　浪涛中 你昂首

2 3 2 1 | 6̇·1 2 3 2 | 6̇ 5 | 6 5 6̇ | 0 5 3̇ 5 | 6 5 |
挺立 在 最 前　方，　你曾说 华蓥 山 下

5 2 3 2 | 1 5 3̇ 5 | 2·3 2 1 | 6̇ 5̇ 1 2 | 6̇ 5 | 6̇ 1 5̇ 6̇ |
凯 歌　起，燃起那燎原烈火迎曙 光， 你曾说

略快
0 5 3̇ 5 | 6 5 | 3 1 | 3·5 2 | 5 3̇ 5 | 6·5 3 | 5· 3 |
永远要握紧 手中枪， 战斗到 五湖四海

中快
2 3 5 | 2 3 1 | (2 1 2 | 1 2 | 1·6̇ | 5̇ 1 | 1 1 2 | 3 4) | 5 3 5 |
得解　放。　　　　　　　　　　　　　你的话

6·i̇ | 6 5 | 3 1 | 3·5 | 2 | 5 3 5 | 5 2 | 3 1 | 1 |
依然在我耳边响，　一字字，　一句句，

5 5 3 | 2 2 1 | 6̇ 1 | 3 2 | 2·1 6̇ | (5·2 | 3 5 | 3212 | 6̇) |
字 字句句 从未遗 忘，

1·2 | 1 2 | 6̇ | 5̇ 3 3 3 3 | 0 5 3̇ 5 | 6 5 | 3 3 | 1 |
华　　蓥　山　　　　胜利的消息传遍四

方，同志们颗颗心　　颗颗心常把你向往。这一回千里迢迢来川北，带来了　多少任务和希望。　　　　只说你　　并肩战斗　迎解放，谁知你　　谁知你壮志未酬　　　　　身先亡

风声紧锣声响，敌人在身旁，我怎能在这里痛苦　　悲伤。

附 录

中速

3· 35 | 6 1 | 5 4 3 | 2 -) | 2 2 3 | 1 6 5 1 | 2 - | 2 - |
（男独）红岩上红 梅开，

6 1 2 3 | 6 6 1 5 3 | 1 6 1 5 3 | 5 2· | 6 1 2 3 | 1 - |
千里 冰霜 脚 下 踩。 三九严寒

3 0 5 2 3 7 | 6 - | 1 6 1 2 2 | 6 6 1 5 | 3· 6 5 6 3 | 2 - |
何 所惧， 一 片 丹心 向 阳开，

3· 5 | 6 1 | 2 (2 2 2 2 | 2 1 6 5 | 4· 5 | 3 2 1 | 2 5 6 1) |
向 阳 开。

渐快

2 2 5 | 6· 2 5 6 | 5· (6 1 | 7 6 5 0) | 5· 6 5 | 3 1 |
（江）老彭的声 音 响耳

快

2 - | 4/4 5 6 | 5 5 3 | 2 3 1 | 0 3 3 5 | 2 2 1 2 |
旁， 我全身 添力量。怒 火中烧眼中

6 5 | 0 2 2 2 | 6 5 6 1 | 2 3 1 | (5 6 5 2 | 3 5 | 2 3 | 1) |
泪， 革 命到底志如钢。

2 2 3 2 | 1 5 | 3· (6 | 5 4 | 3 2 1 2 | 3) | 5 5 3 | 2 2 1 |
别 担 心 苦痛悲愁我

6 1 | 6 5 | 5 3 | 3 5 | 6 5 5 | 3 2 | 5 3 | 2 3 | 1 | (5· 2 |
受不了， 再重 的担子我也能承 当。

3 5 | 2 1 2 3 | 1) | 3 3 3 5 | 2 3 3 2 1 | 6 5 | 5 1 | 6 5 |
别惦 念我们的孩子年 纪小，

眉清目秀美容貌

（《女驸马》刘大人唱段）

1=A 2/4 1/4

陆洪非 词
时白林 曲

小快板 风趣、献媚地

附 录

(念)只因为 那时节， 公主未成年， 不便把媒保，(唱)因此上不曾把驸马来招(哇)。

端阳歌
(《春香传》女声合唱)

庄 志 词
时白林 曲

1=♭D 4/4

小快板 优美热情地

五月端阳 五月端阳，布谷声声催，农夫插秧忙，姑娘露笑容，对镜梳妆忙。

今天出闺房 今天见阳光，你执菖蒲舞，我把秋千荡，金箔发髻,随风飘荡。

439

一年一度人生难忘，

但愿终生永度端阳。

只说是冰消雪化春来到

（广播剧《汉宫秋》王昭君、汉元帝唱段）

王长安 词
时白林 曲

$1=\flat E$ $\frac{2}{4}$

（昭君）只说是 冰消雪化

附 录

2 5̲3̲ 2̲ 5̲ | ⁵₃ ³₂̲ ²₁(7̲6̲5̲ | 1) 2̲ 5̲5̲ 3̲ | 2̲ 5̲3̲ 2̲1̲2̲ | 1 — |
春 来 到， 有谁知 旧泪未干

1.̲ 2̲ 5̲ ³₁̲ | 2.̲ 1̲ 1̲ 6̲ | 5̲ (5̲1̲ 6̲5̲6̲4̲3̲ | 2̲ 0̲5̲ 2̲1̲6̲ | 5̲) 1̲ 1̲̇ 6̲ 1̲̇↑ |
又 把 新 泪 抛， 十年的

 p
5̲ 5̲ 3̲ 2̲ 5̲ | 5̲ 2̲5̲ 2̲ 2̲7̲ | 2̲ 6̲ (7̲ 6̲5̲3̲5̲ | 6̲) 7̲ 7̲ 7̲ | 2.̲ 5̲ 3̲ 2̲ |
苦难化甘霖 一夜尽 扫， 半月的宠幸

 f
7̲ 6̲ 1̲ | 1 — | 5̲ 2̲5̲ 4̲3̲2̲ | 2̲ ¹₂̲ 1̲ 6̲ | 6̲ 5̲6̲ 5̲ #⁴₅̲ | (1.̇ 2̲5̲ 1̲̇ 7̲6̲5̲ 1̲̇ |
付东流 倾 刻 烟消。

 p f
4.̲ 3̲ 2̲ 4̲ 3̲ 2̲ 3̲ 5̲ 6̲ | 1 1 0 5̲ 3̲ | 2̲ 1̲ 2̲ 3̲ 5̲ 2̲ 1̲ 6̲ | 5.̲ 4̲ 3̲ 5̲ 6̲ 1̲ | 5̲) 2̲ 7̲ 2̲ |
 （元帝）见明妃

6̲ ⁷₆̲ 5̲ (6̲ 7̲ 6̲ | 5̲) 1̲ 6̲ 1̲ | 3.̲ 1̲ 2.̲ (3̲ 4̲ 3̲ | 2̲) 7̲ ⁷₅̲ 6̲ | 2̲ 7̲5̲ 6̲̇ |
泪滔滔 心如刀 绞， 卧龙廷 也未免

 f
1̲ 1̲ 1̲ | 0 6̲ 4̲ 3̲ | 5̲ 2̲ (3̲ 2̲3̲4̲3̲ | 2̲) 1̲ 6̲ 1̲ | 3.̲ 5̲ 6̲1̲5̲ | 0 3̲ 2̲ 7̲ |
风雨飘 摇。 到如今 天子威 何处去

2̲ 6̲ (7̲ 6̲5̲3̲5̲ | 6̲) 1̲ 2̲ 7̲ | 1.̲ (7̲ 6̲1̲5̲6̲ | 1̲) 7̲ 2̲ 2̲7̲ | 6.̲7̲6̲7̲ 2̲ |
找？ 鲲鹏翅 鲲鹏翅 竟无力

2 — | 1.̲ 2̲ 3̲ 1̲ | 2̲ 3̲2̲ 2̲1̲6̲ | 5̲ (5̲6̲ 3̲5̲2̲3̲ | 1.̲ 2̲3̲5̲ 2̲1̲6̲ |
护卫羊 羔。

441

略快
$\underline{5\cdot \underline{7}}\ \underline{\overset{\frown}{6561}})\ |\ \underline{2\overset{3}{\underline{2}}}\ \underline{5656}\ |\ \underline{7\cdot}\ 0\ |\ \underline{2\overset{3}{\underline{2}}}\ \underline{72}\ |\ \underline{320}\ |\ \underline{1\cdot 2}\ \underline{3\overset{5}{\underline{3}}}\ |$
　　　　　　谈　什　么　　文　臣　　武　将　　　栋　梁　材

$\underline{\overset{\frown}{2\cdot 3}\ \underline{16}}\ |\ \underline{11}\ \underline{2\overset{3}{\underline{2}}}\ |\ \underline{12}\ \underline{65}\ |\ \underline{3\cdot \underline{5}}\ \underline{61}\ |\ \underline{5\cdot}\ (\underline{7}\ \underline{6156})\ |\ \underline{16}\ 1\ |$
料，　哪一个　　敢请缨　　立马　横　　刀？　　　　说什么

渐快

$\underline{27}\ \underline{65}\ |\ \underline{3\cdot \underline{5}}\ \underline{75}\ |\ \underline{6\cdot}\ (\underline{6}\ \underline{6})\ |\ \underline{11}\ \underline{2\overset{3}{\underline{2}}}\ |\ \underline{12}\ \underline{65}\ |$
忠君　报国　替天　行　道，　　有谁人　　愿舍身

$\underline{35}\ \underline{61}\ |\ \underline{5}\ \overset{\vee}{\underline{56}}\ |\ \underline{27}\ 2\ |\ \underline{3\cdot \underline{2}}\ \underline{75}\ |\ \underline{6\cdot}\ (\underline{5}\ \underline{6567})\ |$
去建　功　劳？　我的　爱　　卿　　　呀！

〔平词〕

转 $1=\flat B$（前 $\dot{2}$ = 后 5） 略慢

$\dfrac{4}{4}\ \underline{535}\ \underline{6\cdot \underline{1}}\underline{65}\ |\ \underline{\overset{3}{\underline{5}}\ \underline{6}}\underline{51}\ \underline{2\cdot 34}\ |\ \overset{35}{3\cdot}\ (\underline{12}\ \underline{3\cdot 2}\underline{12}$
看起来　这也是　命　难　违　拗，

$\underline{30}\ \underline{5\cdot \dot{1}}\ \underline{6156}\ \underline{352}\ |\ \underline{1\cdot 2}\ \underline{1\dot{1}}\ \underline{5676}\ \underline{16})\ |\ \underline{5\overset{6}{\underline{5}}}\underline{13}\underline{21\cdot}\ |$
　　　　　　　　　　　　　　　　　　孤王　我怕也是

$\underline{535}\ \underline{65}\ \underline{535}\ |\ \underline{21}\ (\underline{2}\ \underline{3\cdot 2}\ \underline{3234})\ |\ \underline{535}\ \underline{53\dot{1}\underline{6}}\ |$
纸糊的　雄　狮　　　　　　　　　　　蜡做的

$\underline{6\overset{5}{\underline{6}}}\underline{53\cdot\underline{5}}\underline{23}\ |\ \underline{565}\underline{31}\ \dot{2}\ |\ (\underline{\dot{2}\cdot 7}\ |\ \underline{6756}\ \underline{726}\ \underline{5\dot{2}7}\ \underline{653}$
梭　　标。

〔彩腔对板〕

转 $1=F$（前 $\dot{2}$ = 后 5）

$2\cdot \underline{5}\ ^{\#}\underline{4}\ \underline{3\cdot 2}\underline{35}\ \underline{67})\ |\ \dfrac{2}{4}\ \underline{5}\underline{25}\ \underline{532}\ |\ \underline{321}\ \underline{65}\ |\ \underline{01}\ \underline{612}\ |$
　　　　　　　　　　　　（昭君）当日　里是　　谁展　　英雄

附 录

5 4 3 2 | 5·6 5 3 | 2 1 0 | ⁱ6·1 2·3 2 1 | 6 5 6 |
手， 乌江边 枭了 项羽 头？（元帝）是

1 ⁲1 6 5 | 3·2 5 5 | 0 ²³2 7 5 | 6 — | 5·6 1 2 | ²7·2 6 5 |
寒元帅 九里山前 去战 斗， 把江 山

⁵3·5 1 5 1 2 | 6 5· | 5 5 3 2 1 | 6 5 1 1 | 2 2 7 ⁵3 |
夺与炎 刘。 （昭君）如今 你 驾前多少 金章 紫

2 7 6 | 5·6 1 2 | 6 1 5 3 | ⁵1 ²5 3 | 3 2· | 2 2 5 |
绶？（元帝）丹墀下 原是些 无用的 蠢 牛。（昭君）连一个

2 5 3 2 1 1 | 2 ³2 5 6 2 3 7 | ⁷6· 2 | 5 6 5 2 5 | 5 3 2 5 1 7 |
纤弱 红妆也 无人 搭 救， 还 称什么兵 广

p f
6 6 0 1 | 2·5 1 6 | 6 5· | 7 7 2 7 | 6·7 6 5 | 0 5 ⁵1 2 |
道什 么 将 稠。（元帝）都只道 主帅不明 将受

慢
3 — | 5·6 7 5 | 6 — | 5·6 1 ²1 ²1 | 6 1 6 5 | 3 5 6 2 3 | 5 — | 5 0 ‖
苦， 可曾知 臣子无 勇 帝王 忧。

后 记

本书主要参阅或引用了有关材料的著作计有：杨荫浏《中国古代音乐史稿》，王光祈《中国音乐史》，江明惇《汉族民歌概论》，青木正儿（日）《中国近世戏曲史》，王兆乾《黄梅戏音乐》，王民基《黄梅采茶戏唱腔》（内部资料），安徽黄梅剧团音乐组《黄梅戏常用曲调选》，王文龙、潘汉明《黄梅戏锣鼓》（内部资料），安徽文化局音工组群艺馆《安徽民间音乐》，安庆地区文化局《安庆地区民间音乐》（内部资料），陆洪非《黄梅戏早期史探》，班友书《黄梅戏语言音韵初探》（内部资料），丁式平《黄梅戏声韵谱》（内部资料）。

在编写过程中曾得到王少舫、丁翠霞、丁紫臣、查瑞和、丁俊美等同志翔实地提供资料；程茹辛、武俊达、王民基、陆洪非、潘汉明、徐志远、刘正国、常静之等同志给予了积极的帮助，提了很多宝贵的意见，使我受益匪浅。本书之所以能有改进，与以上诸同志的具体帮助是分不开的拙书稿为了能还更多读者朋友们关注黄梅戏艺术的发展与繁荣，特选了24个音频或视频的唱段。其中，既有人们熟悉的老一辈艺术家丁永泉、严凤英、王少舫、黄新德、马兰、韩再芬、吴琼、蒋建国、吴亚玲，也有青年新秀何云、袁媛、吴美莲等。24个唱段的音频或视频均由黄梅戏音乐家李万昌先生认真细致地进行了调整、校正。特在此深表谢意。